本 书 获

国家社科基金艺术学重大招标项目
"互联网语境中中外音乐交互影响研究"（14ZD02）

云南大学民族音乐学研究中心

资 助

东亚乐律学新探

喻 辉 主编

苏州大学出版社
Soochow University Press

图书在版编目(CIP)数据

东亚乐律学新探／喻辉主编． —苏州：苏州大学出版社，2020.9
ISBN 978-7-5672-3226-6

Ⅰ.①东… Ⅱ.①喻… Ⅲ.①乐律学－研究－东亚 Ⅳ.①J612.2

中国版本图书馆 CIP 数据核字（2020）第 134298 号

东亚乐律学新探

喻　辉　主编

责任编辑　孙腊梅

苏州大学出版社出版发行
（地址：苏州市十梓街 1 号　邮编：215006）
苏州市深广印刷有限公司印装
（地址：苏州市高新区浒关工业园青花路 6 号 2 号厂房　邮编：215151）

开本 700 mm×1 000 mm　1/16　印张 17.75　字数 273 千
2020 年 9 月第 1 版　2020 年 9 月第 1 次印刷
ISBN 978-7-5672-3226-6　定价：68.00 元

若有印装错误，本社负责调换
苏州大学出版社营销部　电话：0512-67481020
苏州大学出版社网址 http：//www.sudapress.com
苏州大学出版社邮箱 sdcbs@suda.edu.cn

东亚乐律学研究的继承与发展
（代序）

喻 辉

"乐律学"一词的来历一般认为与司马迁在《史记》（约公元前104—前91）中分设《乐书》《律书》有关。《史记》之后，中国历代正史大都按《史记》体例设《乐志》（包括《音乐志》《礼乐志》）或将《史记》体例中的《律书》和《历书》合并而成《律历志》。后世学者又取"乐志""律历志"中的第一字构成"乐律"一词加以应用，出现了许多以"乐律"冠名的著作，如沈重的《乐律义》（约570）、沈括的《梦溪笔谈·乐律》（1086—1093）、韩邦奇的《乐律举要》（约1504）、朱载堉的《乐律全书》（1606）、陈梦雷等辑、蒋廷锡等重编的《古今图书集成·乐律典》（1726）、徐灏的《乐律考》（约1870）和朱继经的《乐律证原》（1894）等，从而使"乐律"一词成为古代音乐技术理论最为通用的一个概称。

同属东亚汉字文化圈的韩国、日本等国在历史上也留下了丰富的乐律学典籍和研究资料，韩日两国的当代学者在这一领域也继续进行着深入的探索。2006年在韩国学者权五圣教授和中国学者陈应时教授的倡议和组织下，以中、韩、日三国学者为主要成员的东亚地区音乐学家在武汉音乐学院召开了"第一届东亚乐律学国际学术研讨会"，并宣告成立"东亚乐律学会"。自学会成立以后，"东亚乐律学会"在中国和韩国轮流每年召开一次国际学术研讨会，分享东亚乐律学研究的新成果。到2017年9月已先后在中国的杭州、宁波、温州、金华、昆明以及韩国的首尔、釜山、永东、庆州等地共举行了

12次学术研讨会。

"第十二届东亚乐律学会国际学术研讨会"于2017年9月23日至26日由云南大学民族音乐学研究中心主办,在云南昆明成功举行。会议的举办得到了云南省文联、云南省文艺评论家协会和中国东方音乐学会的大力协助。来自中国的云南大学、中国艺术研究院、中国音乐学院、上海音乐学院、武汉音乐学院、四川音乐学院、澳门科技大学、浙江文化艺术研究院、温州大学、天津科技大学等高校,韩国的釜山大学、首尔大学、韩国中央研究院以及爱尔兰、美国等地高校及研究机构的60余位海内外专家学者齐聚一堂,围绕着东亚文化中的乐律学理论与实践这一主题进行了为期两天的深入研讨。代表们围绕着乐律学的理论、方法与个案,就东亚各国乐律学文献、乐器、乐曲、记谱法、音律体系等问题展开了研讨,交流了各国学者在这个研究领域里的最新研究成果,会议共发表学术论文40余篇。

本书收录了此次国际学术研讨会上发表的部分论文,这些论文集中展示了东亚乐律学研究的最新进展,涵盖了乐律学理论在律、调、谱、器四个方面的研究。其中,喻辉的《甘美兰斯连德若音阶律学原理的新发现——从苏灵笛开孔比例看东方音律中隐含的物理基础》和吕畅教授的《〈律吕新书〉黄钟律管尺制算法解析》分别对印尼甘美兰音乐中的律学原理问题和蔡元定《律吕新书》中黄钟律管尺制的算法问题进行了新的研究,提出了律学领域的新观点和新思想。韩国崔旸教授的《韩国东部地区民谣音阶的终止型:以〈快阿拉里(Jajin Arari)〉为中心》一文对韩国民谣音乐的调式结构进行了介绍和分析。黄大同教授的《先秦十二音律旋相为宫的最早实例——曾侯乙编钟绚纹钮钟十二音的结构与功能》和刘勇教授的《边棱发音指孔取音类吹管乐器的测音问题再思考》从乐律学的角度提出了涉及两种古代乐器研究的新思路和新方法。赵玉卿教授的《"双位双义"之"丿"——白石谱中的"掣"与"拽"研究》和于韵菲博士的《清工尺谱【十二雕栏】与南宋俗字谱【双胜子急】集曲关系研究》是两篇涉及宋代和清代古乐谱研究的新成果。谷杰教授的《朱载堉"中声说""清浊四声说"探微》、孙克仁教授的《大司乐均法

解读还原》和朱仲毅博士的《〈律通·自序〉文本解读及价值剖析》对中国古代乐律学文献进行了新的考证和研究。韩国姜惠珍博士的《〈律吕新书〉和〈乐学轨范〉六十调图的比较研究》详细分析了中国《律吕新书》和流传韩国的《乐学轨范》中六十调图的异同，试图进一步厘清韩国的乡乐乐调理论在过去的历史中所受中国乐调理论影响的情况。首尔大学金恩智的《洪大容的音乐思想和乐律论》研究了韩国历史上实学先驱洪大容的音乐思想，并进一步探究了朝鲜后期的乐律理论。孙克仁教授的《再论管子法五音构建》提出了《管子·地员》记载的管子法五音其实并非三分损益算法所构建，而是弦法，也即均法的构建，认为鉴于管子弦法包含了三分损益及"四分损一"的程序操作，其三分损益程序很可能是三分损益算法诞生的基础。

石林昆博士的《元、明乐律学家地理分布研究》将人文地理学的概念引进了乐律学研究领域，对元明时期中国乐律学家的地理分布情况进行了探讨。钟芳芳博士的《五弦琵琶东传朝鲜半岛及其本土化研究》一文认为中国的五弦琵琶曾经东传朝鲜半岛，而且朝鲜时期的乡琵琶和中国五弦琵琶一样都具有五弦、直颈、梨形的形制，只是乡琵琶在弦配置、演奏工具、柱制等方面明显受到了朝鲜传统乐器玄琴的影响，演变成了一种不同于中国五弦琵琶的乐器。桑坤博士的《琴五调及其与工尺调的对应》对琴五调与工尺调调名之间的关系进行了梳理。应有勤教授的《乐律学的新概念》一文提出了"乐"和"律"的实际音阶运行在很多原生态泛音乐器上的存在。原生态泛音乐器直接在自然谐音系列中获取音阶来演奏，它们构成了民族乐律的新概念。胡企平教授的《古琴、笛箫和编钟音乐作品鉴赏课的教学设计》介绍了讲授"中国古代音乐史之律学暨律种学"课程的教学经验，是通过深入浅出、从易到难来安排教学计划，讲授乐律学理论的成功教学经验的。

乐律学是东亚地区的人文学科，有着悠久的学术传统。它一方面与古代的艺术、科技、人文、哲学等众多知识领域有着千丝万缕的联系；另一方面也为当代世界音乐学和音乐理论研究提供了浩瀚的研究

资源和跨学科的观察角度。在以信息技术迅猛发展和全球化猛烈冲击为特征的21世纪，西方音乐学理论和作曲技术理论对传统的中国音乐研究学科已经产生了巨大的影响，源自西方的当代民族音乐学方法也对东亚乐律学的理论体系带来了一定的冲击，使得东亚乐律学研究的传承和发展面临着一系列挑战。如何应对时代带来的挑战，如何发扬光大和保存传统乐律学严谨的理论系统、厚实的基础知识和深远的历史蕴含，对东亚地区的音乐学家来说是一份秉承并延续传统文化的历史责任和担当。

东亚乐律学研究就像一棵承载着厚重历史的参天大树，漫长的历史积淀使我们可以汲取无穷的养料，它的枝繁叶茂也依赖着我们的细心照料。虽然本书中的文章不一定每一篇都可以成为学术定论，经得起历史的检验，但它们就像参天大树上长出的每一片新叶，总是联系着过去的历史，造就着今天的成果，也预示着明天的希望。

目录

甘美兰斯连德若音阶律学原理的新发现
　　——从苏灵笛开孔比例看东方音律中隐含的物理基础
　　·· 喻　辉（1）

韩国东部地区民谣音阶的终止型：以《快阿拉里
　　（Jajin Arari）》为中心·························· ［韩］崔　旸（17）

先秦十二音律旋相为宫的最早实例
　　——曾侯乙编钟绚纹钮钟十二音的结构与功能············ 黄大同（34）

"双位双义"之"丿"
　　——白石谱中的"掣"与"拽"研究···················· 赵玉卿（48）

边棱发音指孔取音类吹管乐器的测音问题再思考
　　·· 刘　勇（62）

乐律学的新概念 ·· 应有勤（67）

大司乐均法解读还原 ·· 孙克仁（76）

《律吕新书》和《乐学轨范》六十调图的比较研究
························[韩]姜惠珍（97）

元、明乐律学家地理分布研究
························石林昆（119）

琴五调及其与工尺调的对应 ·········桑　坤（135）

《律通·自序》文本解读及价值剖析 ·······朱仲毅（153）

《律吕新书》黄钟律管尺制算法解析 ······吕　畅（171）

五弦琵琶东传朝鲜半岛及其本土化研究·······钟芳芳（181）

清工尺谱【十二雕栏】与南宋俗字谱【双胜子急】
　　集曲关系研究···················于韵菲（194）

洪大容的音乐思想和乐律论··········[韩]金恩智（204）

朱载堉"中声说""清浊四声说"探微········谷　杰（215）

再论管子法五音构建···············孙克仁（230）

古琴、笛箫和编钟音乐作品鉴赏课的教学设计
·····························胡企平（249）

甘美兰斯连德若音阶律学原理的新发现
——从苏灵笛开孔比例看东方音律中隐含的物理基础

喻 辉（云南大学）

摘要：一个多世纪以来，世界民族音乐学家们无论是用基于西方观念的律学理论进行演绎还是通过各种测音实践进行归纳，都没有能对甘美兰音乐斯连德若音阶的构成形成一个音律理论共识。本文通过对甘美兰乐队中的吹管乐器苏灵笛制作过程中音孔开孔距离比例的实际调研和分析，探索斯连德若音阶结构背后隐藏的声学和律学规律。同时，在此基础之上提出一种以谐音列第七分音为核心生律音程的"七度律"理论来解释在音乐实践中广为存在，理论上众说纷纭的包括斯连德若音阶在内的东方音乐律制的物理基础，并对霍恩博斯特尔的"超吹五度循环"和亥姆霍兹的"五平均律"理论进行重要修正。

关键词：斯连德若；苏灵笛；甘美兰；音孔距离；七度律

问题的由来与研究现状

1580年，爱好音乐的英国环球航行探险家弗兰西斯·德雷克爵士（Sir Francis Drake）来到了印度尼西亚爪哇岛的南岸，并用文字记载他听到的"非常奇怪、舒适、愉悦"① 的甘美兰音乐，成为西方

① Kunst, Jaap. *Music in Java: Its history, Its Theory and Its Technique*. Berlin: Springer Science & Business Media, 1949, 5.

有史以来关于东方甘美兰音乐最早的文字记录。英国政治家托马斯·莱佛士在他于1817年出版的《爪哇历史》中详细描写了甘美兰斯连德若音阶的应用情况①，留下了可能是西方关于斯连德若音阶最早的文字记载。在他管理爪哇和苏门答腊期间（1811—1816），表演艺术甘美兰和皮影戏被带到了欧洲。德国物理学家、音乐学家亥姆霍兹（Hermann von Helmholtz）在他于1863年以德文出版的《论音的感觉》一书中开始了对甘美兰音阶最早的理论阐述，并用五平均律理论来解释斯连德若音阶②；英国数学家、音乐学家亚历山大·埃利斯于1885年发表的《论各民族音阶》一书中对包括甘美兰音阶在内各民族音乐的研究被认为是创立了民族音乐学学科的前身。随着甘美兰乐队在当代被美国和世界其他国家的高等学校引进世界音乐教育体系，有学者甚至认为拥有一套甘美兰乐器是当今任何自称拥有民族音乐学学科机构的标志。③ 在甘美兰音乐走向世界的足迹中，全球文化的交流、碰撞和民族音乐学学科的发展促进了它在世界范围内的影响不断扩大，以及在世界民族音乐研究中的重要性不断增加。从亥姆霍兹和埃利斯开始，西方音乐学家们在对甘美兰音乐的探索和研究过程中，各种不同意见的讨论和争锋从来没有停止过，以至于甘美兰音乐音阶问题的研究成为当代参与学者人数最多，讨论最为激烈的世界民族音乐学研究的焦点问题之一。

甘美兰乐队中应用着两种不同的音阶结构，一种是被称为"斯连德若"（Slendro）的五声音阶④，这种音阶被广泛应用于庄严肃穆的表演场合；另一种是被称为"佩洛格"（Pelog）的七声音阶，常被

① "这些诗歌都是用很高标准写作的，朗诵是用甘美兰斯连德若伴奏的"（These poems are all written in what are termed the high measures, and are accompanied in their recital by the gámelan sáléndro）第377页；"音乐缓慢而庄严，表演是用甘美兰斯连德若（伴奏）的"（The music is slow and solemn, and the performance is on the gámelan sáléndro）第380页。Murray, John. *The History of Java*（Vol.1）. Raffles, T. S, 1830.

② von Helmholtz, H. and Ellis, A. J. *On the Sensations of Tone as a Physiological Basis for the Theory of Music*. London: Longmans, Green, 1885, 518.

③ Sorrell, Neil. Gamelan: Occident or Accident?. *The Musical Times*, 1992(133):66 - 68.

④ 在早期的西方文献中，被写为 saléndro。

用于华丽的表演场合。斯连德若音阶因为相对简单，被认为是出现较早的一种音阶，受到学术界的关注度也相对较多。斯连德若这个名字据说是来自建造婆罗浮屠的8—9世纪中爪哇麦当王国的统治家族"Sailendra"。有人认为这种音阶来自印度，被大乘佛教教徒从印度犍陀罗通过那兰陀和三佛齐传到爪哇和巴厘。目前对斯连德若音阶的测音数据表明它的音阶在印度尼西亚不同地区存在着不同程度的变异，甚至不同村庄的甘美兰都会稍有不同，而且中爪哇和巴厘地区中，不同村庄的甘美兰斯连德若音阶之间的差异程度也不一样。这种近乎无规律的差异给民族音乐学家们研究其音阶结构带来了很大的困难。一百多年来世界各地的学者们一直试图通过各种方法对甘美兰音阶，特别是其中的斯连德若音阶进行解释和分析，力求建立甘美兰音阶的音乐学理论基础。

总结目前世界上对甘美兰音阶结构的研究，基本可以分为演绎和归纳两种思路。

1. 演绎研究方法

通过演绎方法进行研究的学者们试图通过一种现存的理论模式来对斯连德若音阶的实际现象进行理论解释。前面提及的早期学者如亥姆霍兹和埃利斯等基本是使用了五平均律理论来解释斯连德若音阶。由埃利斯翻译成英文的亥姆霍兹的《论音的感觉——作为音乐理论的基础》一书强调240音分的使用，并把它当作斯连德若音乐的主要核心音程，在该书的第518页，亥姆霍兹记载了所观察到的斯连德若音阶实际音程距离为"0，228，484，728，960，1200"，但亥氏依然认为其实际音阶结构应该为"0，240，480，720，960，1200"。这个记载可能是目前已知的西方关于斯连德若五平均律的最早文字记述。① 或许是因为五平均律理论同实际应用中的斯连德若音阶差距太大，奥地利民族音乐学家埃利科·冯·霍恩博斯特尔（Erich von Hornbostel）通过对巴西系列五度排列排箫的观察，创立了他的五度

① von Helmholtz, H. and Ellis, A. J. *On the Sensations of Tone as a Physiological Basis for the Theory of Music*. London: Longmans, Green, 1885, 518.

吹奏循环理论（Theory of the Cycle of Blown Fifths）。这个理论认为利用676音分不断进行五度超吹，经过23次循环就基本可以回到出发律①，并认为包括印尼甘美兰在内的印度、泰国、缅甸和秘鲁，乃至巴西、美拉尼西亚、波利尼西亚以及一些非洲部落的音律都可以涵盖在这个系统中。然而这个理论显然缺少实践调查的支持，连竭力推崇这个理论并为这个理论专门写了一本名为《关于霍恩博斯特尔的五度超吹循环理论》小册子的孔斯特，也是用"hypothesis（猜想）"来描述这个需要进行进一步实证的学说。②

在国内，长期研究东方音乐律制的中国学者应有勤教授1997年提出了用简比律来解释斯连德若音阶理论，认为斯连德若音阶中的音程产生于6、7、8、9之间的简单数比，主要由213、276和204音分三个主要音程构成。③ 这个见解很好地解释了甘美兰音乐中经常出现267和231音分的现象。我认为这是中国学者迄今为止在甘美兰音乐和中国以外东方音乐音律研究中最重要的原创性发现之一。可以进一步完善的地方是需要更好地解释318音分出现的原因，同时寻找来自印尼本土音乐实际的旁证。

2. 归纳研究方法

通过归纳方法研究甘美兰音律问题的学者们更注重从对音乐本身的观察出发，通过对不同的甘美兰乐器中斯连德若音阶的实际测音来找出其共同的规律。孔斯特在他的《爪哇音乐》中列举了94条斯连德若音乐的测音数据。④ 20世纪60年代末期Surjodiningrat等人⑤以及美国民族音乐学家胡德也进行了一系列的测音研究。胡德的结论是

① Kunst, J. *Around Von Hornbostel's Theory of the Cycle of Blown Fifths*. Koninklijke Vereeniging Indisch Instituut, 1948.

② Kunst, E. D. *Ethnomusicology: A Study of Its Nature, Its Problems, Methods and Representative Personalities to Which Is Added a Bibliography*. Berlin: Springer Science & Business Media, 2012, 18.

③ 应有勤. 重新认识甘美兰的斯连德若音阶（上）[J]. 中国音乐学, 1997（2）.
应有勤. 重新认识甘美兰的斯连德若音阶（下）[J]. 中国音乐学, 1997（3）.

④ Kunst, Jaap. *Music in Java*. 3rd ed.. The Hague: Martinus Nijhoff, 1973.

⑤ Surjodiningrat, Wasisto, et al. *Tone Measurements of Outstanding Javanese Gamelans in Jogjakarta and Surakarta*. 2nd ed.. Jogjakarta: Gadjah Mada University Press, 1972.

对任何一套甘美兰乐器在一个八度内进行测音都无法进行音分标识。他通过对两套斯连德若和两套佩洛格分别测音后认为,在整个6个八度的甘美兰乐器中,调音者有意对八度进行了伸缩①。

美国格林奈尔学院(Grinnell College)的罗杰·维特(Roger Vetter)教授1989年在《民族音乐学》上发表了一篇题为《甘美兰音高测量的世纪回顾》的文章。② 该文梳理了自亚历山大·埃利斯(Alexander Ellis)开始将音分理论引入世界民族音乐研究后,学者们关于甘美兰音律问题的主要论点,认为目前已经存在的近几百种关于斯连德若和佩洛格音阶的解释都存在着三个方面的问题:一是民族音乐学家关注的主要是甘美兰乐器调音的结果,对调音者本人的关注度不够。这就很容易在没有和调音者进行沟通的情况下把某种偶然音程强加为调音者的主观意志。二是把甘美兰乐器的调音看作是一种神圣的普遍真理,没有把调音者的人文因素,包括乐器材料老化等自然环境因素所带来的音高变化考虑在内。三是研究者们把极为细小的音律变化,甚至耳朵无法察觉的音差也看得十分重要,这样就把甘美兰音乐的音律现象仅仅抽象为数学问题,并没有把它看成是一种艺术和音乐行为。

维特本人于1983年在中爪哇进行田野调查时定制了一套包括斯连德若和佩洛格两个音阶结构的甘美兰乐器。主要的调音工作都是当时在他自家后院中完成的。他回忆说,在整个调音过程中,调音师没有使用过任何音高测量工具,也没有依靠其他甘美兰乐器或者任何音高标准模型来进行调音。整个过程完全依靠调音师自己的音乐感觉来进行,不使用任何固定的数学公式。至于这种感觉是怎么产生的,作者认为这是一个属于艺术范畴的问题,不是一个理论或者数学问题,应该通过艺术手段来进行研究。

曾经在夏威夷大学任教的印尼甘美兰演奏家和民族音乐学家

① Hood, Mantle. Slendro and Pelog Redefined: With a Note on Laboratory Methods, by Max Harrell. *Selected Reports in Ethnomusicology*, 1966:36 - 37.

② Vetter, Roger. A Retrospect on a Century of Gamelan Tone Measurements. *Ethnomusicology*, 1989, 33(2):217 - 227.

Hardja Susilo 曾经从本土音乐家的立场指出"爪哇音乐文化对调音的差异比西方有着更大的容忍度",他们用"不舒服""不太舒服""较舒服""舒服""很舒服"来表示,这一套表达方式和西方所用的"正确"和"错误"是不一样的。① 这个说法也间接支持了维特关于心理听觉的观点。

 维特教授把调音者个人因素在调音过程中的作用提高到重要的研究对象来观察,为我们提供了一个很好的研究视角。然而这个视角依然存在两个方面的问题。第一,调音者的音高感觉到底是来自先天还是后天?如果来自先天,那么甘美兰音律本身的文化特性在这个理论框架中就消失了。同时,胡德在基于甘美兰音乐教育实践基础上提出的"双音乐性"(bi-musicality)也失去了逻辑基础。如果说这个音高感是来自后天的影响,那么我们依然需要寻找到合理的答案来解释这个后天影响是如何形成的。因为罗杰·维特自己的甘美兰乐器被铸造完成,进行调音并投入使用后,又会变成影响和培养另一位调音师的基础。这个问题似乎也变成了是先有鸡还是先有蛋的问题。

 也许是因为看到长久以来世界各地音乐学家对甘美兰乐器的测音数据差异很大,理论上众说纷纭,难以归纳,美国学者唐纳德·伦泽(Donald A. Lentz)在他于1965出版的《爪哇和巴厘的甘美兰音乐:对主要调性理论系统的一个艺术性非规则补充》(*The Gamelan Music of Java and Bali*: *An Artistic Anomaly Complementary to Primary Tonal Theoretical Systems*)②一书中对归纳研究表达了很大的失望。他认为音乐学家目前对爪哇和巴厘甘美兰音律的研究是建立在对印度和中国音乐认识的先入为主的观念之上的。而实际上,爪哇和巴厘的音律与印度或者中国完全不同,是一种非理论系统,并不基于一种有序的可以证明的声学基础之上。"当对甘美兰各种乐器的八度进行测量时,

 ① Susilo, Hardja. *Review of Music in Java*, 3rd ed. by Jaap Kunst. *Asian Music*, 1975:58–68.
 ② Lentz, Donald. *The Gamelan Music of Java and Bali*: *An Artistic Anomaly Complimentary to Primary Tonal Theoretical Systems*. Lincoln: University of Nebraska Press, 1965.

（按照西方标准）无规律的差异就出现了。"① 他认为甘美兰音乐的"音阶、音程的形成、大小、质量从技术上说和任何已知或者确定的理论体系都不对应，也没有相互联系"②。然而胡德对伦泽的观点提出了强烈的批评，并认为伦泽理论的出现是由于他对以孔斯特、麦克菲（McPhee）为代表的音乐学家在甘美兰音律研究领域里的理论架构毫无所知所致。③

探索新方法和新发现

综上所述，演绎方法的思路是希望找到一个现存的理论框架来解释甘美兰音乐的律学原理，而归纳方法的思路是希望能够通过对甘美兰乐器的实际测音以及对调音师调音过程的观察和分析，归纳出一种理论模式，从而揭示隐于其中的律学原理。但目前的问题是，在演绎方法的研究中，无论是五平均律理论和五度超吹循环理论都是基于某种外来的西方理论框架，缺少来自印尼本土的理论和实际源泉。即使是像罗杰·维特这样一位专注研究本土音乐家的调音过程，并进行仔细观察和记录的学者最终也没有能够为我们找到任何可以进行理论归纳的律学依据。而归纳方法的测音研究虽然是从甘美兰乐器实物着手，但一直也没能够找到一个可以解释这些看似缺乏规律的测音数据的理论模式和内在逻辑，以致伦泽对甘美兰音乐的音阶结构是否存在某种规律产生了严重的怀疑。

本人对甘美兰音律问题的研究是从对印尼音乐家的采访开始的，从2012年起我对在宁波大学全职任教的两位印尼音乐家就甘美兰音乐的律制问题进行了数次采访。几乎每次谈到斯连德若音阶结构的问

① Lentz, Donald. *The Gamelan Music of Java and Bali: An Artistic Anomaly Complimentary to Primary Tonal Theoretical Systems*. Lincoln: University of Nebraska Press, 1965, 49.

② "Technically, the conception of the scale, of interval derivation, size, or quality does not correspond or show association with any of the established or known theoretical systems." 同上，第62页。

③ Lentz, Donald A. The Gamelan Music of Java and Bali: An Artistic Anomaly Complementary to Primary Tonal Theoretical Systems. *Journal of Music Theory*, 1966, 10(1): 153-156.

题，我都被告知这是一种五平均律，音阶中五个音的音程距离是平均的，而且音名和阶名是在一个八度内进行判断的。这表明从亥姆霍兹开始的五平均律理论即使在印尼本土音乐家中依然保留着非常深刻的影响。然而接下来的问题是，既然理论上被认为是五平均律，那么乐器制造者在实践中为什么又不完全去以五平均律来进行调律呢？从目前几乎所有的测音数据来看，这五个音之间的音程距离都不是平均的。而且要把他们调成完美的五平均律，在技术上也并不是一个非常困难的事情。我所得到的解释是，"我们不愿意按照数字规律去造乐器。每套甘美兰乐器最后的调律都是根据人的感受去制定的，他反映了人的感觉和个性，所以每套甘美兰的调音都不一样"（印度尼西亚音乐家 Sutrisno，2012 年 10 月）。这个回答令我思考这是不是孔斯特对四十几套甘美兰乐器测音结果都不一样的原因，而伦泽的观点也可能是正确的。

目前世界上采用归纳思路进行实地测音的研究，几乎都将对象关注在固定音高的金属和木制打击乐器上。这种做法的合理性在于这些乐器发音的音高相对静止和稳定，而人声和拉弦乐器 rebab 由于主观掌控性太强不太适合进行测音研究。但这个方法也存在极为明显的缺陷，那就是由于各个乐器之间完全独立，很难找到各个单独发音体音高之间的关联性。通过对甘美兰乐队全套乐器的观察，我最终将研究对象锁定在有着明确相关性的苏灵笛（Suling）开孔距离比例上，以期能够绕开对个体之间没有相关性的打击乐器的测音研究，另辟蹊径。

苏灵笛是甘美兰乐队中的一种竖吹竹管乐器，同时也广泛流行于东南亚的文莱、印度尼西亚、马来西亚、菲律宾和新加坡等地。它的长短和音高在不同的流行地区会有所变化，其共同特点是底部开口，顶部是闭口，吹奏中常使用循环换气技法。斯连德若音阶使用的苏灵笛有四个指孔，佩洛格音阶使用的苏灵笛为五个指孔。如果我们能够清楚苏灵笛的四个指孔是如何开孔的，乐器制造者是如何掌握指孔之间的距离的，那么我们就有可能弄清楚指孔之间的相互比例关系。从而进一步掌握隐藏在这个比例之中，目前尚未被外界所认识的斯连德若音阶的律学原理，找到一把打开斯连德若音阶结构谜底的钥匙。

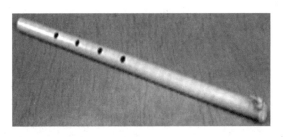

图 1　甘美兰乐队中吹奏斯连德若音阶的苏灵笛

从对敲击乐器进行测音研究转为对苏灵笛音孔的开孔比例进行研究，是研究方法上的一个重要转变。传统的测音研究主要关注每个音的振动频率和绝对音高，而对苏灵笛孔距关系的研究则要探究每个音孔之间的距离并推导出其相互关系。在对敲击乐器的测音研究中，我们可以很容易地得到一些音高数据，但最终面对的却是一大堆很难解释其相互关系的音分值。对苏灵笛音孔距离比例的研究却正好相反，我们完全不需要知道或者测量苏灵笛每一个音孔吹奏时的振动频率，却可以比较容易地从音孔之间的距离中推导出每个音孔音高之间的相互关系。对于非常重视各种比例关系的传统律学研究方法来说，这些比例才是我们真正需要的基本数据。

我第一次就苏灵笛的开孔比例问题向当时在宁波大学任教的印尼音乐家请教时，得到的答复是苏灵笛上四个孔的开孔方式是用一种类似于古琴上计算徽的位置的折纸法来计算的。那就是用一张纸折叠四次，把四个音孔的位置分别安放在 1/2、1/4、5/8、7/8 的位置上。然而当我使用这种办法进行仔细计算时，发现这样的开孔方法虽然出现了 5/8 和 7/8 两个纯律音程，但整个音阶同斯连德若音阶的实际音程存在很大差距。后来我突然意识到，这很可能不是真正的答案。因为正常情况下，好的演奏家并不一定是很优秀的乐器制造者，而且演奏家们可能也不一定很清楚等比和等差算法之间的差别，于是我开始转而向印尼本土资深的乐器制造者求教。

在梭罗的印度尼西亚艺术学院（Institute of Indonesian Arts，Solo）任教的 Aloysius Suwardi 教授是一位在印尼和国际上均具有极高声誉的甘美兰音乐演奏家、乐器制作者、作曲家、调音师和教育家，同时

也是当代甘美兰新音乐创作潮流的引导者之一。通过互联网，我向这位曾经是我在美国威斯理安大学留学时的同学发出了一封电子邮件，请教斯连德若音阶的苏灵笛是如何进行开孔的，以及制造乐器时是如何掌握苏灵笛上四个音孔的开孔距离的。收到我的电子邮件后，Aloysius 立即用英文给我写了一个非常详细的书面答复。在得到他的正式许可后我将这段话翻译成中文并在此发表。这段话是这样说的：

关于斯连德若苏灵笛上开孔距离的比例问题，首先，你必须把整个长度分成十等份，第一个孔应该在距离底部的 2/10 的位置，第二个孔在距离第一个孔的 1/10 的位置，第三个孔在距离第二个孔的 1/10 的位置，第四个孔在距离第三个孔的 1/10 的位置。比如，如果总长是 50 厘米，第一个孔是在距离笛子底部 10 厘米的位置，第二个孔是在距离第一个孔 5 厘米的地方，如此类推……我发现了这个方法并且传给了所有梭罗的苏灵笛制造者。几乎所有梭罗的苏灵笛制造者都是我的学生，或者是参考我在 1981 年写过的一篇文章来制笛的爱好者。①

我们可以把这段话中关于开孔比例的说明分解成以下四个步骤：
① 把整个笛子的长度分成 10 等份。
② 第一个孔距离底部整个笛子长度的 2/10（1/5）。
③ 第二个孔与第一个孔的距离为整个笛子长度的 1/10。
④ 第三个孔与第二个孔的距离为整个笛子长度的 1/10。
⑤ 第四个孔与第三个孔的距离为整个笛子长度的 1/10。
整个开孔的步骤和四个孔之间的距离可以用图 1 来表示：

① "Concerning the ratio of the distance between the holes in slendro suling, first you have to divide the whole length in to 10, the first hole should be positioned at the 2/10th from bottom, the position of the second hole is 1/10th from the first hole, the third hole is at 1/10th from the second and the forth hole is at 1/10th from the third—for example if the whole length of the tube is 50 cm, the first hole should be placed at the distance of 10 cm from the bottom of the flute; the distance of the second hole is 5 cm from the first ect. That was the method I discovered and distributed to all suling maker in solo. Almost all suling maker in solo are my students or some one else who are interested in making suling consult to my thesis I wrote in 1981." 电子邮件的收件时间为 2012 年 12 月 21 日下午 3 点。

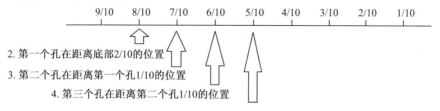

图2 苏灵笛开孔的步骤和四个指孔之间的距离

这样，我们可以清楚地看到苏灵笛四个孔分别为整个笛子长度的8/10、7/10、6/10和5/10。经过简化，这个比例分别为4/5（一孔）、7/10（二孔）、3/5（三孔）和1/2（四孔）。按照我们目前已知的律学常识，一孔产生的音高为386音分，为筒音上方纯律小三度，三孔产生的音高为884音分，为筒音上方纯律小六度，四孔与筒音为纯八度音程。

这里出现了本文需要重点讨论的一个音程比，即7/10，它产生的音程为617音分。这个音程在我们目前所知的自然律中无论是五度相生律还是纯律中都不存在。在五平均律理论和已经得以广泛运用的十二平均律中也没有这个音程。然而这个音程却正是构成斯连德若音阶的核心音程。在苏灵笛中，由于这个关键的第二孔的存在使得它与第一孔的距离比为8/7，产生的音程距离为231音分；第二孔与第三孔的距离比为7/6，所产生的音程距离为267音分。

这样，我认为我们最终从印尼本土资深音乐家和乐器制造者的音乐实践中，发现了谐音列中的第七谐音（或称分音列中的第七分音）使用的客观依据。长期以来这个音一直隐藏在吹奏甘美兰斯连德若音阶的苏灵笛的音孔比例中。一个世纪以来，世界民族音乐学家们一直将注意力放在了研究固定音高的甘美兰敲击乐器上，而忽略了可以对甘美兰乐队中某种乐器进行音程比研究的客观可能。

新律制的发现与民族音乐学的普遍意义

鉴于对谐音列中第七号谐音在甘美兰音乐实践中的发现，我们可

以通过斯连德若音阶来重新认识甘美兰音乐的律制,并对斯连德若音阶现存主要理论进行以下梳理:

一是斯连德若音阶存不存在一种隐含的律制原理?是不是如伦泽所说,它同其他地区的高文化不一样,基本是无章可循呢?现存的大量测音数据表明,甘美兰音乐是一种有规律的音律现象,如不断出现的231音分和267音分表明这些被测音乐器的音阶是存在一定规律的,只是这种规律用我们目前已知的五度相生律、纯律、五平均律和五度超吹理论都不能给予很好的解释。维特所说的要重视音乐家和调律者的内心听觉也是有一定道理的,特别是在我们尚不能用一种已知的数学公式来推导出测音数据的时候,这种观点是有一定意义的。但我们依然需要用合理的理论来解释这种内心听觉是如何形成的。它到底是来自音乐家的实际音乐生活,通过耳濡目染、口传心授来建立的,还是源自一定的自然声学原则?我认为,斯连德若音阶的形成应该有一个基于音乐家有意识或无意识遵循的物理音响原则,并构筑在音乐家的内心深处来指导他们实际的调音和演奏。

二是亥姆霍兹的五平均律理论是否仍然具有其存在意义?五平均律是关于斯连德若音阶结构最传统的一种理论,至今依然深入印尼本土音乐家的理念之中。但问题是目前的测音数据均不支持这种说法。在这些测音数据中,五平均律的核心音程240音分并不普遍。实践中,至今也没有发现任何五平均律调音手段的存在。如果说十二平均律是为了转调方便而人为设计的一种律制,那么我们需要解释人为设计五平均律这一律制的目的到底是什么。

三是关于霍恩博斯特尔"五度超吹理论"。也许这个理论可以部分解释甘美兰音阶中的某些音程的音分数,但问题是这些音程的出现和使用都出现在霍恩博斯特尔理论之前,当地的人民是不可能先理解霍氏如此复杂的理论再去设计出甘美兰音阶的。"五度超吹理论"可以被看成一种用复杂的数学办法来解释甘美兰音乐中部分音程音分数的数学公式,但在音乐实践中人们是不太可能先去制定一个如此复杂的数学公式再进行音乐实践的。这种理论作为一个数学猜想,是无法从声学、文化或者心理的基础上来解释斯连德若音阶出现的客观原

因的。

我们知道，十二平均律作为一种人工律，除了八度之外，其产生的所有音程都不在泛音列中，也就是说为了保证八度的还原和重复，所有音程都被牺牲在自然泛音列之外。在五度相生律中，为了五度的纯和（702 音分），在理论上也牺牲了音阶中的纯八度（12 次五度相生以后，不能回到原来出发律的八度），虽然在实际音乐中，五度律之外的纯八度依然被使用。整个五度相生律中的核心音程是纯五度（或者其转位纯四度），而不再是十二平均律中强调的八度。五度相生律中距离基音 702 音分的谐音列的第 3 谐音是该律制的核心音程。纯律音阶强调三度的纯和，而不是旋律的流畅。虽然目前世界上依然有很多纯律爱好者将纯律视为天籁之音，并将之作为音乐理想而孜孜追求，但在音乐实践中，除了合唱、口弦和中国古琴之外，实际运用并不广泛。其主要原因是转调存在着极大的困难。纯律中的核心音程是谐音列上的第 5 谐音，它距基音和第 4 谐音的距离为 386 音分。所有其他的纯律音程，包括纯律小三度，纯律大六度和纯律小六度，均可以由这个谐音列第 5 谐音转位而来。决定五度相生律和纯律为自然律的关键也正是由于其核心音程分别为谐音列上的第 3 谐音和第 5 谐音。因此，我们目前已经知晓并广泛运用的三种律制的核心音程均在自然泛音列中，即以第 2、4、8 谐音为核心构成的十二平均律纯八度音程，以第 3 谐音为核心构成的五度相生律纯五度音程，以及以第 5 谐音为核心构成的纯律大三度音程。

这样，我们可以知道谐音列中的前 6 个谐音在已知律制中已经全部被使用。那么我们再看谐音列中的下一个谐音，即第 7 谐音。这就是我们所要寻找的甘美兰音乐的核心谐音。它距基音 969 音分，是特小七度，4/7（转位以后为 231 音分，特大二度，7/8）；距离第 6 谐音的距离为 267 音分，是特小三度，6/7。我们看到，斯连德若音阶的核心音程由第 7 谐音产生。在基于谐音列的第 7 谐音及其各种转位音程的基础上，我们发现了在理论上长期困扰着我们的在人类音乐实践中已经广泛运用，除五度相生律和纯律之外的第三种自然律制。这种律制就是建立在纯律基础之上，在各种纯律音程之上，再加上第 7

谐音及其各种转位音程所形成的一个另一种自然律制。由于七度音在这个律制中具有非常重要的意义，我们将这个律制暂且命名为"七度律"。

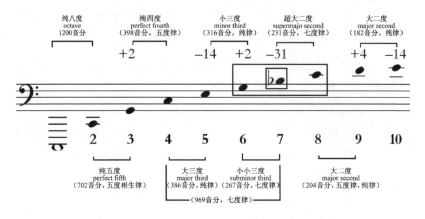

图3　自然谐音列中的前10个谐音及其在不同律制中的运用

七度律的音阶结构在东南亚以及世界其他地区的音乐实践中早已得到了长期的运用，是一种人类音乐实践中一直未能找到理论解释的自然律制。同我们目前已知的律制相比较，如果说五度律是一种单一的生律方向，以谐音列第3谐音的五度音程为核心音程的线性律制，那么纯律就是一种以两个生律方向，以谐音列第3谐音五度和第5谐音三度为核心音程的二维律制。而七度律就使用了三种生律方向，是以三、五和七谐音为主要生律元素构成的一种自然律制。

如果说十二平均律是以保证八度还原为目的而牺牲其他自然音程的一种律制；五度律是以保证五度循环为目的，而最终牺牲了八度还原；纯律以保证谐和三度的纯正而几乎牺牲了任何八度转位的连续性。那么我们在七度律中所看到的八度已经显得完全不重要了，因为使用了三种生律方法，八度的纯洁性几乎已经没办法得到保障。所以我们在甘美兰音乐中就看到了非常特殊的八度，那就是八度音程经常被调得不纯。这种被胡德称为"伸缩八度"的不纯八度产生了非常强烈的拍音效果，这种拍音效果正是当地人所追求的一种具有上天显灵感觉的"闪亮"（shimmering）音效。从表1显示的已知各主要律

制对比关系中我们可以看到，七度律是吸收五度律和纯律的生律音程并使用7号谐音作为其核心音程扩展而成的。

表1 主要律制音程作用对比表

律制	纯八度的重要程度	核心音程	核心音程的谐音列序列
十二平均律	最重要	八度	第2谐音
五度相生律	次重要	五度	第3谐音
纯律	受限	三度、五度	第3谐音、第5谐音
七度律	不重要	三度、五度、七度	第3谐音、第5谐音、第7谐音

七度律的发现应该对我们当代的律学研究有以下几点启示：

第一，人类心理听觉的形成同自然物理声响之间存在着一种关联性。这种关联性保证了人类的听觉追求不会脱离物理声学的原理而凭空产生。当我们在相信东南亚地区存在着五平均律和七平均律现象的早期理论时，我们需要思考这些平均律产生的自然物理基础是什么，因为人类的音乐听觉不可能脱离自然声学原理太远。十二平均律中的人工音程同自然律制音程的差别很小，人类的听觉可以存在一定的容忍阈。但任何一种自然产生的乐音都会有其客观的声学原理作为物理基础，在很多情况下这种基础是由谐音列的规则所决定的。如果人的听觉足够敏感，第7谐音是可以被听觉感知的，这也可能就是维特所说的内心听觉的物理基础。

第二，在人类的音乐实践中，七度律的核心音程不仅仅存在于甘美兰音乐中，它也同时存在于泰国等其他东南亚国家的音乐中，甚至包括中国的古琴，如古琴上13徽的按音所产生的就是231音分的七度律音程。从音乐的复杂程度来看，人类物质文明发展的高度同音乐的复杂程度往往不一定形成正比。一些非洲部落音乐节奏的复杂性，远远超过我们已知的以西方交响乐为代表的高文化音乐；而印度尼西亚甘美兰音乐和其他地区音阶中对谐音列高次谐音的使用也超出了高文化社会中的研究者用自己的理论所能解释的范畴。

所谓自然律也是律学研究中最终依据自然法则进行人工取舍的结

果。本文将七度律作为一种自然律的律制提出,试图说明在世界音乐的研究中,多元的音乐实践往往不能用我们自己文化中已经形成的理论定式进行解释,无论是五平均律还是通过不断转位的超吹五度循环理论都是提出者根据自己文化中向来强调八度和五度重要性的定式进行推测的结果。在这一点上,伦泽的说法有一定的合理性,那就是要看到世界文化中一些特殊音程的产生往往是通过一定的心理听觉来实现的,而这种心理听觉的基础经常是人类在实际生活中同自然声响的互动和共鸣中产生的。甘美兰音乐中的斯连德若音阶虽然是通过当地人民的自然听觉所实现并最终成为其音乐文化中的音响结构的,却是基于一个并不是由人类控制的自然法则基础之上,那就是自然声响中的谐音列物理基础。

 本文期望能够从音乐和自然音响之间的密切互动,从人类和自然之间亘古不变的逻辑依存中找到隐含在律学理论深处的音乐真谛;期望能够通过七度律的发现找到一种比霍恩博斯特尔的五度吹奏循环理论和亥姆霍兹的五平均律理论更能合理解释印度、泰国、缅甸、秘鲁等地区东方音律的律学基础,解开甘美兰斯连德若音阶结构这个困惑了世界民族音乐学家一个多世纪之久的人类音律之谜。

韩国东部地区民谣音阶的终止型:
以《快阿拉里(Jajin Arari)》为中心

[韩] 崔 � (韩国釜山大学)

摘要:《快阿拉里(Jajin Arari)》《阿拉里(Arari)》《编阿拉里(Yeokgeum Arari)》是江原道地区的土俗民谣。《快阿拉里》的长短是由3+2拍子的5拍子构成的,有2小节,也叫Yeotmori长短,终止音为"La",因此和3小拍4拍子的Jungmiri长短的《阿拉里》有差异。

考察实际《快阿拉里》的乐谱和音源资料,有的旋律终止在"Mi"音。特别是根据赵顺贤的研究,此类终止型旋律在忠清北道地域非常多。

终止音"Mi"来源于高丽时代和朝鲜前期的乡乐曲,"宫(g)—下一(e)—下二(d)—下三(c)—下四(A)—下五(G)"的下行旋律中,"哎呀"的感叹词停在了e,"C—A—G"的终止型旋律、"g—e—d"的下行型旋律,"a"音的前面形成"a—g—e—d"的形态,旋律进行出现了变化多样和反复的乐句。

韩国基层音乐民谣中,咸镜道、江原道、庆尚道等东部地区的民谣音高组织是梅那里调(Menari Tori),其音阶是低音开始的"E—G—A—c—d",旋律构造则是以"c—A—G—E"的下行为主。将它和高丽朝鲜乡乐曲比较的话,"宫(g)—下一(e)—下二(d)—下三(c)—下四(A)—下五(G)"的音阶变成了"宫(a)—下一(g)—下二(e)—下三(d)—下四(c)—下五(A)"。民谣中没有

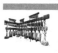

17

出现"下三—下四—下五"的音,因为太低了,因此"上一—宫—下一—下二"成了"c—A—G—E"的下行旋律型。即下二"E"是高丽和朝鲜前期乡乐曲中常用旋律的终止音。因此"上一(c)—宫(A)—下一(G)—下二(E)"的《快阿拉里》的旋律构造是古形。

但是当代《快阿拉里》用"La"终止比"Mi"终止更多,这可能是受到了19世纪末20世纪初跟随西洋音乐传入的V—I终止和声的影响,传统的"Mi"终止逐渐减少,和西洋音乐类似的"La"终止变多。

关键词:《快阿拉里(Jajin Arari)》《阿拉里(Arari)》《编阿拉里(Yeokgeum Arari)》《旧调阿里郎》《本调阿里郎》《慢阿里郎》《海州阿里郎》《密阳阿里郎》《珍岛阿里郎》;终止音;旋律构造;梅那里调(Menari Tori)

绪　论

《快阿拉里(Jajin Arari)》是由3+2拍子的5拍子构成的,2小节,用Eotmori长短演唱,和《阿拉里》《编阿拉里》一样,是江原道周边地区的主要土俗民谣。

《阿拉里》和《快阿拉里》有着相似的音乐特征,其旋律关联性强,就像是"Gin(慢)—Jajin(快)"形式的其他民谣的派生关系。

《阿拉里》和《快阿拉里》是"Mi—Sol—La—do—re"的梅那里调(Menari Tori)音阶,旋律很相似,但是和3小拍4拍子的中莫里、中中莫里、Semachi长短的《慢阿拉里》不同,《快阿拉里》是3+2拍子组合成2小节的Eotmori长短。而且《阿拉里》结束在最低音"Mi"上,而《快阿拉里》停在"La"上。

　关于《阿拉里》和《快阿拉里》谁是原型的问题,金英云、李辅亨、李庸植都有论述,但观点不一。

乐谱 1

《快阿拉里》（江原溟州移秧歌）①

```
<先>  re   / re do / do (La Sol Mi) / Mi // La(do) / re    / do La / La ///
      해는야 / 지구선 / 저문날          / 에  / 어리네 / 선부가  / 울고가 / 네 ///
<后>  Mi   / La    / do - La / Mi / La  / do - LaMi / La   / La ///
      아리랑 / 아리랑 / 아리     / 요 // 아리랑 / 고개로   / 넘어간 / 다 ///
```

构造

```
<前>  do→La→Mi//La→do→La///
<后>  do→La→Mi//La→do→La////
```

歌词大意：太阳落到地平线上，年幼的新娘哭着走了，阿里郎，阿里郎，阿拉里哟，阿里郎翻过了山岗。（译者注）

乐谱 2

《旌善阿拉里》（《树大根深 八道歌曲》崔凤出、刘瑛兰唱）②

re¹-- re¹-- re¹-- / do¹re¹do¹ do¹re¹do¹ LaSoMi- /
정 선 의 / 구 명 은 /

do¹do¹- do¹do¹do¹ do¹do¹리LaSoMi/ La-- --- do¹re¹LaSolMi-- //
무릉 도원 이 아니 / 냐 //

LaLa- LaLado do¹re¹do¹ / re¹re¹do¹re¹ do¹do¹-re¹do¹ do¹LaSoMi미Mi /
무릉 도원 은 / 어데 가고 서 /

LaLa- Lado¹-re¹do¹ do¹LaSoMi / Mi-- --- LaSoMi- ///
산만 충충 하 / 네 ///

MiMi- Mi-- --- / MiLaSoMi Mi-- --- /
아리 랑 / 아리 랑 /

La-- Lado¹re¹do¹ re¹do¹LaSoMiLa / La-- --- do¹LaSoMi //
아 라 리 / 요 //

La-- La-do¹ do¹Lado¹- / do¹re¹- re¹do¹re¹do¹ do¹LaSoMi /
아 리 랑 / 고개 고개 로 /

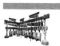

① 韩国民谣大全：江原道民谣解说集［CD］．文化放送，1996：106-107．
② 树大根深 八道歌曲：第一卷［CD］．韩国britannica，1984．

```
LaLa- LaLado¹ do¹LaSolMi / Mi-- --- LaSolMi- ////
나를  넘겨  주         / 게              ////
```

构造
<前> re→do→LaSolMi///La→do→LaSolMi////
<后> Mi→La→LaSolMi///La→do→LaSolMi/////

歌词大意：旌善的旧名不是叫武陵桃园吗？这武陵桃园该怎么去？阿里郎，阿里郎，阿拉里哟，阿里郎向着山岗传给我。（译者注）

《拉里》和《快阿拉里》的旋律虽然相似，但终止型呈现出差异，两曲可能是派生关系。再者，笔者对慢—快形式歌曲的说明产生了疑问。

考察《快阿拉里》的乐谱或录音资料，旋律终止音是"La"而不是"Sol"，或是停在最低音"Mi"。停在"Sol"的旋律和停在"La"的旋律相似，但是最后的终止音"La"是"LaSol-"的变化终止。另外，停在"Mi"的《快阿拉里》又有不同的形态，对于已经习惯"La"终止旋律的人来说，听上去并不习惯。

本文考察了不同于"La"终止的《快阿拉里》的"Mi"变形终止，并试图解析其意义。

《快阿拉里》的"Mi"终止型

现将《江原的民谣1》中原州市富论面鲁林2里 Han Hoon-dong 演唱的《快阿拉里》[1]，作为"Mi"终止的《快阿拉里》例子。

乐谱3

《快阿拉里》（移秧歌，江原道原州市富论面鲁林2里 Han Hoon-dong 演唱，男，78岁，2001年姜腾鹤调查）

[1] 《快阿拉里》（移秧歌，江原道原州市富论面鲁林2里 Han Hoon-dong 演唱，男，78岁，2001.3.24 姜腾鹤调查）∥翰林大学人文学研究所. 江原的民谣1 [CD]. 2001：289（乐谱），315-317（说明和歌词）.

实际音高为低六度，♪ = 200，$\frac{5}{8}$拍子$\left(\frac{3}{8}+\frac{2}{8}\text{拍子}\right)$①

e - e e - / ₑa - aᵃe - // ac¹ c¹ cæ / a - - - ///
아 리 랑 / 아 리 랑 // 아 라 리 / 요 ///

ac'c'ag e / a - aac¹ / c¹ - æe - / e - - - /////
아 리 랑 / 에 헤 야 // 아 라 리 / 요 /////

c¹d¹ - d¹ d¹ - / ᵉd¹ - d¹ d¹ - / d¹ eᵈ¹ c¹a c¹ / ag e - - - ///
꽂아 주 게 / 심어 주 게 // 꽂 아 주 / 게 ///

a - aac¹ / d¹ c¹d¹c¹ a - // aeaa - / a - - - ////
오 동 통 / 줄 모 를 // 심 어 주 / 게 ////

e e e g / aaa c¹ - // c¹ - c¹ cᵈ¹ c¹ / ag e - - ///
아리아리 / 아리아리 // 아 라 리 / 요 ///

aaac¹ / d¹ c¹c¹c¹ - // aeaa - / a - - - /////
아리아리 / 고 개 로 // 넘 어 간 / 다 /////

歌词大意：阿里郎，阿里郎，阿拉里呦。插上、种上、插上、种上矮胖的秧苗。阿里阿里，阿里阿里，阿拉里呦。阿里阿里，翻过山岗。（译者注）

乐谱3是由Han Hoon-dong演唱的《快阿拉里》，先唱"阿里郎，阿里郎，阿拉里呦"，其终止和普通《快阿拉里》的"La"不同，停在了"Mi"上。但是和一般《快阿拉里》一样，前后都在"La"音结束，也就是说本曲是"Mi"和"La"的混合终止。

另外"Mi"终止的《快阿拉里》还有庆尚北道醴泉（通明）农谣保有者李相然演唱的《快阿拉里》②。

乐谱4

《醴泉（通明）阿里郎》（李相然唱，Park Joon Sang 记谱，Kang

① "ｃｄｅ..."是音名，"/"是小节，"e - e e -"是以一个八分音符的时值为基础，"-"是延长一拍。c¹是高八度的音，ag是两个十六分音符的连接，ₑa - aᵃe的下添字和上添字表示装饰音。本文的其他乐谱的记录形式与此乐谱基本统一。

② 《醴泉（通明）阿里郎》（李相然唱，1994.6.14. Park Joon Sang 录音、记谱，Kang Won Hee 记词）//Kang Won Hee. 醴泉阿里郎和醴泉的歌［CD］. Youkrack，2013：27.

Won Hee 记词)

♩=132 3/4

d¹ d¹ d¹ d¹ - - - / d¹ d¹ d¹c¹ d¹ ac¹ - / c¹ - c¹ - ag f / f - - - - //
아 리 아 리 / 아 리 아 리 / 아 라 리 / 야 //

a a a - ac¹ / d¹ c¹ a - a - / a - a - a - / ag f f - - - ///
생 감 자 를 / 먹 었 는 가 / 왜 요 리 / 애 리 ///

d¹ d¹ d¹ d¹ - c¹ / d¹ d¹ d¹ - d¹c¹ ac¹ / c¹ c¹ c¹ - ag f / f - - - - //
니 잘 났 다 / 내 잘 났 다 / 도 투 지 마 / 라 //

a a a - ac¹ / d¹ d¹ c¹ d¹ ag f / a - a - ag f / f - - - //
연 지 찍 고 / 분 바 르 면 / 다 잘 났 / 지 //

f - f - f - / a - a - ac¹ - / c¹ - c¹ - ag f / f - - - - //
아 리 랑 / 아 리 랑 / 아 라 리 / 요 //

a a a - ac¹ / d¹ c¹ a - ag f / a - a - ag f / f - - - - ///
얼었다 가 / 녹 아 지 면 / 봄 철 일 / 세 ///

歌词大意：阿里阿里，阿里阿里，阿拉里哟。吃生土豆为何要煮。你好看，还是我好看，不要争辩。抹上胭脂涂上粉，都好看。阿里郎，阿里郎，阿拉里哟。结冰再融化是春天呀。（译者注）

李相然的《快阿拉里》标记成 $\frac{3}{4}$ 拍子，记谱者把 $\frac{5}{8}$ 拍子错记成 $\frac{3}{4}$ 拍子。旋律构成音从低到高是 f—g—a—c¹—d¹，记成 F 大调的 "Do—Re—Mi—Sol—La" 音阶。这也是记谱者的失误。岭南地区的东北和江原道地区的梅那里调（Menari Tori）音阶的最低音 "Mi" 出现了微升的现象。①

————

① 李辅亨有相关说明可参考李辅亨. 东南音调音构造类型的产生和变迁 [J]. 韩国音乐研究（44），韩国国乐学会，2008：115-142. 金英云认为所记名称为 "Osayong 音调"，详见金英云. 岭南民谣 Osayong 的音组织研究 [J]. 韩国民谣学（6），1999：45-131. 金英云，韩国民谣的旋发特征：对先行研究成果的再解说 [J]. 韩国音乐研究（28），2000. 金英云，东部民谣音调的再检讨：东部民谣下层设置的必要性 [J]. 韩国音乐研究（61），2017：35-64.

李相㸁的《快阿拉里》以"阿里阿里,阿里阿里,阿拉里呀"的衬句开始,之后是歌词"吃生土豆为何要煮""结冰再融化是春天呀",无意义的衬词和有意义的歌词相互呼应使用。

李相㸁《快阿拉里》的衬词和歌词都是Fa(F)调"Mi—Sol—La—do—re"的梅那里调(Menari Tori)音阶,结束在"Mi"(e)音,和一般的《快阿拉里》不同。笔者曾经参与尚北道《阿里郎》的调查,采录了各地区的《阿里郎》,在这个过程中想起了李相㸁《快阿拉里》的结束音"Mi""La"混用的情况。笔者认为Park Joon Sang在记录李相㸁《快阿拉里》的乐谱时,有可能只记录了"Mi"(Fa)终止的部分。这可能是因为记谱者在记谱时发现,比起"La"终止,"Fa(Mi)"终止的情况更多。这种情况也出现在醴泉(通明)《阿里郎》中①。收录在唱片《韩半岛阿里郎1(东)》②中,由Yang Ok-Kyu所唱的《醴泉阿里郎》,就混用了"La""Sol""Mi"的终止型,主要结束在"La"和"Sol"上,停在"Mi"的旋律也有。但是由Park Joon-Sang录音和记谱的醴泉(通明)《阿里郎》(快阿拉里)和李相㸁的《快阿拉里》一样,也记成"Fa(Mi)"终止。

笔者将研究忠清北道《阿里郎》的赵顺贤《快阿拉里》的终止音整理如表1所示。

表1 《快阿拉里》系统曲调的音组织③

地方	歌唱者	歌曲型	歌曲名	歌唱方式	构成音(上行)	音幅	终止音	终止旋律
槐山	Yoon Bok-Soon	春米歌	快阿拉里	独唱(无衬句)	Mi—La—do'—re'	短7	Mi	水平
岭东	Kim So-Yong	春米歌	快阿拉里	独唱(无衬句)	Mi—Sol—La—do'—re'	短7	Mi	水平

① 1994.6.14. Park Joon Sang 录音、记谱,醴泉(通明)《阿里郎》,Yang Ok-Kyu(76岁)演唱//Kang Won Hee. 醴泉阿里郎和醴泉的歌[CD]. youkrack,2013:26.
② 韩半岛阿里郎1(东)[CD]. Synnara media,1999.
③ Cho Soon-Hyun. 忠北地区阿里郎的传承现状和音乐特征研究[J]. 韩国民谣学(39),2013:349.

续表

地方	歌唱者	歌曲型	歌曲名	歌唱方式	构成音（上行）	音幅	终止音	终止旋律
清原	Kang Chung-Ryong	舂米歌	快阿拉里	独唱（无衬句）	Mi—Sol—La—do'—re'—mi'	完8	La	水平
清原	Lee Jae-Nim	舂米歌	快阿拉里	独唱（有衬句）	Mi—Sol—La—do'—re'	短7	La	水平
沃川	Cho Chang Kwon	打柴歌	快阿拉里	独唱（有衬句）	Mi—Sol—La—do'—re'—mi'	完8	La	水平
忠州	Cho Bong Hak	多技能	快阿拉里	独唱（无衬句）	Mi—Sol—La—do'—re'	短7	La	水平
镇川	Lee Jung Soo	多技能	清州阿里郎	独唱（有衬句）	Mi—Sol—La—do'—re'	短7	La	下行
亭岩村	Sincheor	多技能	清州阿里郎	独唱（有衬句）	Mi—Sol—La—do'—re'—mi'	完8	La	水平
亭岩村	Lee Sang-Chul	多技能	忠清道阿里郎	独唱（有衬句）	Mi—Sol—La—do'—re'	短7	La	水平
槐山	Lee Sang Kyu	多技能	快阿拉里	独唱（无衬句）	Mi—La—do'	长6	Mi	下行
槐山	Lee Hyung	多技能	让我走	独唱（无衬句）	Mi—La—do'	长6	Mi	水平
槐山	Jung Dong Soon	多技能	相杵歌	独唱（无衬句）	Mi—La—do'	长6	Mi	下行
沃川	Tae Ok Choon	多技能	让我走	交换唱（衬句）	Mi—Sol—La—do'—re'	短7	La	水平

根据表1，忠清北道地区的《快阿拉里》多用"Mi"终止旋律，13首《快阿拉里》中用"La"终止的有8曲，占了61.5%；用"Mi"终止的有5曲，占了38.5%。虽然比"La"终止型要少很多，但也是不能忽视的部分。本文调查的乐谱资料不能确认其音源，虽然记谱归为"La"终止型，仍可在未记谱音源中增加包含"Mi"终止的《快阿拉里》。

现将《快阿拉里》中出现的"Mi"终止旋律整理如下：

MBC民谣大典忠北沃川郡3-19《快阿拉里》：（歌词句）Mi，（衬句）La终止

MBC民谣大典忠北阴城郡3-37《快阿拉里》：Mi终止

MBC民谣大典忠北中原郡4-18《快阿拉里》（春米打令）：Mi终止

MBC民谣大典庆北7-15尚州市《阿里郎》（快阿拉里）：Mi、La终止混用

MBC民谣大典庆北13-14青松郡《阿里郎》（快阿拉里——和春米打令相同）：Mi、La终止混用

《京畿道的乡土民谣（上）：京畿道南部地区》第354页，安城市宝盖面迪加里：Mi、La终止混用

《醴泉阿里郎和醴泉的歌》Yang Ok-Kyu唱，Park Joon-Sang记谱，《醴泉（通明）快阿拉里》：Mi（Fa）终止

《醴泉阿里郎和醴泉的歌》Lee Sang-Hue唱，Park Joon-Sang记谱，《醴泉（通明）快阿拉里》：Mi（Fa）终止

《韩半岛阿里郎1（东）》Yang Ok-Kyu唱，《醴泉阿里郎》：La、Sol、Mi（以"La"和"Sol"终止为主）终止混用

《江原的民谣1》第289页，原州市Han Hoon-dong唱，Kim Hye-Jung记谱：Mi、La终止混用

《江原的民谣1》第1119页，《华川郡快阿拉里》，Seo Tae-Hyun唱，Kim Hye-Jung记谱：Mi终止

《朝鲜民族音乐全集3》民谣篇第266页，《快阿拉里（庆尚道）》：Mi、La终止混用

以上《快阿拉里》中以"Mi"终止的情况并不少，到了无法忽视的程度。李相烋和Yang Ok-Kyu经常使用"Mi"终止的旋律，应该不是误记，而说明《快阿拉里》"La""Mi"终止的混用是一种很自然的现象。值得瞩目的是，本是以"La"终止的《珍岛阿里郎》①则停在"Mi"上。

"Mi"和"La"是"Mi—Sol—La—do—re"梅那里调音阶中最

① 《珍岛阿里郎》（金素姬唱）∥韩半岛阿里郎3（西，北）［CD］.Synnara media，1999.

重要的两个构成音，只要是结束在这两个音上，旋律进行方式都不违和。因此，终止音的不同，并不能代表不是同一音阶。与重视和声的西洋音乐调式不同，韩国传统音乐的音阶概念更加重视构成音的功能，特别是终止音的作用。根据强调不同终止音的终止型，去区分旋法的种类是一贯的做法。若是与西洋音乐的旋法一样，忽视终止音的重要性，允许歌者在演唱时改变终止型，那么终止音的变化也不会让调性转变，我们也就没有必要对旋法种类另做区分。因此，笔者认为需要对有关旋律构造和构成音的功能做更为明确的研究。

对《快阿拉里》以"Mi"终止的解析

本来《快阿拉里》的唱句以"Mi"终止，衬句则以"La"终止，"Mi—La"的完全四度类似于西洋音乐的 V 到 I 级的和声进行，和西洋音乐的终止型类似。而且两段体结构的西洋音乐中，唱句是 V 度和声，衬句 I 度和声的终止，唱句是半终止，衬句则是完全终止，这也是类似的。这种唱句"Mi"终止（半终止）和衬句"La"终止（完全终止）的形态，会让对西洋音乐耳熟能详的现代人感到亲切和安定。

考察朝鲜时代流传下来的高丽歌谣乐谱，有很多"宫—下一—下二—下三—下四—下五"的下行终止旋律。① 李惠求认为当时歌曲的情况是"下三—下四—下五"终止型只有"下三—下四"没有"下五"，但仍被看成是"下三—下四—下五"终止型。② 对此，笔者则主张歌曲的情况是"宫—下五"的下行旋律型的终止型，除了"下三—下四—下五"，前面还出现了"上一—宫—下一—下二"旋

① 李惠求. 歌曲的羽调 [J]. 韩国音乐研究（3），1957：70. 张师勋. 国乐论考 [M]. 首尔大学出版部，1971：51.

② 李惠求. 女唱羽调二数大叶的旋律分析. 国乐论考 [M]. 首尔大学出版部，1995：71-85.

律型的 15 个反复变化乐句。①

"下三—下四—下五"的终止型因为音太低,唱起来有难度,所以被称为"虚声"②,主要用于朝鲜前期低音林钟宫的平调,让人怀疑实际是否演唱。具体可以通过表 2 的羽调和平调得以确认。

表 2 羽调和平调的结构

	上五	上四	上三	上二	上一	宫	下一	下二	下三	下四	下五
羽调	潢	南	林	仲	太	黄	㑀	㑋	㑖	㑗	㑣
	$^\flat e^1$	c	$^\flat b$	$^\flat a$	f	$^\flat e$	c	$^\flat B$	$^\flat A$	F	$^\flat E$
	c^1	a	g	e	d	c	A	G	E	D	C
平调	林	姑	太	黄	㑀	㑋	㑖	㑗	㑣	㣔	㣕
	$^\flat b$	g	f	$^\flat e$	c	$^\flat B$	$^\flat A$	F	$^\flat E$	c	$^\flat B_1$
	g	e	d	c	A	G	E	D	C_1	A_1	G_1

朝鲜前期的黄钟音高据推测应为 C,那么平调的"下三—下四—下五"的实际音高会更低。没有受过专门训练的普通人很有可能无法唱出如此低的旋律。因此,前面部分的旋律型,以及多次反复的乐句的"上一—宫—下一—下二"旋律型有着重要的意义。

有学者认为这种"上一—宫—下一—下二"的旋律型和盘索里(韩国说唱)的羽调有关,因此被称为歌曲性羽调③,而且此类下行的旋律构造经常被用于民谣、巫俗音乐、歌曲、寿齐天等多样的韩国传统乐曲。④ 但是这种旋律在《快阿拉里》中也反复出现,且停在"La(宫)"音上,可参考前文的乐谱 1。而且《阿拉里》没有附加"La(宫)"的终止型,可看成是"上一—宫—下一—下二",即 do—La—(Sol)—Mi 旋律型的反复。(参照乐谱 2)

———————
① 崔昖. 现行歌曲的旋律构造分析:基于三竹琴辅谱数大叶的初头二头式乐句[D]. 首尔大学硕士学位论文,1990.

② 成倪. 慵斋丛话.

③ 韩万荣. 盘索里的羽调[J]. 韩国音乐研究(2),1972:67 - 88.

④ 崔昖. 韩国传统音乐旋律构造的特征//仙华金静子教授华甲纪念音乐学论文集[C]. 同刊行委员会,2002:735 - 752.

本来"宫—下一—下二—下三—下四—下五"的下行旋律是从新罗时期开始流传的《嗟辞词脑》之"嗟辞",即感叹词的旋律型。李惠求认为《真勺》的嗟辞"啊额"的旋律"下二—下二—宫—上一—宫—宫—下一—下二—宫—下一—下二—下三—下三—下四—下五—下五"多少有些复杂,但是"宫—下一—下二—下三—下四—下五"的下行,好比叹息的旋律。这种形态也出现在《横杀门》嗟辞的"啊额"中,到了高丽后期变成了《翰林别曲》中"Yu"的短感叹词,其旋律型也变成了"宫",或是"宫—上二—上一—宫"的简短形态。①

也就是说,"宫—下一—下二—下三—下四—下五"的下行旋律用于演唱高丽歌谣的叹息声嗟辞"啊额",到了朝鲜时期变化成大叶调乐曲中"上一—宫—下一—下二"的反复旋律构造,"下三—下四—下五"的终止型也定型了,据此可知"下三—下四—下五"的终止型早在高丽歌谣中已经出现。②

嗟辞的"宫—下一—下二—下三—下四—下五"下行旋律中,除了"下三—下四—下五"的终止型,在"宫—下一—下二"的前面加上"上一",形成"上一—宫—下一—下二"的形态,在大叶调的歌曲中进行反复变化。这是一个主要的旋律乐句,被用于乐句的结尾,因此被称为各乐句的终止型旋律。乐句旋律变成"上一—宫—下一—下二"的梅那里调(Menaro Tori):"do—La—(Sol)—Mi",把它说成是所有的"终止型"很牵强,只能强调终止音是在"Mi"上。

综上所述,《阿拉里》和《快阿拉里》用"Mi"终止可以说有着悠久的历史。换句话说,《阿拉里》和《快阿拉里》中的"La"终止和"Mi"终止中,"Mi"终止是更为原始的形态。但是从下二上行到宫音结束的旋律型也出现在高丽歌谣中,所以无法肯定。

① 李惠求. 韩国史 6(音乐)[M]. 国史编纂委员会,1990:414-415.
② 金英云. 高丽和朝鲜初期歌乐的终止形研究[J]. 韩国音乐研究(21),1993:130-186.

20 世纪派生《阿里郎》的终止

土俗民谣《阿拉里》《快阿拉里》《编阿拉里》从 19 世纪末开始在首尔京畿地区传唱,派生了《慢阿里郎》《旧调阿里郎》《本调阿里郎》,并成为《密阳阿里郎》《珍岛阿里郎》诞生的契机。

到了 20 世纪,各地流传的《阿里郎》旋律如下。

乐谱 5

《慢阿里郎》(《京畿民谣》,李银珠唱,1994 年)

$mi^1 \ la^1 \ sol^1/la^1 \ sol^1 \ -/mi^1 \ do^1 \ -//mi^1 \ sol^1 \ -/mi^1 \ - \ do^1 \ -/do^1 \ - <Sol>///$

$mi^1 \ -/mi^1 do^1 \ -/re^1 \ - do^1 re^1//SolLa - do^1/do^1 La <Sol>////$

$mi^1 la^1 \ -/mi^1 do^1 \ -/sol^1 — //mi^1 - do^1 \ -/do^1 \ - <Sol> \ -///$

$re^1 \ - mi^1 do^1/re^1 — /do^1 SolMi//Sol - do^1 \ - <Sol> \ -////$

$La \ Sol \ SolRe/La \ Sol \ -/do^1 \ - mi^1 sol^1//mi^1 - do^1 \ -/do^1 \ - <Sol> \ -///$

$re^1 do^1 mi^1 do^1/do^1 re^1 \ -/do^1 Sol \ Mi//La - do^1/do^1 La <Sol>/////$

乐谱 6

《旧调阿里郎》(《韩半岛的阿里郎》,李春义唱,1994 年)

$mi^1 \ - \ -/sol^1 \ - \ -//mi^1 \ re^1 \ -/do^1 \ - <Sol>///$

$do^1 \ re^1 \ -/mi^1 \ do^1 \ Sol//do^1 - Sol/<<Sol>> - -////$

$Sol \ - \ -/Sol \ - \ -//do^1 - re^1/do^1 \ La <Sol>///$

$do^1 \ re^1 \ -/mi^1 \ do^1 \ Sol/do^1 \ - Sol/<<Sol>> - -/////$

乐谱 7

《本调阿里郎》(《韩半岛的阿里郎》,李春义唱,1994 年)

$sol^1 \ - \ -/sol^1 \ re^1 \ do^1//mi^1 \ re^1 \ La/<Sol> \ - \ -///$

$do^1 \ - re^1/do^1 \ La \ Sol//do^1 \ - \ -/<<do^1>> \ - \ -////$

$Sol - La/do^1 \ - re^1/mi^1 \ re^1 \ do^1 La/<Sol> \ - \ -///$

$do^1 \ - re^1/do^1 \ La \ Sol/do^1 \ - \ -/<<do^1>> \ - \ -/////$

乐谱 8

《海州阿里郎》(《京畿民谣》,全淑姬、金英姘、李春义唱,1994 年)

$mi^1 - -/mi^1 - -//mi^1 - re^1/<La> - do^1///$

$mi^1 - re^1\ do^1/mi^1\ re^1\ do^1//do^1 - La\ /\ <<La>> - -////$

$mi^1 - -/mi^1 - -//mi^1 - re^1/<La> - do^1///$

$mi^1\ re^1\ do^1/mi^1\ re^1\ do^1//do^1 - La/<<La>> — ////$

乐谱 9

《密阳阿里郎》(《树大根深 八道声音》,安翡翠、李银珠、墨桂月唱)

$la^1\ sol^1\ mi^1/la^1\ sol^1\ mi^1//la^1\ sol^1\ mi^1/<sol^1> - mi^1///$

$mi^1\ re^1\ do^1/mi^1\ re^1 - //do^1 - LaMi/<<La>> - -////$

$La - -/La - -//la^1\ sol^1\ mi^1/<sol^1> - mi^1///$

$mi^1\ re^1\ do^1/mi^1\ re^1\ mi^1//do^1 - LaMi/<<La>> - -////$

乐谱 10

《珍岛阿里郎》(《树大根深 八道声音》,安淑善、金洞爱唱)

$do^1 - -/do^1 - Si//La\ Si-/La<Mi> - ///$

$La - Si/mi^1\ Si\ La/La\ Si\ Mi/<<La>> - ////$

$Mi\ Mi\ La/Mi\ Mi\ La//La - Si/<La> - mi^1///$

$Mi - La/La - Si//La\ Si\ Mi/<<La>> - -////$

$Si\ mi^1 - /la^1 - -//La\ Si - /La<Mi> - ///$

$La - -/mi^1\ Si\ La/La\ Si\ Mi/<<La>> - -////$

$Mi\ Mi\ La/Mi\ Mi\ La//La - Si/<La> - mi^1///$

$Mi - La/La - Si//La\ Si\ Mi/<<La>> - -////$

考察以上的旋律结构,《慢阿里郎》(乐谱 5)、《旧调阿里郎》(乐谱 6)、《本调阿里郎》(乐谱 7)、《海州阿里郎》(乐谱 8)、《密阳阿里郎》(乐谱 9)、《珍岛阿里郎》(乐谱 10) 和《阿拉里》《快阿拉里》《编阿拉里》共为阿里郎类的代表性旋律。虽然产生年代并不明确,但是比起其他地区的《阿里郎》,可推测《旧调阿里郎》和《慢阿里郎》早在 19 世纪末就已形成。《本调阿里郎》在 1926 年问

世,是罗云奎导演的电影《阿里郎》的主题曲。《海州阿里郎》应该产生在《本调阿里郎》之后,也就是1926年以后。《密阳阿里郎》首见于《每日新报》1926年10月1日登载的金锦化日蓄音盘的目录。《珍岛阿里郎》则由朴钟基编曲,收录在1928年的光盘中。

现将上述阿里郎类的旋律终止音整理如下:

《阿拉里》:　　　　Mi
《快阿拉里》:　　　La,(Mi)
《慢阿里郎》:　　　Sol
《旧调阿里郎》:　　Sol
《本调阿里郎》:　　Do
《海州阿里郎》:　　La
《密阳阿里郎》:　　La
《珍岛阿里郎》:　　La,(Mi)

《阿拉里》《慢阿里郎》《旧调阿里郎》的音阶最低音是"Mi",其终止音是与"下二"相对应的"Sol"音。《本调阿里郎》《海州阿里郎》《密阳阿里郎》《珍岛阿里郎》的音阶中间音是"do"(京调),终止音是"La"(梅那里调、六字倍基调),被标记成"清"或"宫"。

因此,19世纪末生成的阿里郎类歌曲,结束在最低音(下二);20世纪以后产生的阿里郎类歌曲,则终止在中间音(宫)。

《快阿拉里》比较特殊,结束在中间音"La"(宫),尽管如此,《快阿拉里》中也出现了停在最低音"Mi"(下二)的情况,据此可推测,这有可能是歌曲的原型。

下二和宫构成了纯四度音程,可对应西洋音乐的V级到I级的关系,和完全终止一样。因此,宫终止音的歌曲给了熟悉西洋音乐的现代人一种安定感。

西洋音乐于19世纪后半叶跟随基督教的赞颂歌进入朝鲜半岛,1886年在培材学堂首次出现了"唱歌"这一学科名称。到了20世纪,德国人Franz von Eckert(1852—1916)创立了洋乐军乐队,之后由韩国人白禹镛(1883—1930)继承。很快西洋音乐在民间也快速

流传。赴日留学的音乐家们回国后，引入了西洋音乐作曲的概念，并开始了歌谣的创作。西洋音乐的传入给韩国传统音乐带来了很大的影响。到了20世纪，存在于韩国传统音乐中微妙的音程，变成了西洋音乐的平均律，或是与之接近的12音列音程。西洋音乐的和声和调性音乐，使得20世纪30年代开始，不仅创作民谣开始出现，还给传统民谣的旋律带来了变化。

因此，《快阿拉里》可能也是受到了西洋音乐Ⅰ级和声的影响，终止音从传统的"Mi"（下二）终止变成了"La"终止。况且"La"终止在以前也不是没有。那么，《快阿拉里》出现了变化，为什么《慢阿拉里》却保留了"Mi"终止呢？

对此，朴官洙通过比较两者的功能、音乐构造、传承地区，主张《阿拉里》和《快阿拉里》是不同类别的歌曲。① 并介绍了江陵人认为《快阿拉里》是元山的歌曲②，《阿拉里》反而更有可能是江原道的歌曲③，现在江原道地区唱的《阿拉里》和《快阿拉里》，特别是被指定为无形文化财的民谣，流传到外地之后，大都会在较长的时间以后才出现变化的特征。所以，反而周边地区的歌曲更接近于原型，以前《快阿拉里》也有可能在江原道《阿拉里》地区演唱。④

笔者将进一步关注《快阿拉里》的终止形态及其和《阿拉里》的关系。

结 论

阿里郎类的歌曲有江原道地区的《阿拉里》《快阿拉里》《编阿拉里》，以及派生的《旧调阿里郎》《慢阿里郎》《本调阿里郎》《海

① 朴官洙.《阿拉里》和《快阿拉里》的关联样相再检讨［J］.韩国民俗学（65），2017：139-164.
② Lee Soo-la. 旌善民谣论［M］.旌善文化院，2005.
③ 金英云.《阿里郎》形成过程的音乐学研究［J］.韩国文学和艺术（7），2011：14-15.
④ 朴官洙.《阿拉里》和《快阿拉里》的关联样相再检讨［J］.韩国民俗学（65），2017：139-164.

州阿里郎》《密阳阿里郎》《珍岛阿里郎》等。虽然《密阳阿里郎》和《珍岛阿里郎》不能看成是江原道地区《阿拉里》派生的旋律，但因其"阿里阿里"的衬句，仍可视为阿里郎类。

《快阿拉里》不同于《阿拉里》的"Mi"终止，结束在"La"音上，通过分析《快阿拉里》的旋律可知以"Mi"终止的旋律也有出现。因此，本文考察了"Mi"终止的《快阿拉里》的本质意义。

梅那里调音阶"Mi—Sol—La—do—re"的最低音是"Mi"，用京调音阶"Sol—La—do—re—mi"演唱，停在最低音"Sol"的阿里郎类歌曲有《阿拉里》《编阿拉里》《旧调阿里郎》《慢阿里郎》，它们都是20世纪前产生的阿里郎类的歌曲。以"do"（京调）和"La"（梅那里调、六字倍基调）音阶中间音终止的阿里郎类歌曲有《本调阿里郎》《海州阿里郎》《密阳阿里郎》《珍岛阿里郎》，这些是20世纪以后产生的阿里郎类歌曲。只是《快阿拉里》作为19世纪末出现的阿里郎类比较特殊，结束在音阶中间音"La"。

"Mi—La""Sol—do"类似于西洋音乐V到I级和声进行的完全四度上行（旋律线）终止，因此对于熟悉西洋音乐的现代人而言，比起传统的下二终止，四度上行到宫音的终止更有安定感。

笔者还认为以"La"（宫）终止的《快阿拉里》要多于"Mi"（下二）的终止，这应是受西洋音乐的影响。而以"Mi"终止的《快阿拉里》渐渐脱离了原型，也是因为西洋音乐的影响，最终，以"La"终止的《快阿拉里》的使用逐渐扩大。

翻译：钟芳芳（温州大学）

先秦十二音律旋相为宫的最早实例
——曾侯乙编钟绹纹钮钟十二音的结构与功能

黄大同（浙江省艺术研究院）

摘要：绹纹钮钟不是为探讨乐律问题或为定律而铸制的专用设备，它是对称性六钟十二音结构，是理论十二音结构落实在一钟两音上的范例，是曾侯乙编钟钟体六钟十二音结构的标准化呈现，是公元前433年以前曾国宫廷祭祀乐表演十二宫均旋宫乐曲的演奏载体，也是我们今天所能见到的、先秦十二音律旋相为宫的最早实例。

关键字：上层钮钟；六钟十二音；祭祀乐；旋相为宫

与姑洗均的中下层甬钟不同，曾侯乙编钟上层都是体积较小的钮钟。其中位于正面钟架第三层原标为上层二、三组的13件两音钟，钮上有绹纹，是一套无射均的绹纹钮钟。

一、绹纹钮钟的十二音结构形态

绹纹钮钟的两音钟，都是以其音名或属形成"宫—徵"与"商—羽"的成对三音组的小三度一钟两音。单就其中的一组而言，它们的音名仅仅能表现一对三音组，而若把两者放在一起，则能呈现完整的六钟十二音。因此，且不论其相同的形制与其他因素的佐证，仅凭这一点就可得出如下认识——因当初出土时分别悬于正面钟架上层的左右两根短梁上，而被标以上层二组和上层三组的6件与7件两组绹纹钮钟，其实是一套由两个三钟六音组合相加而形成的十二音结

构的两音钟。

表现在这套绚纹钮钟上的,是一种以小三度一钟两音为结构单位,以三个纵向叠加的小三度一钟两音的"三横纵叠"组合模式,形成三钟六音的结构单元——一对"宫—徵$_2$"三音组或一对"商—羽$_2$"三音组,再两两相加而构成的对称性六钟十二音结构形态。本文以由低到高的音高顺序以及曾侯乙编钟铭文所遵循的、从右到左的中国传统书写顺序,把原上层三组标为绚纹一组,把原上层二组标为绚纹二组,同时保留原编的组名和钟序。现把这一套两音钟的音高与音名关系制成表格,以分析它们一钟两音与三音组、三音组与十二音之间的构成关系,以及它们的三音组构成模式与中下层甬钟三音组构成模式的异同关系。

表1 绚纹钮钟一钟两音的音名和音高关系表

绚纹一组(上层三组)				绚纹二组(上层二组)			
编号	正鼓音	钲部标记	右鼓音	编号	正鼓音	钲部标记	右鼓音
7	宫 #F4	无射之宫	徵曾 A4	6	商 #G4	黄钟之宫	羽曾 B4
6	宫角 #A4	太簇之宫	徵 ♭D5	5	商角 C5	姑洗之宫	羽 ♭E5
5	宫曾 D5	蕤宾之宫	徵角 F5	4	商曾 E5	韦音之宫	羽角 G5
4	宫 #F5	嬴孠之宫	徵曾 A5	3	商 #G5	应音之宫	羽曾 B5
3	宫角 #A5	穆音之宫	徵 ♭D6	2	商角 C6	/	羽 ♭E6
2	宫曾 D6	/	徵角 F6	1	商曾 E6	/	羽角 G6
1	商 #G6	/	羽曾 B6	/	/	/	/

表1的两组音分列显示,绚纹一组除"上三1"以外,其他一钟两音都是分属"宫—徵"三音组的组成音,而绚纹二组的一钟两音全是分属"商—羽"三音组的组成音,因此以这套绚纹钮钟四个三音组的音名分类判断,无法融入绚纹一组三音组的"上三1"[商 #G6—羽曾 B7],应是误置于"宫—徵"类三音组的一件两音钟,即

在编钟未随葬曾墓前的演奏状态中，该一钟两音应属"商—羽"类三音组。那么按该一钟两音归入"商—羽"组后的状况来对应，"宫—徵"组在多出一件［商$^\#$G6—羽曾B7］的同时，应还缺少一件［宫$^\#$F6—徵曾A6］。因此，可判断在未随葬前，上层左右分置的两批钮钟都应是7件一体两音钟，并具有从［宫$^\#$F4—徵曾A4］至［宫$^\#$F6—徵曾A6］，以及［商$^\#$G4—羽曾B4］至［商$^\#$G6—羽曾B6］的完整的两个八度音域。

根据前述大小三度一钟两音在十二音结构中构建三音组的作用与三音组的构建模式，以及由音名前后缀表示的曾侯乙编钟八度划分现象，从表1中可以看出：

上层绚纹一组以"上三7"［宫—徵曾］为基础，其正鼓音"宫$^\#$F4"，是该组以及整个绚纹钮钟音列的最低音。该组的全部正、右鼓音分属"宫—徵"类三音组：其一钟两音的正鼓音形成从"宫$^\#$F4到宫$^\#$F6（缺）"这两个八度的原位宫三音组，其右鼓音形成从"徵曾A4到徵曾A6（缺）"这两个八度的第二转位徵三音组。两者以同一钟体的构联，以3个小三度一钟两音的三钟六音纵向叠加模式，构成具有高低八度之分的成对宫—徵$_2$三音组。

与此同时，上层绚纹二组以"上二6"［商—羽曾］为基础，其正鼓音"商$^\#$G4"是该组的最低音，最高的一件钟应是现在的"上三1"。该组的正、右鼓音分属"商—羽"三音组：其"上二组"一钟两音的正鼓音形成从"商$^\#$G4到商$^\#$G6"这两个八度的原位商三音组，其右鼓音形成从"羽曾B4到羽曾B7"这两个八度的第二转位羽三音组。两者也以同一钟体的构联，以3个小三度一钟两音的三钟六音纵向叠加模式，构成具有高低八度之分的成对"商—羽$_2$"三音组。

这就是以两个"三横纵叠"的三钟六音组合，形成"宫—徵$_2$"与"商—羽$_2$"这两对三音组，再相加而成的六钟十二音结构形态，它在两个八度上呈现出如图1的结构形态。

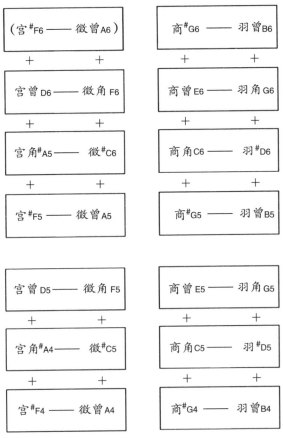

图1 绹纹钮钟的两对"三横纵叠"十二音结构形态图

图1显示，绹纹钮钟的十二音结构与十二音理论结构即十二音名的音结构十分相似，4个三音组的先后次序都是宫、徵、商、羽，只是设计者以一钟两音的小三度音程来体现音与音之间的四五度相生关系，因而把十二音理论结构的宫、徵、商、羽4个原位三音组以及单个三音组的结构单元，转换为"宫—徵$_2$"和"商—羽$_2$"的三音组连接和音高排列样式，以及以一对三钟六音三音组为十二音结构单元的呈现形态。这是曾侯乙编钟的钟体十二音结构来源于理论十二音结构，以及它是理论十二音结构与一钟两音结合产物的佐证。

此外，从图1还能看出，绹纹一组钮钟是以宫#F4为最低音，绹纹二组钮钟是以商#G4为最低音，两对三音组的排列顺序应是原标上

层三组的"宫—徵$_2$"在前,原标上层二组的"商—羽$_2$"在后。这一音高次序又可以佐证,考古学家按从左到右的顺序来给甬钟、钮钟取名编号的方法,的确不符合曾侯乙编钟的音乐表现,也不符合在曾侯乙编钟铭文上就已有清晰表现的、中国传统书写顺序的规律。

二、绹纹钮钟十二音结构单元的组合模式特点

上层绹纹钮钟与中下层三套甬钟,都由"宫—徵"和"商—羽"这两对三音组相加而成十二音,从一钟两音的角度看,它们都是以两个三钟六音的组合,来形成六钟十二音。那么,除了编钟的形制种类和音高不同以外,绹纹钮钟的六钟十二音结构单元在形态上与中下层甬钟相比,有什么不同的特点呢?特点在比较中存在,而从两者的比较角度来看,有以下三点:

一是绹纹钮钟的十二音结构单元——三钟六音为载体的成对三音组,其构成模式是三个小三度钟的"三横纵叠";而中下层甬钟的十二音结构单元——三钟六音为载体的成对三音组,其构成模式是一个小三度钟加两个大三度钟的"一横两纵",可谓产生三钟六音之成对三音组的结果相同,而其产生模式和过程不同,两者之间是一种异途同归的关系。

二是绹纹钮钟的音列以宫$^\#$F4为最低音,因而该十二音的4个三音组低音是"宫—徵曾—商—羽曾",即4个三音组按"宫—徵$_2$""商—羽$_2$"的顺次排列,并出现两对相同的三音组原位和第二转位元排列样式。这既符合理论十二音以宫、徵、商、羽4个三音组顺次排列关系,也形成了后一个三钟六音与前一个三钟六音构成大二度模进关系的、在一钟两音组合结构上完全相同的两个三钟六音组合;而中下层长枚甬钟的主体音列以及无枚、短枚甬钟的音列都是以商为起始,宫是其上方小七度,因而甬钟十二音的4个三音组,按"商—羽$_2$""宫$_1$—徵$_2$"的顺次排列并出现原位、第二转位和第一转位的3种三音组排列样式,并不符合四五度相生关系的顺序排列,这是甬钟

遵从实际音列情况而非体现理论规范的表现。

三是绹纹钮钟，因使用"三横纵叠"的三钟六音组合模式，同基三音组的三个音被分置在3件钟体上，并且一对三音组中的宫与徵，或商与羽都是前一个位于正鼓音，后一个位于右鼓音，虽然宫角也位于正鼓音部位，但五声中有两声位于侧鼓音部位；中下层甬钟因使用"一横两纵"的三钟六音组合模式，三音组的3个音只需2件钟就可构成，即一个大三度钟的正侧鼓音，加上另一小三度钟的一个音。而且更为重要的是，中下层甬钟的2个"一横两纵"三钟六音组合中的宫与徵、商与羽全都是正鼓音，包括宫角也是正鼓音。由此得知，上层绹纹钮钟的"三横纵叠"组合模式，由于其五声中只有两声位于正鼓音，因而音响性能要弱于五声都在正鼓音的中下层甬钟"一横两纵"组合模式。

上述绹纹钮钟与中下层甬钟在十二音结构单元——三钟六音构建的异途同归关系，以及击奏音响性能的差异的情况，引出一个为什么要在绹纹钮钟上设计运用"三横纵叠"模式去构建十二音的问题。这是说，编钟是为音乐演奏而设计铸造的，既然前者甬钟的两个"一横两纵"的三钟六音，在与正鼓音的结合上，其演奏的音响效果要优于上层钮钟的"三横纵叠"，而且两者虽在构筑成对三音组的方式上有所不同，但构筑成对三音组的结果相同，那么在已存在中下层甬钟的三钟六音组合模式下，为什么还需要设计与铸制其音响表现性能要弱于前者的钮钟组合模式？制造一套使用"一横两纵"组合模式的钮钟岂不更好？当时设计者为什么要在绹纹钮钟上使用纯小三度一钟两音来另辟"三横纵叠"组合模式的蹊径？

在已有"一横两纵"组合模式的前提下，再设计出音响效果不如用前者的"三横纵叠"组合模式来构建十二音结构，那一定是因为后者在其他方面有优于前者的地方。通过上述对比的方式可以看到，如果从理论上而不是实际音响的角度来比较，上层绹纹钮钟的十二音在结构上确实具有优于中下层甬钟之处。那就是，它的十二音具有以宫为首，并以宫、徵、商、羽的四五度相生关系顺次排列4个（两对）三音组的规范样式，以及它的十二音具有以完全相同音程关

系的两对三音组组成的结构形态，有利于十二宫均的旋宫。看来这恐怕就是为什么要设计"三横纵叠"组合模式来构建十二音结构的原因了。于此推知，当时乐人设计与推出"三横纵叠"的三钟六音组合模式的目的，是试图对在长期历史发展过程中逐步完善而形成的、以"一横两纵"模式为建构核心的十二音结构形态，做出以理论十二音结构为模板的音列顺序调整与归纳，并通过一钟两音的多样性组合尝试，选择由纯小三度一钟两音的音名配置，来建立一种具有典型意义的钟体十二音结构形态。这样的六钟十二音结构形态也一样由两个三钟六音相加形成，但它的不同之处在于两个三钟六音组合之间具有大二度模进关系，即后者的成对三音组是前者的成对三音组在高一个大二度音高层面上的完全再现，从而展现出与理论十二音结构形态十分接近的一种对称模式化的结构形态。

三、绹纹钮钟十二音结构的旋宫

中下层三套甬钟，因两个"一横两纵"的三钟六音组合模式的运用，使十二音结构保持了正鼓音与五声的结合，加上甬钟的中高音区是两个八度的五（六）声音阶设置，所以在演奏上可以很容易地奏出曲调。但上层绹纹钮钟不同，因"三横纵叠"的三钟六音组合模式设置，使它的十二音结构表现出一种两对三音组的对称样式，这样，在两个三钟六音组合上，其正鼓音是宫三音组和商三音组的组成音，其侧鼓音是徵三音组和羽三音组的组成音，两个组合的正鼓音3＋3合编而成互隔大二度音程的六律，两个组合的侧鼓音3＋3合编而成互隔大二度音程的六吕，它们都表现出规范与有规律的样式，但不能方便地奏出五声旋律。因此黄翔鹏先生断言："上层钮钟应是曾侯探讨乐律问题的专用设备。"[①] 王湘先生认为："从铭文上看，上层钮钟似乎是定律用的，并非演奏乐曲之用。"[②] 李纯一先生也说："根

① 黄翔鹏. 曾侯乙钟、磬铭文乐学体系初探［J］. 音乐研究，1981（1）：23.
② 王湘. 曾侯乙墓编钟音律的探讨［J］. 音乐研究，1981（1）：70.

据有九钟背面所标的'某律（均）之宫'铭文看来，鼓中音相当于六律，而鼓旁音相当于六吕。这种情况似在暗示，这组编钟是为了探求某种'钟律'或制定某种'律钟'而设的。"① 也有一些学者表述了不同意见，认为绚纹钮钟是一套演奏钟，但他们都没有展开论证。②

上层绚纹钮钟的 4 个三音组符合以宫、徵、商、羽顺次排列的十二音规范，其十二音结构又是一种完全对称的两对三音组形态，上述这些与中下层甬钟不同的音律情况，确实具有一种理论逻辑归纳和作为音律标准样式的表现。此外，悬挂上层绚纹钮钟的梁高约 2.65 米，其敲击点高度是 2.2～2.42 米，显然超过一个普通身高之人正常演奏姿势的高度，这也使人产生了上层绚纹钮钟是否用于实际演奏的疑问。

但是，编钟的铸造在两千多年前是一件耗费民资国力的事。公元前 522 年，周景王打算铸制一套无射均的编钟。伶州鸠称这套无射钟"细过其主妨于正……细抑大陵，不容于耳"，可见其音区较高，而音区较高则意味着这是一套如同曾侯乙编钟上层绚纹钮钟那样体积相对较小的编钟。然而单穆公极力劝阻："不可。作重币以绝民资，又铸大钟以鲜其继。若积聚既丧，又鲜其继，生何以殖？"编钟铸成之后伶州鸠也说："上作器，民备乐之，则为和。今财亡民罢，莫不怨恨，臣不知其和也。"③ 可见即使不是铸造代价较大的大型甬钟，而是生产一套满足宫廷钟乐需求的体积较小之钟，限于当时的条件仍属不易，统治者怎么可能会生产一套专用于"探讨乐律问题"的编钟？何况绚纹钮钟共有 14 件，拥有两个八度音域，若真要探讨编钟的乐律问题，或是为了定律，一个八度的十二音"专用设备"就已足矣。

① 李纯一. 曾侯乙墓编钟的编次和乐悬［J］. 音乐研究，1985（2）：68.
② 参见谭维四，冯光生. 关于曾侯乙墓编钟钮钟音乐性能的浅见——兼与王湘同志商榷［J］. 音乐研究，1981（1）：85. 李淑芬. 从乐律铭文看曾侯乙编钟的构成［J］. 音乐艺术，1999（3）：8. 曾宪通. 曾宪通学术文集·曾侯乙编钟标音铭与乐律铭综析［M］. 汕头：汕头大学出版社，2002：125.
③ 徐元诰. 国语集解［M］. 北京：中华书局，2002：108，112.

而关于因绹纹钮钟悬挂位置过高而产生是否被用于演奏的疑问，前期研究者依据曾侯乙编钟左侧钟架中层横梁上所遗留的、悬挂14件钮钟的14对榫槽和小方孔的证据，已经做出解答。即这一批绹纹钮钟的13件钮钟（加上缺失的［宫#F6—徵曾 A6］总共正好14件），原本是悬挂于左侧钟架短枚甬钟的中层横梁上①，而全架编钟原先只有两层。曾侯乙下葬时临时添加了11件短枚甬钟、6件无绹纹钮钟以及左侧钟架和正面钟架第三层的三根短横梁，其目的是"为了使用乐等级和（天子）用鼎等级对等起来"②。

我们知道，出土编钟总数为64件（楚王镈钟除外），加入未葬的长枚羽钟后为65件。在这65件钟中，长枚甬钟22＋1件、无枚甬钟12件，绹纹钮钟13＋1件，若不计入下葬时添挂于左侧钟架中层横梁的11件短枚甬钟和上层横梁的6件无绹纹钮钟，原有编钟是49件。由于曾侯乙编钟的上层6件无陶纹钮钟和长枚下层二组的徵颠钟属于八钟十二音结构，而其他曾侯乙编钟都是以"一横两纵"组合模式构建的六钟十二音结构，因此，若是把处于六钟十二音结构之外，并以"颠"代"角"在音名上表现出特殊性的下层二组附加件徵颠钟，也不计入下葬总数和原有编钟数的话，曾侯乙编钟的总数就是64件，正与天子用乐的八佾之数相等；而原曾侯乙编钟的演奏之数就是48件，又正符合曾侯乙作为诸侯用乐的六佾礼制规格。③编钟之数与礼乐规格对等的情况虽未见诸文献记载，但这一现象的发现给先秦礼乐制度增添了一项内容，也给六佾究竟是6×8还是6×6的争论提供了一个实物证据，而且这一现象也可以佐证，在曾侯乙编钟随葬前绹纹钮钟确实是在演奏乐钟之列。

当然，最为重要的演奏证据是——绹纹钮钟不仅以两个八度的音域，提供了可以演奏十二宫均乐曲的基础，而且设计者还在其两个八度正鼓音的宫三音组和商三音组音名背面，记录了无射之宫、黄钟之

① 谭维四，冯光生. 关于曾侯乙墓编钟钮钟音乐性能的浅见——兼与王湘同志商榷［J］. 音乐研究，1981（1）：81.
② 李纯一. 曾侯乙墓编钟的编次和乐悬［J］. 音乐研究，1985（2）：68.
③ 曾侯乙编磬是32件，是四佾的礼乐规格。

宫、太簇之宫、姑洗之宫、蕤宾之宫、韦音之宫、赢孠之宫（无射之宫的高八度）、应音之宫（黄钟之宫的高八度）与穆音之宫（太簇之宫的高八度）等九律之宫的名称。显然，这些××之宫的标记是供钟师在绚纹钮钟上演奏旋宫乐曲时，选择宫均所用。

那么什么样的音乐需要绚纹钮钟使用这些从音名宫均起始的九律之宫？《周礼》载周朝祭祀乐："乃奏黄钟，歌大吕，舞《云门》，以祀天神；乃奏太簇，歌应钟，舞《咸池》，以祭地祇；乃奏姑洗，歌南吕，舞《大韶》，以祀四望；乃奏蕤宾，歌函钟，舞《大夏》，以祭山川；乃奏夷则，歌小吕，舞《大濩》，以享先妣；乃奏无射，歌夹钟，舞《大武》，以享先祖。凡六乐，文之以五声，播之以八音。"《周礼》又载："大师掌六律、六同，以和阴阳之声。阳声：黄钟、太簇、姑洗、蕤宾、夷则、无射，阴声：大吕、应钟、南吕、函钟、小吕、夹钟。皆文之以五声：宫、商、角、徵、羽。皆播之以八音：金、石、土、革、丝、木、匏、竹。"① 上文所说"文之以五声，播之以八音"的周朝祭祀六乐，是以论天理论中的"地支六合"说②来安排的用乐宫均次序——其金奏依次使用以左旋排列的六个阳律宫均，同时歌唱依次使用以右旋排列的六个阴吕宫均，两者形成阴阳六合的十二宫均用乐次序。这里值得我们重点关注的是，金奏所用的六个阳律宫均，正是曾侯乙编钟绚纹钮钟所记以大二度递增排列的九律（实则六律）之宫。

虽然从《周礼》含有阴阳六律六吕和阴阳六合的理论学说来看，它这一部分内容的问世时间应该晚于曾侯乙编钟的音律设计、铸造时间，因为它所说的六律在曾侯乙编钟上还是九个律名，它提到的十二律名在曾侯乙编钟之时还未得到统一，它的六律六吕在曾侯乙编钟上还是两个3律+3吕的形式。由上可知，在曾侯乙编钟的音律设计、铸造时期，周、曾的律名还未形成《周礼》中所明确的规范之称，

① 周礼[M]. 钱玄，钱兴奇，王华宝，等，注释. 长沙：岳麓书社，2001：207，214.

② 徐振韬. 中国古代天文学词典[M]. 北京：中国科学技术出版社，2009：139-140.

两对三音组的十二音，也还未从两个 3 律＋3 吕形式，进一步概括上升到六律六吕的层次。但是，先秦的乐律知识并不是凭空降临，它们有着清晰的传承关系和发展脉络，曾国的九律与《周礼》六律的实际相同关系就是一例，秦汉之际《礼记·礼运》的"五声六律十二管，旋相为宫"与《周礼》左右旋六律六吕的对应关系又是一例。因此，根据《周礼》所记的左旋金奏六律与绹纹钮钟九律（实则六律）的相符情况，有理由相信，绹纹钮钟所标记的九律之宫，是以左旋次序排列的曾国宫廷祭祀乐所用宫均。

但十二音的形成是为十二宫均的旋宫转调而准备的，绹纹钮钟既然已有十二律中的六律之宫，那么从理论上说，它不应该缺失十二律的另一半——六吕之宫。在绹纹钮钟上，它的六吕之宫均虽无铭录，但六吕之宫的出现不外乎两种方式：一是前述左旋后的右旋，即阴阳六合的一左一右交替旋转进行；另一是连续左旋的一阳律一阴吕的交替进行，即后世所称的半音上行式的随月用律，《吕氏春秋》上就有按月记律的记载。那么六吕之宫如何寻找与确定？

其实就具体操作而言，绹纹钮钟的六钟十二音结构，给钟师提供了可依其左旋九律之宫的标记，来迅速找到六吕之宫位置的方法。这是因为，该套钮钟的一钟两音都是小三度音程关系，当正鼓音为左旋六律之宫时，侧鼓音就一定是上方小二度六吕之宫的商。如绹纹钮钟一组（上层三组）第一钟的正鼓音宫#F4 标为"无射之宫"，它的侧鼓音徵曾 A4，是无射上方小二度浊兽钟 G4 的商；浊兽钟 G4 的上方小二度——绹纹钮钟二组（上层二组）第一钟的商#G4，标为黄钟之宫，它的侧鼓音羽曾 B4，是黄钟上方小二度浊穆钟之宫 A4 的商（表2）。

表2　两对"三横纵叠"三音组的十二宫均旋宫表

绹纹一组（上层三组）		绹纹二组（上层二组）	
律	吕	律	吕
正鼓音	右鼓音	正鼓音	右鼓音
宫#F4 无射、嬴孠之宫	徵曾 A4 浊兽钟之宫 G4 的商	商#G4 黄钟、应音之宫	羽曾 B4 浊穆钟之宫 A4 的商

绹纹一组（上层三组）		绹纹二组（上层二组）	
律	吕	律	吕
正鼓音	右鼓音	正鼓音	右鼓音
宫角 #A4 太簇、穆音之宫	徵 ♭D5 浊姑洗之宫 B4 的商	商角 C5 姑洗之宫	羽 ♭E5 浊坪皇之宫 ♭D5 的商
宫曾 D5 蕤宾之宫	徵角 F5 浊文王之宫 ♭E5 的商	商曾 E5 韦音之宫	羽角 G5 浊新钟之宫 F5 的商

从表2可以看出，凡一钟两音的侧鼓音，都是正鼓音宫均上方小二度之宫的商。按六钟十二音由低到高依次排列的顺序，用此方法，可快速确定半音上行的宫均，而这正是左旋的、随月用律的十二宫均旋宫次序。看来绹纹钮钟十二音结构最为合适的旋宫，应该是左旋十二宫均的随月用律，但阴阳六合的右旋之宫，也可以根据九律之宫的定位而较快地确定。而不论是阴阳六合还是随月用律的旋宫，一旦确定宫均后，宫廷钟师又可通过记位的方法，记住各调五声与钟位及其正侧鼓音的固定对应关系，来分别奏出相应宫均的五声。如：

位于宫三音组宫位的、无射之宫五声：其宫、商分别并列为绹纹一组和绹纹二组（以下简称一组、二组）第一钟的正鼓音，其宫角和徵是一组第二钟的一钟两音，其羽是二组第二钟的右鼓音；

位于商三音组商位的、黄钟、应音之宫五声：其宫是二组第一钟正鼓音，其商是一组第二钟的正鼓音，其宫角和徵是二组第二钟的一钟两音，其羽是一组第三钟的右鼓音；

以徵三音组徵曾为商的、浊兽钟五声：其商是一组第一钟的右鼓音，其角是二组第一钟的右鼓音，其徵是一组第三钟的正鼓音，其羽和宫是二组第三钟的一钟两音；

以羽三音组羽曾为商的、浊穆钟五声：其商是绹纹二组第一钟的右鼓音，其（低）羽、宫是绹纹一组第一钟的一钟两音，其宫角是绹纹一组第二钟的右鼓音，其徵是二组第三钟的正鼓音。

在上述4个三音组的第一组五声确定后，若寻找以同一个三音组

中的其余两音分别为宫的五声,可以按此格式向后类推。如位于宫三音组宫角位的,太簇、穆音之宫五声:其宫、商分别并列为绹纹一组和绹纹二组(以下简称一组、二组)第二钟的正鼓音,其宫角和徵是一组第三钟的一钟两音,其羽是二组第三钟的右鼓音;而位于宫三音组宫曾位的,蕤宾、文王之宫五声,则可再向后推一钟而获得。这样,若把正鼓音宫、商三音组的"基、角、曾"分别为宫,以及把右鼓音徵、羽三音组的"曾、基、角"分别为商来计算,这种十二宫均的旋宫记位法具有以下四种固定格式(表3)。

表3　十二宫均五声记位格式表

宫三音组	绹纹一组		绹纹二组	
	正鼓	侧鼓	正鼓	侧鼓
	宫		商	
	宫角	徵		羽

徵三音组	绹纹一组		绹纹二组	
	正鼓	侧鼓	正鼓	侧鼓
		商		宫角
	徵		羽	宫

商三音组	绹纹一组		绹纹二组	
	正鼓	侧鼓	正鼓	侧鼓
			宫	
	商		宫角	徵
		羽		

羽三音组	绹纹一组		绹纹二组	
	正鼓	侧鼓	正鼓	侧鼓
	羽	宫		商
		宫角		
				徵

绹纹钮钟十二宫均的旋宫,应该就是通过这一类固定格式的记位法实施的。因为编钟的音名与宫均关系在铸造期间已被固定,在这一前提下,若要运用非音名宫均,钟师只能在这种规范和对称的六钟十二音结构上,使用一种对各调五声与其钟位、音位的固定搭配关系进行记位的方法,来演奏旋宫乐曲。

从编钟音列的发展看,编钟十二音的形成经历了从单以正鼓音构成音阶到以正侧鼓音为构音单位构成十二音的过程,中下层甬钟上的两对"一横两纵"的六钟十二音,就是这一历史发展的终极产物,而两对"三横纵叠"的六钟十二音形态,又因是前者的规范之物,

所以在产生时间上必定要晚于两对"一横两纵"的六钟十二音形态。当然，两对"三横纵叠"十二音结构形态的规范样式，只是针对中下层甬钟的十二音结构形态而提出。与理论十二音结构相比，这种与中下层甬钟十二音形态相同的、以两对原位和第二转位元三音组排列样式所呈现的，仍然是基于一钟两音不同组合的十二音结构实践形态。

因此说，绚纹钮钟不是为探讨乐律问题或为定律而铸制的专用设备，它的对称性六钟十二音结构，是十二音结构理论落实在一钟两音载体上的范例，是曾侯乙编钟钟体六钟十二音结构的标准化呈现，是公元前433年以前曾国宫廷祭祀乐表演十二宫均旋宫乐曲的演奏载体，也是我们今天所能见到的、先秦十二音律旋相为宫的最早实例。而这，应该是该套钮钟得以设计铸造的主要目的。

"双位双义"之"丿"
——白石谱中的"掣"与"拽"研究

赵玉卿（温州大学）

提要：《白石道人歌曲》中的俗字谱包括谱字与符号两类，谱字用于标记音高，符号用于标记音的长短和快慢等。白石谱中共使用六个符号，其中符号"丿"的运用比较特殊，此符号分别记写在音高谱字的右方和下方两个位置。本文提出"双位双义"的观点，认为两个位置的普遍运用，不是流传过程中的错抄讹传所致，而是因其有着不同的含义，即写在谱字右方的为"掣"，写在谱字下方的是"拽"。

关键字：姜白石俗字谱歌曲；掣；拽

《白石道人歌曲》是南宋姜夔写成的一部词曲作品的专门著作，共六卷别集一卷，有近80首词曲作品，包括减字谱、律吕字谱、俗字谱三种记谱法，其中兼备词曲的作品28首。特别是17首俗字谱歌曲，词曲兼备，是研究南宋音乐的宝贵资料。

俗字谱包括谱字与符号两类，谱字用于标记音高，符号用于标记音的长短和快慢等。在白石谱中共使用六个符号，"丿"是其中之一。但符号"丿"的运用比较特殊，与其他符号不同，此符号分别记写在音高谱字的右方和下方两个位置。这两个位置都有在白石谱中大量使用，在同一首歌曲中也有同时使用的现象。此符号在两个位置的运用如此普遍，绝不是流传过程中的错抄讹传所致，而是因其有着不同的含义。

一、"丿"之研究观点

关于"丿"的研究，学者们依据不同的材料，有着不同的论点，主要如下：

唐兰认为"丿"即拽，"（'拽'号）《词源》、《广记》所无，按《讴曲旨要》云：'折拽悠悠带汉音。'又《音谱篇》曰：'丁抗掣拽'，是音节中当有'拽'字。此作'丿'字，《说文》：'厂，拽也。'则'丿'乃'拽'之简字，无可疑也"①。

耐充释"丿"作拽，"拽须拖长"②。

杨荫浏、阴法鲁同意唐兰释"丿"为拽的观点，并对姜谱中之拽也做了统计，认为"'フ'为过音、迂回音、间隔音或延长音"，作延长音时和"丿"有可相通之处。③"日本笙篥谱以'丿'表示重文。""在乐谱中，重文所代表的就是叠音，而叠音在管乐器上，采用'打'的手法按出。故重文亦可称之为'打'。"④ 对于杨荫浏的观点，本文有以下疑问：对"丿"的解释，相同的一种符号，怎么可能既是经过音又是回旋音、间隔音或延长音呢？

饶宗颐释"丿"为拽。他认为唐兰释"丿"为拽所列举的证据不充分，拽曾出现于元代燕南芝庵《唱论》："歌之节奏，有偷吹，拽棒。"日本笙篥谱，每以"丿"表示重文，如一"丿"即一一。《魏氏乐谱》与《竹舞眼集》表虚声之"丿"号常见，亦指拽声。故以"丿"为拽，实无误也。⑤ 饶宗颐支持唐兰的观点，并为释"丿"为拽找到了其他旁证。

① 唐兰．白石道人歌曲旁谱考［J］．东方杂志（二十八卷二十号）．
② 耐充．姜白石歌曲旁注宫调谱字解释［J］．国艺，1940（4）：12．上海图书馆藏，胶片号 J-5296．
③ 杨荫浏，阴法鲁．宋姜白石创作歌曲研究［M］．北京：人民音乐出版社，1957：21-22．
④ 杨荫浏，阴法鲁．宋姜白石创作歌曲研究［M］．北京：人民音乐出版社，1957：26．
⑤ 饶宗颐．白石旁谱新诠//词乐丛刊：第一集［M］．香港：坐忘斋，1958：18．

丘琼荪反对唐兰释"丿"为拽的观点。他认为姜谱中有"丿"与"丿"两种符号,"丿"为长撇,记在字之右侧,"丿"为短撇,记在字之下。这两个符号必为反与掣。长撇者为反,短撇者为掣,丘氏根据《旨要》"反掣用时须急过",认为"二者皆快速记号,时值甚短";"丿为反,于基音上加两个装饰音,唱时一字带二腔";"此两个装饰音,先向上二度,后回下二度至基音,即所谓宫闰相顶";"可能与基音三分此一拍而成一三连音符"。"丿为掣,于基音上加一个装饰音,从基音向下二律或一律,有时须向下四律或三律,所谓下隔一宫,视旋律而定","掣为唯一之减时记号,与基音合得半拍","一字带一掣,等于两个十六分音符"。①

何静源认为"丿""フ""ㄱ"三者为同一符号,其中总有两个是其他一个的误写。何认为"丿"(或"フ""ㄱ")即《词源》"折拽悠悠带汉音"的"拽"的简写,这个符号几乎全部在平声字的工尺上面,它是一个唱音拖长的符号。在南北曲里,平声字本音上的工尺,有从二眼(二拍)连续延长至四眼(即一板三眼,共为四拍)的,这也是有音韵学的根据的。这三个符号实际上是表同一意思的同一个符号,"ㄱ"号在《惜红衣》中只出现过一次,是"フ"的误写,"丿"与"フ"为同一符号,应该取"丿"作为统一的符号。② 何静源所说的这三个符号是指写在俗字谱谱字的右边而言的。而对于写在谱字下方的"丿""フ""ㄱ"三个符号,何静源仍认为是同一个符号,其中有两个是另一个的误写,应该取"フ"舍"丿""ㄱ"。写在谱字下方的此三个符号是表同一意义的住声符号,"フ"为小住,但不必把住声依其大小规定拍数,应视某词调而定。③

陈应时认为俗字谱附加符号"丿"是附加符号"フ"的简笔别体,"由此可以认为,凡俗字谱基本谱字下方或右侧附加此两个符号

① 丘琼荪. 白石道人歌曲通考[M]. 北京:音乐出版社,1959:57-64.
② 何静源. 对于姜夔十七谱非工尺符号表意的商榷//夏承焘集:第二册[M]. 杭州:浙江古籍出版社,浙江教育出版社,1999:136-138.
③ 何静源. 对于姜夔十七谱非工尺符号表意的商榷//夏承焘集:第二册[M]. 杭州:浙江古籍出版社,浙江教育出版社,1999:138-141.

中的任何一个符号时,均增加一个字的时值,合成两拍"①。吴钊在研究宋元古谱《愿成双》时,认为唱赚谱中的"丿"也是"拽",把它作为延长和停顿用。②

丁纪园认为"丿"为拽声,有时写在谱字的下方,有时写在谱字的右旁。"拽"多用在叙事抒情的慢曲里,它在歌唱时声腔需要绵延不断。③

综观以上研究,关于"丿"的研究主要有以下几种观点:

① 拽,延长一个谱字(唐兰、耐充、饶宗颐);② 过音、迂回音、间隔音或延长音(杨荫浏、阴法鲁);③ 长撇,记在字之右侧,为"反";短撇,记在字之下,为"掣"(丘琼荪);④ "丿""フ""フ"三者为同一符号,当写在谱字的右旁时,即"拽";当写在谱字的下面时,为小住(何静源);⑤ "丿"是"フ"的简笔,均增加一个字的时值(陈应时);⑥ 拽声,在歌唱时声腔需要绵延不断(丁纪园)。

二、"丿"在白石谱中的使用

本文以张奕枢本为底本,对"丿"在全部俗字谱歌曲中的使用情况进行考察,"丿"共使用了85处,有两个使用位置,在谱字右方的有31处,在下方的有54处。且记有此符号的"字"位于句中。具体分布情况如下:符号"丿"(右方)在《鬲溪梅令》《杏花天影》《醉吟商小品》《玉梅令》《长亭怨慢》《暗香》《疏影》《秋宵吟》八曲中无,其他九曲中有。"丿"(下方)在《鬲溪梅令》《醉吟商小品》《玉梅令》《霓裳中序第一》《疏影》《征招》六曲中无,其他十一曲中有。总的来说,"丿"(不管在右方还是下方)在《鬲溪梅令》《醉吟商小品》《玉梅令》《疏影》四曲中无,其他十三首歌

① 陈应时. 宋代俗字谱研究[J]. 艺苑, 1983 (3).
② 吴钊. 宋元古谱《愿成双》初探[J]. 音乐艺术, 1983 (3).
③ 丁纪园. 姜白石自度曲中的拽声与《翠楼吟》——白石道人自度曲声律考辨之三[J]. 黄钟, 1990 (3): 35 – 38.

曲中有。"丿"在白石谱六个符号中使用率排第三，次于"フ"（使用了122次）和"ㄣ"（使用了79次），在排谱中是很重要的。

（一）谱字右方的"丿"

全部姜白石俗字谱歌曲中，有九首歌曲共31处在谱字的右方运用了"丿"符号，即《霓裳中序第一》《扬州慢》《淡黄柳》《石湖仙》《惜红衣》《角招》《征招》《凄凉犯》《翠楼吟》。从运用情况来看，一般每曲运用3次左右，运用最多的是《角招》，共8次。

从"丿"与音高谱字的搭配情况来看，与"丿"搭配的谱字有"四、一、上、勾、尺、工、凡、六、五"共九个，其中"Ｌ"只在《征招》一曲中出现了1次，笔者认为此乃错讹所致，并将其校为"ㄐ"，"ム"字无"丿"，所以，与"丿"相配的谱字实际只有八个。这八个谱字中，运用最多的是"六、凡、尺"三个谱字，其他与"丿"相配的五个谱字运用次数皆在3次以下，属于个别现象。

31处中只有1处用在下阕句首，即《角招》下阕"犹"字旁谱"ㄐ"，与此相连的下一个旁谱为"ㄅ"。对此外30处与此前后相连的"三音组"的进行，"丿"与前后谱字形成的音程关系有如下几类：

"三度音程内"的"向上辅助式"进行的三音组：マ-ㄐ-マ（2）、ㄢ-ㄚ-ㄣ（2）、一-ㄐ-ㄅ（2）、ㄋ-ㄐ-ㄅ（3）、ム-ㄋ-ム（2）、ㄑ-ㄐ-ㄑ，如果从音高上看，实际可分为5类12组，这5类的进行中"丿"的前后音高都相同。"ㄑ-ㄐ-ㄑ"这一组中"丿"号的音比前后音高大二度，其他5组皆为小三度音程。

"三度"与"二度"相间的进行有：ㄋ-ㄐ-ㄅ、ㄏ-ㄐ-ㄋ、ㄑ-ㄐ-ㄑ（2）、ㄑ-ㄐ-ㄣ、ㄑ-ㄚ-ㄏ、ㄣ-ㄐ-フ（5）、ㄣ-ㄐ-ㄅ、ㄠ-ㄋ-ㄣ、ㄍ-ㄐ-ㄋ、ㄣ-ㄐ-ㄣ。从音高上来看，此种情况共有7类15组，除了"ㄍ-ㄐ-ㄋ"这一组为小三度和小二度的辅助音式的进行外，其他皆为顺行。在顺行的音组中，除了"ㄋ-ㄐ-ㄅ"这一组为上行外，其他皆是下行。

二度下行的有"ㄠ-ㄋ-ㄣ"这一组，还有一类为"ㄏ-ㄐ-フ"，共2组，其进行为"上行四度—下行三度"。

现将"丿"在谱字右方的31处文字统计如下：

《霓裳中序第一》：蛩、庚

《扬州慢》：青（处于乐句的倒数第二个字，简称"倒二"，下同）、青、深（倒二）

《淡黄柳》：恻（倒二）、鹅、桥（倒二）、落、飞

《石湖仙》：住（倒二）、胡（倒二）

《惜红衣》：头、诗（倒二）、游（倒二）

《角招》：垂（倒二）、携（倒二）、回（倒二）、争（倒二）、时（倒二）、离、犹、中

《征招》：何（倒二）、如（倒二）、来（倒二）、十（倒二）

《凄凉犯》：离（倒二）、羊（倒二）

《翠楼吟》：飞（倒二）、英（倒二）

以上 31 个文字，70% 左右处于乐句结束（韵）的前一个字，韵处往往是长音，节拍拖长，在拖长的前一个音一般采用"丿"，作为结束的准备，在韵律上与结束形成对比，使词韵长短有致。在音韵四声方面，以上文字属于平声（包括阴平、阳平）的有"青、青、飞、飞、争、中、英、诗、深、蛩、时、何、离、离、游、鹅、庚、桥、胡、头、垂、携、回、羊、来、犹、如"共 27 字；属于入声的有"十、恻、落"3 字；属于去声的只有"住"1 字。从这些文字的四声阴阳来看，姜白石使用平声字最多，并且有入声字和去声字的情况，说明姜白石使用符号"丿"不是按照四声阴阳的规律来运用的，以上记有符号"丿"的文字就是一个证明，使用其他符号的文字也与此相同。所以，试图从音韵的阴阳四声来探究姜白石俗字谱歌曲中有关符号的运用规律是有局限性的。

"丿"在谱字右方时主要用在慢曲、近曲当中，与其前后音的连接除了 2 处有"ㄣ—ㄨ—ㄢ"的进行外，其他 29 处皆为三度音程内的进行。与"丿"相连的符号，有"リ、ㄢ、ㄉ、丿（下方）"四种。在姜白石的俗字谱歌曲中，"丿"号的运用与阴阳四声没有必然的联系。

（二）谱字下方的""

"丿"居于谱字下方的运用多于右方，共 11 曲，有 54 处，即

《杏花天影》《扬州慢》《长亭怨慢》《淡黄柳》《石湖仙》《暗香》《惜红衣》《角招》《秋宵吟》《凄凉犯》《翠楼吟》。《长亭怨慢》运用次数最多，共9次，运用最少的是《杏花天影》《扬州慢》《暗香》，各使用了2次。从与谱字的配合考察，"丿"与"工、凡、上、六、一"搭配较多，与"合、五"配合最少，"四、勾"无。

综观全部谱字下方"丿"的使用情况，从音乐进行来看，与前后音的连接，基本上是以二度、三度进行为主，四度、五度以及大六度的跳进也是经常出现的。特别注意的是，"丿"在上阕和下阕的开始都有使用，《角招》上阕开始即是"フ"，《扬州慢》下阕开始为"ㄣ"，《凄凉犯》下阕开始为"ろ"；另外，还有3处是用在上下阕结束音之前，三个"丿"连用的情况也有多处，甚至在住音前也有两个"丿"连用的情况。与纯音高谱字连用的情况不多，在54处中只有3处，它往往与其他的符号连用，与"丿"前后相连的其他符号有"フ、ㄣ、ゎ、丿（右方）"四种。

以下是"丿"在谱字下方时的文字统计：

《杏花天影》：春、成

《扬州慢》：杜（句首）、年

《长亭怨慢》：远浦萦（三字联一起）、何、多、韦郎去（三字联一起）、分

《淡黄柳》：马（首）、相、岑、秋、来

《石湖仙》：浮云安（三字联一起）、容、闻（首）

《暗香》：时见

《惜红衣》：刀、墙（首）、唤、岑（首）、梁水

《角招》：为（曲首）、君归未（三字联一起）、障、伤春似（三字联一起）

《秋宵吟》：人、云、销、暗

《凄凉犯》：沙、追（下却曲首）、写

《翠楼吟》：歌、层楼高（三字联一起）、千、天涯情（三字联一起）

以上文字共54个，从这些文字的四声阴阳来看，平声字居多，

去声、上声占少数，没有入声字。

（三）"丿"的总体使用及音韵特点

总起来说，"丿"有谱字右方和下方两种运用情况，《鬲溪梅令》《醉吟商小品》《玉梅令》《疏影》四曲中都没有"丿"。"勾"音无"丿"号，"合""高五"无"丿"号在右方运用的情况，"四"音无"丿"号在下方运用的情况。

通过以上的分析和论述，笔者认为："丿"不管是写在谱字的右方还是下方，从文字的四声阴阳来看，都是混合使用的，没有很严格的限定。其中，平声字使用最多，"丿"居于谱字右方时有入声字和去声字；"丿"字居于谱字下方时有上声字，没有入声字。从同一符号的运用情况，可以看出姜白石在阴阳四声的运用上是比较自由的。吴梅在《吴梅讲词》第二章"论平仄四声"中这样说："凡古人成作，读之格格不上口，拗涩不顺者，皆音律最妙处。……拗调涩体，多见清真、梦窗、白石三家。……此等句法，平仄拗口，读且不顺。而欲出辞尔雅，本非易易，顾不得轻易改顺也。"[①] 杨荫浏也认为："姜白石就是不注意四声规律的一人。他只注意平仄的规律。而且，在理论上，他所认识的平仄规律又与一般人所认识的平仄规律有所不同。一般人是将上、去、入统归入仄声一类，以与平声成对比；姜白石则是将平、入分在一边，上、去分在另一边，使平、入与上、去各为一类，而互成对比。"[②] 姜白石在遇到四声与音律相冲突时，宁愿服从音乐的要求，这可能是他作为一名"格律派"作家对四声的处理与别人不同的原因。

三、"丿"的含义

张炎《词源》中有关于《白石道人歌曲》所用符号的史料，其

① 吴梅. 吴梅讲词［M］. 北京：东方出版社，2007：15.
② 杨荫浏，阴法鲁. 宋姜白石创作歌曲研究［M］. 北京：人民音乐出版社，1957：60.

"讴曲旨要"云:"歌曲令曲四掯匀,破近六均慢八均。官拍艳拍分轻重,七敲八掯靸中清。大顿声长小顿促,小顿才断大顿续。大顿小住当韵住,丁住无牵逢合六。慢近曲子顿不叠,歌飐连珠叠顿声。反掣用时须急过,折拽悠悠带汉音。顿前顿后有敲掯,声拖字拽疾为胜。抗声特起直须高,抗与小顿皆一掯。"①张炎这段话,对词乐的一些重要内容做了高度概括。尽管有些内涵现在还不能完全明白,但足以能看出宋代词乐在体裁、创作手法、歌唱方法等各方面的丰富性和复杂化,在具体创作时每一个字都非常讲究。其中的顿、住、丁、反、抗、掣、折、拽等专业名词,证明了宋代词乐创作的内在规律性和宫调、词韵、歌法等多方面的丰富内涵,这些"专业名词"是不是在白石道人歌曲中全部得到运用?目前还不能得出确切的答案,但部分得到运用已是肯定和可信的。蔡桢《词源疏证》:"至于词之歌法,则不全涉宫调,……有属于词拍者,如六均八均官艳敲掯之类;有属于词腔者,如大顿小顿丁住折掣之类,惜其详不可得闻耳。"蔡桢认为"大顿小顿丁住折掣之类"是属于"词腔"方面,是"拍与腔"之符号,这些符号可以表示节拍的长短,声腔的变化。可惜这些符号不能全部破译,"否则白石歌曲,旁谱具在,何以同一不能歌"②?所以,对白石道人俗字谱歌曲所用符号的考证是解决白石俗字谱"不能歌"的关键。

在姜白石17首俗字谱歌曲中13首有"丿"符号,此符号记写在谱字的右方和下方有不同的含义。杨荫浏等学者将记写在谱字右方与下方的"丿"符号视为同一含义的观点值得商榷,丘琼荪"长撇者为反,短撇者为掣"的观点很有道理,但他在具体译谱时对时值节奏的处理笔者不敢苟同。他认为"丿"是"フ"的简笔别体、"フ"与"丨"相同及"フ"为切分音等观点也是可商榷的。在姜白石的全部俗字谱歌曲中,"フ"符号记写在谱字右方的只有两处,本文认为此两处应为"丿"的草写,而写在谱字下方的"フ"是符号"打",简

① 蔡桢. 词源疏证: 上卷 [M]. 北京: 中国书店, 1985: 62-68.
② 蔡桢. 词源疏证: 上卷 [M]. 北京: 中国书店, 1985: 62.

写为"丁"。"打音"是笛箫乐器上最常使用、最有效果，也是最容易演奏的手法之一，"打音"是将本音下方音手指快速地开闭一次，即手指在音孔上"打"出。带有"フ"的字要延长一拍。

《词源·音谱》载："慢曲不过百余字，中间抑扬高下，丁抗掣拽，有大顿小顿大住小住打挦等字。"① 任二北云："丁抗掣拽者，与抑扬高下语性相同，皆陈相对之义，即丁之反面为抗，而掣之反面为拽也。唯此四字，与下文之顿住挦打，及此外之敲反折，共十一字，实皆音谱拍眼中之专门语，大概打敲挦三字，以言拍之动作，其余八字，皆以言音之状态。歌者必视之于喉，而吹者必应之于指者也。就中丁顿住拽为一类，乃音之迟者，抗反掣为一类，乃音之速者。"② "丿"分别记写在音高谱字的右方和下方，应有不同的甚至是相反的含义，"丁抗掣拽"，"掣"与"拽"相对，语义相反，这应该是姜夔有意安排的。

笔者认为写于谱字右方和下方的"丿"分别为"掣"和"拽"，乃"音之速"和"音之迟"者。记在谱字右方的"丿"为"掣"，是"掣"字的简写，是该字的第一笔，记有此符号的谱字其时值缩短半拍，相当于一个八分音符。记在谱字下方的"丿"为"拽"，是拽字的简写，取该字的最后一笔。记有此符号的谱字其时值延长一拍。由于这两个符号的写法相同，故把它分别写在谱字的右方与下方，用以区别。宋时书写格式采用自右至左、自上而下，写在谱字下方的"丿"相当于一个文字，拖长一个字谱。写在谱字下方的符号都有延长时值的作用。

（一）掣

"丿"居于谱字右方时，为"掣"，采用了"掣"字的第一笔，是"掣"字的简写。张炎《词源·讴曲旨要》："反掣用时须急过。"沈括《梦溪笔谈·补笔谈》云："乐中有敦、掣、住三声，一敦一住

① 蔡桢．词源疏证：下卷［M］．北京：中国书店，1985：6-7.
② 转引自蔡桢．词源疏证：下卷［M］．北京：中国书店，1985：7.

各当一字，一大字住当二字，一掣减一字。"赵尊岳："昆曲凡唱上声字出口后之落腔，及工尺较长或过于板滞之腔时，特少唱一音，使之空灵生动，谓之谑腔，亦即吞吐之吞字法也。"① 从姜白石运用"丿"的文字来看，使用最多的是平声字，昆曲所言"谑腔"也许是宋代唱法的留存。

　　姜白石俗字谱歌曲中的"丿"为"掣"，时值要"急过""减一字"。对于"掣"的具体译谱，由于目前依据不足，笔者以实事求是的态度，暂且将带有"丿"的音，按其时值为半个字（合一个八分音符）译谱，并且将"掣"音的前半字"掣"去，即"掣前不掣后"。待以后随着研究的深入和文献资料的发现，相信"丿"的含义会越来越清楚。

　　在31处右方使用"丿"的谱字中，有70%是直接处在一句词结束字（一个韵的住音）的前一个字。结束音的前一个字作为"掣"音，将前半字"掣"去变为休止（合一个八分休止符），正好处在一个气口的转换处（换气），作为结束前的准备，在时值上与结束音形成对比，起到缓冲的效果，使词韵长短有致。这也是认定谱字右方的"丿"为"掣"而不是"拽"的理由。

　　郑注："住当一字，大住当二字，掣减一字，取义相同。"陈注："取声之低者为之掣，故曰掣减一字，盖掣法用于歌某一字时，顺腔带过至第二字，音低而益见流美，或即偷声之说。"② 赵尊岳："凡歌某一字之音，较低较短，以便带起下一字者，谓之掣。"③ 通过对姜白石俗字谱歌曲所使用的"丿"进行考察，在31处右方使用"丿"的旁谱中，有30处"丿"之后为下行二、三度的进行（其中有23处为下行小三度，3处为下行大三度，2处为下行小二度，2处为下行大二度），只有1处为上行大二度进行（《霓裳中序第一》"蛮"字旁谱）。此1处是否在流传过程中的错抄或其他原因所致，先在此存

　　① 赵尊岳. 白石旁谱新诠赘语. //词乐丛刊：第一集［M］. 香港：坐忘斋，1958：91.

　　② 转引自饶宗颐，赵尊岳，姚志伊. 词乐丛刊：第一集［M］. 香港：坐忘斋，1958：106.

　　③ 饶宗颐，赵尊岳，姚志伊. 词乐丛刊：第一集［M］. 香港：坐忘斋，1958：107.

疑。30处"丿"皆为向下二、三度的进行,这应该不是偶然。"丿"下面的音都比"丿"的音低,也即"取声之低",从这个角度来看,确定"丿"为掣应该是有道理的。

(二) 拽

"丿"居于谱字下方时,为"拽",是拽字的简写。张炎《词源·讴曲旨要》云:"折拽悠悠带汉音。"赵尊岳:"昆曲凡唱时将一音拖长,使更增其悠扬之致者,谓之卖腔,……细按之,实均拽也。"①《魏氏乐谱》中有大量"丿",如"尺丿丿丿"(原曲书写为上下排列——笔者注)之类,"丿"记于工尺谱字的下方,有的谱字下面带有一个"丿",有的带有两个或三个"丿"(图1)。《魏氏乐谱》在工尺谱字之下加入"丿"符号,且大都记写于有词无音及某字拖长之处,"丿"应是代表虚声或余音,表示该音要拖长。

图1 《魏氏乐谱》

宋代沈义父《乐府指迷》曰:"古曲谱多有异同,至一腔有两三字多少者,或句法长短不等者。盖被教师改换,亦有嘌唱一家,多添了字。"② 看来,在一字一音基础上进行添字加声,宋代就已经有了,

① 赵尊岳. 白石旁谱新诠赘语//词乐丛刊[M]. 香港:坐忘斋,1958:91-92.
② 乐府指谜笺释[M]. 蔡嵩云,笺释. 北京:人民文学出版社,1963:80.

这些所添之"声"即是"余音",《魏氏乐谱》多有"加声",与教师改换有很大的关系。

《事林广记》中有《愿成双》曲谱(图2①),在每个单曲的住声及句读等归韵处之后都有"丿"符号,日本筝篥谱以"丿"表示重文。因此符号记在词调的归韵及结束处,特别是此符号在歌曲上、下阕的开始处也有多处运用的情况,所以,此符号不可能是"掣",应为时值的延长,记有此符号的谱字其时值应延长一拍,与本音共占有两拍。由于"掣"与"拽"两个符号的写法都相同,故分别写在谱字的右方与下方,用以区别。古代书写格式采用自右至左、自上而下的格式,写在谱字下方的"丿"相当于一个文字,拖长一个字谱。写在谱字下方的符号如"フ""ク""丨"等都有延长时值的作用。

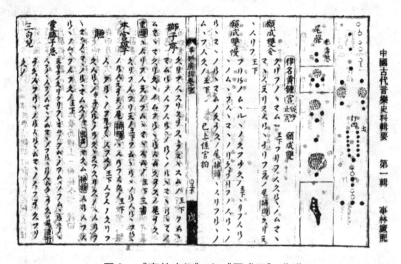

图2 《事林广记》之《愿成双》曲谱

四、结　语

"掣""拽"是古代词学中重要的两个名词,是宋代词调歌曲创

① 此图扫描自陈元靓. 事林广记·乐星图谱. 见中央音乐学院中国音乐研究所. 中国古代音乐史料辑要:第一辑[M]. 北京:中华书局,1962:720.

作中的基本方法。姜白石的词调歌曲创作不论是在姜白石所处的南宋还是在整个古代的诗词领域都占有重要地位。姜白石的词调歌曲中，有13首歌曲使用了"丿"，具有普遍性，"丿"分别处于谱字的右方和下方，具有两种不同的含义。将不同位置的"丿"理解为同一含义或认为它与其他符号具有相同含义的观点值得商榷。本文依据《梦溪笔谈》《词源》《事林广记》《魏氏乐谱》《乐府指谜》等文献，采用音乐实证方法，将姜白石俗字谱歌曲中居于谱字右方和下方之"丿"译解为"丁抗掣拽"中的"掣""拽"，两者相对，语义相反，这应该是姜夔有意安排。"掣"时值缩短半拍，相当于一个八分音符。"拽"时值延长一拍。这样理解也较符合古代对不同含义文字的书写习惯。

边棱发音指孔取音类吹管乐器的测音问题再思考

刘 勇（中国音乐学院）

典型的边棱发音指孔取音类吹管乐器是笛、箫。它们的发音原理相同，都是口中直接吹出气流，使其擦过边棱形成涡流发声。二者的取音方式亦同，都是在一支管子上依序开孔取音，原理是依次截短气柱长度。竖笛也属此类，但竖笛的气流经过一个哨嘴，其与边棱的角度被固定，这与从口中直接吹出气流擦过边棱并可以通过口风对音高进行一定程度调整的状态不同，故本文暂不涉及。埙当然也属此类，但埙的问题比较复杂，它不是气柱振动，而是气团振动，取音孔不是单线排列，音孔大小也不同，口风角度可大幅度改变音高，不同的指法组合也可以改变音高，不确定因素太多，且原理不易说明，故本文亦不涉及。本文仅以笛、箫为代表，来谈一谈这类乐器的测音问题。

本文谈这类乐器的测音问题，受到以下问题的触发：

20 世纪 80 年代，黄翔鹏、萧兴华、童忠良等先生主持了第一次对舞阳骨笛的测音。工作完成后，小组委托黄翔鹏撰文，向学界介绍这次测音结果，于是产生了《舞阳贾湖骨笛的测音研究》① 一文。黄先生在文中说道："为求发音最为自然，避免出自主观倾向的口风控制，未请专业演奏人员参与，而由两人② 两次分别作上行、下行吹奏，并列不同资料测音结果，以免偏颇。"做法和目的说得很清楚，

① 黄翔鹏. 舞阳贾湖骨笛的测音研究 [J]. 文物, 1989（1）：15.
② 中国艺术研究院音乐研究所的古琴演奏家萧兴华、工程师徐桃英。

就是力求客观，并以发音状态最为自然时的资料为准，分析其音乐性能。

这种认识和做法，也是大家在管乐器和管律测音工作中的共识。1991年，我在做硕士论文《朱载堉异径管律的测音研究》时，王子初先生曾帮我吹律测音。他在此前曾做过荀勖笛的测音，对吹奏测音有较丰富的经验，他的经验和我看到的他自己吹律时的做法，都和上述共识一致。当他吹律感到满意时，也即他认为发音最为自然时，用脚轻轻点地示意，操作人员即迅速将信号采下。后来我自己测音，也是这样做的。当然，也一直认为这样做是对的。虽然律管不属笛箫类乐器，但发音原理相同，在吹奏时要求发音自然这一点上，是一致的。

回顾这些，我是想说，在做律管测音时，这样做是正确的，是无可置疑的。因为律管是音高标准器，只给出独立音高，而无须考虑音的相互关系。但是，如果要对笛箫类管乐器进行测音，则要考虑更多的因素。因为，在为乐器测音时，我们通常要关注该乐器能够奏出什么样的音列，并经常试图从该音列中析出某种音阶。有时候，我们还经常将所得之音与律制挂钩。

舞阳骨笛的指孔距离基本是均匀的，从孔距目测，很难看出哪两个孔之间能够形成半音音程。黄先生等人的做法是"四次测试各按上、下行计算有关各孔间音程的音分值，各得八个数据；再按其平均值，可以判断其应有的音程性质"。测音结果分析结论是"这支骨笛的音阶结构至少是六声音阶。也有可能是七声齐备的、古老的下徵调音阶"。而这个结果是从发音最为自然，最客观的音响中得出的。

文章发表后，业内未见截然不同的反响，很多著作也引用了这次测音结果，有的还将此成果发扬光大，使其更加神奇。笔者多年来没有再进一步关注这个问题。直到去年，笔者在网上发现一篇文章，批评黄先生等人的测音方法、分析方法以及结论。作者署名"小俗工"，从其行文和用语看，应该是一位海外华人学者。该文对黄文提出多点质疑。正是这篇文章，促使笔者重新仔细阅读了当初黄先生等人的文章。读后，笔者认为以下两个问题值得重新思考。

1. 发音最为自然的，完全客观的音高是否即为乐器设计者的设计目标和理想音高？

笔者认为，可能不是，当然也不会相差太远。笛箫类乐器的演奏，可以通过改变口风角度和使用特殊指法在一定范围内改变音高，这是大家都知道的。既然如此，设计者就可以利用这种特性将一部分音高要求留给演奏者，而将通过指孔获得的最为自然的音高作为一个非常接近理想音高的出发点，从这一点出发，可以较容易地达到或更加接近理想音高。特别是在有定音乐器引导和伴随的情况下，就更容易达到音高要求。或者说，乐器设计者的理想音高和演奏者的内心听觉是一致的，而与音孔的自然音高是有一定距离的。演奏者通过调整，将这段距离消除或缩小，使其最大限度地接近理想音高。那么，乐器设计者为什么要这么做呢？一般认为是为了在同一支笛上转调方便。从近世匀孔笛的演奏经验看，这一认识是正确的。但是问题回到舞阳骨笛，问题就复杂一些。那时的人是否有了音阶概念？如果有，他们使用的是什么音阶？即便有，那时的音乐需要转调吗？这些我们都不知道。我们通过测音得到的只是一个音列，是一堆音高材料。这些音高材料可以构成音阶，但话又说回来，那时有没有音阶我们是不知道的，将其纳入音阶体系来认识是今人所为。如果那时没有音阶概念，那么这些音只是一堆音高材料；如果那时有音阶概念，也就等于有了相对音高的规范。那么这些通过测音得出的最为自然的音高是否就完全符合这种音高规范，也即一个音阶所要求的各音的相对音高呢？或者也可以说，这些音高也像近世匀孔笛那样，是离理想音高不远的一些出发点？

总之，在音阶概念明确的前提下，匀孔笛箫所得的最为自然的音高序列不是设计者的最终要求，也即不完全符合音阶中各音的关系。演奏者通过口风和指法调整，才能达到或接近音阶要求。所以，在进行这一类乐器的测音时，如果将所得"最为自然之音"的序列直接看作音阶，虽不会差别太大，但从理论上讲，还是有欠缺的。至于舞阳骨笛的测音，由于太多前提不明确，目前无法下结论。

2. 要不要请专业演奏人员？

在小俗工批评黄先生的文章中提到这样一句话："可能已因没有找来专业演奏人员的吹奏之下存在有差距的吹不准的数值。"他是在谈到吹奏音准的时候说的这句话。黄先生等人当年的测音，是由萧兴华和徐桃英两位老师吹奏的。据萧兴华老师回忆，当河南的同志把骨笛拿到北京来时，谁都吹不响。无奈之下求助于中央民族乐团的演奏家，是乐团笛子演奏员宁保生首先吹响了骨笛，然后其他人才开始摸索着吹。后来测音时，没有请宁保生参加，其理由已如前述，怕专业演奏家主观意识太强，有意无意地按照脑子里的音阶意识去找音。好在这时萧、徐两位已经能够吹响，于是就由两位担任吹奏。很多材料都讲这种骨笛是用斜吹的方法吹奏的，但是笔者采访萧、徐两位时，他们都没有明确说明自己是用的斜吹方法。萧老师说是用牙齿抵住骨笛的上端，用舌头堵住上端空径的大部分，然后出气冲击未经堵住的部分的边棱。这种吹法，应该和图瓦人的楚吾尔的演奏方法相同，不属于斜吹。徐老师说的则更加模糊，她原来吹过长笛，就按照吹笛的感觉找，后来就偶然吹响了。为了保证吹奏有效，他们进行了四次吹奏，取平均数值作为分析依据。说到吹法，其实直吹也是可以吹响的，而且很有把握。武汉音乐学院的荣政教授，就是采用这种方法吹奏其仿制品的。

不管是用哪种方法吹奏，笔者认为，请专业演奏人员吹奏更加合理。因为，① 即便是为了获得最为自然之音，演奏家的吹奏肯定更加有把握。只要告诉他们不要故意往某些音上靠，他们是可以做得到的。与临时训练者相比，演奏家的气息和口风运用更加专业，吹奏时所获得的声音应该振动更加充分，音色更加饱满，所以更加自然。笔者在做律管测音时，请了笛子演奏家张维良、熟悉笛箫演奏并具有测音经验的王子初和曾为长笛演员的杨立明帮我吹律，后来也尝试自己吹（曾学习圆号三年）。但笔者大概先天气力不足，相比之下，他们的吹奏显然轻松得多。② 如前所述，所谓最为自然之音，并非乐器设计者的理想音高，而是演奏者凭借内心听觉所调整而得的音。好的演奏家的内心听觉和调整能力皆非一般人可比，效果肯定会更好。

如此说来，好的演奏者是进行此类测音的必要条件。将如此测音得出的音高加以排列，更加能够看出乐器设计者所期待的音列，或者音阶。③ 最为自然之音也是有用的，可以用它来和调整之后的理想音高进行比较，以观察演奏的调整幅度到底有多大。

 以上所讲，是大家都知道的道理，笔者在这里只是表达一个态度，即在这种情况下怎样做为好。我们还有可能发现与舞阳骨笛同类的边棱发音指孔取音的吹管乐器，无论横吹还是竖吹，如果要进行测音，建议考虑以上问题。另外，在对其他吹管乐器进行测音时也具有参照意义。例如，笔者最近在研究四川苗族的大唢呐。这种唢呐是纯手工制作的，有自己严格的尺寸资料。直观目测，这种唢呐的第三孔和第四孔之间的距离特别宽，是其他孔距的两倍。艺人自己的制作口诀也是这样说的。他们的乐曲基本全是筒音作 sol，如果仅仅凭目测，会认为 re—mi 之间的音程肯定特别大，会形成一种很怪的音阶。笔者曾自下而上逐一吹奏试听，发现差距并没有那么大（还没来得及测音）。由于唢呐管子之类簧哨乐器可以在更大范围内改变音高，所以笔者并未和边棱乐器一起论述。但毕竟又同为指孔取音类吹管乐器，在这里作为一个例子举出，作为旁证而已。

乐律学的新概念

应有勤（上海音乐学院）

摘要： 本文阐述了明代朱载堉已提出的"律学"和"乐学"，并把两者合称为"乐律"。近年来，越来越多的音乐论著、专著和论文把"律学"和"乐学"合称为"乐律学"。

17世纪法国人M.梅森发现早期生律要素——简单整数比都来自自然谐音系列。本文在此基础上提出宜用乐律学为学科名称。并提出"乐"和"律"的实际音阶运行在很多原生态泛音乐器上都存在，它们是天然的，不必人为计算，这种乐律学概念的实体早已存在。这就是原生态泛音乐器直接在自然谐音系列中获取音阶来演奏，它们是构成不同民族乐律的新概念。

关键字： 原生态泛音乐器；泛音音阶；民族乐制

在我国当代的各种音乐工具书、相关的音乐论著中都已有律学的定义。虽然定义的详细内容以及强调的侧重面有所不同，但实质是一致的。

以缪天瑞为代表的律学定义具有权威性。他在《律学》一书中，从粗细两方面定义："粗略地说，'律学'（temperament）就是对乐制作系统、全面的研究。详细地说，律学是对构成乐制的各音，依据声学（acoustics）原理、运用数学方法来研究各音间相互关系的一门学科；并包括律学史（某一国或某一地区律学研究和实际应用的历史）和比较律学（从世界范围对各民族乐制作比较研究）等。本书作为

一本律学的专门著作,当然取律学的详细涵义进行阐述和探讨。"①在缪天瑞主编的《音乐百科词典》中,陈应时在撰写条目"律制"时,将其定义为"音阶中精密规定各级音音高的体制"②。

《中国大百科全书·音乐舞蹈卷》(以下简称《百科》)中,赵宋光和韩宝强则把"律学"(study of temperament)定义为"研究律制构成与应用的科学"。对于律学的学科范围,该条目认为:"律学属于音响学(音乐声学)、数学与音乐学的交缘学科。音乐中所有音高方面的研究都涉及律学。"重要的是该条目提到了"生律法的自然依据"——自然谐音系列。该条目还引用了法国梅森关于自然谐音系列的论述,认为这是欧洲历史上对特定音程认识的重要起点。③

《中国音乐词典》中把"律"定义为"乐音的音高标准"。相关条目还有"律管""律吕""律数""律志"等。④《中国音乐词典·续编》中有"律学"条目。王光祁在论述各民族音乐时,常提到某国之"律",某国之"乐制"或"调"。⑤

从研讨学科的名称看,本文题目称"乐律学"是基于"律"是一个古代概念,我国明代以前的古文献不见"律学"一词。由于"律学"研究对于音阶是如此重要,更因律制离不开音阶中的音程关系。近年来律学界越来越意识到"律学"与"乐学"不可分,律学界对律制和乐学的研究基本上是同步进行的。

明代起,朱载堉的《乐律全书》就用"乐律"一词,个别篇章还分"律学"和"乐学",《律学新说》和《乐学新说》用到了"乐学"一词,因此,相关学科名称宜用"乐律学"。近年来,如陈应时

① 缪天瑞. 律学:第三次修订版 [M]. 北京:人民音乐出版社,1996:1.
② 缪天瑞. 音乐百科词典 [M]. 北京:人民音乐出版社,1998:386-387.
③ 中国大百科全书总编辑委员会《音乐 舞蹈》编辑委员会,中国大百科全书出版社编辑部. 中国大百科全书·音乐 舞蹈 [M]. 北京:中国大百科全书出版社,1989:403-407.
④ 中国艺术研究院音乐研究所,中国音乐词典编辑部. 中国音乐词典 [M]. 北京:人民音乐出版社,1984:255-256.
⑤ 中国艺术研究院音乐研究所,中国音乐词典编辑部. 中国音乐词典·续编 [M]. 北京:人民音乐出版社,1992:125.

的《中国古代乐律学概述》、郭树群的《中国乐律学百年论著综录》等论著都用了"乐律学"一词，中日韩的"东亚乐律学"研究的国际学术年会也以"乐律学"命名。因为研究一种音乐的律制、乐制、音阶、调律等都会涉及"乐律"，既然"律学"离不开"乐学"，采用"乐律学"一词来概括研究相关学科更为合理。

对于"谐音"与"泛音"的关系，简要地说，"谐音系列"（harmonics）是包括基音在内的自然泛音系列，"泛音系列"是不包括基音在内的自然谐音系列。

17世纪，法国M. 梅森（Marin Mersene, 1588—1648）发现很多早期生律法所用的长度比例都是简单整数比，它们都来自自然谐音系列。举我们熟悉的例子：古中国和古希腊的五度律的一维生律要素（3/2）出自自然谐音系列的第2、3次谐波，纯律的二维生律要素（3/2 和 5/4）出自第4、5、6次谐波。

鉴于"乐律学"已经出现了很多崭新的概念。涉及生律要素简单整数比的来历、音阶的起源、乐律学与人的音响心理学等问题已引起学术界的关注。

前面所举例子都是用某些谐音的整数比作为生律要素，都属于人为计算后产生的律制。而有一种律制是不需要计算的，那就是自然谐音系列本身。① 或许有人会问，自然谐音系列是律制吗？要回答这个问题，首先应了解自然谐音系列是否符合律制的定义。

《百科》把律学定义为"研究律制和乐制中涉及律制问题的学科"。缪天瑞的《律学》将其定义为："律学是对构成乐制的各音，依据声学原理、运用数学方法来研究各音间相互关系的一门学科。"

这两段文字表述的律学定义都强调了律制的构成。笔者曾自问，当我们听到一种原生态泛音乐器的演奏，并不清楚它的音阶构成时，显然很难判断它的律制。最简单有效的办法就是用仪器测试音阶中各

① 应有勤. 一种不用计算的律制——浑然天成的自然律 [J]. 文化艺术研究, 2009 (6): 103-117.

音的频率,再计算各音的频率比来分析这种泛音乐器的乐制,就能发现。口弦——一种单片拨簧乐器所奏音乐的音高无一不在自然谐音系列中,口弦能组合出音阶的事实意味着自然谐音系列已经担当起了律制的任务,是一种特殊的律制。

表1是一个乐音的16序次的谐波系列,选择基频以上的谐波(泛音)就可获得不同音高,组成旋律,原生态乐器的泛音音阶基本都能从中查找。笔者发表过关于原生态泛音乐器及其音阶的一系列论文。① 熟悉此表才能轻松搞明白泛音音阶的获取方式。表1中把16序次谐波的音高都在上方的五线谱上列出,表1中的第一行是谐音的序数,第二行是音名标示的绝对音高,第三行是每个相邻音高之间的音程值,第四行是每个谐波的频率数,第五行是每个相邻频率的比数。若对这些关系不熟悉,则对它们如何构成泛音音阶就理解不深。

表1　16序次的谐波系列

谐音序次	1	2	3	4	5	6	7	8	9	10	11	12	13	14	15	16
谐音音高	c	c¹	g¹	c²	e²	g²	♭b²	d³	e³	♯f³	g³	♭a³	♭b³	b³	c⁴	
邻音程值	1200	702	498	386	316	267	231	204	182	165	151	139	128	119	112	
频率Hz	130.8	261.6	392.4	523.2	654.0	784.8	915.6	1046	1177	1308	1438	1569	1700	1831	1962	2093
邻谐频比	$\frac{2}{1}$	$\frac{3}{2}$	$\frac{4}{3}$	$\frac{5}{4}$	$\frac{6}{5}$	$\frac{7}{6}$	$\frac{8}{7}$	$\frac{9}{8}$	$\frac{10}{9}$	$\frac{11}{10}$	$\frac{12}{11}$	$\frac{13}{12}$	$\frac{14}{13}$	$\frac{15}{14}$	$\frac{16}{15}$	

以下列举不同民族的口弦(jew's harp)音阶,从这些音阶用音来辨识,不难发现,不同口弦的音阶在自然谐音系列中的位置是不同的,它们的位置即是选用特定谐音的结果,基于这一客观存在,可以认定,口弦所发音高在谐音系列中的不同位置关系就是它们所用的特有音阶(表2)。自然谐音系列实际上担当起了律制的作用。

① 应有勤. 一种不用计算的律制——浑然天成的自然律制[J]. 文化艺术研究, 2009(6):103–117.

表2　不同民族的口弦音阶

谐音序次	谐音音高	高山口弦	凉山彝族	日本虾夷人	彝族口弦	傈僳口弦	景颇口弦	凉山彝族	图瓦什人	锡伯族	吉尔吉斯	北婆罗州	泰雅族
16	c^4				宫调式	羽调式	商调式						do′
15	b^3												
14	$\downarrow b^3$												
13	$\uparrow a^3$											\uparrowla′	
12	g^3				mi′	la′	sol′	sol	sol	sol	sol′		sol
11	$\uparrow f^3$					\uparrowsol′				\uparrowfa			
10	e^3						mi′	mi′	mi	mi	mi′		mi
9	d^3				si	mi′	re′	re′	re	re	re′		re
8	c^3				do′	la	re′	do′	do	do	do′		
7	$\downarrow b^2$					\uparrowla	\downarrowsol′	\downarrowdo′			\uparrowla		
6	g^2		sol′	sol′	sol	mi	la	sol	sol			sol	
5	e^2	mi′	mi′	mi′	mi						mi		
4	c^2	do′	do′	do′	do								
3	g^1	sol	sol	sol									
2	c^1												
1	c												

口弦在中国的西南、西北、东北、台湾以及东南亚地区的38个少数民族中都有流传；在东南亚、东北亚地区包括日本北海道的阿依奴族；在俄罗斯的中部、西北部、东北部包括库页岛；在中欧、北欧、西欧、南欧各地；在非洲中部；北美、南美、中东阿富汗的东北地区；南亚的印度、太平洋诸岛的印尼、夏威夷和琉球群岛也都有口弦流传。这证明自然谐音系列被应用得非常广泛。

口弓琴在非洲的马里、几内亚、贝南的民间保留得较多，中南美洲和太平洋诸岛，巴布亚纽几内亚、俾斯麦群岛、所罗门群岛、菲律宾都有口弓琴流传。我国台湾的原住民中也存有口弓琴。这也说明了自然谐音系列的广泛作用。

由于表2中列举的12种不同民族的口弦的音阶都不一样，而它们采用的"音高材料"恰是同一系列的自然谐音。如果说五度律只有一个生律要素，纯律有两个生律要素，那么，这12种口弦生律要素可以有多个"要素"（指表2中所用）。而且这些"要素"是一串有序数列。

至此可以说，传统的乐律学概念已发生了变化，它已不是用一

两个生律要素来生成一批音高，形成一种律制，并作为乐制的"原材料"的。而自然谐音系列恰恰相反，它是一批已形成的特殊固定音高关系被用作乐制的"原材料"，它不需要用人为设定的简单整数比作为生律要素去构成音阶。因此，自然谐音系列本身已成了原生态乐器的律制，可以称为"自然谐音律"。而它们从中选出的各种音阶关系就是乐制。也就是说，不同民族从这种唯一的特殊律制中选择出来的音已经构成了自己的乐制。这就是本文乐律学要强调的新概念。

对于自然谐音系列的一系列邻音程特性，靠人工是无法设定的，它是天然的。原生态泛音乐器对所需的音阶用音只有选择它们的自由，而没有改变它们的可能。谐音系列在很多原生态泛音乐器上存在，不需要我们去设定它。那么这样的乐器还有哪些？

除了口弦之外，还有口弓琴（mouth bow）、无侧孔泛音笛（overtone flute）、我国景颇族的吐良、长型号角等乐器，它们都是在自然谐音系列中选择谐音来获得音阶。它们的共同特点都是直接放大自身乐音中隐含的自然谐波，并构筑音阶来演奏乐曲的。这些泛音乐器在霍-萨氏分类法中占据了三类（表3），而且品种很多，在此不一一举例。由上可见自然谐音律涉及乐器范围之广。

表3　泛音乐器的分类

类型	代表乐器	泛音形成方式	泛音获取方式	基音与谐音
体鸣乐器	口弦	自然谐音	边拨簧或拉线，边用口腔共鸣放大谐波	同时发音
弦鸣乐器	非洲口弓琴	自然谐音	边弹或击弦，边用口腔共鸣放大谐波	同时发音
气鸣乐器	无侧孔泛音笛、吐良	气柱分段振动	超吹激发气柱分段振动	只发谐音旋律
气鸣乐器	中国蓬莱大杆号	气柱分段振动	超吹激发气柱分段振动	只发谐音旋律

那么，为何要首先列举大家不太熟悉的口弦呢？因为在笔者收集的资料中，口弦这种乐器利用自然谐音系列形成的乐制最多，有不同的音阶、调式、调性等，具体可参见表2。调式有宫调式、羽调式、商调式，调性则根据基频的音高决定。

世界上各种各样的无侧孔泛音笛（overtone flute）也用自然谐音系列来构筑音阶。它们出自古老的斯堪地纳维亚，分布非常广。在北欧有瑞士和挪威的提灵卡（tilinca），在东欧有斯洛伐克的康柯夫卡笛（koncovka）和芙加拉笛（Fujara flute），俄罗斯的卡柳卡笛（kalyuka），在波兰有科瑞切尼笛（KRęcenie）、柳笛（Willow flute），在乌克兰有提灵卡笛（tilinca），在匈牙利、罗马尼亚有胡苏尔笛（hutsul），在东南亚的越南有萨奥佛（saovo），在中国有景颇族的吐良（tu liang），等等。在非洲南部以及西非的加蓬等地用于独奏的无侧孔笛长达77厘米，它隐含很多泛音。其中，有的用鼻吹，有的用口吹。如太平洋地区的密克罗尼西亚、美拉尼西亚和玻利尼西亚等群岛上都有类似的鼻笛，在特鲁克、加罗林群岛还有斜吹的泛音笛流传。匈牙利民间还把无侧孔笛与口弦齐奏，两者泛音音阶的配合非常默契。迄今所知最长的泛音笛是新几内亚无侧孔礼仪笛，长度将近150厘米，泛音极其丰富。这些例子都证明了自然谐音对乐器的影响之广。

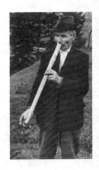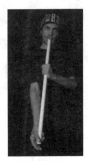

图1 世界各地的无侧孔泛音笛

在原生态无侧孔无阀键的唇簧乐器中，瑞士的阿尔比斯号、中国的山东蓬莱大杆号等直接把泛音当作音阶来演奏。

但有的原生态乐器上发出的泛音不属于自然谐音系列，而是人工泛音。如广西京族独弦琴获取泛音的方式与古琴类同。17世纪，德国流行一种"海号琴"（trumpet marine），只有一根弦，也不属于自然谐音系列，也像古琴那样，采用"人工泛音"。采用左手轻触弦的等分段"节点"，用马尾弓能拉出 $c - g - c^1 - e^1 - g^1 - c^2 - d^2 - e^2 - {}^\uparrow f^2 - g^2 - {}^\uparrow a^2$ 等11个泛音，前六个泛音的轻触点位置相当于古琴上的七徽、五徽、四徽、三徽、二徽、一徽的位置，后五个音位在古琴上没有徽位。有趣的是拉奏的部位在海号琴的颈部（图2）。虽然海号琴不属于原生态乐器，但重要的是它所拉出的人工泛音全部用作音阶。

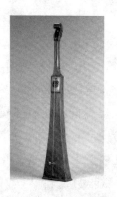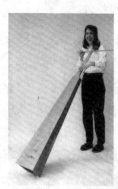

图2　海号琴

铜管乐器、木管乐器上的泛音都被直接作为普通乐音来看待，尽管它们一直都靠超吹来获取泛音，但通常不称其为泛音。而古琴、琵琶、二胡、提琴等弦乐器采用的人工泛音较多。特别是中国古琴的泛音演奏的篇幅较长，古琴上的节点标记，也是按实音的参考位置。

总之，采用自然谐音系列是非常普遍的现象，它与计算律制有诸多不同特点：

一是口弦或口弓琴是直接放大乐音中隐含的各次谐波，选取泛音作为音阶来演奏乐曲；而计算律制须按照规定的音程来获取音阶用音。

二是口弦（单片）、口弓琴（单弦）在演奏旋律时都是基音和泛

音两个音同时发声。① 古人早就设法用口腔与某次谐波耦合共鸣（coupling resonance），以口腔大小变换去耦合共鸣不同谐波，把它们放大成为可听泛音，形成以泛音为音阶的乐曲；而计算律制用于演奏时，只是单旋律。

三是自然谐音律是在乐音内部固有的音中寻找音阶。在 $\frac{n+1}{n}$ 中代入自然数，形成一系列数串，构成泛音音阶；而计算律制是按照计算出来的外在的一个个音来形成音阶。

四是由于口弦是新石器时代晚期的产物，故自然谐音律的出现应该在计算律制之前，是律学产生的初级阶段；而人类在认识了自然谐音系列之后，才知道音程的整数比，由此进入乐律学的高级阶段——计算阶段。

① 应有勤. 口弦音阶及其律学特征 [J]. 文化艺术研究，2012（1）. 应有勤. 音阶起源的自然资源和辨识灵感 [J]. 浙江艺术职业学院学报，2013（1）. 应有勤. 音阶的起源与泛音音阶 [J]. 星海音乐学院学报，2013（1）. 应有勤. 原生态泛音乐器及其音阶的比较 [J]. 星海音乐学院学报，2013（3）.

大司乐均法解读还原

孙克仁（云南大学民族音乐学研究中心）

摘要：《吕氏春秋·圜道》,《吕氏春秋·音律》等记载揭示，公元前239年之前，先秦乐律构建的主要手段都取均法。"均法"（权称）是以"一弦之均"为工具，依弹奏弦节音（泛音、实音）调新弦，再在新弦上奏弦节音的听觉乐律演绎方法，犹如七弦琴调弦不涉及任何计算。《周礼·春官·大司乐》叙述的"成均之法"即均法。史料所述的均法运作，其意义远远超出了乐律构建的范畴，其通过交代《云门大卷》《大咸》《大韶》《大夏》《大濩》《大武》这六大乐舞与《云门》《咸池》《九韶》三部原生乐舞之间的承袭关联，陈述了周代音体系完整的和声框架结构。

关键字：六变；五声构建；四声构建；多声部；和声

据《周礼·春官·大司乐》所述，先秦弦法构律的工具称"均"，故使用均来操作的乐律相生法可称为"均法"。这是依靠演奏的演绎，凭听觉的演绎，不涉及抽象运算。文献记载中均法或算法的区别，其实观察一下文献的行笔布局就可了然。因音律相生后再被——抽出，去按文献描述的程序重新组合必有缘故，否则会成问题。

均法在《周礼·春官·大司乐》中被称为"成均之法"，有"大司乐掌成均之法"之述。汉郑玄注，"郑司农云：'均，调也，乐师

主调其音，大司乐主受此成事，已调之乐'"①。

尽管"成均之法"后来被董仲舒引申为"教育之法"②，但周代的教育课程中，也无可置疑地安排有乐律知识的传授。

大司乐均法的核心内容

《周礼·春官·大司乐》："大司乐掌成均之法"，"以乐舞教国子舞《云门大卷》《大咸》《大韶》《大夏》《大濩》《大武》。以六律、六同、五声、八音、六舞、大合乐，以致鬼神"，"乃分乐而序之，以祭，以享，以祀。乃奏黄钟，歌大吕，舞《云门》，以祀天神；乃奏太簇，歌应钟，舞《咸池》，以祭地祇；乃奏姑洗，歌南吕，舞《大韶》，以祀四望；乃奏蕤宾，歌函钟，舞《大夏》，以祭山川；乃奏夷则，歌小吕，舞《大濩》，以享先妣；乃奏无射，歌夹钟，舞《大武》，以享先祖。凡六乐者，文之以五声，播之以八音。凡六乐者，一变而致羽物及川泽之祇；再变而致臝物及山林之祇；三变而祇鳞物及丘陵之祇；四变而致毛物及坟衍之祇；五变而致介物及土祇；六变而致象物及天神。凡乐，圜钟为宫，黄钟为角，太簇为徵，姑洗为羽。雷鼓，雷鼗，孤竹之管，云和之琴瑟，《云门》之舞，冬日至，于地上之圜丘奏之，若乐六变，则天神皆降，可得而礼矣。

凡乐函钟为宫，太簇为角，姑洗为徵，南吕为羽。灵鼓，灵鼗，孙竹之管，空桑之琴瑟，《咸池》之舞，夏日至于泽中之方丘奏之，若乐八变，则地祇皆出，可得而礼矣。凡乐，黄钟为宫，大吕为角，太簇为徵，应钟为羽。路鼓，路鼗，阴竹之管，龙门之琴瑟，九德之

① 周礼注疏[M]. [汉]郑玄，注. [唐]贾公彦，疏. 黄侃，经文句读. 上海：上海古籍出版社，1990：335.

② 《周礼·春官·大司乐》："大司乐掌成均之法。"郑玄注，"董仲舒云：'成均，五帝之学。成均之法者，其遗礼可法者。国之子弟公卿大夫之子弟当学者'"。周礼注疏[M]. [汉]郑玄，注. [唐]贾公彦，疏. 黄侃，经文句读. 上海：上海古籍出版社，1990：335.

歌,《九韶》之舞,于宗庙之中奏之,若乐九变,则人鬼可得而礼矣"。① 这些记载的真相到底如何?首先要确认的是记述中的那些音阶,依据了什么手段来构建。

《吕氏春秋》记载的两类五音构建

《吕氏春秋》中交代的两种先秦乐律构建方式,对确认《周礼·大司乐》中乐律的性质有重要意义。所载其一是提及了由三分损益算法演绎的"今五音"②的存在;其二为伏笔于该书十二纪篇首的均法五音构建,其完整的矩阵可由图1、图2归纳展示。

"孟春之月""其音角,律中太簇,其数八。"
"仲春之月""其音角,律中夹钟,其数八。"
"季春之月""其音角,律中姑洗,其数八。"

"孟夏之月""其音徵,律中中吕,其数七。"
"仲夏之月""其音徵,律中蕤宾,其数七。"
"季夏之月""其音徵,律中林钟,其数七。"

"中央土,其音宫,律中黄钟之宫,其数五。"

"孟秋之月""其音商,律中夷则,其数九。"
"仲秋之月""其音商,律中南吕,其数九。"
"季秋之月""其音商,律中无射,其数九。"

"孟冬之月""其音羽,律中应钟,其数六。"
"仲冬之月""其音羽,律中黄钟,其数六。"
"季冬之月""其音羽,律中大吕,其数六。"

图1 《吕氏春秋》记载音律构建矩阵

① 周礼注疏 [M]. [汉] 郑玄, 注. [唐] 贾公彦, 疏. 黄侃, 经文句读. 上海: 上海古籍出版社, 1990: 335–341.

② 《吕氏春秋·音律》:"二曰黄钟生林钟;林钟生太簇;太簇生南吕;南吕生姑洗;姑冼生应钟;应钟生蕤宾;蕤宾生大吕;大吕生夷则;夷则生夹钟;夹钟生无射;无射生仲吕。三分所生,益之一分以上生;三分所生。去其一分以下生。黄钟、大吕、太簇、夹钟、姑洗、仲吕、蕤宾为上;林钟、夷则、南吕、无射、应钟为下。"[战国] 吕不韦. 吕氏春秋 [M]. 上海: 上海古籍出版社, 1989: 47.

弦节点比	4/5	3/4	2/3	3/5	1/2
七弦琴徽位	十一徽	十徽	九徽	八徽	七徽
月令"其数"序	其数九	其数八	其数七	其数六	其数五
泛音（harmonics）律中太簇		太簇角 角			太簇角
实音 律中无射之宫			中吕徵	林钟羽	无射宫
泛音（harmonics）律中夷则	黄钟商 商				夷则
《月令》记载	其音商 律中夷则 其数九	其音角 律中太簇 其数八	其音徵 律中中吕 其数七	其音羽 律中无射 其数六	其音宫 律中无射 其数五 （中央土）
调姑洗弦参照 调无射弦参照		实音386音分			
		实音204音分			

图 2　《吕氏春秋》五音构建矩阵

"今五音"的落笔，界定了按三分损益程序演绎的五音，约发生于公元前239年《吕氏春秋》成书稍前，是此书编纂者生平内发生的事件。而伏笔于此书十二纪的五音均法构建则沿自更古老的传统。作为嬴政建国大纲的《吕氏春秋》对两类五音一显一隐的交代，透露了历史上先废均法，举算法之举始于秦国。18年后，公元前221年秦始皇统一六国，统一文字、度量衡，均法被禁是不言而喻的事。再过15年西汉成立（公元前206），饱经战乱的摧残，均法的真相被社会遗忘。这就是今存有关均法的一些记载，都一概受到汉儒特别是东汉汉儒以三分损益算法穿凿附会的根源，一段乐律史就此被误解覆盖达两千多年。

鉴于《周礼·春官·大司乐》以及《礼记·月令》《国语·周语下》《管子·地员》等先秦文献都早于公元前239年，故它们的乐律构建方法都应划归均法，而《周礼·大司乐》述及的所有具体音阶也确实都可在弦上，按弦节无障碍地予以奏示。

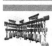

《国语》记载的也属均法运作

《国语·周语下》记载了公元前520年周景王为两次铸无射之钟,与乐官州鸠讨论六律六吕与七律七间的事件。州鸠在回答中,提及了"均"这种工具的使用:二十五年,王将铸无射,问律于伶州鸠。对曰:"律所以立,均出度也,古之神瞽考中声而量之以制,度律均钟,百官轨仪。纪之以三,平之以六,成于十二,天之道也。夫六,中之色也,故名之曰黄钟,所以宣养六气九德也。由是第之,二曰太簇","三曰姑洗","四曰蕤宾","五曰夷则","六曰无射,所以宣布哲人之令德,示民轨仪也。为之六间,以扬沈伏。而黜散越也。元间大吕","二间夹钟","三间仲吕","四间林钟","五间南吕","六间应钟"。加上周景王当时还追问的那句"七律者何?"①涉及均法依8/9弦节音程为参照;以9/10弦节音程为调弦参照的两个"纪之以三"操作环节。具体如图3、4。②

古琴徽位序	十徽	九徽	八徽	七徽
弦节比	3/4	2/3	3/5	1/2 中之色
平之以六		仲吕 f+22		无射 #a+20
平之以五		夹钟 #d+18		夷则 #g+16
平之以四		大吕 #c+14		蕤宾 #f+12
平之以三		应钟 b+10		姑洗 e+8
平之以二		南吕 a+6		太簇 d+4
平之以一	仲吕 f-2	林钟 g+2		黄钟 c-0
调弦参照		8/9 204	依此参照每次调弦高出4音分	
文献记载		纪之以三 (仲吕、林钟、黄钟节点)		

图3 《国语》"纪之以三,平之以六,成于十二"均法程序

① 国语 [M]. 上海:上海书店出版社,1987:47-48.
② 详细可参见孙克仁. "州鸠均法"解读还原//孙克仁. 先秦乐律考拾 [M]. 上海:中西书局,2017:76-100.

古琴徽位序	十徽	九徽	八徽	七徽
弦节比	3/4	2/3	3/5	1/2 中之色
平之以六		仲吕之上宫		无射之上宫 b-8
平之以六		仲吕 #f-88		无射 #a-90
平之以五		夹钟 e-70		夷则 #g-72
平之以四		大吕 d-52		蕤宾 #f-54
平之以三		应钟 b-34		姑洗 e-36
平之以二		南吕 a-16		太簇 d-18
平之以一		林钟 g+2	南吕 a-16	黄钟 c-0
调弦参照		9/10 182	每次调弦降18音分	
文献记载		纪之以三（弹奏林钟、南吕、黄钟实音）		

图 4 《国语》"纪之以三，平之以七，成于十四"均法程序

按《国语》"平之以六"六次调弦的记载，每次都为相隔二律的演绎，这是在"中之色"位置（1/2 弦节位）逐次奏示的音高。此举最便捷的参照系有二，一为 8/9 弦节实音提供的 204 音分纯律大全音听觉模板；二为 9/10 弦节实音构成的 182 音分纯律小全音听觉参照。前者演绎六律音高（造成累计音差 $4 \times 5 = 20$）；后者由于每次调弦会造成降低 18 音分的音差，继黄钟弦依律管调准后的后五次调弦会积累起 $18 \times 5 = 90$ 音分的音差，成七律。这些都可通过以"均"的组合毫无悬念地一揽子奏示，至于算法却没有依据如此的相生。

七律，后来被误会为七声，即宫、商、角、变徵、徵、羽、变宫；或宫、商、角、和、徵、羽、变宫。此解的破绽在：七律与七同（七间、七吕）都有构建机制可循。而七声则由阴律和阳律组成，不存在所谓阳七声或阴七声的存在，故以七声来诠释七律，实是一种无根据的杜撰。

《管子》记载的也属均法运作

《管子·地员》记载的五音构建为："凡将起五音，凡首，先主一而三之。四开，以合九九，以是生黄钟小素之首，以成宫。三分而益之以一，为百有八为徵。不无有三分而去其乘，适足，以是生商。有三分，而复于其所，以是成羽。有三分，去其乘，适足，以是成角。"① 因为"以合九九，以是生黄钟""为百有八为徵"两个律数的存在，长期以来对此五音构建的认识，都被引导为三分损益算法。但史料中"小素"以及"已成宫"的交代因涉及了弦节与调弦的含义，使管子律法的操作与均法脱不了干系。史料"先主一而三之四开"的陈述，也只能在基弦长度内，作三分损益及四分损益两个运作层次的解读。四分损益的程序是出于弦被裁定后，弦长再无法朝两端延伸之故。即便另取长度合适的新弦，也不能回避调音一环的画蛇添足。事实是只需动用两根等长的弦，就能按弹奏程序收获宫商角徵羽五音的听觉音高，不需要任何运算的参和。据此，史料中"九九""百有八"的律数极可能是汉刘向在整理《管子》一书时的穿凿附会所为。② 《管子》为春秋时期齐国上卿管仲的言论集，以宣扬法家为宗旨。故到汉代曾受汉儒的大量篡改，如不经后世文人的代代校订几成废书。

综上，可知三分损益律可用三分损益法计算；也可用均法运作。（图5）差别在收获律数还是听觉音高。据此，可说《管子》记载的管子法应是三分损益律算法之母。秦国原是中原边陲的一个养马之国。商鞅变法使它掌握了当时最先进的治国理念。其中包括被彻底执行的法律和定量计算的规划意识。吕不韦主持《吕氏春秋》的编纂曾广揽各派人才，故《管子》一书必在参考之列。秦国在管子法五

① 管子[M].[唐]房玄龄，注.上海：上海古籍出版社1989：173.
② 详细可参阅孙克仁.《管子·地员》的五音构建//孙克仁.先秦乐律考拾[M].上海：中西书局，2017：112–121.

音构建的基础上升华出三分损益律演算法,是完全有可能的。《吕氏春秋》对两类五音构建的记载可以为证。

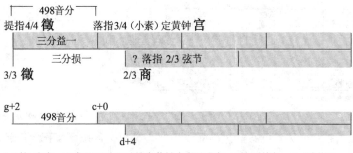

"凡首,先主一而之四开","以是生黄钟小素以成宫:三分而益之一","为徵"
"不无有三分而去其乘,适足,以是成商。"

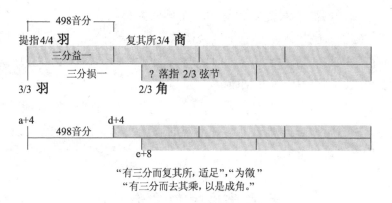

"有三分而复其所,适足","为徵"
"有三分而去其乘,以是成角。"

图5　三分损益计算法

大司乐均法的验证切入

《周礼·春官·大司乐》记载的精妙有三,这些都成为验证"大司乐均法"能够确立的关键依据:

(1) 通过名称、祭祀对象的共同点交代了《云门大卷》《大咸》《大韶》这三变乐舞与《云门》《咸池》《九韶》之间的直接渊源。就是说,具备五音音阶配备了大乐队大合唱的《云门大卷》《大咸》《大韶》乐舞,源于四声音阶只有鼓、鼗、管、琴、瑟五种乐器伴奏

的《云门》《咸池》《九韶》。指明了它们之间存在音乐舞蹈方面的相通。具体可见图6。

乐舞次序	乐律构建		舞蹈	祭祀对象	伴奏规模
一变	奏黄钟	歌大吕	舞《云门》	以祀天神	
再变	奏太簇	歌应钟	舞《咸池》	以祭地	教国子舞《云门大卷》《大咸》《大韶》《大夏》《大濩》《大武》以六律、六同、五声、八音、大合乐
三变	奏姑洗	歌南吕	舞《大韶》	以祭四望	
四变	奏蕤宾	歌函钟	舞《大夏》	以祭山川	
五变	奏夷则	歌小吕	舞《大濩》	以享先妣	
六变	奏无射	歌夹钟	舞《大武》	以享先祖天神	
若乐六变	圜钟为宫 太簇为徵	黄钟为角 姑洗为羽	《云门》之舞	天神皆降	雷鼓雷鼗，孤竹之管，云和之琴瑟
若乐八变	函钟为宫 姑洗为徵	太簇为角 南吕为羽	《咸池》之舞	地祇皆出	灵鼓灵鼗，孙竹之管，空桑之琴瑟
若乐九变	黄钟为宫 太簇为徵	大吕为角 应钟为羽	《九韶》之舞	人鬼得礼	路鼓路鼗，阴竹之管，龙门之琴瑟

图6 《周礼》九变六舞内容展示

（2）两次"六变"的复述。在排序为第六变的《大武》之后，仍重复了一次"六变"冠于《云门》。这"六变"的重复并非笔误，而正是以此来刻意指明《云门》与《大武》的承袭渊源，交代两者在音乐舞姿等方面存在相通。

（3）对《云门大卷》《大咸》《大韶》与《云门》《咸池》《九韶》的音阶形态分别做了两种不同的表述，以坐标化的运笔锁定九变乐舞的音阶布局。

大司乐均法的音阶构建

（1）史料对一至六变《云门大卷》《大咸》《大韶》《大夏》《大濩》《大武》的所涉音阶，采取了十二律名的表达方式，包括"奏黄钟，歌大吕"，"奏太簇，歌应钟"，"奏姑洗，歌南吕"，"奏蕤宾，歌函钟"，"奏夷则，歌小吕"，"奏无射，歌夹钟"等六组绝对音高。所有所涉音阶都可依弦节奏示，如图7。

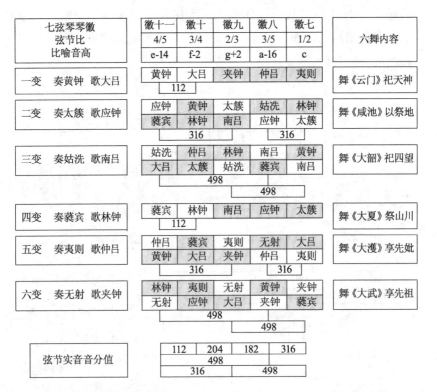

图7 周代一至六变乐舞"奏,歌,舞"乐调的"乐律分别生"构建

(2) 对《云门》《咸池》《九韶》等七、八、九变乐舞的音阶(图8、9、10),则另辟蹊径取律名加音名的表达方式,共涉及"圜钟为宫,黄钟为角,太簇为徵,姑洗为羽","函钟为宫,太簇为角,姑洗为徵,南吕为羽","黄钟为宫,大吕为角,太簇为徵,应钟为羽"等十二个四声声部的具体,其所涉音阶也全能在相应的弦上依弦节奏示。

"角徵;羽宫"四声音阶在周代被赋有重要政治含义。《礼·玉藻》记载:"古之君子必佩玉,右徵角;左宫月。"汉郑玄注:"玉声所中也,徵角在右;事也,民也,可以劳;宫羽在左,君也,物也,

85

宜逸。"① 按中国传统的肢体顺序，上述音程都构成小三度。在今存的数套西周早中期编钟钟律上，这一音阶也都有鲜明展示，应为周代神圣的祖传音阶。

圜钟为宫；黄钟为角；太簇为徵；姑洗为羽。雷鼓，雷鼗，孤竹之管，云和之琴瑟，《云门》之舞，冬日至，于地上圜丘奏之，若乐六变，则天神皆降					
弦节位	十一徽	十徽	九徽	八徽	七徽
弦节比	4/5	3/4	2/3	3/5	1/2
其数序	其数九	其数八	其数七	其数六	其数五
圜钟（夹钟）为宫	林钟角		无射徵	黄钟羽	夹钟为宫
黄钟为角	黄钟为角奏黄钟	歌大吕	夹钟徵	仲吕羽	夷则宫
太簇为徵	应钟角		太簇为徵	姑洗羽	林钟宫
姑洗为羽	应钟角		太簇徵	姑洗为羽	林钟宫

图8 《云门》乐舞"为宫、为角、为徵、为羽"四声构建

函钟为宫；太簇为角；姑洗为徵；南吕为羽。灵鼓，灵鼗，孙竹之管，空桑之琴瑟，《咸池》之舞，夏日至，于泽中之方丘奏之，若乐八变，则地祇皆出					
弦节位	十一徽	十徽	九徽	八徽	七徽
弦节比	4/5	3/4	2/3	3/5	1/2
其数序	其数九	其数八	其数七	其数六	其数五
函钟（林钟）为宫	歌应钟角		奏太簇徵	姑洗羽	林钟为宫
太簇为角	太簇为角		仲吕徵	林钟羽	无射宫
姑洗为徵	大吕角		姑洗为徵	蕤宾羽	南吕宫
南吕为羽	姑洗角		林钟徵	南吕为羽	黄钟宫

图9 《咸池》乐舞"为宫、为角、为徵、为羽"四声构建

黄钟为宫；大吕为角；太簇为徵；应钟为羽。路鼓，路鼗，阴竹之管，龙门之琴瑟，九德之歌，《九韶》之舞于宗庙中奏之若乐九变，则人鬼可以得而礼矣。					
弦节位	十一徽	十徽	九徽	八徽	七徽
弦节比	4/5	3/4	2/3	3/5	1/2
其数序	其数九	其数八	其数七	其数六	其数五
黄钟为宫	姑洗角		林钟徵	南吕羽	黄钟为宫
大吕为角	大吕为角		姑洗徵	蕤宾羽	南吕宫
太簇为徵	应钟角		太簇为徵	姑洗羽	林钟宫
应钟为羽	蕤宾角		南吕徵	应钟为羽	太簇宫

图10 《九韶》乐舞"为宫、为角、为徵、为羽"四声构建

① 礼记正义[M].[汉]郑玄，注．[唐]孔颖达，等，正文．黄侃，经文句读.上海：上海古籍出版社，1990：561－562.

（3）按记载由《云门大卷》"奏黄钟，歌大吕"锁定的弦节音阶与《云门》"黄钟为角"的夷则宫构建完全一致。（图11、12）区别在一为五音，一为四声。上述体现了一种匠心的陈述安排。

奏黄钟	歌大吕		夷则宫	奏黄钟,歌大吕,舞《云门大卷》

图11　一变乐舞《云门大卷》弦节实音示意

林钟角		无射徵	黄钟羽	圜钟为宫	圜钟为宫《云门》之舞
黄钟为角(奏黄钟)	(歌大吕)	夹钟徵	仲吕羽	夷则宫	黄钟为角《云门》之舞
应钟角		太簇为徵	姑洗羽	林钟宫	太簇为徵《云门》之舞
应钟角		太簇徵	姑洗为羽	林钟宫	姑洗为羽《云门》之舞
十一徽	十徽	九徽	八徽	七徽	徽位序
4/5	3/4	2/3	3/5	1/2	弦节比

图12　排序七变乐舞《云门》弦节实音示意

据《大武》与《云门》的渊源，由《大武》"奏无射，歌圜钟"弦节音程锁定的圜钟宫（夹钟宫），与《云门》《云门大卷》的夷则宫构建构成移调关系。（图13、14）在旋律、舞姿等方面《大武》与《云门》应是相通的。鉴于史料记载，《大武》的任务除祭天外，还增添了祭祖的内容，这正印证了周朝曾在《云门大卷》《云门》的基础上设置了《大武》以强调周王受命于天，为黄帝嫡系的正统身份。区别之处则在歌章方面。

	奏无射		歌圜钟	奏无射,歌圜钟,舞《大武》
奏无射	歌圜钟			

图13　六变乐舞《大武》弦节实音示意

林钟角		无射徵	黄钟羽	圜钟为宫	圜钟为宫
黄钟为角(奏黄钟)	(歌大吕)	圜钟徵	仲吕羽	夷则宫	黄钟为角《云门》之舞
应钟为角		太簇徵	姑洗羽	林钟宫	太簇为徵《云门》之舞
应钟为角		太簇徵	姑洗羽	林钟宫	姑洗为羽《云门》之舞
十一徽	十徽	九徽	八徽	七徽	徽位序
4/5	3/4	2/3	3/5	1/2	弦节比

图14　六变乐舞《云门》弦节实音示意

由于"奏无射，歌圜钟"构成的纯四度音程，在同一弦上还另存一处，即被4/5与3/5弦节音程锁定的夷则宫音阶，因它不在史料圈定的四个声部之内，故以排除。

（4）同理，由《大咸》"奏无射，歌圜钟"锁定的音阶与《咸池》同为函钟宫构建。（图15、16）《大咸》的商音则可依弦节实音来演绎。由于"奏太簇，歌应钟"的弦节音程在弦上也另存一处，因它锁定的圜钟宫音阶未在史料中出现，也须排除。

歌应钟		奏太簇		函钟宫	奏太簇，歌应钟、舞《大咸》
	歌应钟		奏太簇		

图15　二变乐舞《大咸》弦节实音示意

应钟为角		太簇徵	姑洗羽	函钟宫	函钟为宫《咸池》之舞
太簇为角		仲吕徵	函钟羽	无射宫	太簇为角《咸池》之舞
大吕为角		姑洗徵	蕤宾羽	南吕宫	姑洗为徵《咸池》之舞
南吕为角		太簇徵	南吕羽	林钟宫	南吕为羽《咸池》之舞
十一徽	十徽	九徽	八徽	七徽	徽位序
4/5	3/4	2/3	3/5	1/2	弦节比

图16　八变乐舞《咸池》弦节实音示意

（4）同理，《大韶》与《九韶》的音阶构成如图17、18所示的移调关系。《大韶》的音阶为黄钟宫；《九韶》的则为南吕宫，但在舞姿、曲调方面两者应存在相通的因素。

奏姑洗		歌南吕		奏姑洗，歌南吕，舞《大韶》
	奏姑洗		歌南吕	大吕为角，《九韶》之舞

图17　三变乐舞《大韶》弦节实音示意

姑洗角		林钟徵	南吕羽	黄钟宫	黄钟为宫
大吕角		姑洗徵	蕤宾羽	南吕宫	大吕为角《九韶》之舞
应钟角		太簇徵	姑洗羽	林钟宫	太簇为徵《九韶》之舞
蕤宾角		南吕徵	应钟羽	太簇宫	应钟为羽《九韶》之舞
十一徽	十徽	九徽	八徽	七徽	徽位序
4/5	3/4	2/3	3/5	1/2	弦节比

图18　八变乐舞《咸池》弦节实音示意

上述音阶的听觉音高都能在五根弦上予以弹奏演示，证明这些音阶只能构建自均法。

（5）据《云门大卷》乐舞"奏黄钟，歌大吕"与《大夏》"奏蕤宾，歌函钟"都为间隔一律的表达，按《周礼·大司乐》的述事逻辑，可判断《云门大卷》与《大夏》的音阶构成如图19所示的移调关系。同理，第二变《大咸》乐舞"奏太簇，歌应钟"与第五变《大

溓》"奏夷则，歌仲吕"也应构成相隔三律的移调关系（图19、20）。

奏黄钟	歌大吕			夷则宫	奏黄钟, 歌大吕、舞《云门大卷》
奏蕤宾	歌函钟			太簇宫	奏蕤宾, 歌函钟、舞《大夏》
十一徽	十徽	九徽	八徽	七徽	徽位序
4/5	3/4	2/3	3/5	1/2	弦节比

图19　一变乐舞《云门大卷》、四变《大夏》弦节实音示意

歌应钟		奏太簇		函钟宫	奏太簇, 歌应钟、舞《大咸》
歌仲吕		奏夷则		大吕宫	奏夷则, 歌仲吕、舞《大溓》
十一徽	十徽	九徽	八徽	七徽	徽位序
4/5	3/4	2/3	3/5	1/2	弦节比

图20　二变乐舞《大咸》、五变《大溓》弦节实音示意

综上，"大司乐均法"构建的周代九变乐舞主旋律音阶，可被归纳整理于下（图21）。

弦节点	其数九	其数九	其数八	其数七	其数六	其数五
	4/5	4/5	3/4	2/3	3/5	1/2
《云门大卷》	无射商	奏黄钟 黄钟角	歌大吕 大吕和	夹钟徵	仲吕羽	夷则宫
		112音分				
《大咸咸池》	南吕商	歌应钟 应钟角		奏太簇 太簇徵	姑洗羽	林钟宫
		316音分				
《大韶》	太簇商	奏姑洗 姑洗角		林钟徵	歌南吕 南吕羽	黄钟宫
		498音分				
《九韶》		大吕角		奏姑洗 姑洗徵	歌南吕 蕤宾羽	南吕宫
				316音分		
《大夏》	姑洗商	奏蕤宾 蕤宾角	歌函钟 函钟和	南吕徵	应钟羽	太簇宫
		112音分				
《大溓》	太簇商	歌仲吕 仲吕角		奏夷则 夷则徵	无射羽	大吕宫
		498音分				
《云门大武》	仲吕商	奏黄钟 黄钟角 林钟角	歌大吕 大吕和	夹钟徵 无射徵	仲吕羽 黄钟羽	夷则宫 夹钟宫
		112音分				
调弦参照		204	316		182	316

图21　周代九变乐舞乐调构建综合展示

周代九变乐舞的音体系格局

如史料所述,《云门》《咸池》《九韶》都具有四个独立的声部,在今存的先秦文献中这是唯一的。这些四声部只能作旋宫转调或和声构造的解读。

(1) 两千多年来的主流一直认为这些史料关乎旋宫。如《新唐书·礼乐志十一》记载唐祖孝孙还依此创作过"大唐雅乐","初,祖孝孙已定乐""号大唐雅乐""一曰《豫和》,以降天神""皆以圜钟为宫,三奏;黄钟为角,太簇为徵,姑洗为羽,各一奏,文舞六成""二曰《顺和》,以降地祇""皆以函钟为宫,太簇为角,姑洗为徵,南吕为羽,歌三奏,文舞八成""三曰《永和》,以降人鬼""皆以黄钟为宫,三奏;大吕为角,太簇为徵,应钟为羽,各二奏,文舞三成"①。

(2) 但问题出在周代《云门》《咸池》《九韶》乐舞所配备乐器的构造非常原始和简陋,还无法胜任旋宫转调。《云门》的旋律性乐器"孤竹之管",应是一支能吹奏四声音阶的天然单管;而"云和之琴瑟"②,仅能弹奏羽宫;另有角徵弦节音的一弦之琴与按四声定弦的四弦之瑟。③ 做此判断是依据《庄子·齐物》对"人籁(比竹)""地籁(窍竹)""天籁(孤竹)"的描述。④

《咸池》服务于祭地仪式,配备的旋律乐器有"孙竹之管"与"空桑之琴瑟"。"孙"在甲骨文中写作 ,除寓意"子之系"外,在医学中也指经络穴位的旁通之意。如《素问·气穴论》称:"余已

① [宋] 欧阳修, [宋] 宋祁. 新唐书 [M]. 北京: 中华书局, 1975: 464-465.
② 周礼注疏 [M]. [汉] 郑玄, 注. [唐] 贾公彦, 疏. 上海: 上海古籍出版社, 1990: 341.
③ 具体请参见孙克仁《大司乐均法解读还原》。
④ "子游曰:地籁则众窍是已,人籁则比竹而是已。敢问天籁。子綦曰:夫吹万不同,而使其自己也。" [战国] 庄周. 庄子·齐物 [M]. [西晋] 郭象, 注. 上海: 上海古籍出版社, 1989: 9-10.

知气穴之处，游针之居，愿闻孙络溪谷，亦有所应呼？"张居菴集注："络之别者为孙。"① 故"孙竹之管"应是一支开有指孔之管，与地籁同具"窍竹"形态。② 由于指孔具分割管长取音的功能。故"空桑之琴瑟"应是依弦节位设品的一弦之琴与按羽宫、角徵定弦的四弦之瑟。

《九韶》为敬人鬼的乐舞，旋律乐器有"阴竹之管"与"龙门之琴瑟"。③ "阴竹"应指封底之管。与《庄子·齐物》中提及的人籁同具"比竹"形态。④ 据《周易·系词上传·右第十章》："是故阖户谓之坤，辟户谓之乾。"⑤ 的观念，"阴竹之管"应是一支封底的四管排箫，"龙门之琴瑟"也依此设为四弦之器。以上论述显示了先秦的祭祀意识对乐器构造施加的影响，而正是这些原始构造印证了周代九变乐舞的音乐具备多声部的和声构造。

对《云门》《咸池》《九韶》伴奏乐器形态所做的上述辩证，还得到了汉武帝封禅时（公元前110）那场乐器改革的印证。《史记·封禅书》中有一段很有意思的陈述："于是塞南越，祷太一、后土，始用乐舞，益召歌儿，作二十五弦及箜篌、琴、瑟自此起。"⑥ 很明显当时为配合汉武帝封禅的举措，琴、瑟、箜篌的弦数都扩展至二十五弦，依五声定弦。⑦ 否则很难理解"自此起"一言，难道太史公连琴瑟早已存在的事实也不了解？据此，汉武帝封禅时把设弦品的箜篌

① 汉语大字典编辑委员会. 汉语大字典：第2卷［M］. 武汉：湖北辞书出版社，1991：1016.

② ［战国］庄周. 庄子［M］. ［西晋］郭象，注. 上海：上海古籍出版社，1989：9-10.

③ 《周礼·春官·大司乐》："阴竹之管，龙门之琴瑟路鼓路鼗，阴竹之管，龙门之琴瑟，九德之歌，《九韶》之舞，于宗庙中奏之，若乐九变，则人鬼可得而礼矣。"周礼注疏［M］. ［汉］郑玄，注. ［唐］贾公彦，疏. 上海：上海古籍出版社，1990：341-342.

④ ［战国］庄周. 庄子［M］. ［西晋］郭象，注. 上海：上海古籍出版社，1989：9-10.

⑤ 周易［M］. ［宋］朱熹，注. 上海：上海古籍出版社，1987：62.

⑥ ［汉］司马迁. 史记［M］. 北京：中华书局，1959：1396.

⑦ 《汉书·礼仪志》："黄钟之瑟。轸间九尺。二十五弦，宫处于中，右为商徵，左为角羽。"

以及琴、瑟都改成二十五弦必是以先秦祭祀乐器为蓝本。

（3）《礼记·乐记》记载："清庙之瑟，朱弦而疏越，壹倡而三叹，有遗音者矣。大飨之礼，尚玄酒，而俎鱼。大羹不和有异味矣。"① 《荀子·礼论》也载："故尊之尚玄酒也。俎之尚生鱼也。俎之先大羹也。""清庙之歌，一倡而三叹也。悬一钟，尚拊之膈。朱弦而通越也。"② 笔者觉得"一倡而三叹，有遗音者矣"的"三叹"，很可能是指三个悠长、衬托主旋律的持续性伴唱声部，各具"羽宫、角徵"音阶。如图22—24所示。被沿袭于《云门大卷》《大咸》《大韶》《大夏》《大濩》《大武》。

林钟		无射	黄钟	圜钟	圜钟为宫《云门》之舞
黄钟为角（奏黄钟）	（歌大吕）	夹钟徵	仲吕羽	夷则宫	黄钟为角《云门》之舞
应钟		太簇	姑洗	林钟	太簇为徵《云门》之舞
应钟		太簇	姑洗	林钟	姑洗为羽《云门》之舞

图22　推测乐舞《云门》一唱三叹的构建

应钟为角		太簇徵	姑洗羽	函钟宫	函钟为宫《咸池》之舞
太簇		仲吕	林钟	无射	太簇为角《咸池》之舞
大吕		姑洗	蕤宾	南吕	姑洗为徵《咸池》之舞
姑洗		林钟	南吕	黄钟	南吕为羽《咸池》之舞

图23　推测乐舞《咸池》一唱三叹的构建

姑洗		林钟	南吕	黄钟	黄钟为宫《九韶》之舞
大吕为角		姑洗徵	蕤宾羽	南吕宫	大吕为角《九韶》之舞
应钟		太簇	姑洗	林钟	太簇为徵《九韶》之舞
蕤宾		南吕	应钟	太簇	应钟为羽《九韶》之舞

图24　推测乐舞《九韶》一唱三叹的构建

这类和声不排除小二度、小三度、纯四度、纯五度的织体。先秦

① 礼记正义：下［M］．［汉］郑玄，注．［唐］孔颖达，等，正义．上海：上海古籍出版社，1990：663．

② ［战国］荀况．荀子［M］．［唐］杨倞，注．上海：上海古籍出版社，1989：111－112．

文献《鬼谷子·中经》称:"闻声和音,谓声气不同,则恩受不接,故商、角不二和,徵羽不相配,能为四声主者,其唯宫呼?"① 表现了排斥大二度和音的协和观。深究原因很可能与先秦"阴阳之合"的观念有关,与今天已受现代和声体系浸润的审美选择有别。和音的概念也应形成于先人演奏口弦或口弓的经验。这类乐器发声时,基音与低次谐音会构成听觉上的和音效果。

对有关史料的代表性解读

《周礼·春官·大司乐》记载"成均之法"的真相,古今对此有不同的解读,现选摘有代表性的几处;以备商榷。

(1)认为是三分损益法十二律的构建。如《周礼·春官·大司乐》:"凡乐圜钟为宫……","若乐八变,则地祇皆出,可得而礼矣"。汉郑玄注:"圜钟,夹钟也","夹钟,阴声,其相生从阳数,其阳无射,无射上生中吕,中吕与地宫同位不用也,中吕上生黄钟,黄钟下生林钟"。②

(2)认为是"旋宫转调"的运行。如《周礼·春官·大司乐》:"凡乐圜钟为宫,黄钟为角,太簇为徵,姑洗为羽……"郑玄注:"宫用声类求之。"③

《长安马王村编钟的音乐学研究》一文认为,《周礼·春官·大司乐》"凡乐圜钟为宫,太簇为角,姑洗为徵,南吕为羽……,则人鬼可得而为礼矣"这段文字阐明了周代祭祀用乐旋宫转调的情况。④

(3)认为是被篡改之说。如,宋沈括《梦溪笔谈·乐律一》:"为之主者曰宫,次二曰商,此三曰角,此四曰徵,此五曰羽。此谓

① [战国]鬼谷子. 鬼谷子 [M]. 上海:上海古籍出版社,1990:56.
② 周礼注疏 [M]. [汉]郑玄,注. [唐]贾公彦,疏. 上海:上海古籍出版社,1990:341.
③ 周礼注疏 [M]. [汉]郑玄,注. [唐]贾公彦,疏. 上海:上海古籍出版社,1990:341.
④ 王清雷. 长安马王村编钟的音乐学研究 [J]. 文物,2010 (9):78-86.

之序。名可易,序不可易。圜钟为宫则乃第五羽声也。今则为之角,虽为之角,名则易也,其实第五之声安能变哉,强谓之角而已。"①

明朱载堉《乐学新说》卷二五:"奏黄钟歌大吕,……""古人言其理最明显者,其义最深奥者,莫如此条。由其深奥故先儒未达,由其未达故有篡改;由其篡改故有错误。是以理之最舛,义之最谬者,亦莫若此条。故不得已而为改正之""若夫黄钟乃仲吕之所生也,小吕乃仲吕之别名也。黄钟是仲吕之子,小吕是黄钟之母,故曰:奏黄钟歌小吕……"② 朱载堉将原载改成五度构建,如表1。

表1 朱载堉《乐学新说》与《周礼·大司乐》原文的比较

《周礼·大司乐》原载	朱载堉《乐学新说》修改
乃奏黄钟,歌大吕,舞云门,以祀天神	乃奏黄钟,歌小吕,舞云门,以祀天神
乃奏太簇,歌应钟,舞大咸,以祭地祇	乃奏太簇,歌函钟,舞大咸,以祭地祇
乃奏姑洗,歌南吕,舞大韶,以祀四望	乃奏姑洗,歌南吕,舞大韶,以祀四望
乃奏蕤宾,歌函钟,舞大夏,以祀山川	乃奏蕤宾,歌应钟,舞大夏,以祀山川
乃奏夷则,歌小吕,舞大濩,以享先妣	乃奏夷则,歌大吕,舞大濩,以享先妣
乃奏无射,歌夹钟,舞大武,以享先祖	乃奏无射,歌大武,舞大武,以享先祖

(4)《也谈"奏黄钟,歌大吕"》一文认为:"《周礼·春官·大司乐》载'奏黄钟,歌大吕','奏蕤宾,歌函钟'等,常使古今学者所疑惑,并被朱载堉斥为'最谬'。""它体现的是'日月五星为纬,十二律为经',十二律与十二辰的左旋右转之交合,以及律历的分至启闭,阴阳消长、寒暑往复、昼夜交替等的频响与计算。""脱离了宇宙结构、天地次序之符号和象征,我们永远无法对所谓的'奏黄钟,歌大吕'等做出恰当、合理的解释。"③

结　语

众所周知,直到东汉,我国的记事载体还主要使用简牍。由于压

① [宋] 沈括. 梦溪笔谈 [M]. 北京:时代文艺出版社,2001:32.
② 文渊阁四库全书(总第0214册). 台北:台湾商务印书馆,1982:7-8.
③ 陈克秀. 也谈"奏黄钟,歌大吕" [J]. 中国音乐学,2011 (2):12,31.

缩篇幅减重的需要，当时形成了"惜墨如金"力求简赅的文风。但问题是再简赅也得有限度，至少要让旁人读得明白。先秦人著文曾高度依赖当时的文献链和数据库，并借此来省略对事物细节的陈述，以压缩篇幅。

周朝及各诸侯国都曾设立过相当完备的官方数据库和信息存档制度。据《周礼·秋官·大行人》记载，当时大行人的职务除负责礼宾外还包括："之所以抚邦国诸侯者，岁偏存。三岁偏𫖯，五岁偏省。七岁属象胥，喻言语，协辞命，听声音。十有一岁达瑞节，同度量，成牢礼，同数器，修法则。十有二岁王巡守殷国。"① 其中的"岁偏存"是指每年都要整理时隔五年、七年、十一年的逐级文书，归档在巡访或各级接待中积累的"喻言语，协辞命，听声音，同度量，成牢礼，同数器，修法则"等重要信息。加上史官的工作，周代官方建立起有效的档案系统。让落笔者对有档可循的信息免除赘述。如先秦文献对乐器的记载几乎只表其称而无其详就是一例。我们今天能了解的一些细节，几乎都出自汉儒特别是东汉汉儒的注释。

嬴政三十四年（公元前213）秦王采纳了李斯的主张，颁布了《挟书律》，规定："非博士官所职，天下敢有藏'诗书'百家诸语者，悉诣守，尉杂烧之，有敢偶语'诗书'者弃市。以古非今者族。吏见知不举者同罪。令下三十日不烧，黥为城旦。所不去者，医药、卜巫种树之书。若欲有学法令，以吏为师。"② 这就是焚书事件。这条律令直到西汉惠帝四年（公元前191）才废止③，前后实施了22年。但当年博士还是被容许藏书的，而且从民间收缴的藏书会被收集于宫廷存档，否则秦朝立国，统一文字的依据何在？后来雪上加霜的是项羽焚烧咸阳宫，使大量的文书、档案、典籍付之一炬。致使汉惠

① 周礼注疏 [M]. [汉] 郑玄, 注. [唐] 贾公彦, 疏. 上海：上海古籍出版社，1990：564-565.

② [汉] 司马迁. 史记·秦始皇本纪第六 [M]. 北京：中华书局，2008：162.

③ 《汉书·惠帝纪》："四年""三月甲子，皇帝冠，赦天下，省法令妨民者，除《挟书律》。" [汉] 班固. 汉书·惠帝纪 [M]. [唐] 颜师古, 注. 北京：中华书局，1962：66.

帝继位时，虽认识到旧典的重要，面对的却是一片狼藉的残局。文献链的断裂，使那些幸存的典籍失去了大量存档的注释，造成了后来先秦学术领域一个个疑案。

汉武帝"独尊儒学"，初还侧重于精英阶层。王莽之乱后，光武帝刘秀开始大力推行儒学，儒学也与功名挂钩得更紧。当时朝廷鼓励办学，除太学、郡国学等官办之外，私学的规模也相当浩大。《后汉书·儒林列传》记载了当时一些大儒门下弟子云集的盛况和由此产生的时弊："至光武中年以后，干戈消戢，专事经学，自是其风世笃焉。其服儒衣，称先王，游庠序，聚横塾者，盖布之于邦域也。若乃经生所处，不远万里之路，精庐暂建，赢粮动有千百，其著名高义开门受徒者，编牒不下万人，皆专相传祖，莫或讹杂。至有分争王廷，树朋私里，繁其章条，穿求崖穴，以合一家之说。"[①] 在这样的大势下，注释旧典既成必需，也难免沦为名利池，导致穿凿附会产生。一些并不牢靠的见解继后世抄作和衍化影响至今。这些提醒我们，考察先秦史料，对汉儒的训诂，特别是那些混乱的多家之说，以慎重为上。

① ［南朝宋］范晔. 后汉书［M］.［唐］李贤，注. 北京：中华书局，1965：1746.

《律吕新书》和《乐学轨范》六十调图的比较研究

[韩] 姜惠珍（釜山大学）

绪　论

《律吕新书》是宋代蔡元定（1135—1198）编撰的乐书，收录在1415年刊行的《性理大全》。1419年朝鲜太宗的长子敬宁君作为明朝谢恩使把《性理大全》带回了朝鲜。①

世宗十二年（1429）8月《律吕新书》开始在经筵讲授②，同年9月世宗命郑麟趾和郑穰编撰乐谱，闰12月《雅乐谱》完成。《世宗实录》和《雅乐谱》的记录和序文里全都提到了《律吕新书》。

> 命集贤殿副提学郑麟趾、奉礼郑穰，考正周尺于集贤殿，仍命撰《乐谱》。上览《律吕新书》及诸乐书，深知制作之妙，故命撰之。③

> 国家升平垂四十年，而雅乐尚有未备。恭惟我主上殿下，特留宸念，宣德庚戌秋，御经筵讲蔡氏《律吕新书》，叹其法度甚精、尊卑有序，思欲制律，第以黄钟未易遽得，重其事也，乃命臣等，厘正旧乐。④

① 金世中. 世宗朝《律吕新书》的流入及其对雅乐整备的影响 [J]. 湖南文化研究 (15辑)，2012：14-17.
② 《世宗实录·卷四十九》，世宗十二年8月23日第2条记事。论文中引用的《世宗实录》文献均出自朝鲜王朝实录，网址：http://sillok.history.go.kr。
③ 《世宗实录·卷四十九》，世宗十二年9月29日第3条记事。
④ 《世宗实录·卷五十》，世宗十二年闰2月1日第5条记事。

《律吕新书》对世宗朝雅乐谱和黄钟律管的制作，以及雅乐乐调理论的整理有莫大的影响，学界已经有相关研究成果。① 本文的第一个关注点是中国的雅乐乐调理论如何影响朝鲜世宗朝乡乐的整备。对此，宋芳松曾断言"《律吕新书》及其他中国文献是雅乐和唐乐的理论依据，对乡乐的理论化进程并无帮助"②。但是笔者认为不能说中国雅乐的乐调理论没有对乡乐产生一丝影响。

除了《世宗实录》以外，世宗时期没有编撰其他的乐书，因此本文只能考察《乐学轨范》。③《乐学轨范》卷一开头的六十调引用的是《律吕新书》六十调图，只是进行了部分的修改。《乐学轨范》六十调使用的是之调式乐调名，而《律吕新书》使用的是为调式乐调名，其最大特征是同时使用了五音略谱进行记谱。④ 这就出现了一个问题。六十调理论是雅乐的乐调理论，那么"《乐学轨范》六十调图中为何要使用世祖时期产生的乡乐记谱法——五音略谱呢？"答案可以从世宗时期进行乡乐整备的朴堧那里找到，因为朴堧最早在乡乐里使用了中国雅乐的十二律名和宫、商、角、徵、羽五音。

> 其调弄之法，声音高下，本用大笒为据，不知律吕之所属，其称宫调者，实非宫也。其称羽调者，亦非羽也。臣今详校其声，改以律名，其指法肉调，亦明之，以一宫所属之五音，使不相紊，此小臣今日纂录之大概也。⑤

① 郑花顺. 朝鲜世宗时期朝会雅乐研究［M］. 首尔：民俗苑，2006. 南相淑.《律吕新书》六十调和六变率研究［J］. 韩国音乐史学报（第40辑），2008：107-131. 金世中. 世宗朝《律吕新书》的流入及其对雅乐整理的影响∥［宋］蔡元定. 国译律吕新书［M］. 宋芳松，等，译. 首尔：民俗苑，2005.

② 宋芳松. 世祖朝音乐业绩的历史照明∥韩国中世社会的音乐文化·朝鲜前期篇［M］. 韩国艺术综合学校传统艺术院，2002：527.

③ 今后关于《世宗实录》收录的"时用雅乐十二律七声图"和"雅乐十二宫七声用二十八图"的研究应一并进行。

④ 李辅亨.《乐学轨范》六十调图的构成原理和五音略谱的意义［J］. 韩国音乐史学报（第29辑），2002：429-458. 南相淑.《乐学轨范》的六十调和为调式受用的考察∥乐学轨范乐论研究［M］. 首尔：民俗苑，2009：68-117. 金秀贤.《乐学轨范》卷一出现的中国音乐理论的主体受容样式考察：以"时用"为中心［J］. 儒教思想研究（第47辑），2012：5-34.

⑤《世宗实录·卷四十七》，世宗十二年2月19日第5条记事。

根据上述《世宗实录》的记录,虽然朴堧在之前就已经使用了宫调、羽调的乐调名,但没有掌握准确的概念。因此朴堧把乡乐的音高和律名相对应,并用五音(宫、商、角、徵、羽)来说明乐调。换句话说,朴堧把中国雅乐理论应用在了乡乐理论的设立上。《乐学轨范》六十调中同时标记了乡乐记谱法和五音略谱的理由,有可能就是朴堧试图把中国雅乐理论应用在乡乐中。世宗时期朴堧主导的音乐整备工作的成果和乐调理论,大部分在成宗时期《乐学轨范》中得以延续。

本文旨在考察《乐学轨范》的六十调,以研究乡乐乐调的特征,并试图比较《乐学轨范》六十调及其出处《律吕新书》的六十调。这两者作为中国和朝鲜代表性的乐书,《律吕新书》呈现了中国乐调的特征,《乐学轨范》包含了韩国乐调的特性。接下来先来掌握《律吕新书》和《乐学轨范》六十调图中乐调名的差异和意义。

《律吕新书》 六十调图

1. 《律吕新书》六十调图的内容

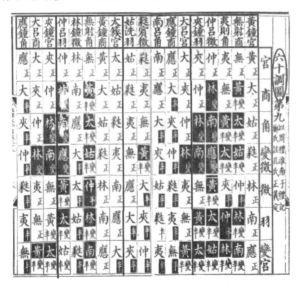

图1 《律吕新书》六十调图

图1是《律吕新书》六十调图的第一页。① 图后有对六十调图的说明：

> 十二律旋相为宫各有七声，合八十四声。宫声十二、商声十二、角声十二、徵声十二、羽声十二，凡六十声为六十调。其变宫十二，在羽声之后，宫声之前；变徵十二，在角声之后，徵声之前，宫不成宫，徵不成徵，凡二十四声不可为调。
>
> 黄钟宫至夹钟羽，并用黄钟起调，黄钟毕曲；大吕宫至姑洗羽，并用大吕起调，大吕毕曲。太簇宫至仲吕羽，并用太簇起调，太簇毕曲；夹钟宫至蕤宾羽，并用夹钟起调，夹钟毕曲。姑洗宫至林钟羽，并用姑洗起调，姑洗毕曲；仲吕宫至夷则羽，并用仲吕起调，仲吕毕曲。蕤宾宫至南吕羽，并用蕤宾起调，蕤宾毕曲；林钟宫至无射羽，并用林钟起调，林钟毕曲。夷则宫至应钟羽，并用夷则起调，夷则毕曲；南吕宫至黄钟羽，并用南吕起调，南吕毕曲。无射宫至大吕羽，并用无射起调，无射毕曲；应钟宫至太簇羽，并用应钟起调，应钟毕曲，是为六十调。
>
> 六十调即十二律也，十二律即一黄钟也。黄钟生十二律，十二律生五声二变。
>
> 五声各为纲纪，以成六十调。六十调皆黄钟损益之变也。宫、商、角三十六调，老阳也；其徵、羽二十四调，老阴也，调成而阴阳备也。②

上述史料的第一段文字说明了六十调的构成原理，十二律各自为宫生成宫、商、角、变徵、徵、羽、变宫的七声，形成八十四声

① 图1引用了金秀贤论文的第11页。并参考了南相淑.《乐学轨范》的六十调和为调式受用的考察//乐学轨范乐论研究［M］. 首尔：民俗苑，2009：92. 中的《律吕新书》六十调。南相淑论文中的《律吕新书》六十调图只画了竖线，乐调名和各乐调构成音的区分并不明显，因此笔者引用了金秀贤的论文，添加了横线的图。

② 作者引用的是韩文译本，译者的中文原文引自吕畅.《律吕新书》校点［M］. 北京：中央编译出版社，2017：25.

（十二律×七声）。因为变徵和变宫构成的二十四声不能成调，所以十二律中的宫、商、角、徵、羽的五声构成了六十声（十二律×五声），即六十调。具体内容可参见表1。①

表1 《律吕新书》六十调

	宫	商	角	变徵	徵	羽	变宫
黄钟	黄钟宫	黄钟商	黄钟角		黄钟徵	黄钟羽	
大吕	大吕宫	大吕商	大吕角		大吕徵	大吕羽	
太簇	太簇宫	太簇商	太簇角		太簇徵	太簇羽	
夹钟	夹钟宫	夹钟商	夹钟角		夹钟徵	夹钟羽	
姑洗	姑洗宫	姑洗商	姑洗角		姑洗徵	姑洗羽	
仲吕	仲吕宫	仲吕商	仲吕角		仲吕徵	仲吕羽	
蕤宾	蕤宾宫	蕤宾商	蕤宾角		蕤宾徵	蕤宾羽	
林钟	林钟宫	林钟商	林钟角		林钟徵	林钟羽	
夷则	夷则宫	夷则商	夷则角		夷则徵	夷则羽	
南吕	南吕宫	南吕商	南吕角		南吕徵	南吕羽	
无射	无射宫	无射商	无射角		无射徵	无射羽	
应钟	应钟宫	应钟商	应钟角		应钟徵	应钟羽	

但是和表1无关，《律吕新书》六十调图按照顺序罗列了乐调名，顺序是"黄钟宫、无射商、夷则角、仲吕徵、夹钟羽，大吕宫、应钟商、南吕角、蕤宾徵、姑洗羽……（下略）"。即宫、商、角、徵、羽五调成为一组，各组的宫按照十二律的顺序进行。那么，宫之外的商、角、徵、羽前面的律名是按照什么规则添加的呢？例如，和黄钟宫一组的"无射商、夷则角、仲吕徵、夹钟羽"中的无射、夷则、仲吕、夹钟的顺序排列到底意味着什么？

对于这个问题可以在上页引文的第二段找到。即六十调图标记的乐调是起调毕曲的音，需要考察开始音和结束音。根据史料，低音的

① 变徵和变宫不能成调，所以乐调名一栏留白。

五调是"黄钟宫至夹钟羽,并用黄钟起调,黄钟毕曲"。而且大吕宫开始的"宫、商、角、徵、羽"五调是大吕的起调毕曲,之后的太簇宫……应钟宫都对应各自宫的起调毕曲。因此《律吕新书》六十调图中起调毕曲的音顺序便是十二律的顺序,并以起调毕曲的音为基准,来进行宫、商、角、徵、羽五调的组合。这暗示着完成六十调图的起调毕曲的音非常重要。王洪军说"六十调中调的开始和曲的低音和终止音都使用本宫",认为起调毕曲的音是"本宫"。①

2.《律吕新书》六十调图的之调式乐调名及其意味

为了了解《律吕新书》使用的乐调名的特征,笔者对各调名对应的七声的构成音进行了分析。②

表2 《律吕新书》六十调各调七声的构成音

	宫	商	角	变徵	徵	羽	变宫
黄钟宫	黄	太	姑	蕤	林	南	应
无射商	无	黄	太	姑	仲	林	南
夷则角	夷	无	黄	太	夹	仲	林
仲吕徵	仲	林	南	应	黄	太	姑
夹钟羽	夹	仲	林	南	无	黄	太
大吕宫	大	夹	仲	林	夷	无	黄
应钟商	应	大	夹	仲	蕤	夷	无
南吕角	南	应	大	夹	姑	蕤	夷
蕤宾徵	蕤	夷	无	黄	大	夹	仲
姑洗羽	姑	蕤	夷	无	应	大	夹

① 王洪军.《乐学轨范》六十调、时用雅乐十二律七声图研究. 第九届东亚乐律学国际学术会议资料辑,2014:35.《乐学轨范》中起调毕曲的音是用"时用宫"来标记的,笔者无法确定王洪军提出的"本宫"的概念是否和"时用宫"有确切联系。本文使用的"本宫"概念和王洪军提到的内容一样,和"时用宫"的概念相同。

② 以六十调中的前面十个调为对象,就算只分析这十个调,也能知道调名的特征,因为这个特征反映在全体六十调中。

"宫、商、角、变徵、徵、羽、变宫"七声的音程间隔和各调的宫调音程间隔相同,观察各调名的"七声"中"宫"所对应的音,使用的就是调名所用的律名,各调名的"宫、商、角、徵、羽"和"本宫"配置的七声名相同。因此六十调的构成音,各调名的律名作为宫的宫调音阶对应着各调名的"宫、商、角、徵、羽"和"本宫"的位置。

为了更好地理解,笔者转换了十二律的宫调,参见表3。

表3 十二律的宫调

	宫	商	角	变徵	徵	羽	变宫
黄钟	黄	太	姑	蕤	林	南	应
大吕	大	夹	仲	林	夷	无	潢
太簇	太	姑	蕤	夷	南	应	汏
夹钟	夹	仲	林	南	无	潢	汰
姑洗	姑	蕤	夷	无	应	汏	浹
仲吕	仲	林	南	应	潢	汰	㳚
蕤宾	蕤	夷	无	潢	汏	浹	㳞
林钟	林	南	应	汏	汰	㳚	瀁
夷则	夷	无	潢	汰	浹	㳞	淋
南吕	南	应	汏	浹	㳚	瀁	渂
无射	无	潢	汰	㳚	㳞	淋	㴵
应钟	应	汏	浹	㳞	瀁	渂	沈

现将十二律的宫调与六十调的调名相对应,首先,黄钟宫与黄钟宫调的构成音一样,本宫配置在宫的位置,无射商和无射宫调的构成音一样,表3无射宫调商的位置配置的是本宫的黄。即,无射商是无射均的商调,可知其使用的是之调式调名。剩下的调名也可以以相同的方式解释,因此《律吕新书》六十调图中使用的调名是之调式的名称。

均①是之调式相关的用语,刘再生说,古代音乐的均指的是音列的位置,音阶的宫音是什么律,那么这个律的名称便是均(或是宫)的名称。② 均是同属于一个宫的各种调式所共有的一种调高关系。③即,均指的是构成音相同的音列组成的各种不同的调式。例如,黄钟均包含了使用黄钟宫调的音列的"宫、商、角、徵、羽调"。因此,属于黄钟均之调式的乐调名如表4。

表4 黄钟均的各调构成音和之调式乐调名

	调	构成音	之调式乐调名
黄钟均	宫商角徵羽(宫调)	黄太姑林南	黄钟之宫
	商角徵羽宫(商调)	太姑林南黄	黄钟之商
	角徵羽宫商(角调)	姑林南黄太	黄钟之角
	徵羽宫商角(徵调)	林南黄太姑	黄钟之徵
	羽宫商角徵(羽调)	南黄太姑林	黄钟之羽

黄钟之宫的调名是用之调式来表现黄钟宫,意为黄钟均的宫调。黄钟之商是用之调式来表现黄钟商,意为黄钟均的商调。

《律吕新书》六十调图使用的是之调式乐调名,各调的构成音所对应均的构成音都一样,本宫的位置只是标注了调名,七声的各构成音并没有标记出来。那么《律吕新书》六十调图的乐调名为何是之调式,七声的构成音中为什么不标记本宫的位置呢?这是因为中国古代音乐的旋法是用并行关系的旋法类型来排列的。对此笔者将引用李辅亨的研究成果,具体如下。

古代中国汉族音乐的并行关系旋法排列

古代中国汉族音乐的旋法是用并行关系旋法类型来排列

① 有关均的概念可参见李淑熙. 有关"均"的概念检讨. 第九届东亚乐律学会国际学术会议材料辑,2014:242.
② 刘再生. 中国古代音乐史简述[M]. 北京:人民音乐出版社,1989:273.
③ 中国艺术研究院音乐研究所,《中国音乐词典》编辑部. 中国音乐词典[M]. 北京:人民音乐出版社,1984:489.

的,之调式的旋法排列如下。

古代中国汉族音乐的旋法排列第1例:

c:指标音阶……c:宫调式,d:商调式,e:角调式,g:徵调式,a:羽调式

(第2例和第3例省略)

古代中国汉族音乐的旋法排列第4例:

f:指标音阶……f:宫调式,g:商调式,a:角调式,c:徵调式,d:羽调式

古代中国汉族音乐的旋法是按照并行关系旋法排列的,同主音关系旋法类型排列的旋法很少。

古代中国音乐的这种并行关系旋法的排列,是因为没有像有柱乐器一样发出持续低音的弦,各旋法的主音与随着柱改变的并行关系旋法来演奏有关。①

李辅亨认为并行关系旋法类型的排列和之调式的旋法排列一样,并举了4个例子来说明。但是第2例和第3例实际上和第1例并无差异,本文将对第1例和第4例进行比较,以此进行深入考察。

古代中国汉族音乐的旋法排列第1例:

c:指标音阶……c:宫调式,d:商调式,e:角调式,g:徵调式,a:羽调式

古代中国汉族音乐的旋法排列第4例:

f:指标音阶……f:宫调式,g:商调式,a:角调式,c:徵调式,d:羽调式

比较第1例和第4例可知指标音阶的音高不一样,第1例指标音阶的音高为c,第4例指标音阶的音高为f。这里所谓的指标音阶和均的概念类似。指标音阶为c,c是黄钟,意为黄钟均,音阶就是始

① 李辅亨. 韩国音乐和丝绸之路音乐中同主音关系阶名的生成研究[J]. 韩国国乐学会(第34辑),2003:19–20.

于黄钟（c）的7个音。指标音阶为f，f为仲吕，意为仲吕均，音阶就是始于仲吕（f）的7个音。因此，随着指标音阶不同，音列的全体音高也会随之不同，那么宫调、商调、角调、徵调、羽调的指标音阶，只是进行了相同音程间隔的移调。据此，并行关系旋法类型中指标音阶的音高，即均和十二律移调的方法很重要。实际上《律吕新书》六十调图中标记了十二律向各调移调时产生的变律。南相淑的论文中呈现了黄钟宫七声向仲吕宫七声移调时，产生变律的过程，具体可参见表5①。

表5　十二律和黄钟宫七声的比较

黄	大	太	夹	姑	仲	蕤	林	夷	南	无	应	黄
114	90	114	90	114	90	90	114	90	114	90	90	

204		204		204		90	204		204		90	
宫		商		角		变徵	徵		羽		变宫	宫

表6　十二律和仲吕宫七声的比较

蕤	林	夷	南	无	应	黄	大	太	夹	姑	仲
90	90	114	90	114	90	90	114	90	114	90	114

204		204		204		90	204		204		90	
宫		商		角		变徵	徵		羽		变宫	宫

　　黄钟宫的十二律没有产生变律，但是黄钟宫向仲吕宫移调时，林钟、南吕、黄钟、太簇、姑洗比七声的音高都低了24音分。因此，为了使仲吕宫的十二律对应七声的音高，林钟、南吕、黄钟、太簇、姑洗都要高24个音分。也就是说，比起正律，变律要高24音分。②

　　① 南相淑.《乐学轨范》的六十调和为调式受用的考察//乐学轨范乐论研究［M］. 首尔：民俗苑，2009：75—76. 表中的114是大律，90是小律，根据三分损益算出十二律的音程，并用艾利斯音分法标记。
　　② 黄钟、林钟、太簇、南吕、姑洗、应钟六律为宫时不产生变律，蕤宾、大吕、夷则、夹钟、无射、仲吕为宫时会产生变律，其中仲吕宫出现了六十调中使用的所有六变律，因此本文以仲吕宫为例。

实际上，《律吕新书》六十调图仲吕徵的林钟、南吕、黄钟、太簇、姑洗都被变成了变律。

综上所述，《律吕新书》六十调图使用的是之调式的乐调名，之调式乐调名中均的概念很重要，均又和并行关系旋法类型有关。而且并行关系旋法是通过移调而产生其他种类旋法的，因此和移调有很深的关联。因此《律吕新书》六十调图不仅使用了之调式的乐调名，还标记了移调产生的所有变律。所以，和《律吕新书》六十调图有关的关键词有"之调式""均""起调毕曲""并行关系旋法类型""移调""变律"。

《乐学轨范》六十调

1. 《乐学轨范》六十调的内容

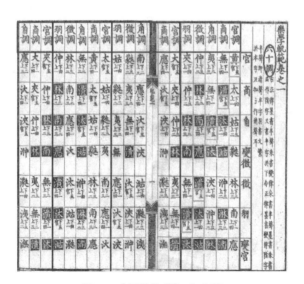

图2　《乐学轨范》六十调

图2是《乐学轨范》六十调①，省去了《律吕新书》的六十调

①　图2引用了上诉金秀贤论文11页的表。

图的图字，称为六十调。① 图后对六十调有如下说明文字：

①《律吕新书》云十二律旋相为宫，各有七声，合八十四声，宫声十二、商声十二、角声十二、徵声十二、羽声十二，凡六十声为六十调，其变宫十二在羽声之后、宫声之前，变徵十二在角声之后、徵声之前，宫不成宫，徵不成徵，凡二十四声不可为调。② 黄钟宫至夹钟羽，并用黄钟起调毕曲，大吕宫至姑洗羽并用大吕起调毕曲，他宫仿此。③ 是为六十调，六十调即十二律也，十二律即一黄钟也，黄钟生十二律，十二律生五声二变，五声歌为纲纪，以成六十调。六十调皆黄钟损益之变也，宫商角三十六调老阳也，其徵羽二十四调老阴也，调成而阴阳备也。②

以上文字和《律吕新书》六十调图的说明内容几乎一致，只是前者的第二段大幅度删减了后者第二段的内容。《乐学轨范》六十调对起调毕曲的说明完全没有提及"黄钟宫""夹钟羽""大吕宫""姑洗羽"的调名。不过，李惠求在《新译乐学轨范》一书中，增加了这些调名的内容。③

《律吕新书》叙述了从黄钟宫开始到南吕宫、太簇宫……应钟宫所有调式起调毕曲的音，但是《乐学轨范》只陈述了黄钟宫和大吕宫起调毕曲的音，并用"他宫仿此"省略。《乐学轨范》这么做的理由是什么呢？《律吕新书》六十调图虽然没有标记起调毕曲的音，但是《乐学轨范》六十调用"时用宫"标出了起调毕曲的所有音。图表上已经详细陈述的内容，没有必要再用文字详细说明。这里的"时用宫"使用的是世祖时期发明的五音略谱，以宫为中心，分别用上一、上二、上三、上四、上五表示宫高往上的高音，再用下一、下

① "图"字省略的原因不得而知，《律吕新书》六十调图原文写有六十调图第九，这里的第九指的是律吕新书卷一的第九项，《乐学轨范》六十调则是卷一的第一项，并把《律吕新书》六十调图第九的名称改成了六十调。

② ［朝鲜］成伣. 乐学轨范（蓬左文库版）[M]. 首尔：国立国乐院，2011：43.

③ 李惠求. 新译乐学轨范 [M]. 首尔：国立国乐院，2000：39. 脚注 3 详细说明了黄钟宫到太簇羽的六十调的符号和名称。

二、下三、下四、下五来表示宫音往下的低音。五音略谱中的宫和上五以及下五，表示了同一音在不同八度上的音高。《乐学轨范》六十调中有对五音略谱的说明，具体如下：

> 按律有十二声而只用七声，旋为五调，以成六十调。我国用律雅乐则用七声，俗乐则不用二变，只使五声，声有清浊，下五下四下三下二下一浊，宫商角徵羽也，宫上一上二上三上四上五清，宫商角徵羽也。令于六十调各律之下，别书上下一二之法，以便观之。①

上段文字提示五音略谱用"上下一二"标记的记谱法，"别书上下一二之法，以便观之"。那么是为了便于看什么呢？李惠求在《新译乐学轨范》中说道："只要找到六十调图中用上下一二的记谱法的宫（下五），可以很容易地知道调的中心。"② 对此，金秀贤也提出了和李惠求相似的见解，即"最重要的是律名下面标记的'宫上下一二三四'，六十调本是雅乐的乐调理论，即，结合十二律和七声（七音音阶）的图表化表现，《乐学轨范》的编撰者导入了记录乡乐之五音音阶的记谱法，以标记除变徵、变宫以外的音。比起《律吕新书》六十调图，这里更为准确地呈现了主音。宫调在宫、商调在商、角调在角、徵调在徵、羽调在羽调配置为宫音，向上一音和向下一音出现的其他律名，用上一和下四标记的方式，能更好地理解乐调"③。

李惠求说更容易知道"调的中心"，金秀贤则说更为准确地呈现出"主音"，而"调的中心音"便是"主音"，只是同一内容的不同表现方式。

但是《乐学轨范》六十调图中只有宫和下五被一起记录，上五没有出现。可能是因为上五的音太高，当时乡乐的音阶并不使用。相

① ［朝鲜］成俔. 乐学轨范（蓬左文库版）［M］. 首尔：国立国乐院，2011：44.
② 李惠求. 新译乐学轨范［M］. 首尔：国立国乐院，2000：32.
③ 金秀贤.《乐学轨范·卷一》出现的中国音乐理论的主体受容样式考察：以时用为中心［J］. 儒教思想研究（第47辑），2012：12.

反,下五是乡乐曲下行终止型的结束音,也就是乐曲的终止音,被频繁地使用。据此,不仅说明了六十调图中插入的五音略谱的乡乐乐调的理论,还在一定程度上呈现出当时的音乐情况。

2.《乐学轨范》六十调的为调式乐调名及其意味

为了了解《乐学轨范》中乐调名的特征,笔者分析了各调名所对应七声的构成音。①

如表7所示,《乐学轨范》六十调中宫调、商调、角调、徵调、羽调五种调名为一组,对应十二律吕,反复使用了12次。《律吕新书》六十调图乐调名是"均的律名+调名(旋法名)",如黄钟宫、无射商、夷则角、仲吕徵、夹钟羽……而《乐学轨范》六十调的乐调名没有使用律名。但是观察最开始的宫调、商调、角调、徵调、羽调的组合,宫调七音的宫音位置、商调七音的商音位置、角调七音的角音位置、徵调七音的徵音位置、羽调七音的羽音位置全都配有"时用宫"。这是使用为调式调名,省略了主音的律名。将表7呈现的《乐学轨范》六十调中加入省略掉的调名的律名,转换成为调式调名的话,如表8。

表7 《乐学轨范》六十调各调的构成音

	宫	商	角	变徵	徵	羽	变宫
宫调	黄	太	姑	蕤	林	南	应
商调	无	黄	太	姑	仲	林	南
角调	夷	无	黄	太	夹	仲	林
徵调	仲	林	南	应	黄	太	姑
羽调	夹	仲	林	南	无	黄	太
宫调	大	夹	仲	林	夷	无	黄
商调	应	大	夹	仲	蕤	夷	无
角调	南	应	大	夹	姑	蕤	夷
徵调	蕤	夷	无	黄	大	夹	仲
羽调	姑	蕤	夷	无	应	大	夹

① 和《律吕新书》一样,挑选六十个调中前面十个调为分析对象。

表8 《乐学轨范》六十调的为调式乐调名

	宫	商	角	变徵	徵	羽	变宫
黄钟为宫	黄	太	姑	蕤	林	南	应
黄钟为商	无	黄	太	姑	仲	林	南
黄钟为角	夷	无	黄	太	夹	仲	林
黄钟为徵	仲	林	南	应	黄	太	姑
黄钟为羽	夹	仲	林	南	无	黄	太
大吕为宫	大	夹	仲	林	夷	无	黄
大吕为商	应	大	夹	仲	蕤	夷	无
大吕为角	南	应	大	夹	姑	蕤	夷
大吕为徵	蕤	夷	无	黄	大	夹	仲
大吕为羽	姑	蕤	夷	无	应	大	夹

黄钟为宫、黄钟为商、黄钟为角、黄钟为徵、黄钟为羽是黄钟位于七音中除变徵变宫之外的宫、商、角、徵、羽的位置。这里的黄钟是《律吕新书》和《乐学轨范》中所说的起调毕曲的音,《乐学轨范》中这个位置被记成"宫"和"下五"。

《乐学轨范》中使用为调式乐调名的理由是什么呢?解开这个疑问得先理解"时用宫商角徵羽"的概念。"时用宫商角徵羽"是"宫商角徵羽"的朝鲜式解说①,笔者将通过对比中国七音来对此进行说明。

中国的七音(宫、商、角、变徵、徵、羽、变宫)各音间的音程关系是固定的。(图3)

① 所谓"时用"意为"当时在使用",朝鲜时代《乐学轨范》中时用的概念。"时用"不仅仅只是时期上的意义,还蕴含了中国的理论在朝鲜的应用。《乐学轨范》中通篇都使用了"时用"这一词语,特别是在卷一记录音乐原理,即音乐的相关理论的内容中,"时用"的意义可看成是中国理论在朝鲜的解说和运用。金秀贤.《乐学轨范·卷一》出现的中国音乐理论的主体受容样式考察:以时用为中心 [J]. 儒教思想研究(第47辑),2012: 7.

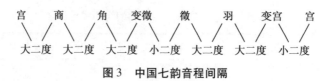

图3　中国七韵音程间隔

中国七音中除了变徵—徵、变宫—宫之外,其他音之间都是大二度的间隔。但是,朝鲜初期出现的所谓"时用宫商角徵羽"的概念,五音(宫、商、角、徵、羽)各音间的音程关系通常不是固定的,会根据"旋法"的变化而变化。而且"时用宫商角徵羽"的概念中,"时用宫"在理论上有12个,和音程间隔无关,仅仅是按顺序指代音阶中的五音。乡乐中只使用中国宫、商、角、徵、羽调中的徵调和羽调,徵调是平调,羽调为界面调,黄钟宫平调和界面调的"时用宫商角徵羽"对应的音和音程关系如图4、图5。

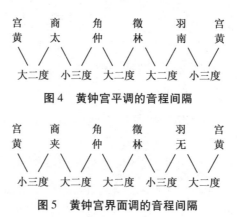

图4　黄钟宫平调的音程间隔

图5　黄钟宫界面调的音程间隔

比较图4、图5的音程间隔关系,图4中商—角、羽—宫之间是小三度,其余为大二度,图5中宫—商、徵—羽之间是小三度,其余为大二度。即图4、图5中五音的音程间隔,只有角—徵一样,其余都不一样。另外,图4和图5的构成音,宫、角、徵对应的都是黄钟、仲吕、林钟,商、羽对应的音则不一样。

在此基础上,笔者把林钟宫平调和界面调的"时用宫商角徵羽"和五音略谱整理成表9。

表9　林钟宫时用宫商角徵羽和五音略谱的关系

时用宫商角徵羽	宫	商	角	徵	羽	宫	商	角	徵	羽	宫
五音略谱	下五	下四	下三	下二	下一	宫	上一	上二	上三	上四	上五
平调	浊林	浊南	黄	太	姑	林	南	清黄	清太	清姑	清林
界面调	浊林	浊无	黄	太	仲	林	无	清黄	清太	清仲	清林

　　如表9，"时用宫商角徵羽"和"五音略谱"都是无关音程关系，而是单纯五音顺序的排列。可知"时用宫商角徵羽"的意义和"五音略谱"的关系密切。据此可知，"五音略谱"和"时用宫商角徵羽"有别于中国宫商角徵羽更为简单的标记手段。

　　如此排列的五音和"同主音关系旋法类型"的排列有关，对此可参照李辅亨的文章①进行详细考察。

　　中世韩国的乡乐和丝绸之路音乐一样，使用的是有持续音效果的开放弦或共鸣弦的玄琴琵琶类等乐器。而且旋法的主音在同一柱上演奏，属同主音关系旋法类型的排列，这种阶名的体系特征明显受到了丝绸之路的影响。但是中世韩国音乐阶名的音乐特征和印度音乐不同，而是和中国相似，因此这种阶名的音乐不是直接输入，而且在接受体系化特征的同时再进行自我消化。

　　那么受丝绸之路影响的同主音关系阶名类型，在产生之初有着怎样的音乐特性呢？需要关注的是玄琴的口音体系。

中世玄琴的口音：
黄钟宫平调：Tong、Dung、Deng（Tang）、Dong、Ding
　黄钟宫界面调：Tong、Dung、Deng（Tang）、Dong、Ding

①　李辅亨. 韩国音乐和丝绸之路音乐中同主音关系阶名的生成研究［J］. 韩国国乐学会（第34辑），2003：29-31.

林钟宫平调：Tong、Dung、Deng（Tang）、Dong、Ding

林钟宫界面调：Tong、Dung、Deng（Tang）、Dong、Ding

但是玄琴口音对于所有乐器有着统一的阶名，这是因为口音辅音的音声特征代表了乐器的音色，不同的乐器需要不同的音声特征，并不相互统一。

为了减少这种不便，在保留阶名体系的同时，仅使用了中国的宫商角徵羽指代旋法的构成音，这便是所谓的"时用宫商角徵羽"。

中世韩国音乐同主音阶名类型使用宫商角徵羽：

黄钟宫平调：宫、商、角、徵、羽

黄钟宫界面调：宫、商、角、徵、羽

林钟宫平调：宫、商、角、徵、羽

林钟宫界面调：宫、商、角、徵、羽

李辅亨在上文中阐释了乡乐旋法排列为同主音关系旋法类型是因为使用了能够发出持续主音的开放弦或共鸣弦的乐器。即，在同一柱上演奏主音的各种旋法相对较容易，所以固定主音。根据主音生成各种旋法，便是同主音关系旋法。乡乐虽然只有平调和羽调，丝绸之路的音乐特别是印度音乐，大多属于同主音关系旋法类型。

另外，李辅亨揭示了玄琴口音体系和"时用宫商角徵羽"的关系，就算调高和旋法变了，指代五音的用语都是"Tong、Dung、Deng（Tang）、Dong、Ding"或"宫、商、角、徵、羽"。

有关玄琴口音体系和"时用宫商角徵羽"的关系金宇振有更为详细的研究。 他将玄琴古乐谱中出现的肉谱体系变迁过程分为三个时期，其中第一期是1545年左右的《玄琴东文类记》的一部分乐曲到1788年编撰的《浪翁新谱》，这一时期玄琴肉谱的体系和乐调体

① 金宇振. 玄琴肉谱体系的历时研究［D］. 首尔大学博士学位论文，2006.

系一样，相关内容如下。这一时期的肉谱和乐调有关内容曾在《中大叶的研究》[①]一文中提出，这一乐调体系使用的时期是朝鲜明宗（1545—1567）时代。更为具体的时期和过程可以在《世宗实录》中找到。1429年（世宗十二年）2月19日，朴堧的上书记录了将当时使用的肉谱转换成同属于一宫的五音。"同属于一宫的五音"可以解释成"时用宫商角徵羽"，还可以解释为时用徵、羽、宫、商、角代替Tong、Dung、Tang、Dong、Ding。时用徵、羽、宫、商、角在世祖（1455—1468）以后换成了下二、下一、宫、上一、上二，因此Tong、Dung、Tang、Dong、Ding分别对应下二、下一、宫、上一、上二。因此，往肉谱导入乐调体系的是朴堧，时期约为1429年（世宗十二年）。[②]

为了有助理解，笔者把金宇振所述《玄琴东文类记》以及《国乐原版琴谱》的打弦肉谱体系整理成表10[③]。

表10　从《玄琴东文类记》到《国乐原版琴谱》的打弦肉谱体系

乐调	下二	下一	宫	上一	上二	上三
平调慢大叶	Tong	Tong（Dung）	Tang（Tong）	Ding	Ding	Dong
数大叶	Dong	Dung	Tong, Dong	Ding	Tang	Dong
慢大叶	Tong	Dung, Lu	Tang, Di	Dong, Ding	Ding, Tong	Tong
慢大叶	Tong	Dung, Tu, Lu	Tang, Ta	Dong, Ding	Ding, Di	Tong,
中叶	Tong	Dung	Tang, Dang	(Dung) Ding	Ding	
平调北殿	(Tong)	Dung	Tang	(Dung) Ding	Tong, Ding	

综上所述，《乐学轨范》六十调使用的是为调式乐调名，是以同一宫为主音生成的各种旋法，和同主音关系旋法类型有关。另外，《乐学轨范》六十调图的主音用"时用宫"标记，主音的上下音用

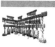

① 韩万荣. 中大叶的研究[J]. 民族音乐（第6辑），1993：1-15.
② 金宇振. 玄琴肉谱体系的历时研究[D]. 首尔大学博士学位论文，2006：48-49.
③ 金宇振. 玄琴肉谱体系的历时研究[D]. 首尔大学博士学位论文，2006：49.

"五音略谱"标记。所谓的"五音略谱"和"时用宫商角徵羽"以及"初期玄琴的肉谱体系"有关。因此,《乐学轨范》六十调的关键词有"为调式""时用宫""同主音关系旋法类型""时用宫商角徵羽""五音略谱""玄琴肉谱体系"。

《律吕新书》和《乐学轨范》六十调图的比较

根据上述考察,笔者将《律吕新书》和《乐学轨范》的六十调图的关键词整理如表11所示。

表11 《律吕新书》和《乐学轨范》六十调图的关键词比较

《律吕新书》	《乐学轨范》
之调式	为调式
均、起调毕曲	时用宫
并行关系旋法类型	同主音关系旋法类型
移调、变律	时用宫商角徵羽、五音略谱、玄琴肉谱体系

通过表11的关键词,简单归纳《律吕新书》和《乐学轨范》六十调图的内容如下:

(1)《律吕新书》使用的是之调式乐调名,和"均"的概念有关,实际音乐的中心音是起调毕曲的音,起调毕曲的音只用文字说明,并未在六十调图中标识。另外,之调式乐调名和并行关系旋法类型有关,这种旋律类型在本质上和移调相同,因此实际音乐中有很多移调。但是三分损益律生成的十二律并非平均律,因此在移调的过程中会产生变律。

(2)《乐学轨范》引用了《律吕新书》六十调图的内容,把之调式乐调名改成了为调式。因为韩国的乡乐与中国音乐不同,属同主音关系旋法类型,因此《乐学轨范》六十调图的乐调名是为调式。同主音关系旋法类型是同一主音的不同旋法,乡乐中只使用了中国五种旋法中的两种,即中国的徵调是乡乐的平调,中国的羽调则是乡乐的界面调。

（3）《律吕新书》中用文字说明的起调毕曲的音，在《乐学轨范》六十调图中用"时用宫"标记，"时用宫"上下的音则同时用"五音略谱"标记。韩国的"时用宫商角徵羽""五音略谱"，以及现存的初期古乐谱中的玄琴肉谱体系，都是以固定的中心音为基准进行排列的旋法，音与音之间的音程间隔并不固定。这里固定的中心音便是同主音，与演奏同主音的玄琴之柱有很深的关联。

因此《乐学轨范》六十调图为了包含乡乐的乐调理论，对阐释中国雅乐乐调理论的《律吕新书》六十调图进行了修改。笔者综合《律吕新书》的之调式乐调名和《乐学轨范》为调式乐调名，并比较其七音，见表12。

表12　《律吕新书》和《乐学轨范》六十调图的调命名法比较

《律吕新书》	《乐学轨范》	宫	商	角	变徵	徵	羽	变宫
黄钟之宫	黄钟为宫	黄	太	姑	蕤	林	南	应
无射之商	黄钟为商	无	黄	太	姑	仲	林	南
夷则之角	黄钟为角	夷	无	黄	太	夹	仲	林
仲吕之徵	黄钟为徵	仲	林	南	应	黄	太	姑
夹钟之羽	黄钟为羽	夹	仲	林	南	无	黄	太
大吕之宫	大吕为宫	大	夹	仲	林	夷	无	黄
应钟之商	大吕为商	应	大	夹	仲	蕤	夷	无
南吕之角	大吕为角	南	应	大	夹	姑	蕤	夷
蕤宾之徵	大吕为徵	蕤	夷	无	黄	大	夹	仲
姑洗之羽	大吕为羽	姑	蕤	夷	无	应	大	夹
太簇之宫	太簇为宫	太	姑	蕤	夷	南	应	大
黄钟之商	太簇为商	黄	太	姑	蕤	林	南	应
无射之角	太簇为角	无	黄	太	姑	仲	林	南
林钟之徵	太簇为徵	林	南	应	大	太	姑	蕤
仲吕之羽	太簇为羽	仲	林	南	应	黄	太	姑

《律吕新书》使用了"均名+旋法"的之调式乐调名，《乐学轨

范》则是"主音+旋法"的为调式乐调名。各乐调名的七音都相同,七音的顺序都是以均为基准做相同的排列。只是《乐学轨范》把《律吕新书》中起调毕曲的音用"时用宫"标识。起调毕曲的音是七音中除去变徵和变宫的宫商角徵羽五音的轮换,十二律的每律都有一组宫商角徵羽的五调反复配置。李辅亨将这种同主音的配置法称为中央布置法,与中国音乐中的各种调图比较的话,呈现其特殊性,也就是将主音放在中央,遂为中央布置法。①

对比《律吕新书》和《乐学轨范》六十调图,不能完全理解韩国的乡乐乐调理论是如何受中国乐调理论的影响的。今后笔者将持续关注中国的多种书籍和受其影响的《世宗实录》《乐学轨范》《诗乐和声》等书中收录的与乐调相关联的记载,并进行比较研究。另外,乐调理论的内容在实际音乐中的具体体现,也将通过乐曲的分析进行。

翻译:钟芳芳(温州大学)

① 李辅亨.《乐学轨范》六十调图的构成原理和五音略谱的意义[J]. 韩国音乐史学报(第29辑),2002:450-452.

元、明乐律学家地理分布研究

石林昆(天津科技大学)

摘要：元、明时期迎来了中国古代乐律学研究的高峰。元代乐律学家除鲁明善外，全部出自江浙行省和江西行省，从而形成了"南高北无"的地理态势，这也是经济重心南移的必然结果。明代由于王廷相、何瑭、朱载堉高质量乐律学著作的"横空出世"，使河南一跃成为全国乐律学研究中心。南方乐律学研究的繁荣，则是以经济发展为基础的，包括江南地区在内的东南沿海地区也有了更为充分的发展，进而可以将明代乐律学研究的地理态势归纳为"南北均衡"，这一"南北均衡"的态势又为清代以京师和江南为中心的这种"南北两极"的格局埋下了伏笔。

关键字：乐律学；音乐地理学；地理态势；南北均衡

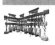

地理学的主要研究内容为"地方和区域"，作为人文地理学重要分支的文化地理学，其研究宗旨是从文化的角度来关注与分析"地方"的形成机制。作为文化载体的艺术，其门类和范畴又各不相同，其中与地理环境关系密切的音乐，学界对"音—地—人"关系的研究一直没有间断①，进而成为考察音乐文化与地理空间关系的重要研究视角。② 在"时空"视角的影响下，作为文化地理学分支学科的音

① 乔建中、江明惇、苗晶、赵宋光、王耀华、冯文慈、蔡际洲、齐易等都对中国传统音乐的地理分布进行了深入的研究。

② 蔡际洲. 音乐文化与地理空间——近三十年来的区域音乐文化研究［J］. 音乐研究，2011（3）：18.

乐地理学与音乐史学相互借鉴，在分析音乐史料时增加"地方"① 维度，不惜为一种尝试。缪天瑞先生在《律学》第三次修订版中，将中国律学史划分为四个时期，"三分损益律"的发现时期、探求新律时期、"十二平均律"的发明时期、律学研究新时期。② 作为"探求新律时期"末尾的元代以及"十二平均律"发明时期的明代，在乐律学家与乐律学著作两方面较之前代都有明显的增长，为探索元、明时期乐律学研究的分布格局提供了可能。本文借鉴人才地理学研究的基本方法，运用地图语言，揭示元、明时期乐律学研究地理空间秩序的分布格局，同时也是对元、明时期音乐人才地理研究的一个初步尝试。

一、元代乐律学家籍贯分布复原与地理分布格局

对元代乐律学家籍贯复原③，《四库全书·经部·乐类》（以下简称《四库》）、钱大昕《元史·艺文志》④ 以及《中国音乐书谱志·音乐理论、历史·律吕》（以下简称《书谱志》）是目前为止所能见到的较为详尽的资料。其中《元史·艺文志》中文献11篇、《四库》中元代文献3篇、《书谱志》中元代文献3篇。元代开始我国实行省（行省）、路（府、州）、县三级地方行政制度，元至元二十七年（1290），元廷在全国范围内调整行省建制，除中书省直辖山东、山西、河北等地以外，全国分置十个行省，即岭北、辽阳、河南、陕

① 冯文慈提出"汉族民歌近似色彩区不仅是唐代西域音乐影响最为强烈的地区，也是西凉乐遗响最为丰富的地区"，这是音乐地理学与音乐史学相结合的重要成果。参见冯文慈. 西域音乐在唐代宫廷繁盛的原因——兼论西北高原汉族民歌近似色彩区的历史渊源[J]. 交响，1993（2）：6.

② 缪天瑞. 律学：第三次修订版[M]. 北京：人民音乐出版社，1996：101-102.

③ 葛剑雄认为在人才地理学的研究中"存在人才籍贯统计的指示意义的局限"，如忽略了生长地对人才的影响，但学界还是采用按照籍贯这一手段来进行定量分析，因为在做统计之前，须划定一个标准，进而才能得出较为明确的指向。

④ ［清］钱大昕. 元史艺文志//嘉定钱大昕全集：第五册[M]. 江苏：江苏古籍出版社，1997：12.

西、四川、甘肃、云南、江浙、江西、湖广。① 结合元代政区单位，按照元代乐律学家籍贯可列清单如表1②。

表1　元代乐律学家及乐律学著作籍贯清单

1. 江西行省				
直辖路府州 3/3	龙兴路	南昌	熊朋来	《瑟谱》
	吉安路	安福	刘瑾	《律吕成书》
		安福	彭丝	《黄钟律说》
2. 江浙行省 7/8				
浙东道宣慰司	衢州路	开化	吾衍	《十二月乐舞谱》
	饶州路	乐平	程时登	《律吕新书赘述》
	婺州路	浦阳	郑瀛	《琴谱》
福建道宣慰司	福州路	闽县	郑起潜	《声律关键》
		福州	余载	《韶舞九成乐补》《皇元中和乐经》
直辖路府州	湖州路	吴兴	赵孟頫	《东原》
	平江路	吴县	俞玉吾	《琴谱》
3. 西域 1/1				
	哈剌火州	高昌（畏兀尔）	铁柱（鲁明善）	《琴谱》

经过对乐律学家的逐一统计，最终能确定省籍的乐律学家共计11人，只有《元史·艺文志》所载苗彦实无确切籍贯可考，有籍贯可考者占到总数的91.67%；乐律学著作共计13部，其中能明确作者籍贯的12部，占总数的92.3%。依托《中国历史地图集》所绘至顺元年（1330）元代十一省区的具体情况进行定位，可绘制出图1。

①　韩儒林，主编．陈得芝，邱树森，丁国范，等，著．元朝史：上册[M]．北京：人民出版社，1986：301．
②　表中数字，前一个为乐律学家数，后一个为乐律学著作数。

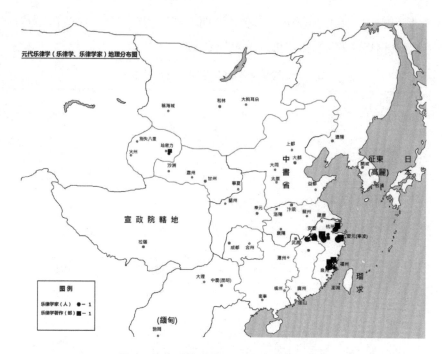

图 1　元代乐律学家、乐律学著作分布图

　　确定省籍的 11 位乐律学家，分布于 3 个政区单位，北方只有西域鲁明善 1 人。鲁明善是元代著名的农学家，著有《农桑衣食撮要》一书，曾任靖州路、安丰路达鲁花赤，其长期生活在淮河流域。元代江浙行省所辖范围包括了今江苏长江以南，浙江、福建两省，以及江西的部分地区，这一区域所出乐律学家 7 人，占总数的 63.63%，而江西行省所出乐律学家 3 人，占总数的 27.27%。元代可以确定州府籍贯的 11 人中，分布于 9 个路府州，吉安路 2 人、福州路 2 人，其余路府州均为 1 人。在乐律学著作方面，江西行省所出 3 部，江浙行省所出 8 部，下辖只有福州路出乐律学著作 3 部，其余均为 1 部，由此可见元代乐律学家、乐律学著作集中分布在江西和江浙两省，形成了元代乐律学的研究中心。这种地理格局特征可以概括为"南高北无"，这一特征的呈现是中国古代经济重心南移的必然结果。

二、明代乐律学家籍贯分布复原

对明代乐律学家籍贯复原，《四库》《四库全书·经部·乐类存目》（以下简称《四库存目》）、《续修四库全书·经部·乐类》（以下简称《续修四库》）、《明史·艺文志》以及《书谱志》是目前为止所能见到的较为详尽的资料。《四库》中明代文献3篇、《四库存目》中明代文献26篇、《续修四库》中明代文献8篇、《书谱志》中明代文献40篇。明代历史上出现过15个布政使司，其中洪武时期设置了13个，永乐元年（1403）改北平布政司为京师（或称北直隶），永乐十二年设置贵州布政司，永乐五年至宣德二年（1427）一度设置交阯布政司，宣德三年至明末则一直稳定在13个布政司，加之北京与南京，明代中后期共有15个高层政区。① 在复原中，结合明代政区单位，可按照明代乐律学家籍贯列清单如表2。

表2　明代乐律学家及科学著作籍贯清单

1. 京师（北直隶）4/5			
真定府 1/2	南宫	刘濂	《乐经元义》《九代乐章》
保定府 3/3	容城	杨继盛	《拟补乐经》
		王正中	《律书详注》
	安肃	邢云路	《古今律历考》
2. 南京（南直隶）10/13			
凤阳府 1/1	天长	许珍	《律吕新书分注图纂》
扬州府 1/2	如皋	孙应鳌	《律吕分解》《律吕发明》
苏州府 2/2	昆山	张籹	《舞志》
	常熟	韦焕	《雅乐考》

① 郭红，靳润成. 中国行政区划通史·明代卷 [M]. 上海：复旦大学出版社，2007：9.

续表

常州府 2/2	武进	唐顺之	《乐论》
	无锡	何栋如	《文庙雅乐考》
应天府 1/1	江宁	袁应兆	《大乐嘉成》
宁国府 1/3	宣城	梅鼎祚	《古乐苑》《衍录》《唐乐苑》
庐州府 1/1	巢县	叶广	《礼乐合编》
松江府 1/1	上海	王圻	《三才图会》
3. 山东布政司 3/5			
莱州府 1/2	即墨	王邦直	《律吕正声》《皇明乐律书》
东昌府 2/3	堂邑	张凤翔	《乐经集注》
	临清	张谔	《大成乐舞图谱》《古雅心谈》
4. 河南布政司 3/18			
怀庆府 2/17	河内	朱载堉	《乐律全书》《律吕正论》《律吕质疑辨惑》《律吕精义内篇》《律吕精义外篇》《律学新说》《乐学新说》《律历融通》《嘉量算经》《操缦古乐谱》《算学新说》《瑟谱》《律学浅说》《圣寿万年历》《万年历备考》《圆方勾股图解》
	武陟	何瑭	《乐律管见》
开封府 1/1	仪封	王廷相	《律吕论十三首》
5. 陕西布政司 3/5			
西安府 3/5	朝邑	韩邦奇	《苑洛志乐》《乐律举要》《律吕直解》
	渭南	史记事	《大成礼乐集》
	高陵	吕楠	《诗乐图谱》
6. 江西布政司 3/7			
饶州府 1/3	德兴	张敩	《雅乐发微》《律吕新书解》《乐书杂义》

续表

广信府 1/3	永丰	吕怀	《箫韶考逸》《律吕古义》《韵乐补遗》
抚州府 1/1	金谿	黄积庆	《乐律管见》
7. 湖广布政司 2/3			
武昌府 1/1	江夏	刘绩	《六乐说》
黄州府 1/2	黄梅	瞿九思	《乐经以俟录》《孔庙礼乐考》
8. 浙江布政司 5/6			
宁波府 1/1	鄞县	倪复	《钟律通考》
杭州府 1/1	仁和	李之藻	《頖宫礼乐疏》
绍兴府 2/3	会稽	季本	《乐律纂要》《律吕别书》
	山阴	蔡宗兖	《蔡氏律同》
温州府 1/1	永嘉	贺隆	《逸语》
9. 福建布政司 7/13			
兴化府 4/5	莆田	潘应诏	《律吕考正》
		李文利	《大乐律吕元声》《大乐律吕考注》
		周瑛	《律吕管钥》
		郭良翰	《律吕考订》
泉州府 2/2	晋江	黄居中	《文庙礼乐志》
		黄汝良	《乐律志》
漳州府 1/6	平和	李文察	《四圣图解》《乐记补说》《律吕新书补注》《与乐要论》《古乐笙蹄》《皇明青宫乐调》
10. 广东布政司 5/6			
广州府 3/3	增城	湛若水	《古乐经传》
	香山	黄佐	《乐典》
	新会	邓文宪	《律吕解注》
琼州府 1/2		汪浩然	《琴瑟谱》《八音摘要》

续表

惠州府 1/1/	长乐	柯尚迁	《乐本辩证》
11. 广西布政司 1/1			
思明府 1/1	武缘	李璧	《宴飨乐谱》
12. 云南布政司 1/2			
临安府 1/2	河西	葛中选	《泰律》《含少论略》

经过表 2 对乐律学家的逐一统计，最终能确定省籍的乐律学家共计 47 人，另有潘岱、乐和声、王朝玺、邵储、王思宗 5 人无确切籍贯可考，有籍贯可考者占到总数的 90.38%；乐律学著作共计 92 部，其中 2 部作者未知、6 部作者籍贯未知，能明确作者籍贯的 84 部，占总数的 91.3%。明代乐律学家与乐律学著作地理分布复原，可依托《中国历史地图集》所绘万历十年（1582）的明代版籍的具体情况进行定位，绘制出图 2。

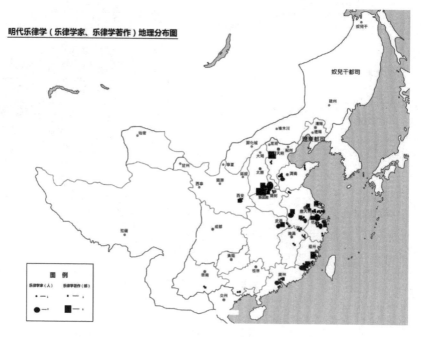

图 2　明代乐律学家、乐律学著作地理分布图

在乐律学家方面，排在前四位的省份全部出自南方，依次是南京（10人）、福建（7人）、广东（5人）、浙江（5人），其中南京占总人数的21.27%，福建占总人数的14.89%，广东、浙江分别占总人数的10.64%，四省合计27人，占总人数的57.44%。而京师（4人），排名第5位，占总人数的8.51%。从12个所出乐律学家的省份来看，北方只有京师、山东、河南、陕西四省，人数占到总人数的27.66%，而南方的南京、福建、广东、浙江、江西、湖广、广西、云南占到总人数的72.34%，南北方乐律学家比例接近3∶1。

将明代乐律学家的地理分布细化到各省内部的州府上，可以更为细致地观察这一地理态势。明代可以确定州府籍贯的47人分布于32个次一级行政单位。具体来看，北方仅有7个州府有乐律学家分布，所出乐律学家13人；南方在州府数量上为25个，高出北方将近4倍，且25个州府出乐律学家34人。从全国各州府所出乐律学家的数量来看，前十位的州府分别是兴化府（4人）、广州府（3人）、西安府（3人）、保定府（3人）、苏州府（2人）、常州府（2人）、东昌府（2人）、怀庆府（2人）、绍兴府（2人）、泉州府（2人），其余各州府均只出1人。前十位中，西安府、保定府、怀庆府、东昌府出自北方，其余各州府均出自福建、广东、南京、浙江四省。由此可以看出，南北方不仅在人数上有所区别，同时南方在密度上也略高于北方。就北方而言，西安府（3人）、保定府（3人）、怀庆府（2人）、东昌府（2人）四地占北方乐律学家总数的76.92%，可以看出北方乐律学家基本分布在孤立的几个州府。南方的情况却有不同，其中南京多出于苏州府（2人）和常州府（2人），福建则多出于兴化府（4人）和泉州府（2人），广东则多出于广州府（3人），浙江多出于绍兴府（2人），其中江西、湖广则较为平均地出于饶州府（1人）、广信府（1人）、抚州府（1人）、武昌府（1人）、黄州府（1人），广西、云南这样的西南地区也出现了乐律学家。由此可见，南方乐律学的发展在广度上已经大大超越了北方。

在乐律学著作方面，排在前三位的依次是河南（18部）、福建

(13部)、南京（13部）。其中河南占21.43%①，福建、南京各占15.48%，三省合计44部，占总数的52.38%。其中北方四省共出著作33部，占总数的39.28%，南方八省则出著作51部，占总数的60.71%，南北方比例约为3：2，这一比例较之乐律学家的比例有比较大的提高。

具体将明代乐律学著作的地理分布细化到32个次一级行政单位（州府）上来看，北方7个州府出乐律学著作33部，南方25个州府出乐律学著作51部。从全国各州府所出乐律学著作的数量来看，排在前十一位的分别是怀庆府（17部）、漳州府（6部）、西安府（5部）、兴化府（5部）、保定府（3部）、宁国府（3部）、东昌府（3部）、饶州府（3部）、广信府（3部）、绍兴府（3部）、广州府（3部），其他州府均是2部及以下。前十一位中，怀庆府、西安府、保定府、东昌府出自北方，其余各州府均出自福建、南京、江西、浙江、广东五省。就北方而言，怀庆府（17部）、西安府（5部）、保定府（3部）、东昌府（3部）占北方乐律学著作总数的84.85%，可以看出北方乐律学著作的分布较为集中，且怀庆府异军突起。南方的情况却有不同，其中南京多出于宁国府（3部）、苏州府（2部）、常州府（2部）、扬州府（2部）；浙江多出于绍兴府（3部）；江西多出于饶州府（3部）、广信府（3部）；湖广多出于黄州府（2部）；广东多出于广州府（3部）和琼州府（2部）；福建多出于漳州府（6部）、兴化府（5部），最少的则为泉州府（2部）；西南地区的云南则出于临安府（2部）。由此可见，南方在较为平均的分布态势下，个别州府较为突出。

由此可见，南方虽然所出乐律学家的数量远超北方，但是在乐律学著作方面北方的实力大大增强，形成了"南北均衡"的地理态势，造成这一现象的原因在于怀庆府朱载堉大量高水平乐律学著作的问世。朱载堉的出现，将元代北方几乎无乐律学成果的态势完全改变。

① 乐律学著作的总数按有明确籍贯可察的84部计算。

三、明代乐律学家地理分布格局

向燕南在《中国史学思想通史·明代卷》中提出:"从明洪武元年迄明正德,约140年,为明代的前期,这个阶段又可划分为两段,其中,以洪武、建文、永乐、洪熙、宣德等数朝为第一阶段,约67年。……第二阶段包括正统、景泰、天顺、成化、弘治等数朝,约70年。……从正德至明亡的100余年的时间,为明代史学思想发展的后期。"① 基于上述三阶段的讨论,结合明代乐律学家的籍贯与生活年代,可列表3如下。

表3 明朝三阶段南北乐律学家南北分布表

所处阶段	年号	南方	北方
第一阶段	永乐	张敔	
第二阶段	成化	李文利	
	弘治	湛若水	王廷相
第三阶段	正德	季本、黄佐、蔡宗兖、周瑛、李璧	刘濂、韩邦奇
	嘉靖	李文察、倪复、许珍、吕怀、孙应鳌、韦焕、唐顺之、王圻、柯尚迁	王邦直、杨继盛、吕楠
	隆庆	潘应诏	
	万历	瞿九思、邓文宪、张敉、何栋如、李之藻、梅鼎祚、郭良翰、黄居中、黄汝良、葛中选	邢云路、张凤翔、朱载堉、何瑭、史记事
	崇祯	袁应兆	王正中

从表3可以看出,正德、嘉靖、万历三朝所出乐律学家最多,同时南方多于北方,这与明后期的启蒙思潮及乐律学家地理分布态势是

① 向燕南. 中国史学思想通史·明代卷[M]. 合肥: 黄山书社, 2002: 15, 163.

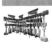

密切相关的。明代乐律学的发展首推怀庆府朱载堉，他被誉为东方文艺复兴呼唤出来的"文化大师"①，其"新法密率"成果的获得，对何瑭的启发以及与历学家邢云路的交游，对刘濂、王廷相、韩邦奇、杨继盛乐律学成果的评价与吸收，促成了北方乐律学家群体的形成。在南宋后全国经济、文化重心南移的情况下，扭转了元代"南高北无"的局面，形成了与明代经济、文化中心的重合。南方则以黄佐、李文利、季本、倪复、湛若水、李文察等为代表，显示出南方乐律学研究的群体优势。

（一）河南乐律学中心的形成与华北发达区

根据本文的统计，河南共出乐律学家3名，在全国仅排在第6位，而河南一省出乐律学著作18部，怀庆府出著作17部，不仅在全国高居榜首，且高出第二名漳州府3倍之多，这种巨大的优势显示了其作为明代乐律学研究中心的实力。怀庆一府所出乐律学著作占到全国有籍贯可考乐律学著作总数的20.24%，也就是说，大约每5部著作就有1部出于怀庆府。怀庆府作为内陆欠发达地区的一个标本，农业、手工业和商业的相对稳定，为人才的培养提供了一个较为合适的环境，在明代迎来了社会经济发展的一个重要时期。②

河南乐律学中心的形成应归功于朱载堉，其所著《律吕精义》《律学新说》《律历融通》等著作都是中国古代乐律学的"巅峰之作"，其"新法密率"理论的创建成为中国古代乐律学乃至世界乐律学理论的高峰。何瑭作为军籍家庭中的第一位进士③，对怀庆府的人才培养起到过十分重要的影响。何瑭与朱载堉的关系，学界亦有争

① 郭树群. 朱载堉与"东方式的文艺复兴"——为纪念朱载堉诞辰470周年国际学术研讨会而作［J］. 黄钟，2007（2）：104.
② 李小白. 明代河南怀庆府进士区域分布研究［J］. 商丘师范学院学报，2012（5）：53-55.
③ 李小白. 明代河南怀庆府进士区域分布研究［J］. 商丘师范学院学报，2012（5）：53-55.

论，其中戴念祖认为是"内兄"①，王敏则认为是"岳父的祖父"②。朱载堉在《进历书奏疏》中提出："瑭亦尝著阴阳律吕之说，名曰'管见'。臣性愚钝，嗜好颇同。忝居桑梓，复与瓜葛，静居多暇，读其书而悦之。探索既久，偶有所得。"③又在《律学新说》中提出："今按《汉志》，度本起黄钟之长，则黄钟之长即是一尺。所谓长九寸，长八寸十分一之类，盖算家立率耳。何氏此论，发千载之谜，破万古之惑。"④从朱载堉的表述可以看出，无论是"内兄"还是"岳父的祖父"，何瑭对朱载堉的乐律学研究产生过影响这一点是可以肯定的。王廷相，明代著名文学家、哲学家，与何瑭针对哲学问题有一次激烈辩论⑤，而王廷相的乐律学研究主要体现在《律吕论十三首》《与范以载论乐书》《与韩汝节书》《答何粹夫二首》中。王福利认为："王廷相对音乐领域的学术探索并不是一种个人的、孤立的活动，他与当时著名的学者韩邦奇、何瑭等人共同讨论、研磨，因而其音乐思想在当时也具有一定影响力。"⑥综上，随着王廷相、何瑭、朱载堉乐律学成果的相继问世，使得怀庆府乐律学研究地位得以凸显，使河南成为元代以后在北方地区凝结形成的第一个全国性的研究中心。

以怀庆府为龙头，虽然分布较为零散，但提升了整个华北地区的乐律学研究实力。在乐律学著作方面，其中真定府2部、保定府3部、莱州府2部、东昌府3部、西安府5部，虽只占全国乐律学著作的17.86%，但其中不乏有学术质量的佳作。其中，京师刘濂在《乐经元义》中所提"六调旋宫"及其"四清声"的研究，"无疑可以

① 戴念祖. 朱载堉——明代的科学和艺术巨星 [M]. 北京：人民出版社，2011：21.
② 王敏."朱载堉师从何瑭说"质疑 [J]. 黄钟，2005（4）：44-45.
③ 唐继凯. 朱载堉《进历书奏疏》点注（上）——附四库全书之《提要》[J]. 交响，2004（2）：39.
④ [明] 朱载堉. 律学新说·律吕本源第一 [M]. 冯文慈，点注. 北京：人民音乐出版社，1986：11.
⑤ 衷尔钜. 王廷相和何瑭关于形神问题的一场辩论 [J]. 河南师范大学学报，1987（1）：37，45.
⑥ 王福利，智永. 王廷相音乐思想管窥 [J]. 音乐艺术，2010（2）：46.

作为自汉代京房以来历代律家探索三分损益律条件下完满旋宫的又一次有益的实践"①。古稀之年的朱载堉为邢云路的《古今律历考》作序,"可以想见一对老友,夜深忘倦、两相携手、散步中庭、仰窥玄象的情景"②。杨继盛师从韩邦奇,杨继盛"覃思律吕之学,手制十二律,吹之声毕和",韩邦奇"尽以所学授之"。③ 由此可见,华北地区作为明代的政治中心,不仅成为乐律学研究的发达区域,同时还产生了怀庆府这样一个全国性的研究中心。

(二)江浙发达区与东南地区的普遍发展

明代所出乐律学家最多的为南京(10人),乐律学著作13部,排名第2位;而浙江(5人)排名第3位,乐律学著作6部,排名第5位。两省的乐律学家均主要分布于以太湖流域为中心的长江三角洲地区,即今天的苏南浙北地区。这里是明代乐律学家分布最多的区域,也就是我们所说的江浙发达区。南京下辖州府所出的乐律学家中,苏州府2人、常州府2人,凤阳府、扬州府、应天府、宁国府、庐州府、松江府均为1人;著作方面,宁国府3部、扬州府2部、苏州府2部、常州府2部,凤阳府、应天府、庐州府、松江府均为1部。浙江下辖州府所出乐律学家中,绍兴府2人,宁波府、杭州府、温州府均为1人。著作方面,绍兴府3部,宁波府、杭州府、温州府均为1部。两省合计15人,占乐律学家总数的31.91%;著作共计19部,占总数的22.62%,这一资料较元代相比,有所下降,这与河南乐律学研究中心的形成有一定的关联。但是,江南经济富庶,加之教育发达,书院文化繁盛,因此乐律学家在州府的分布,较之元代更

① 谷杰.刘濂《乐经元义》中的"六调旋宫术"与"十二律四清声说"[J].中国音乐学,2016(2):73.
② 黄翔鹏.文化史的诗情//戴念祖.朱载堉——明代的科学和艺术巨星[M].北京:人民出版社,2011:1.
③ [清]张廷玉,等.明史·卷二百九·列传第九十七[M].北京:中华书局,1974:5542-5543.

为宽泛。江浙发达地区中，许珍《律吕新书分注图纂》①、蔡宗兗《蔡氏律同》都对蔡元定《律吕新书》表达了自己的观点。倪复所撰《钟律通考》则是迄今为止所能见到的最完整的钟律著作。② 季本在《乐律纂要》中对"二变""候气"等问题都提出了自己的观点，而李之藻更是明确采用了朱载堉的方法来定律。③

与北方乐律学研究较为集中的态势有所不同，南方的发展却不只仅仅局限于江南，明代全国乐律学人才分布的总体态势是南方强于北方。其中，福建出乐律学家7名，广东5名，分别排在全国的第2位和第3位，两省合计13人，占全国总人数的27.66%，乐律学著作方面，兴华府5部、泉州府2部、漳州府6部、广州府3部、琼州府2部、惠州府1部，形成了在全国范围内仅次于江浙地区的乐律学家分布密集区。江西在明代同样也是文人聚集的区域，所出乐律学家虽不及福建、广东，但所出乐律学著作饶州府3部、广信府3部在全国各州府中仍然排名第4位，因此，也算是明代乐律学研究较为发达的区域。湛若水与吕怀师徒均是蔡元定的拥护者④，黄佐在《乐典》中详略不一地记录了乐人犯调技术的口诀。⑤ 朱载堉更是在《律吕精义》中详辩李文利、张敔之失，李文察在《律吕新书补注》中对《律吕新书》"逐章以洛书之理配之，附以己意诠释，间有一字之未合者，亦必按洛书之理辩之"。

从上述的分析可以看出，明代东南沿海地区乐律学人才众多，南

① ［明］许珍在《律吕新书分注图纂》中认为，蔡元定《律吕新书》"明白渊深，缜密通畅，固无毫发之可议矣"。参见［明］许珍. 律吕新书分注图纂//四库全书存目丛书（经部第182册）. 济南：齐鲁书社，1997：607-608.
② 王洪军."旋宫""八十四声""六十调"——［明］倪复《钟律通考》的研究报告［J］. 文化艺术研究，2012（2）：75.
③ 戴念祖指出："李之藻曾遵循朱载堉方法定律。清初应㧑谦（1615—1683）所著《古乐书》中写道：'近时振之李氏推定，凡律、九分其律之长，以其一为之内周，而用勾股求弦即得外周；二十分其律之长，以其一为之外径，用弦求勾股之术即得内径。自谓使一人吹黄钟，一人吹林钟，其声相合。'这种定律法正是来自朱载堉。参见戴念祖. 朱载堉——明代的科学和艺术巨星［M］. 北京：人民出版社，2011：237.
④ 潘大龙. 蔡元定《律吕新书》在明代的传播与接受［J］. 黄钟，2016（1）：92.
⑤ 李玫.《词源》中的音乐学雏形［J］. 中国音乐，2014（1）：13.

京、浙江、江西、福建、广东五省总计出乐律学家30人，接近明代有籍贯可考人数的63.83%，其集中程度可见一斑。蓝勇指出："明代东南沿海地区经济更是发达。苏州、松江、杭州、嘉兴、湖州、南京、常州、扬州、镇江、淮安、仪真等成为江南重要的经济城市，江西、湖北、四川的一些城市也十分发达，而珠江流域的广州地位也很突出。"① 明代东南沿海地区的发展，改变了城市的格局，社会内部的结构也随之发生改变，明代乐律学研究的发达区域正是以城市发展为基础的，而西南地区也有乐律学家的问世，加之河南这个全国的研究中心，因此可以将明代乐律学研究的地理态势概括为"南北均衡"。

结　语

自宋代朱熹、蔡元定、沈括、陈旸、张炎等人之后，元、明时期迎来了中国古代乐律学研究的高峰。元代，随着中国古代经济中心的南移，全国文化重心的南移也宣告完成。我们可以看到，元代乐律学家除鲁明善外，全部出自江浙行省和江西行省，从而形成了"南高北无"的地理态势，这也是经济重心南移的必然结果。而到了明代，由于王廷相、何瑭、朱载堉高质量乐律学著作的"横空出世"，使河南一跃成为全国乐律学研究中心，以及在其带动下而形成的华北发达区。而南方乐律学研究的繁荣，则是以经济发展为基础的，东南沿海地区也有了更为充分的发展，进而可以将明代乐律学研究的地理态势归纳为"南北均衡"，这一"南北均衡"的态势又为清代以京师和江南为中心的这种"南北两极"的格局埋下了伏笔。

① 蓝勇. 中国历史地理学 [M]. 北京：高等教育出版社，2002：220.

琴五调及其与工尺调的对应

桑 坤（中国音乐学院）

一、琴五调释名

"琴五调"一词最早见于《魏书·乐志》。陈仲儒在北魏神龟二年（519）上奏言：

>……依相生之法，以（依）次运行，取十二律之商徵。商徵既定，又依琴五调调声之法，以均乐器。……五调各以一声为主，然后错采众声以文饰之，方如锦绣。①

以现代乐理来理解这句话，即为按照生律的原理在12个音上各自建立商、徵有序的音乐关系；又以五种定弦的方法，为乐器调音。五种定弦的方法总是以某弦为基音，其他各弦音和这个基音建立起组织有序的逻辑关系。在漫长琴乐发展史中，琴调的释义并未有太多改变，仍是"各以一声为主，然后错采众声"，一般指五音以不同的先后顺序组合出的五种具有规范化的排列关系。

就其应用来说，琴五调并不是通常意义上的"调性"含义，所以，虽然随着调弦法的改变，调高发生了改变，但并不是五种调性。"调性"（tonality）是个舶来词汇，从原文词源上看，它与"主音"（tonic）有着相同词根，《牛津简明音乐词典》的释文"大调或小调

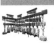

① ［北齐］魏收. 魏书·卷一〇九·志第一四·乐［M］. 长春：吉林人民出版社，1995：1654.

音阶的第一级音。调性名称来源于主音的名称，如 A 调（A 为主音）等"①，反映了主音决定调性的本质。一方面，从外部结构上，以一个音为核心，由五个到七个音形成一个集合，这个核心音被称为主音，其他各乐音皆对主音有亲疏程度不同的倾向性；另一方面，在内部结构上，音与音之间"亲疏远近"的关系有若干种变化模式，即调式。调式这个词汇也是外来的，即"mode"，其定义为"据以构成乐曲的基础音列，其中一音为中心音，其余各音与该中心音具有依存关系。如大调、小调等。调式的中心音称为'主调音'。以主调音的音高表示调式，谓之'调性'"②，或"排列音阶的各个方式的名称。即大调式和小调式"③。在欧洲，自从大小调体系形成以来，同样七个音的集合，因为主音位置的转移，相互间亲疏远近关系的组合发生了变化，形成两种不同的模式。因此，人们看到"主音"的存在使"调性"（七音集合）展现出了结构力量。故而，在西洋音乐理论中，以上引"主音"定义来看，几乎可以将调性和调式二者等同。就调性问题来看，如今所言的西方古典音乐，多是以和声调性为主，这种调性的物理基础是泛音理论，所以特定的七音集合只能形成两种不同的模式，即关系大小调。虽然"调式"这个术语是外来的，但调式的实践在中国古代早已具有丰富性和规范化，这可以从汉魏清商三调（各以宫、商、角为主音的三种调式）和唐宋燕乐二十八调（各以宫、商、羽、角为主音的四种调式在七个调高上的运用，即 28 调）以及正、旁、偏、侧的犯调原则（即四种调式转换的原则）④ 知其规模。以上述定义来看中国古代的乐调实践，其中义理互通。

东西音乐审美及音乐习惯的差别可谓泾渭分明，很多民族音乐，主要是"旋律性"音乐。如中国传统音乐多以线性旋律呈现，也即

① ［英］肯尼迪，［英］布尔恩. 牛津简明音乐词典：第四版［M］. 唐其竞，等，译. 北京：人民音乐出版社，2002：1182.

② 郑显全. 外国音乐曲名词典［M］. 钱仁康，校. 上海：上海辞书出版社，1982：329.

③ 郑显全. 外国音乐曲名词典［M］. 钱仁康，校. 上海：上海辞书出版社，1982：771.

④ 根据李玫《唐乐署供奉曲名所折射的宫调理论与实践》和《〈词源〉中的音乐学雏形》两篇文章。前者收录于李玫. 传统音乐轨范探索［C］. 北京：北京时代华文书局，2015：317. 后者发表于李玫.《词源》中的音乐学雏形［J］. 中国音乐，2014（1）：8–13，50.

单声音乐。其中稳定音通常多次出现，且出现在曲调结尾，使曲调获得稳定的结束感，这种稳定音才具有主音的资格。旋律性音调中的七音集合中，有四个到五个音可以充当具有稳定结束感的核心音，于是，旋律性七音集合中，这四个到五个音可以分别充当核心音，因而形成四种到五种音列组合的变化，即有四种到五种调式结构。这种多调式的音乐实践在中国传统音乐中源远流长。

琴五调的调弦结果形成了五种不同的音列排序，为琴曲的调性、调式变化提供演奏上的方便。这个规律最早被南宋徐理在其《奥音玉谱》中总结，元陈敏子在《琴律发微》中对徐氏的这个说法评述道：

> 或问：徐氏《玉谱》何以止有二十五调？
>
> 盖律有十二，而琴之弦惟五，配五声，以十二律被之五弦，或三律共一弦，其弦法既同，则其为声法亦无异。五弦各为一宫，一言备五声，各一调，是以共止有二十五调。今开具如后：
>
> 黄钟、大吕、太簇三律共弦法，该五调；
>
> 夹钟、姑洗二律共弦法，该五调；
>
> 仲吕、蕤宾、林钟三律共弦法，该五调；
>
> 夷则、南吕二律共弦法，该五调；
>
> 无射、应钟二律共弦法，该五调。
>
> 以上五宫弦总该二十五调。……而十二律六十调自然隐在二十五调之中矣。①

从这段文献可见，早在宋代，琴人就已有了对琴上用调的深刻认识。它的理论来源当属前代"十二律旋迭为均，每均七调"，以及对南宋时期再次兴起的十二律五声旋宫六十调的讨论。② 这种以主音在

① 出自［元］陈敏子《琴律发微·曲调上·玉谱二十五调》//文化部文学艺术研究院音乐研究所，北京古琴研究会．琴曲集成：第5册［M］．北京：中华书局，1980：214．

② 第一次的讨论发生于秦汉之时，滥觞于《吕氏春秋》著书时代，有放马滩秦简"律书"为证，详细论证见李玫《淮南律数新解》《放马滩秦简〈律书〉——意外的惊喜》两文，理论解释的高峰体现在京房六十律中。李玫．传统音乐轨范探索［C］．北京：时代华文书局，2015．

音阶中的位置与主音固定音高进行交叉的综合思考,来源久远,从隋代的"每旦七声,声立一调"至唐代七宫四调共二十八调,一直是均、宫、调三个层次的多维结构整合在一起,既有调性思维,又不同于西方的调性概念。一均七音的外部规定下,内部的结构又因宫音所在位置而发生三种变化,形成三种音阶结构,在三种音阶结构的下一层,又有着"音立一调"的丰富调式变化。古琴音乐是否用尽了这所有调式的可能性,需要大量的琴曲分析才可判断,但中国式的调式思维在"五音调"中已经体现得很充分。

以上陈敏子转引徐理的这段言说,表明五弦可以通过调弦用足十二个调高的所有五种调式,所以是"六十调隐于二十五调"中。总之,徐理的总结是具有先进性的,他首次以鲜明的乐学逻辑,将五调十二律分配于琴上五弦,设想了琴上旋宫转调的所有可能。琴上律与调的关系,就此纲举而目张。明代乐律学家朱载堉曾坚定、精准地道出律与调之间的关系:"夫律之三分损益,上下相生,至仲吕而穷者,数使之然也;十二管旋相为宫者,音使之然也。数乃死物,一定而不易;音乃活法,圆转而无穷。"① 后世对于琴调的调整,多是由此出发,并给予二十五调更加逻辑清晰的解释,虽然这一段并没有具体涉及琴五调调名,只是笼统地规定了若干律共弦法的思路,但后来的琴调阐释则是越辩越明。

现今琴乐实践中常用的琴五调定弦如表1。

表1　今琴五调定弦

调名	调弦法	一弦	二弦	三弦	四弦	五弦	六弦	七弦
清商调	紧二五七弦	羽	宫	商	角	徵	羽	宫
蕤宾调,紧羽调	紧五弦	商	角	徵	羽	宫	商	角
正调	常规调弦(基调)	徵	羽	宫	商	角	徵	羽
慢角调	慢三弦	宫	商	角	徵	羽	宫	商
慢宫调	慢一三六弦	角	徵	羽	宫	商	宫	商

① 朱载堉. 律学新说 [M]. 冯文慈,点注. 北京:人民音乐出版社,1986:44.

由表1可见，现今通用的琴五调具有这样的特点：由正调开始，以紧弦、慢弦的方式向下属方向和属方向各生两调。其优点在于紧慢平衡，能够保证弦的张力始终处于最合适的程度，音色上不会有大变动。琴乐实践中对调弦法的规范主要有表1中的五种，但调名称谓却五花八门。清中期学人王坦对这种情况曾有过议论：

> 汉晋以来，《乐经》残缺，旋宫之义袭错传讹，纷纷聚讼。而琴操遂有正调外调之分，正调者，以宫调之宫商角徵羽五音误为五调，曰宫音、商音、角音、徵音、羽音及商角合音、徵羽合音也。外调者以商角徵羽调误分为三十七调，曰慢宫、慢商、慢角、慢羽、清商、清角、清徵、清羽及黄钟、姑洗、蕤宾、无射、大吕、夹钟、无射商、应钟羽、古无射、金羽、侧羽、楚商、侧楚、侧蜀、蜀侧、吴调、琴调、清调、三清、玉清、碧玉、离忧、无媒、泉鸣、羲和、凄凉、复古、上间弦、下间弦也。①

这段文字共提到5+37种正调外调。根据各种琴谱文献中对这所有调名的描述，可做如下分类：

正调：宫音、商音、角音、徵音、羽音；商角合音、徵羽合音等。

外调：

（1）按紧慢弦命名：慢宫、慢商、慢角、慢羽、清商、清角、清徵、清羽（金羽）；

（2）按律吕命名：黄钟、姑洗、蕤宾、无射、古无射、大吕、夹钟；

（3）律吕加所当之声命名，有"之调称谓"和"为调称谓"两种可能性，需要进一步分析：无射商、应钟羽；

（4）前缀含义不统一，与前代清商三调和唐宋以来犯调术语有

① 《琴旨》卷下《辟转弦繁谬》，文渊阁四库全书经部乐类。转引自范煜梅. 历代琴学资料选 [M]. 2013：474.

联系：侧羽、楚商、侧楚、侧蜀、蜀侧、吴调、琴（瑟）调、清调；

（5）与以同音相协、和音相协的调弦手法相关的描述性名称：上间弦、下间弦；

（6）其他：三清、玉清、碧玉、离忧、无媒、泉鸣、羲和、凄凉、复古。

根据《风宣玄品》和《西麓堂琴谱》等文献的记述，类调名中的声名实为弦名，一至五弦，弦名分别为宫、商、角、徵、羽。前缀紧、慢各四调，慢某弦为特征的四调实践操作步骤则是：

慢三弦，三弦亦名角弦，即慢角调→慢三、一并六弦，一弦亦名宫弦，即慢宫调。这两种调弦法符合连续的"变宫为角"乐学逻辑，按照这样的转弦逻辑，应该是慢四、慢二的顺序，但这样在琴乐实践中是很烦琐的，并会产生六弦全部调低的结果。

紧某弦为特征的四调实践操作步骤则是：

紧五弦，五弦亦名羽弦，即清羽调→紧五、二并七弦，二弦亦名商弦，即清商调。这两种调弦法符合连续的"清角为宫"乐学逻辑，按照这样的转弦逻辑，应该是紧四、紧一的顺序，同样，这样在琴乐实践中也是很烦琐的，并会产生六弦全部调高的结果。从提到紧慢某弦的内容来看，琴人实践的慢商、慢徵，清角、清徵都是在一个调弦环境中紧慢配合运用。

根据明代至清末民国初的各种琴乐文献，如《新刊太音大全集》《琴书大全》《风宣玄品》《西麓堂琴谱》《琴均调弦》等琴论记述，以具有严密乐学关系的琴五调为逻辑框架，将各种调名纳入其中，可以看到如下格局：

另有忽略固定音高，以各弦音程关系为标准，以少转弦代替多转弦，将一些调名合并，有如下情况：

将慢一、三、四、六弦视同于紧二、五、七弦：黄钟宫，慢徵，亦称清商侧楚、无射、复古，侧商；

将慢一、三弦视同于紧二、四、五：三清。

图1是以正调为中心的二元发展，虽然慢弦可以扩展到慢徵、慢商，紧弦可以扩展到清徵、清宫，但琴人智慧地以同关系取代了烦琐

的持续转弦。当然还有若干组合紧慢转弦的手法，那是琴人们的个体化偏好，是实践层面的灵活调整，但肯定不利于转弦法与乐学结构相通的简明理论建设。

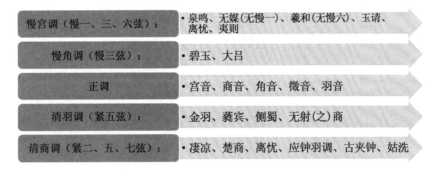

图1 琴五调范畴下的外调分类

二、朱载堉对琴上工尺调的认识

朱载堉曾在《律吕精义》中提道：

> 吹律定弦，古人本法也；以笙代律，今人捷法也。于世俗乐家，择其新点好笙用之。……解弦更张，先吹合字，上第一弦，按第十徽弹之，令与笙音相同，是为黄钟。次吹四字，上第二弦，按第十徽弹之……是为太簇。次吹上字，上第三弦，按第十徽弹之……是为仲吕。次吹尺字，上第四弦，按第十徽弹之……是为林钟。次吹工字，上第五弦，按第十徽弹之……是为南吕。其第六弦、第七弦散声，与第一弦、第二弦散声相应。此五声为均之琴也。吹笙定弦毕，复照调弦法再详定之，是上琴大略也。①

就朱载堉上弦法所言，一弦十徽为黄钟，为合字；二弦十徽为太簇，为四字，可知一弦散声为林钟，二弦散声为南吕，依此类推，列

① [明]朱载堉. 律吕精义·内篇卷之六 [M]. 冯文慈，注. 北京：人民音乐出版社，1998：191.

表如下。（表2）

表2　朱载堉的工尺定弦

弦序	一弦	二弦	三弦	四弦	五弦	六弦	七弦
律吕	林钟	南吕	黄钟	太簇	仲吕	林钟	南吕
工尺字	尺	工	合	四	上	尺	工

这种以工尺字为音高标识的定弦法后来常被清代乐律学家所使用。这可能与康熙帝的《律吕正义》及其《后编》中谈到这一内容有关。从《律吕正义·上编·宫调图》中可见，宫调七弦音高分别为：

一弦定合字徵；二弦定四字羽；

三弦定上字宫；四弦定尺字商；

五弦定工字角；六弦定六字半黄钟；

七弦定五字半太簇。

上引这段话的内容与朱载堉有所不同，据"六弦定六字半黄钟……"可知一弦为黄钟，据工尺谱字推之为合字，并依次推及其他，列表如下。（表3）

表3　《律吕正义》宫调定弦

弦序	一弦	二弦	三弦	四弦	五弦	六弦	七弦
律吕	黄钟	太簇	仲吕	林钟	南吕	半黄钟	半太簇
五声名	徵	羽	宫	商	角	徵	羽
工尺字	合	四	上	尺	工	六	五
音高	C	D	F	G	A	c	d

各音对应的音高有两个根据：一是据20世纪50—80年代以来田野调查的测音，律吕谱字与工尺谱字在西安鼓乐的平调笙、管上的固定音高如此；① 二是现在古琴定弦主要以五弦定A。

这便反映出两个传统，前者以三弦为黄钟；后者以一弦为黄钟，

① 详见李玫. 工尺谱记谱系统从固定到可动的演变//传统音乐规范探索［M］. 北京：时代华文书局，2015.

并有广泛的实践基础。

三、清代学人对琴上工尺调的认识

上述议题引领了清代琴人、乐律学家们对琴五调、均调、工尺调之间关系的讨论热情。

《琴旨》中遵循《律吕正义》的观点,着重对笛上七调与琴调之间的关系进行了分析。

王坦在《琴旨》上卷中有一段琴调与笛上七调对应的内容:

其宫调谓二弦①为宫声,四字得羽弦之分定为羽,立羽位以起调,三弦得宫弦之分而为宫,立宫位为主调遂为宫调。

本案:王坦之宫调,正调弦法,实为仲吕均。宫调以三弦为宫,应上字。如表3《律吕正义》宫调定弦。

其商调则一弦、三弦、六弦俱慢一音(以一弦合字、六弦六字俱命为凡字,三弦上字命为乙字,余弦不更者仍为宫调声字)。谓三弦之角声上字慢为商声、乙字,得羽弦之分定为羽,立羽位以起调。四弦原得商弦之分转为宫,立宫位为主调遂为商调。

本案:王坦之商调,慢一、三、六弦,慢宫调弦法,实为林钟均。以四弦为宫,应尺字。列表如下。(表4)

表4 王坦录商调的工尺定弦

弦序	慢一弦	二弦	慢三弦	四弦	五弦	慢六弦	七弦
律吕	倍应钟	太簇	姑洗	林钟	南吕	应钟	半太簇
五声名	倍角	倍徵	倍羽	宫	商	角	徵
工尺字	凡	四	乙	尺	工	凡	五
音高	B_1	D	E	G	A	B	d

其角调则二弦、四弦、五弦、七弦俱紧一音,(以二弦四字、七弦五字俱命为清声高五字,四弦尺字命为清声高尺字,五弦工字命为

① 此处"二弦"拟为"三弦",

清声高工字，余弦不更者仍为宫调声字）谓三弦原为角声上字得羽弦之分定为羽，立羽位以起调。五弦原得角弦之分转为宫，立宫位为主调遂为角调。

本案：王坦之角调，紧二、四、五弦，应为夷则均，以四弦为宫，应高尺字。① 但不知何故，王坦规定为五弦无射为宫，列表如下。（表5）

表5　王坦录角调的工尺定弦

弦序	一弦	紧二弦	三弦	紧四弦	紧五弦	六弦	紧七弦
律吕	黄钟	夹钟	仲吕	夷则	无射	黄钟	半夹钟
五声名	商	清角	羽	变宫	宫	少商	少清角
工尺字	合	高四	上	高尺	高工	六	高五
音高	C	♭E	F	♭A	♭B	c	♭e

若夷则均，则各弦所当为五正声，但以无射为宫，这个定弦则不符合琴上五弦应五正声的要求，缺角、徵两音。

其变徵调则独紧五弦一音（以五弦工字命为清声高工字，余弦不更者仍为宫调声字），谓四弦原为变徵，尺字得羽弦之分定为羽，立羽位以起调，五弦原为角弦分者上为变徵之弦，转为宫，立宫位主调，遂为变徵调。

本案：王坦之变徵调，紧五弦，清羽弦法，蕤宾调，实为无射均。以四弦为宫，应高工字。列表如下。（表6）

表6　王坦录变徵调工尺定弦

弦序	一弦	二弦	三弦	四弦	紧五弦	六弦	七弦
律吕	黄钟	太簇	仲吕	林钟	无射	黄钟	半太簇
五声名	商	角	徵	羽	宫	少商	少角
工尺字	合	四	上	尺	高工	六	五
音高	C	D	F	G	♭B	c	d

无射均这个定弦不符合琴上五弦应五正声的要求，缺角、徵

① 按唐宋以来传统，此字应为"下工"，"尺"字本不分高下。

两音。

其徵调则独慢三弦一音（以三弦上字命为乙字，余弦不更者仍为宫调声字）谓五弦原为徵声，工字得羽弦之分定为羽，立羽位以起调，一弦、六弦原得徵位之分转为宫，立宫位为主调遂为徵调。

本案：王坦之徵调，慢三弦，慢角调弦法，实为黄钟均。以一、六弦为宫，应合、六字。列表如下。（表7）

表7　王坦录徵调工尺定弦

弦序	一弦	二弦	慢三弦	四弦	五弦	六弦	七弦
律吕	黄钟	太簇	姑洗	林钟	南吕	半黄钟	半太簇
五声名	宫	商	角	徵	羽	少宫	少商
工尺字	合	四	乙	尺	工	六	五
音高	C	D	E	G	A	c	d

其羽调则一弦、三弦、四弦、六弦俱慢一音（以一弦合字、六弦六字俱命为凡字，三弦上字命为乙字，四弦尺字命为清声高上字，余弦不更者亦仍为宫调声字）谓一弦六弦之变宫合字慢为羽声凡字，得羽弦之分定为羽，立羽位以起调。二弦七弦原得羽弦之分转为宫，立宫位为主调遂为羽调。

本案：王坦之羽调，慢一、三、四、六弦，实为太簇均。以二、七弦为宫，应四字。列表如下。（表8）

表8　王坦录羽调工尺定弦

弦序	慢一弦	二弦	慢三弦	慢四弦	五弦	慢六弦	七弦
律吕	倍应钟	太簇	姑洗	蕤宾	南吕	应钟	半太簇
五声名	倍羽	宫	商	角	徵	羽	少商
工尺字	凡	四	乙	高上	工	凡	五
音高	B_1	D	E	$^\#F$	A	B	d

其变宫调则二弦、五弦、七弦俱紧一音（以二弦四字、七弦五字俱命为清声高五字，五弦工字命为清声高工字，羽弦不更者亦仍为宫调声字），谓一弦六弦原为变宫合字，得羽弦之分定为羽，立羽位

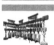

以起调，二弦七弦原得羽弦分者，上为变宫之弦转为宫，立宫位以主调遂为变宫调。

本案：王坦之变宫调，紧二、四、五弦，清商调法，实为夹钟均，以二弦为宫，应高五字。列表如下。（表9）

表9　王坦录变宫调工尺定弦

弦序	一弦	紧二弦	三弦	四弦	紧五弦	六弦	紧七弦
律吕	黄钟	夹钟	仲吕	林钟	无射	黄钟	半夹钟
五声名	倍羽	宫	商	角	徵	羽	少宫
工尺字	合	高四	上	尺	高工	六	高五
音高	C	♭E	F	G	♭B	c	♭e

由以上分析可知，王坦设计以管色七调与琴调对应，笛色调有七种，而琴有五种，必然超出原有的调弦方案，故王坦方案中除原来的琴五调，紧、慢又各自多走出一步，列表比对如下。（表10）

表10　王坦琴五调与工尺调的对应

清徵	清商调	清羽调	正调	慢角调	慢宫调	慢徵
紧二四五七	紧二五七	紧五弦		慢三弦	慢一三六	慢一三四六
夷则均（无射）	夹钟均	无射均	仲吕均	黄钟均	林钟均	太簇均
角调	变宫调	变徵调	宫调	徵调	商调	羽调
六字调	尺字调	四字调	小工调	乙字调	凡字调	上字调

除王坦角调的表述有些怪异，整体情况是可以与当时的管色调对应起来的，所以，王坦的思路也就非常清晰了。

《春草堂琴谱·琴说》一文中也有一段关于管色谱字、律吕、琴调的几种说法，但混淆了唐宋与明清的工尺谱字系统，所以价值不高，此处不赘。

在笛上七调的民间实践中，有"重宫不重调"的说法，七调是为表明调高（即宫音位置）而设的，并不具有准确的调性含义，具体调式调性的分析还需要看乐曲的煞声。这一点与"均"的内涵是一致的，"均"亦是对调高的规范，"均"与"调"相结合，才能对

琴曲的调性做出判断。

在《琴旨》和《春草堂琴谱》之后，成书年非常接近的两本书分别是戴长庚的《律话》、黄景星的《悟雪山房琴谱》①，它们对琴五调与工尺调的关系也做了探讨。

《律话·中卷·七调图说》中载：

> 仲吕为宫，名道调宫调，俗名小工调。仲吕上字为宫、林钟尺字为商、南吕工字为角、应钟凡字为变徵、黄钟合六字为变徵、太簇四五字为羽、姑洗一字为变宫。……唐人收上字为道调宫调、收五字为正平调、收尺字为小食调、收一字为小食角调。
>
> 黄钟为宫，名正宫调，俗名一字调。……
>
> 大吕为宫，名高宫调，俗名上字调。……
>
> 夹钟为宫，名中吕宫调，俗名尺字调。……
>
> 林钟为宫，名南吕宫调，俗名凡字调。……
>
> 夷则为宫，名仙吕宫调，俗名六字调。……
>
> 无射为宫，名黄钟宫调，俗名四字调。②

现将戴氏的说法列于下。（表11）

表11　戴长庚十二均调与二十八调、俗乐调名的对应

调域编号	调名	大吕	夷则	夹钟	无射	仲吕	黄钟	林钟	太簇	南吕	姑洗	应钟	蕤宾	大吕
+1	林钟均、凡字调、南吕宫调							［宫	徵	商	羽	角	变宫	变徵］
0	黄钟宫、一字调、正宫调						［宫	徵	商	羽	角	变宫	变徵］	

① 《悟雪山房琴谱》是一部岭南地区的琴谱，在琴学史上的影响力远小于《春草堂琴谱》等琴谱。作者黄景星，清代人，号煟南，广东冈州（今广东新会县）人。其序跋中言，琴论部分是承自《春草堂琴谱》。

② ［清］戴长庚.律话·中卷·七调图说//琴曲集成：第21册［M］.1980：331-336.

续表

调域编号	调名	大吕	夷则	夹钟	无射	仲吕	黄钟	林钟	太簇	南吕	姑洗	应钟	蕤宾	大吕
-1	仲吕宫、小工调					[宫	徵	商	羽	角	变宫	变徵]		
-2	无射宫、四字调、黄钟宫调				[宫	徵	商	羽	角	变宫	变徵]			
-3	夹钟宫、尺字调、仲吕宫调			[宫	徵	商	羽	角	变宫	变徵]				
-4	夷则宫、六字调、仙吕宫调		[宫	徵	商	羽	角	变宫	变徵]					
-5	大吕宫、上字调、高工调	[宫	徵	商	羽	角	变宫	变徵]						

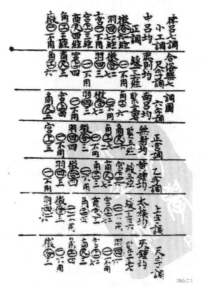

图 2 《悟雪山房琴谱·律吕七调合俗乐七调图》

按，自远堂以姜白石之仲吕均正调为宫调；

以郑世子之紧五弦蕤宾为徵调商音；又以紧五慢一，旧作黄钟者为徵调宫音；

以赵子昂之紧二五七弦，姑洗，为商调宫音；又以紧二五，旧作

无射者,为商调羽音。意内无羽、角二调,自当以赵子昂之紧二四五七南吕为羽调。

以姜白石之慢三弦为角调,是分为七调。其实五调也。《春草堂琴谱》之用黄钟、仲吕、无射、夷则、夹钟,亦是五调。

至俗乐之上字调,合太簇之缓一三四六,

高一字即尺字调,合夹钟之紧二五七也。

凡字调①,合夷则之缓二三六。

高一字即六字调,合南吕之紧二四五七也。

小工调合仲吕也,谓之正调。

五字调正宫,合紧五弦无射。

乙字调合缓三弦之黄钟,

是七调何本五调也。

以今之俗调,合古之律,其一也。今人以琴调与俗调歧而二之,以致宫商失调。及自一为古音不同于俗乐,其不合律吕,大言难入耳,故曰今之乐犹古之乐也。

黄景星的说法可转写为下表。(表12)

表12 《悟雪山房琴谱》中的琴上均调与工尺调的对应

俗乐调名	均调及调弦	一、六弦	二、七弦	三弦	四弦	五弦
小工调	仲吕均 正调	徵	羽	宫	商	角
		合	四	上	尺	工
凡字调 (戴氏为六字调)	夷则均 慢一三六	角	徵	羽	宫	商
		工	合	四	上	尺
六字调、高一字 (戴氏为五字调)	南吕均 紧二四五七	角	徵	羽	宫	商
		工	合	四	上	尺
五字调、正宫调 (即戴长庚 所言四字调)	无射均 紧五	商	角	徵	羽	宫
		尺	工	合	四	上

① 黄氏《律吕七调合俗乐七调图》中夷则均讹为"尺字调"。

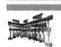

续表

俗乐调名	均调及调弦	一、六弦	二、七弦	三弦	四弦	五弦
乙字调	黄钟均 慢三	宫	商	角	徵	羽
		上	尺	工	合	四
上字调 （戴长庚为大吕均）	太簇均 慢一三四六	羽	宫	商	角	徵
		四	上	尺	工	合
尺字调	夹钟均 紧二五七	羽	宫	商	角	徵
		四	上	尺	工	合

将二人说法相对比可知，有三均存在分歧。以仲吕均为正调，律吕调名与俗乐调名关系为：

以仲吕均为正调，律吕调名与俗乐调名关系为：

乙字调——黄钟均

小工调——仲吕均

五字调、正宫调——无射均

尺字调——夹钟均

上字调——黄氏为太簇均、戴氏为大吕宫

六字调——黄氏为南吕均、戴氏为夷则宫

凡字调——黄氏为夷则均、戴氏为林钟宫

戴长庚勾勒出的对应关系与王坦有很多一致性，仅上字调为低上，在大吕。

既然以均调为参照系，我们就可以使用均调与工尺调结合的方式来分析孰是孰非。

余 论

笔者在博士论文中探讨了琴五调与律吕的结合问题，通过对四十余部琴谱、琴论的梳理后，发现近世琴家讨论的广度和深度令人惊讶。当一个问题被反复讨论时，它就有了研究的价值和必要。因此，近古以来这股"以律探调"的思潮成了古琴律学研究中的一个重要方面。

上文所分析的，仅是"百花齐放"中具有代表性的一个小问题。我们可以从探讨律调的这几家之言中勾勒出对这个问题进行解读的大致脉络，也可窥探琴人在思考这个问题的过程中所发生的嬗变。

笔者拣选博士论文中分析过的几种说法排列一个简明的表单，可以简要爬梳历史上对琴五调问题的主要观点。（表13）

表13　琴五调、均调说法主要观点的对比与总结

宫音位置	今琴五调	姜白石	赵孟頫	朱载堉	王善、苏璟	王坦	王宾鲁
一弦	慢角调	黄钟、大吕	黄钟均、大吕均、太簇均	林钟均、夷则均	黄钟均	角调	林钟调
二弦	清商调	太簇、夹钟	夹钟均、姑洗均	南吕均、无射均、应钟均	夹钟均	商调	无射调
三弦	正调	姑洗、仲吕、蕤宾	仲吕均、蕤宾均、林钟均	黄钟均、大吕均	仲吕均	宫调	黄钟调
四弦	慢宫调	林钟、夷则	夷则均、南吕均	太簇均、夹钟均	夷则均	羽调	太簇调
五弦	蕤宾调	南吕、无射、应钟	无射均、应钟均	姑洗均、仲吕均、蕤宾均	无射均	徵调	仲吕调
持相同观点者			葛中选、蒋文勋等	高濂、陈敏子、曹庭栋等	李之藻、张廷玉等	戴长庚、黄景星、冯水等	吴灴、张鞠田等

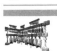

我们可以以琴五调均调说的出现作为分水岭，将琴上"以律探调"的认识过程大体分为前后两个时期。宋到清初，是以对琴上十二律分配五弦以得到六十调为出发点所进行的讨论，主要是在理论层面进行阐发。主要目的是分析"六十调"这一合乎乐律学逻辑的、理论上在琴上能产生的最大调式集合，合理地以十二律、五弦的组合方式予以分配和排列。宋代的姜夔和徐理，已经对这一问题提出了一个大致的蓝图，为十二律的分配提供了两种方案。元代赵孟頫以均为

名，这一术语将"十二律"和"五调"结合起来，将每一律作为"调头"，在特定调弦下所产生的旋律调性调式集合做出理论上的准确概括，可谓是对前人的超越。朱载堉以三弦为黄钟宫作为基础，整合了新的十二均分配五弦的方案。他的整合比赵孟頫等人旋法更易行。

　　至清乾隆时期，陆续刊刻的《琴学练要》《春草堂琴谱》等著作将理论层面的探讨延展到对实践的认识上，将十二均有所取舍，直接规范琴五调的调弦，并且把这一乐律学成果应用到琴曲的调性判断中。从这两部琴谱更改曲谱调名，到对同一首琴曲进行五均的翻调并做出谱字、律高、音名对应的标注，这些实践成果，使我们直观地看到移调过程中如何换调换弦不换音，也使我们直观地认识到"均主（调头）"和"主音"的清晰差异，他们以实证丰富了我国古代对"调性"理论的构建。从琴调理论到实践应用，又从实践考证到理论的完善，"均调说"实现了对"以律探调"问题认知的两次飞跃。自此，琴人们对琴五调用均的讨论就展开了。以五均命名的琴调在琴谱中也多了起来。梁启超曾在《中国近三百年学术史》中，概括清代学术发展的总趋势。他认为，这个时代的"学术主潮是：厌倦主观的冥想而倾向于客观的考察"，其"支流是排斥理论，提倡实践"。①在琴律理论这个小小的学术支流中，在这个小支流的小问题中，也可以感受这股来自主流思潮的影响。

① 梁启超. 中国近三百年学术史［M］. 北京：中国和平出版社，2014：1-2.

《律通·自序》文本解读及价值剖析

朱仲毅（中国艺术研究院）

摘要：《宋史·律历志》中保存的欧阳之秀的《律通·自序》一篇，几乎未受到学术界关注。但笔者经过分析发现，该文献中所记载的与生律法相关的内容，有着较为重要的学术价值及历史价值。故本文从《律通·自序》这一文本的乐律学分析出发，对其文本进行解读，较为深入地发掘其文本所蕴含的各方面价值，并得出结论：该文献中记载着宋代超越五度相生律，甚至超越纯律的生律实践，且其作者以生一百四十四律的方式弥补这种生律法在旋宫转调上的不足。

关键字：《宋史·律历志》；《律通》；欧阳之秀；纯律；一百四十四律

《宋史》中的乐律学内容大部分见载于《律历志》（卷六十八—卷八十三，合共十六卷）与《乐志》（卷一百二十六—卷一百四十二，合共十七卷）中。由于古代"律历合一"观念的影响，自班固《汉书》起，"律"与"历"常常合为一志。故《宋史·律历志》共十六卷，仅有《志第二十一·律历一》《志第二十四·律历四》《志第三十四·律历十四》三卷提及乐律学内容。在这三卷中，明确被提及的宋代乐律学著作共有六部①，欧阳之秀所著《律通》就是其中

① 分别为宋仁宗所著《景佑乐髓新经》、胡铨所著《审律论》、蔡元定所著《律吕新书》、欧阳之秀所著《律通》、李如篪所著《乐书》以及程迥所著《三器图议》。

之一。欧阳之秀，宜春（今江西省宜春市）人，生卒年不可考。对其记载仅见于《宋史·卷八十一·志第三十四·律历十四》中"久之，宜春欧阳之秀复著《律通》"一句。由于相关资料不足，仅能推断《律通》著于 1187 年之后①，如今已佚，甚至各目录书中都未有收录。换言之，至晚在元代，《律通》一书便已不存，如今所能见者，唯《宋史·律历志》中所录《律通·自序》②一篇而已。

《自序》通篇共 1688 字，分作十段，文后还附有《律通》一书的目录。就字面所见，其文本内容主要包含以下几个层面：

（1）对自古以三分损益法作为生律方式的评判。作者认为，"历代合乐，不为无人，而终不足以得天地阴阳之和声，所以不能追还于隆古之盛者，大抵由三分损益之说拘之也"，"三分损益所生之律，乃仅得其声之近似而未真"。他认为三分损益法的使用是古乐复兴的阻碍，用三分损益的方式生律，仅能得到近似的音。

（2）规定了一种新的生十二律的方式。作者认为，"盖律之所以长短，不止乎三分损益之一端，自四分以往，推而至于有二十分之法"，指出"三分"并不是唯一的生律方式，还可以"四分"乃至"二十分"，并据此自创了一种生十二律的方式。

（3）在生得十二律的基础上，继续生出变律。生得十二正律之后，欧阳氏复在十二正律基础上生得变律，并形成了"一百四十四律"的格局。甚至，还可在此基础上再生变律，用以满足"乾坤之策"。

（4）对之前乐律学家的成就进行了评述。作者在文中表达了对京房、钱乐之的否定态度，同时，称蔡元定所著《律吕新书》"可谓究心"，但亦有不足。

① 与此书写作时间有关的唯一材料仍是开篇首句"久之（指继蔡元定作《律吕新书》之后），宜春欧阳之秀复著《律通》。"据《律吕新书》卷首朱熹序可知，其书成于 1187 年。

② 见［元］脱脱，等. 宋史·卷八十一·志第三十四·律历十四［M］. 北京：中华书局，1977：1913-1917. 以下简称《自序》，下文引用文献未经标注者皆引自此版本《律通·自序》。

经过以上的初步总结，稍做梳理我们便可发现，此《自序》有若干非常值得深入思考、细细品味之处，其价值应当得到进一步的挖掘。然而，就笔者所见，自南宋至今八百年，对这段材料有所关注者仅有王骥德、胡彦升、曹廷栋三位古代学者，且在各自论著中都是点到即止。① 鉴于此，我们有必要以乐律学方法，对文本中提及的与乐律学相关的内容做相应梳理，并在尽可能厘清关键问题的基础上，对文本的历史价值以及学术价值做深入发掘。

一、对《自序》中生律法相关问题的清理

《自序》近一千七百字，篇幅并不长，但若欲对其深入解读，有必要先厘清篇中的关键问题。须说明的是，由于此文本"序"的性质，篇中内容大都以作者自身观点的阐释为主，并无具体细节，以致有些问题基于现有材料无法得出结论。故而，笔者仅在文本范围内，在已有材料的基础上对相关内容做尽可能的阐述和最大限度的剖析。

1. 对《自序》中所用生律元素的初步整理

《自序》中，作者并未给出具体的生律方式，也没有给出任何相关的资料，但通过分析，我们仍然可以从作者的片段性描述中寻出与生律方式相关的蛛丝马迹。

从《自序》的原文表述中，我们可以领会欧阳氏对使用三分损益法生十二律的不认可②；同时，他又秉持着"夫律固不能舍损益之

① 王骥德《曲律》曰："其说（指宫调理论）杂见历代乐书——杜佑《通典》、郑樵《乐略》、沈括《笔谈》、蔡元定《律吕新书》、欧阳之秀《律通》、陈旸《乐考》、朱子《语类》……" 胡彦升《乐律表微·卷二》曰："……而万宝常为百四十四律，至宋，欧阳之秀犹宗其说作《律通》。" 曹廷栋在《琴学·外篇·论律第三》中对《自序》中生律部分文字进行了解读。[明] 王骥德. 曲律//中国戏曲研究院. 中国古典戏曲论著集成：第四集 [M]. 北京：中国戏曲出版社，1959：99. [清] 胡彦升. 乐律表微·卷二. 文渊阁四库全书本. [清] 曹廷栋. 琴学 [M]. 清乾隆间刊本.

② 《自序》首段言："至其专用三分以为损益之法则失之，未免乎声与数之不相合，有非天成之自然耳。"

说以求之"的观点。由此可知，欧阳氏所创制的生律方式同样以"损益"律数的方式来制定。我们可以通过对两条相关语句的分析，一窥其生律所使用的元素。

材料一：

> 盖尝因其损益、上下生之义，而去其专用三分之蔽，乃多为分法以求之，自黄钟以往，其下生者盈十，而上生者止一而已。此其数之或损或益，出于自然，而与旧法固不侔矣。

材料二：

> 盖律之所以长短，不止乎三分损益之一端，自四分以往，推而至于有二十分之法。……

如欧阳氏所说，他使用的生律方式并不专用三分损益法，而是"多为分法"。也就是说，其所使用的生律元素并不止于纯五度，而是将多种生律元素混合使用，生得十二律。在材料二中，欧阳氏给出了他认为可行的所有可用的生律方式：除三分损益之外，还可将弦四等分、五等分乃至二十等分而损益之；换言之，欧阳氏之生律法，除使用音程波长比分母为 3 的纯五度生律外，还在音程波长比分母为 4、分母为 5 乃至分母为 20 的多种方式中，选取了若干种进行生律。

《自序》对其所用生律法仅为宏观性的叙述，文本中并未给出具体损益多少的资料。这就意味着其生律过程中，损益可能并不止于一。故笔者拟通过以下步骤，整理出欧阳氏生律法所可能使用的生律材料：

①"三分"至"二十分"损益各一可形成的音程。（表1）

②"三分"至"二十分"损益的范围内，小于一个八度的音程。由于篇幅的关系，转位音程暂时不列于表中。（表2）

表1 "三分"至"二十分"损益各一形成的音程

生律方式	三分损一	四分损一三分益一	五分损一四分益一	六分损一五分益一	七分损一六分益一	八分损一七分益一	九分损一八分益一
相对波长	$\frac{2}{3}$	$\frac{3}{4}$	$\frac{4}{5}$	$\frac{5}{6}$	$\frac{6}{7}$	$\frac{7}{8}$	$\frac{8}{9}$
音程值(全音数)	3.51	2.49	1.93	1.58	1.33	1.16	1.02
音分数	702	498	386	316	266	231	204
音程性质	纯五度	纯四度	纯律大三度	纯律小三度	特小三度	特大二度	大全音
生律方式	十分损一九分益一	十一分损一十分益一	十二分损一十一分益一	十三分损一十二分益一	十四分损一十三分益一	十五分损一十四分益一	十六分损一十五分益一
相对波长	$\frac{9}{10}$	$\frac{10}{11}$	$\frac{11}{12}$	$\frac{12}{13}$	$\frac{13}{14}$	$\frac{14}{15}$	$\frac{15}{16}$
音程值(全音数)	0.91	0.83	0.75	0.69	0.64	0.60	0.56
音分数	182	165	150	139	128	119	112
音程性质	小全音	中二度	中二度	中二度	中二度	大半音	自然半音
生律方式	十七分损一十六分益一	十八分损一十七分益一	十九分损一十八分益一	二十分损一十九分益一	二十分益一		
相对波长	$\frac{16}{17}$	$\frac{17}{18}$	$\frac{18}{19}$	$\frac{19}{20}$	$\frac{21}{20}$		
音程值(全音数)	0.52	0.49	0.47	0.44	0.42		
音分数	105	99	94	89	84		
音程性质	接近平均律半音	接近平均律半音	接近平均律半音	小半音	小半音		

表2 "三分"至"二十分"损益内小于八度的音程

生律方式	七分损二五分益二	九分损二七分益二	十一分损二九分益二	十一分损三八分益三	十一分损四七分益四	十二分损四七分益四	十三分损二十一分益二
相对波长	$\frac{5}{7}$	$\frac{7}{9}$	$\frac{9}{11}$	$\frac{8}{11}$	$\frac{7}{11}$	$\frac{7}{12}$	$\frac{11}{13}$
音程值(全音数)	2.91	2.18	1.74	2.76	3.91	4.67	1.45
音分数	583	435	347	551	782	933	289
音程性质	增四度	特大三度	中三度	半增四度	增五度	特大六度	较小的小三度

续表

生律方式	十三分损三十分益三	十三分损四九分益四	十三分损五八分益五	十五分损二十三分益二	十五分损四十三分益四	十七分损二十五分益二	十七分损三十四分益三
相对波长	$\frac{10}{13}$	$\frac{9}{13}$	$\frac{8}{13}$	$\frac{13}{15}$	$\frac{11}{15}$	$\frac{15}{17}$	$\frac{14}{17}$
音程值（全音数）	2.27	3.18	4.20	1.24	2.68	1.08	1.68
音分数	454	636	840	248	537	217	336
音程性质	半减四度	半减五度	中六度	半增二度	半增四度	大二度	中三度
生律方式	十七分损四十三分益四	十七分损五十二分益五	十七分损六十一分益六	十七分损七十分益七	十九分损二十七分益二	十九分损三十六分益三	十九分损四十五分益四
相对波长	$\frac{13}{17}$	$\frac{12}{17}$	$\frac{11}{17}$	$\frac{10}{17}$	$\frac{16}{19}$	$\frac{15}{19}$	
音程值（全音数）	2.32	3.02	3.77	4.59	0.96	1.49	2.05
音分数	464	603	754	919	192	298	409
音程性质	半减四度	减五度	半增五度	大六度	大二度	小三度	大三度
生律方式	十九分损五十四分益五	十九分损六十四分益六	十九分损七十二分益七	十九分损八十一分益八			
相对波长	$\frac{14}{19}$	$\frac{13}{19}$	$\frac{12}{19}$	$\frac{11}{19}$			
音程值（全音数）	2.64	3.28	3.98	4.73			
音分数	529	656	796	946			
音程性质	半增四度	半减五度	小六度	半增六度			

 以上资料是站在对文本尽可能剖析的立场，对其使用生律材料的所有可能性进行的推演。通过这一过程，欧阳氏所使用的生律材料当不超出此范围。

 2. 对《自序》中十二律产生过程的梳理

 关于十二律的产生过程，欧阳氏在《自序》中也有片段性的描述。

材料三：

夫十二律之生也，十律皆下生，一律独上生。唯其下生者，损之极也，而后上生者益焉。上生则律穷矣，此穷上反下、穷下反上之理也。琴一弦之间具十二律，皆用下生之法，而末以上生法终之。若以七弦而紧慢之为旋宫之法，则应钟一均之律，宫声之外，多用倍法生一律矣。此天地声音自然而然，不可拘于一而不知通变也。故正律止于十二而已。

材料四：

今乃蕤宾之生大吕，又从而上生焉，此《班志》所载，所以变其说为下生大吕，而大吕之长遂用倍法矣。夫律之相生而用倍法，犹为有理。① 独专用三分以为损益，则律之长短，不中乎天地自然之数尔。

材料三大略叙述了生律的过程，并且借用琴作为表达，叙述了三方面内容：

第一，欧阳氏生出的十一律中，有十律为下生生出，一律为上生生出。

第二，在一根琴弦上生出十二律，其顺序为连续下生十次，在最后再上生一次。

第三，通过紧慢琴弦的方式在琴上进行旋宫实践时，若以应钟为均主，则需要多用"倍法"生出一律。

众所周知，自《吕氏春秋》之后，所谓上生即指生出比本音低的音，下生即指生出比本音高的音。综合第一、第二两点可以推测，欧阳氏以黄钟为始，连续十次生出了比前一音高的音，并在最后一次生出了比前一音低的音。这一推测也与作者所描述的"唯其下生者，损之极也，而后上生者益焉"得以互相印证，连续十次生律，律数不断减小，正是"损之极"；直到最后才上生出一个较低的音，也与

① "有理"与"独"间原文点为逗号，今改句号。

"穷上反下、穷下反上"相对应。

第三点是在讲琴上的旋宫实践时,提及了需以"倍法"多生一律。与"倍法"相关的内容,可见材料四。

材料四所论内容本于《汉书·律历志》①中的生律方式。作者认为,《汉书·律历志》中蕤宾后下生大吕的说法与作者所处年代的生律方法有所出入,故而运用"倍法"这一概念来解释,可以作为前后达成一致的桥梁。从文中可以推断,所谓"倍法",其实质即为将所生出律的律高移低一个八度。参照于上述第三点,应钟均②的七声中,应钟当为最低一音,而其余六声均需高于应钟。这就要求应钟需使用低八度的倍律,正是"多用倍法生一律"。(表3)

表3 用"倍法"所生七律

律名	应钟	大吕	夹钟	仲吕	蕤宾	夷则	无射
音名	宫	商	角	变徵	徵	羽	变宫
正倍律	倍律	正律	正律	正律	正律	正律	正律

从《自序》文中我们可以看到,在评价三分损益法时,作者有一语:"夫人皆以为法之尽善矣,岂知三分损益所生之律,乃仅得其声之近似而未真。"作者认为三分损益法所生之律已得了"声之近",即三分损益法所生十二律距离作者心目中"中天地自然之数"的十二律已经十分接近了。加之作者注重听觉感受,以耳齐声③,故可做出推测:通过上述的生律方式,会生得与三分损益法所生律接近,但更加符合听觉审美的十二律。这也意味着,最后生成的十二律中可能含有纯律因素。

① 见[汉]班固.汉书·卷二十一上·律历志上[M].北京:中华书局,1962:965.

② 虽然由于生律方式的不同,五度链已不存在,但从作者这里的表述方式来看,"一均七声"的观念应当仍然存在,故推断此"应钟均"七声与原应钟均七声仍同。

③ 《自序》中提及三分损益时还有"盖非师旷之聪,则耳不能齐,其声之近似者,足以惑人之听,是以不复求其法之未尽善者"的说法。

但是，综合以上推论，仍然有两个疑点得不到回答：① 为何不是连续下生出十一律，而是向下方生出十律后再向上方生一律？这样做的目的何在？① ② 若说最后上生一律的目的是为了维护十二律皆在一个八度的完整格局，那么从黄钟起数②，若想在最后以上生的方式生出一律，则最后一律必然由应钟而生。那么，应钟所生究竟为哪一律？

显然，限于文本材料，我们对欧阳氏所采用生律方式的理解仍然存在着某些缺失，这些缺失导致我们很难准确还原出完整的生律过程。尽管如此，使用现有材料给出的信息，我们仍然可以尝试在加入主观推测的基础上，还原出一个可能较为接近的生律过程。（表4）

表4　生律过程推测

生律顺序	0	11	1	2	3	4	5	6	7	8	9	10	(11)
律名	黄钟	大吕	太簇	夹钟	姑洗	仲吕	蕤宾	林钟	夷则	南吕	无射	应钟	大吕清
相对波长	1	$\frac{128}{135}$	$\frac{8}{9}$	$\frac{38}{45}$	$\frac{4}{5}$	$\frac{3}{4}$	$\frac{17}{24}$	$\frac{2}{3}$	$\frac{19}{30}$	$\frac{3}{5}$	$\frac{17}{30}$	$\frac{8}{15}$	$\frac{64}{135}$
相对音高	0	0.46	1.02	1.46	1.93	2.49	2.98	3.51	3.95	4.42	4.91	5.44	6.46
音分数	0	92	204	293	386	498	597	702	791	884	983	1088	1292
生律方式		$\times\frac{7}{9}$	$\times\frac{19}{20}$	$\times\frac{18}{19}$	$\times\frac{15}{16}$	$\times\frac{17}{18}$	$\times\frac{16}{17}$	$\times\frac{19}{20}$	$\times\frac{18}{19}$	$\times\frac{17}{18}$	$\times\frac{16}{17}$	$\times\frac{16}{9}$	($\times\frac{8}{9}$)
音程值		1.02	0.44	0.47	0.56	0.49	0.52	0.44	0.47	0.49	0.52	1.02	
音分数		204	89	94	112	99	105	89	94	99	105	204	

① 清代学者曹廷栋在《琴学·外篇·论律第三》中对《自序》中生律部分文字进行了解读，并在引用《宋史·律历志》时将"十律皆下生，一律独上生"改作"十一律皆下生，一律独上生"。然而以黄钟一律为始发律，须再生出十一律即可满足十二律的格局。故此处曹廷栋将对"十一律皆下生"的改动应当多出于其主观臆测，但也反映出曹氏同样对"十律皆下生，一律独上生"一句的逻辑内涵存有疑惑。

② 《自序》文后附《律通》目录一段，有"《黄钟起数》第二"一条，可证明确实起数于黄钟。

表4说明：

（1）表格中生律所用材料皆出自表1，都使用"损一"的方式进行；第十一次上生所得律暂记为大吕律，使用"九分益七"的方式生律，其实质为"九分损一"所生大吕清律的倍律。这也意味着黄钟所生之律为太簇。表中所生成各律的相对波长资料为笔者的推测，以维系黄钟均七声的听觉审美为主要目的①。从相对波长资料可见，这一音列接近于三分损益所生音列，且弦长比例关系更简单，较为符合"声之近且更真"的要求。

（2）此处暂将最后上生所得律记为大吕律，其原因有二：① 除去下生应钟律的无射律以及黄钟清律外，大吕清律距离应钟律最为接近；② 根据"穷上反下、穷下反上"，在一个八度范围内，大吕律与应钟律分别为最上和最下。

（3）从作者在琴上进行生律的表述和操作来看，其乐律学思维的形成当与在琴上的实践密不可分。表4中所使用的生律元素，皆可从琴上直观获得：相对波长为$\frac{17}{18}$、$\frac{16}{17}$的两音程相加为一个大全音，此大全音可在全弦的$\frac{8}{9}$处，即十三徽外一分处获得②；当在龙龈与十三徽外一分之间取中点时，所得音的弦长即可通过$\times\frac{17}{18}$即全弦十八分损一的方式获得，且此音可通过再$\times\frac{16}{17}$即十七分损一的方式获得十三徽外一分的大全音。同理，相对波长$\frac{19}{20}$、$\frac{18}{19}$的两音程可在十三徽外一分与十一徽之中点处获得，$\frac{15}{16}$则为十徽与十一徽之间的弦长比关系。

（4）由于文本本身的局限性，对这一生律过程的还原掺杂了较

① 之所以仅维系黄钟均七声的听觉审美，是因为欧阳氏数次提及在音乐实践中须考虑宫商角等七声的听觉效果，如《自序》文后目录中就有"《十二宫七声倡和》第十八"一条。详细可参考后文"关于《自序》中完整音律结构的梳理"。

② 宋时并未使用徽分，但琴上的用音实践应当是存在的。《碣石调·幽兰》中便已有"十三下半寸许"的记录。

为主观的推测,所以很难说这些推测是否都与作者原意相符,故不对此资料做更深入分析。

3. 关于《自序》中完整音律结构的梳理

文本中还有一部分内容需要先进行厘清,即关于欧阳氏生律法所生律的整体结构形态。

材料五:

> 今《律通》之作,其数之损益可以互相生,总为百四十四以为之体,或变之,又可得二百一十有六以为之用,乾坤之策具矣。世不用则已,用则声必和,亦因古黄钟九寸法审之,以人物之声而稍更定之耳。或曰:律止十二,胡为复衍百四十四律乎?应之曰:十二者,正声也;百四十四者,变声也。使不为百四十四者,何以见十二宫七声长短之有定数,而宫、商、角、徵、羽清浊之有定分乎?其要主于和而已。故有正声则有变声也,通其变然后可与论律矣。

这段材料并不复杂,作者透过材料所表现的思维方式也比较清晰。可分析如下:

① 《律通》共生得一百四十四律为体,二百一十六律为用,此正合"乾坤之策"。

② 为体的一百四十四律中有正声十二,一百四十四律由十二正声变得。

③ 设计一百四十四律,是为了使十二正律分别作均主时,七声都有明确的长度。

④ 这样设计的根本目的是为了使声音"和"。

通过上述材料,我们首先可以对《律通》生律的整体格局有所把握:一百四十四律为体,二百一十六律为用,即所生律的总数为二者相加,合共三百六十律。如《周易·系辞上》所言:"《干》之策二百一十有六,《坤》之策百四十有四,凡三百六十,当期之日。"①

① [清]阮元,校刻. 十三经注疏:上[M]. 北京:中华书局,1980:80.

三百六十律的总数即作者所云"乾坤之策"。

其次，我们可以结合②③④三点，推导出正声十二律生成一百四十四律变声的过程：先以欧阳氏自创生律法生出十二律，再将除黄钟以外的十一律依次作为生律起始，每次都使用其创制的生律法生出其他十一个音。如此得到的所有律之和即为一百四十四。这一推导并不难理解。然而，对完整的三百六十律，《自序》中并未有太多描绘，所以我们并不了解生出的三百六十律所为何用，也无从得知一百四十四律到三百六十律之间是如何过渡的。

但是这并不影响我们对十二律、一百四十四律、三百六十律性质的认识：十二律是整个格局的基础，也是欧阳氏律制的音高标准；一百四十四律的存在与乐学旋宫转调的音乐实践相关，为了使得十二律分别当宫音时都能得到合乎听觉审美效果的音阶，每一次宫音音高的变化都需要重新计算出一组十二律的律数，方能使得律学的理论与乐学的实践相对接；从后文描述音乐实践时，欧阳氏仅提及一百四十四律的表述来推测，三百六十律的总数，应当主要是为了三百六十这个数字，以此来附会"乾坤之策"，并不一定在音乐实践中有所使用，属于"易律合一"观念下的产物。

至此，《自序》中生律法相关的内容基本得到了较为有效的梳理。

二、《自序》文本价值的进一步发掘

1. 《自序》中所反映出的纯律思维及律制构建

经过上面一系列分析，我们可以对欧阳之秀所用生律方式有一个概括性的认识：

① 其生律所用元素已经超出了三分损益法的范围，采用了将弦四分乃至二十分损益的方法进行生律。

② 该生律法的生律顺序为从黄钟起，依次向下（音趋高）生出十律，并在最后向上（音趋低）生出一律，最终形成一个八度内的十二律格局。

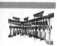

③ 用该方法生出的十二律,与用三分损益法生出的十二律相近,却更合乎人的听觉感受。

④ 这种生律方式应当与琴上实践密切相关。

透过上述总结,我们可以观察到这一生律法中纯律理论,甚至是超越纯律理论的存在。

自20世纪50年代起①,中国的乐律学家们便对中国古代音乐史中存在的纯律理论给予了高度的关注。在学者们长达半个世纪的持续研究下,闪烁于历代古琴文献中的纯律实践大都得到了深入的发掘,曾侯乙编钟铭文的解读也将中国纯律理论的出现推至先秦时期。从曾侯乙编钟铭文结构反映出的纯律三度音程,到琴谱《碣石调·幽兰》中"十三下一寸许"徽外按音所能得到的小全音,再到崔遵度《琴笺》中"自然之节"的深刻认识、朱熹《琴律说》中十一徽定弦的定弦法,直至明清诸多琴谱中对纯律音程的使用,我们看到了流淌于先秦编钟、七弦琴上的纯律理论脉络。②

目光再次回归文本,我们可以清晰地观察到《自序》中沉淀的来自前人纯律理论的学术继承。自北宋时起,学者们便对琴上"自然之节"有着清晰的理解,深刻认识到了弦振动会产生泛音的物理规律,并在琴上实践的过程中,发现了十一徽、十徽按音的特殊性。正是有着这些经验与认识作为基础,欧阳氏才能够察觉三分损益法生律之局限,才会发现既有生律法与听觉审美之间的矛盾,对生律进行更复杂的等分,并以此来解决生律问题。欧阳氏所创生律法之所以如此独树一帜,正是因为前人的智慧遗珠。

同时,我们更应当有所意识并加以重视的是,《自序》对前人纯律理论的消化以及突破。先于欧阳之秀,朱熹于定弦法中,使用了四

① 转述自陈应时. 论证中国古代的纯律理论 [J]. 中央音乐学院学报, 1983 (1): 34-39.

② 这部分内容详参李玫. 东西方乐律学研究及发展历程 [M]. 北京:中央音乐学院出版社, 2007: 42-49, 84-116.

分、五分弦长的方式，涉及了质数 5 的使用①。而《自序》却大开大合，对前人理念进行了更全面的演化，做出了大幅突破：将弦长由四分、五分继续推演至二十分。显而易见，欧阳氏所采用的这种生律方式中，有着大于 3 的质数的参与。这已经完全进入了纯律范畴，甚至涉及更加复杂的 7、11、13、17、19② 等质数的讨论。这一逻辑化的推演，直接为其提供了数量、种类及复杂程度远超前人的生律因素。这些都凸显出这一突破的难能可贵。

再者，若说将四分、五分弦长推演至二十分还仅仅是量的累积，那么目的明确地将这些弦长比例关系运用于具体律制的创制中，则完全可称得上是质的飞跃。从方法论的角度而言，发现更多的弦长比例关系与将之运用于生律法、实现律制的构建之间，存在着系统化、理论化的鸿沟；欧阳之秀从琴上音乐实践到生律法理论的提炼与构建，这一步跨越于乐律学而言意义非同小可。纵观史书，还未见有人能像欧阳之秀这样，将这么丰富的弦长比例关系用于生律法中，并主动、积极且明确地探求着三分损益法之外的其他律制。

此外，如若注意到徐理《琴统·十则》中将琴弦作一至十等分，从而得到三十一徽的文献记载③，我们还可以关注《自序》与《琴统·十则》之间或是启发或是共同发生的关系。《琴统》成书于 1268 年，从时间来看，《自序》当早于《琴统》或与其同处于一个时代，二者对弦长比探索的思维方式较为相近。可见，《琴统·十则》中对将弦做更多等分可能性的探索也同样有着深厚的历史基础。这也可以进一步说明，当时的琴人对于琴弦振动规律的认识已经普遍达到了一定的程度。

2. "一百四十四律"的意义及价值

上文已知，《自序》中所生律可分三个层次：十二律、一百四十

① 详见李玫.《琴律说》文本解读——兼及常见的校勘错误［J］. 音乐研究，2008（5）：79 - 89.

② 虽然有的质数在前文生律方式中并未出现，但却不能排除其存在使用的可能。

③ ［明］汪芝. 西麓堂琴统·卷一·十则//文化部文学艺术研究院音乐研究所，北京古琴研究会. 琴曲集成：第 3 册［M］. 北京：中华书局，2010：12.

四律、三百六十律。其中，十二律上文已做各方面的解析；三百六十律附会于"乾坤之策"，作者本人在《自序》中也未多提及；而一百四十四律，则仍然有置入乐律学史中的意义及价值。

我们可以总结出欧阳氏所说一百四十四律的两个特点：① 为旋宫转调而设；② 除十二正声之外，其余为变声。

爬梳历史，我们可以观察到欧阳氏一百四十四律的学术继承。首先，关于变声，早于欧阳之秀的蔡元定在《律吕新书》中已经有"变律"的使用。《律吕新书·卷一》定义："变律者，其声近正而少高于正律也。"① 很明显，此处的"少高"是针对蔡元定所制定的十八律格局而言的。欧阳氏虽称"变声"，但从文中的表达来看，应当与蔡元定的"变律"类似，取"声近而不同"为定义。欧阳之秀与蔡元定学术上的承继关系在《自序》中也有体现："近世蔡元定特著一书，可谓究心，然其说亦有可用与否。其可用者，多其所自得，而又有证于古，凡载于吾书者可见矣。"由此可见，欧阳氏"变声"的使用或许受到了蔡元定的启发。

其次，一百四十四律的格局也有其先行者。《隋书·万宝常传》载："并撰《乐谱》六十四卷，具论八音旋相为宫之法，改弦移柱之变。为八十四调，一百四十四律，变化终于一千八百声。"② 万宝常与欧阳之秀皆以"一百四十四律"作为框架结构，难怪清人胡彦升《乐律表微》卷二中说："……而万宝常为百四十四律，至宋，欧阳之秀犹宗其说作《律通》。"③

然而，我们也应当认识到万宝常一百四十四律与欧阳氏一百四十四律的区别。下表简要呈现二者所用生律法在分别以黄钟为始发律、林钟为始发律时所面临的矛盾。（表5、表6，为了方便对比，将所生律皆调整在一个八度之内）

① [宋]蔡元定. 律吕新书·卷一. 文渊阁四库全书本.
② [唐]魏征，等. 隋书·卷七十八·列传第四十三[M]. 北京：中华书局，1973：1783.
③ [清]胡彦升. 乐律表微·卷二. 文渊阁四库全书本.

表5　万宝常一百四十四律旋宫情况

以黄钟长为始发律	黄钟	大吕	太簇	夹钟	姑洗	仲吕	蕤宾	林钟	夷则	南吕	无射	应钟
相对波长	1	$\frac{2048}{2187}$	$\frac{8}{9}$	$\frac{16384}{19683}$	$\frac{64}{81}$	$\frac{131072}{177147}$	$\frac{512}{729}$	$\frac{2}{3}$	$\frac{4096}{6561}$	$\frac{16}{27}$	$\frac{32768}{59049}$	$\frac{128}{243}$
以林钟长为始发律	变黄钟	大吕	太簇	夹钟	姑洗	仲吕	蕤宾	林钟	夷则	南吕	无射	应钟
相对波长	$\frac{524288}{531541}$	$\frac{2048}{2187}$	$\frac{8}{9}$	$\frac{16384}{19683}$	$\frac{64}{81}$	$\frac{131072}{177147}$	$\frac{512}{729}$	$\frac{2}{3}$	$\frac{4096}{6561}$	$\frac{16}{27}$	$\frac{32768}{59049}$	$\frac{128}{243}$

表6　欧阳氏一百四十四律旋宫情况

以黄钟长为始发律	黄钟	大吕	太簇	夹钟	姑洗	仲吕	蕤宾	林钟	夷则	南吕	无射	应钟
相对波长	1	$\frac{128}{135}$	$\frac{8}{9}$	$\frac{38}{45}$	$\frac{4}{5}$	$\frac{3}{4}$	$\frac{17}{24}$	$\frac{2}{3}$	$\frac{19}{30}$	$\frac{3}{5}$	$\frac{17}{30}$	$\frac{8}{15}$
以林钟长为始发律	变黄钟	变大吕	变太簇	变夹钟	变姑洗	变仲吕	变蕤宾	林钟	变夷则	变南吕	变无射	变应钟
相对波长	1	$\frac{17}{18}$	$\frac{8}{9}$	$\frac{38}{45}$	$\frac{4}{5}$	$\frac{34}{45}$	$\frac{32}{45}$	$\frac{2}{5}$	$\frac{256}{405}$	$\frac{16}{27}$	$\frac{76}{135}$	$\frac{8}{15}$

表5为万宝常一百四十四律旋宫情况，表6为欧阳氏一百四十四律旋宫情况①。从表中可见，万宝常以三分损益法生律，每旋宫一次，仅一律与原先十二律不同，故从黄钟起旋宫十一次，即须多生出十一个变律，加十二正律共二十三律即可满足十二律旋宫的条件，其一百四十四律有一百二十一律的重复；而欧阳氏生律法在进行旋宫时则会出现新生出的十二律中多律与原十二正律不同的情况，为了满足十二律旋宫，必须要分别在十二正律上重新生律，否则就会在旋宫时出现十二律之间关系的"不和"。

所以，欧阳氏的一百四十四律并不能简单地与万宝常一百四十四律合而为一。正是因为欧阳氏所用生律法在进行旋宫转调时存在着相

① 此处十二律相对波长暂时借用表4数据，意在说明问题。由于欧阳氏自称"十二正声"与"一百四十四变声"，故表中以林钟为始发律生得的其余各律皆称"变"。

当的局限性，才需要通过生一百四十四律的方式来解决这一问题。通过上述分析可以看出，欧阳氏一百四十四律整体格局的设计与其所用生律方式是密切相关、相辅相成的。

欧阳氏出于"寻自然之声"的目的创制了更加合乎听觉审美效果的十二律，但又面临如何进行旋宫转调的问题。《自序》中一百四十四律的设计，为我们揭示了欧阳氏在面对这一问题时的解决途径，也展现了中国古人在探寻三分损益法以外的生律方式时的艰难历程。

综上可说明，《自序》这样一篇原先无人问津的文献资料，潜藏着极大的学术能量。这一距今约八百年的宋代文本，短短一千六百余字中所反映出的超越三分损益法的生律思维、律制构建，对中国古代纯律理论的研究而言，是不可多得的宝贵资料；对整个中国古代乐律学史的研究来说，也具有非同寻常的历史价值与学术价值。

结　语

欧阳之秀《自序》一篇的文本价值还并不仅限于笔者上文所述。《自序》文中对诸学者的评判、对以度起律的态度、对声与数关系的论述等，都值得做进一步的探究。

翻阅《宋史》，我们或许可以感受到欧阳之秀作《律通》的用意。《律历志》中，自和岘起，至李照、阮逸、胡瑗、范镇、司马光、魏汉津，宋代论律的主体几乎完全围绕着累黍、制量、尺寸在进行，争论往复不休，如李如箎《乐书》言："光、镇争论往复，前后三十年不决，大概言以律起度、以度起律之不同。"① 或许是由于对度量衡的过度崇尚以致矫枉过正，促使当时学者对其进行反思。所以欧阳之秀在《自序》中叹道："今之制律者，不知出此（指声与数的关系），而顾先区区于秬黍之纵横、古尺之修短、斛斗之广狭、钟磬之高下谋之，是何足以得其声之和哉！"

① 见［元］脱脱，等. 宋史·卷八十一·志第三十四·律历十四［M］. 北京：中华书局，1977：1919.

然而《律通》未能流传便早佚，可以想见，其学说并未得到主流学者的重视。在中国古代的官方话语体系中，三分损益法几乎成为政治伦理的一部分，地位牢固而不可动摇，甚至黄钟三倍反生仲吕都被斥为"乖相生之道"①。在当时这样一个提倡三分损益法、将之奉为真理的时代，欧阳之秀对三分损益法的超越，无疑是在逆流而上，难以得到普遍认可，最终淹没于历史之中。

但无论如何，《宋史·律历志》有意或无意地保存了《自序》一篇，仍然让我们得以窥探欧阳之秀书中的部分思想内容。这些内容再一次向我们证明，中国古人并非是没有超越五度相生律的条件，也并非没有三分损益法以外的生律实践。对三分损益法一以贯之的崇尚，来自意识形态，是一种文化的选择。

① 见《隋书·卷十四·志第九·音乐中》，[唐] 魏征，等. 隋书：第二册 [M]. 北京：中华书局，1973：347.

《律吕新书》黄钟律管尺制算法解析

吕　畅（四川音乐学院）

内容提要：在中国古代，黄钟律管尺制作为确定度量权衡的依据，不但关乎音乐实践，而且影响到一朝一代社会生活的各个方面。《律吕新书》中所附录的元代彭鲁斋对黄钟尺制算法的论述，对解决黄钟尺制资料之间的换算关系问题，有关键性的突破。

关键字：黄钟尺制；《律吕新书》；蔡元定；彭鲁斋

《国语·周语下》云："是故先王之制钟也，大不出钧，重不过石。律度量衡于是乎生，小大器用于是乎出，故圣人慎之。"《尚书·舜典》亦云："协时月正日，同律度量衡。"在中国古代，黄钟律管尺制不只是一组涉及乐律学理论的实际应用数值，还是确定度量权衡的依据，影响到一朝一代社会生活的各个方面。因此，历代乐律学文献对黄钟尺制问题多有论述。

今本《律吕新书》中除蔡元定的著述外，附录了大量宋元学者对蔡元定乐律理论的考释，涉及不少对宋元以前乐律学成果总结的内容，其中就包括对黄钟律管尺制问题的探讨[①]。本文试以《律吕新书》中所载的黄钟律管尺制算法为研究对象，对这一课题在律学史上的演进加以梳理。

① 对《律吕新书》版本系统的论证，可参见［日］山寺三知.《律吕新书》校点札记（之一）——选择底本，兼论版本系统［J］. 文化艺术研究，2009（6）：87.

一、问题的提出

《汉书·律历志》对律（律管）和度、量、衡的关系有如下阐释："度者，分寸尺丈引也，所以度长短也，本起于黄钟之长。……量者，龠合升斗斛也，所以量多少也。本起于黄钟之龠，用度数审其容。……权衡者，衡，平也；权，重也，……本起于黄钟之重。"①

《律吕新书》中所采用的黄钟律管基本资料即以《汉书·律历志》中所载"汉斛铭文"为依据："以《汉志》'斛铭文'定：长九寸，空围九分，积八百一十分。"②

"长九寸"是指黄钟律管长度为九寸。"空围九分"指黄钟律管管口面积为九平方分，积"八百一十分"指黄钟律管容积为八百一十立方分。

再据《汉书·律历志》所言"至元始中，王莽秉政，欲耀名誉。征天下通知钟律者百余人，使羲和刘歆等，典领条奏，言之最详，故删其伪辞，取正义，着于篇"③，可知"汉斛铭文"所载黄钟律管尺寸当为西汉末年刘歆所定。

但是，黄钟律管尺制不仅有管口面积、管长和管内容积三个数值，还有管口直径及管口周长。因此，自《汉书·律历志》以后，历代乐律学家对剩余两个资料开始了不断的探索。这便是所谓黄钟律管尺制问题。"汉斛铭文"是黄钟尺制第一次明确地以数值的形式出现在史籍之中，因此成为后世乐律学家探讨这一课题的主要依据。

二、蔡元定论黄钟律管尺制算法

在《律吕新书》上卷"黄钟第一"中，关于黄钟尺制资料的第

① ［汉］班固. 汉书：第4册［M］. 北京：中华书局，1977：961.
② ［宋］蔡元定. 律吕新书［M］. 国家图书馆藏《朱子成书》，元至正元年日新书堂刊本. 本文此处之后所引用的《律吕新书》原文，皆出自此版本.
③ ［汉］班固. 汉书：第4册［M］. 北京：中华书局，1977：955.

一种算法论述完毕后，其后的附录中有"宋蔡氏说径围分数与胡氏同……"的评语，可见第一种黄钟尺制算法由蔡元定所作。

下面就其算法进行解析：

算法：置八百一十分，分作九重，每重得九分。

 圆田术，三分益一得一十二，开方法除之得三分四厘六毫强，为实径之数，不尽二毫八丝四忽。今求圆积之数，以径三分四厘六毫自相乘，得十一分九厘七毫一丝六忽。加以开方不尽之数二毫八丝四忽，得一十二分。以管长九十分乘之，得一千八十分为方积之数。四分取三为圆积，得八百一十分。①

黄钟律管长九寸，即九十分。若律管容积为八百一十立方分，每一分长度的律管，容积为九分。蔡元定的目的是"圆田"，即以此三数值求管口面积，而其所用的"圆田术"使人极为迷惑。

一般而言，古籍中的所谓"圆田术"，是指《九章算术》中"方田"一节所载的"圆田术"：

 今有圆田，周三十步，径十步。问：为田几何？答曰：七十五步。又有圆田，周一百八十一步，径六十步三分步之一。问：为田几何？答曰：十一亩九十步十二分步之一。术曰：半周半径相乘得积步。②

即圆的周长为直径的三倍，圆周率为三。但是从上段引文中可以看出，蔡元定显然没有这一自《周髀算经》延续而来的公式，也没有采用后世《九章算术》中补入的刘徽、李淳风的注解中圆周率的数据。他所用的是正方形内切圆与正方形面积为三比四的公式。

具体运算步骤如下：

管口的面积九平方分乘以三分之四，得十二平方分，为与圆直径相同的正方形之面积。将十二平方开平方，作为正方形边长，即所谓

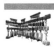

① 《律吕新书·上卷·黄钟第一》。
② 九章算术译注［M］. 郭书春，译注. 上海：上海古籍出版社，2009：39.

"实径",也即圆的直径,实际计算为三点四六强,取小数点后两位,得三分四厘六毫有余。而三分四厘六毫的平方为十一分九厘七毫一丝六忽,与十二分相差二毫八丝四忽。

反之,如果要求律管体积,直径三分四厘六毫的平方,为十一分九厘七毫一丝六忽,加上原来开方不尽的二毫八丝四忽,正好是十二平方分。十二平方分作为正方形面积乘以律管长度九寸,即九十分,为一千八十立方分。这是开面为正方形的长方体立柱的容积,它的四分之三即八百一十立方分,即为圆柱体的容积,即黄钟律管的容积。

从上述数值总结可得蔡元定给出的三组数字关系分别是:圆周长的三分之四开平方等于圆的直径、与圆的直径相同的正方形面积的四分之三即为圆的面积、方柱体的体积的四分之三为圆柱体的体积。

这一算法明显存在严重缺陷。因为正方形内切圆的面积为正方形的0.785,并不是四分之三,即0.75。这个误差就是"不尽二毫八丝四忽"的由来。

按照蔡元定的算法,将十二开平方,得实径(即直径)之数为3.46410151,即三分四厘六毫四丝一忽零微一纤五沙一尘。去掉三分四厘六毫,剩余四丝一忽强,不是文中的"二毫八丝四忽"。蔡元定为了使其运算公式所得资料可以往返,因而将得出的直径之数三分四厘六毫的平方(即十一分九厘七毫一丝六忽),与原来设定的十二分之间的差数(即二毫八丝四忽),作为"不尽"之数。

蔡元定生活的南宋时期,我国对圆周率的计算已经经历了魏晋刘徽,南朝何承天、皮延宗的一系列探索,并最终以祖冲之圆周率到达顶峰。蔡元定不采用这些六百年前就已有的新成果,却拘泥于《周髀算经》的"古法",使其计算资料存在严重缺陷。

三、彭鲁斋等人的黄钟律管尺制算法

今本《律吕新书》在蔡元定的论述之后,又有宋元之交的理学家彭鲁斋所作附录,下面我们继续探讨黄钟尺制史料的关系。

彭氏首先对前人观点进行梳理,他认为黄钟律管的长度为九寸,

历代以来是没有争议的，主要的分歧在于管口周长与直径的资料：

> 黄钟律管，有周、有径、有面幂、有空围内积、有从长。如《史记》论纵长，《律历志》论纵长及积，东汉郑氏注《月令》论幂，东汉蔡氏《月令章句》论从长，皆不易之论。独周径之说，汉以前俱无明文，汉《律历志》开端未竟。东汉蔡氏始创为径三分之说。晋孟氏以后，诸儒续为径三分、围九分之说。宋胡氏、蔡氏又为径三分四厘六毫，围十分三厘八毫之说。然考之于古方，围、周径、幂积、率，皆未有合。①

从这段引文可以看出，蔡邕将黄钟律管直径定为三分。彭氏对此并不同意：

> 尝依东汉蔡氏所言径三分，以《九章少广》内祖氏密率，乘除止得空围内面幂七分零厘七毫奇，乃少一分九厘三毫；空围内积实止得六百三十六分奇，乃少一百七十三分奇。如此，则黄钟之管无乃太狭。盖黄钟空积忽微，若径内差一忽，即面幂及积所差忽数至多。此东汉蔡氏之说所以不合也。②

蔡邕的算法是设黄钟律管直径为三分，半径为一点五，平方得二分二厘五毫。若乘以"祖氏密率"，即祖冲之圆周率，得管口圆面积为七分七厘平方分有余，比刘歆黄钟律管的九平方分少一分三厘。七分七厘平方分乘以管长九十分，得黄钟律管容积为六百三十六分三厘立方分，即文中所说六百三十六分奇。比刘歆黄钟律管的八百一十立方分少了一百七十三分七厘立方分，即文中所说"乃少一百七十三分奇"。由此可知蔡邕以三分为黄钟律管直径不合于刘歆"汉斛铭文"所载数据，其黄钟律管过细。

再看《律吕新书》下一段对晋孟氏诸儒算法的评述：

① 《律吕新书·上卷·黄钟第一》。
② 《律吕新书·上卷·黄钟第一》。

> 晋孟氏诸儒言径三分、围九分，又用径一围三之法。虽是古率，然古人大约以此圆田，若以密率推之径一，则围三有奇。假如径七，则围当二十有二。今依孟氏所言，径三分，则围长当九分四厘二毫四丝强，不但止于九分也。若依九分围长之数，则径当止有二分八厘六毫四丝七忽强，又不及三分也。此晋孟氏诸儒之说所以不合也。①

孟氏诸儒，即西晋孟康，沿用蔡邕黄钟律管直径三分的资料，得管口周长为九分。值得注意的是，孟康第一个论及了管口周长。这个数值依据直径与圆周为一比三的关系求得。这种计算圆周的方法仍然停留在《九章算术》的水平，误差很大。

若设直径三分，乘以祖冲之圆周率得"九分四厘二毫四丝强"，长于九分。而如果设圆周为九分，则直径又为"二分八厘六毫四丝七忽强"，不足三分。所以这个资料也与汉斛铭文不合。

到了北宋，胡瑗等人对黄钟律管尺制问题有了新的看法。彭鲁斋继续分析：

> 宋胡氏不主径三围九之说，大意疑其管狭耳。然所言径长三分四厘六毫，围长十分三厘八毫，亦用径一围三之率。若依所言三分四厘六毫径，当得围长十分八厘六毫九丝九忽强，不但止于十分三厘八毫也。若依十分八厘六毫九丝九忽围长之数，则径止得三分三厘奇，又不及三分四厘六毫也，此宋胡氏之说所以不合也。②

将胡瑗所用直径三分四厘六毫乘以祖冲之圆周率，得出的管口周长应为十分八厘六毫九丝九忽强。但是其所采用的直径与周长比例关系仍为一比三的古法，得周长为十分三厘八毫。

反之，如果十分三厘八毫作管口周长，除以祖冲之圆周率，其直径应为三分三厘有余，而非先前设定的三分四厘六毫。所以由此得出

① 《律吕新书·上卷·黄钟第一》。
② 《律吕新书·上卷·黄钟第一》。

胡氏的资料也不合于汉斛铭文。

而后便是蔡元定的黄钟尺制理论：

> 宋蔡氏说径围分数与胡氏同，至于算法，用圆田术三分益一得一十二，开方除之求径。又以径相乘，以管长乘之，用三分益一四分退一之法，求幂积。今姑依其说，以九方分平置用，又三分益一以三方分割置于九方分之外。如此共积十二方分，其纵横可得三分四厘六毫强，不尽二毫八丝四忽，的如蔡氏之说。
>
> 但依此径以密率相乘，则空围内面幂不但止得九方分，乃得九方分零四十厘六十毫五十秒六百忽奇。空围内积实不但止得八百一十分，乃得八百四十六分五百四十厘一百四十二秒六百忽奇，如此则黄钟之管无乃太大。细考之，方内之圆所占者，不止四分三；圆外之方所当退者，又不及四分一，以此知三分益一、四分退一，乃虚加实退，算家大约之法。此宋蔡氏之说所以又不能以尽合也。①

笔者用蔡元定所得管口直径和祖冲之圆周率求得管口面积为 9.40247249254 平方分，即文中所说"九方分零四十厘六十毫五十秒六百忽奇"。这个数值比蔡元定所设管口面积九方分要大，由此求得的黄钟律管容积是 846.22225243286 立方分，即文中所说的"八百四十六分五百四十厘一百四十二秒六百忽奇"，远大于蔡元定所得八百一十分。

四比三作为正方形与其内切圆面积的关系，只是"算家大约之法"。因此，蔡元定的黄钟律管容积资料大于汉斛铭文。

最后是彭鲁斋对于黄钟律管尺制的算法：

> 又取此管九寸，寸作十分，分作十厘，厘作十毫，毫作十秒，秒作十忽，以合天地五位终于十之数。
>
> 乃以十乘八十一，得八百一十分。以八百一十分配九十

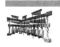

① 《律吕新书·上卷·黄钟第一》。

分管,知此管长九十分,空围中容八百一十分。即十分管长,空围中容九十分;一分管长,空围中容九分。凡求度量衡由此。乃以此管面空围中所容九分,以平方幂法推之,知一分有百厘,厘有百毫,毫有百秒,秒有百忽。积而计之,一平方分通有面幂一万万忽,九平方分通有面幂九万万忽。乃以此九万万忽依《算经·少广章》所载宋祖冲之密率乘除得圆周长,的计十分六厘三毫四秒七忽二微三纤一尘有余。又以圆周求径计三分三厘八毫五秒一忽三微七纤五沙二尘有余。又以半径、半周相乘,仍得九万万忽,内一忽弱。通得面幂九平方分也。既以周径相乘复得面幂。如此,则黄钟之广与长,及空围内积实,皆可计矣。故面幂计九方分,深一分。管则空围内当有九立方分深九十分。管计九寸,则空围内当有八百一十立方分,此即黄钟一管之实。其数与天地造化无不相合,此算法所以成也。①

在十进制的前提下,按照汉斛铭文,设黄钟律管容积八百一十立方分,长九寸,黄钟律管管口面积,为九平方分。为配合祖冲之圆周率的位数,将九平方分换算为九亿平方忽。九亿除以祖冲之圆周率,得出管口半径的平方为 286478902.4522148。开平方得 16925.68765079324037092 7286068461 忽,即半径。半径乘以二,既得管口直径为 33851.37530158648074 1854572136922 忽,即"三分三厘八毫五秒一忽三微七纤五沙三尘有余"。再以直径乘以祖冲之密率,即得周长为 106347.230147286856158 65283410152 忽,即"十分六厘三毫四秒七忽二微三纤一尘有余"。

至此,这个算法中的五个数值终于实现了完满的往返换算关系。自汉而宋,争论不休的黄钟律管尺制五个数值间的换算问题,终于在《律吕新书》小字附录中得以解决。

① 《律吕新书·上卷·黄钟第一》。

结　语

蔡元定对黄钟尺制算法问题十分重视，在《律吕新书》上下两卷中，均将这一课题放在第一节的首要位置，后人在该书中对其所加注释也明显多于其他内容。从本文以上分析可以发现《律吕新书》中两个值得注意的问题。

第一，蔡元定的律学理念明显趋于保守，带有浓郁的复古倾向。他在黄钟尺制算法问题上，不采用祖冲之"密率"，就是个极为典型例子。再如，蔡元定对于何承天、刘焯的批评："何承天、刘焯讥房之病，盖得其一二。然承天、焯皆欲增林钟已下十一律之分，使至仲吕返生黄钟，还得十七万七千一百四十七之数。如此，则是惟黄钟一律成律，他十一律一不应三分损益之数。其失又甚于房①矣，可谓目察秋毫，而不见其睫也。"② 这显然是将三分损益法视作不可撼动的教条了。所以，朱熹在《律吕新书》"序"中讲到"其言虽多出于近世之未讲，而实无一字不本于古人已试之成法"。不仅限于《律吕新书》，这种复古思想实际上笼罩着蔡元定的整个乐律学体系。《宋史·乐志》中，对蔡元定的另一部乐律学著作《燕乐》也有如下评价"蔡元定尝为《燕乐》一书，证俗失以存古义"。把握住这一点，对于理解蔡元定的乐律学理论十分重要。

第二，按照朱熹在《律吕新书》"序"中所落题款"丁未朔旦"，可知蔡元定完成该书至迟不晚于1187年。上文中所分析的今本《律吕新书》中所夹杂的不同于蔡元定理论的小字内容已见于1341年编成的《朱子成书》，说明蔡元定所恪守的"古法"在宋末元初，已被以彭鲁斋等理学家所抛弃。这背后所呈现的是理学在宋元之间发生的巨大变化。

理学的发展在南宋之初有一个自江湖而庙堂的过程。程颐、朱熹

① "房"，指东汉乐律学家京房。
② 《律吕新书·下卷·和声第五》。

成名后，都曾担任过服务皇帝的"侍讲"。1195年以打击理学为目的的"庆元党禁"开始以后，经历一个短暂的低谷期。然而，在蔡元定（1198）、朱熹（1200）相继去世后，仅仅过了不到十年，宋宁宗嘉定二年（1209），朝廷即为朱熹加谥号"文"。其后，宋理宗推动理学成为"官学"，逐渐下移，渗透于民间。

　　蔡元定之所以对黄钟尺制算法等律学理论坚持恪守"古制"，是基于当时理学为上层建筑服务的事实，是为强化南宋皇权的正统地位，刻意为之的。到了宋元之交，彭鲁斋等人所治理学的目的已经变化，所以放弃"古制"就是顺理成章的了。

五弦琵琶东传朝鲜半岛及其本土化研究

钟芳芳（温州大学）

中文摘要：朝鲜半岛南部的新罗可能存在过一种梨形琵琶，所以有韩国学者认为朝鲜的乡琵琶源于本土的新罗琵琶。但中国五弦琵琶东传朝鲜半岛的事实毋庸置疑，而且朝鲜的乡琵琶和中国五弦琵琶一样都具有五弦、直颈、梨形的形制，只是乡琵琶在弦配置、演奏工具、柱制等方面明显受到了朝鲜传统乐器玄琴的影响，演变成了一种不同于中国五弦琵琶的乐器。朝鲜的这种乡琵琶虽然在15世纪逐渐消失在民间，但直到19世纪末还用于朝鲜宫廷音乐的演奏。

关键词：五弦琵琶；东传；朝鲜半岛；乡琵琶；玄琴

丝绸之路上曾经有过一种五弦琵琶，形制上典型的特征为直颈、梨形、五弦、有柱。五弦琵琶在魏晋时期传入中国以后，在中国古代音乐史的舞台上占有举足轻重的地位。隋唐时期五弦琵琶东传日本，日本正仓院至今还保留着一件唐传五弦琵琶实物以及《五弦琴谱》。五弦琵琶亦传入朝鲜半岛，高丽王朝（918—1392）的宫廷已经存在着两种琵琶，即四弦的唐琵琶和五弦的乡琵琶。唐琵琶的原型是中国四弦曲项琵琶的说法在中韩学界并无争议，但对于五弦的乡琵琶，大部分中国学者认为它就是从中国传入的五弦琵琶，而有些韩国学者认为乡琵琶是源于朝鲜半岛本土的乐器。其依据是《三国史记》中乡琵琶"始于新罗"的记载，以及旧新罗国址上出土的5—6世纪弹梨形琵琶的乐俑。因此有必要根据中韩史料及相关考古材料，重新梳理五弦琵琶东传朝鲜半岛的历史脉络。

中国的五弦琵琶东传朝鲜半岛是不争的事实，而且朝鲜的乡琵琶和中国五弦琵琶一样，都是五弦、直颈、梨形的构造。只是朝鲜时期的乡琵琶在细部构造、弦配置、定弦、柱制、演奏等方面和五弦琵琶有着多处的不同。本文还将依据《乐学轨范》的记载对比乡琵琶和中国五弦琵琶的形制，并通过研究乡琵琶的弦配置、调弦法和演奏，论述中国五弦琵琶东传朝鲜半岛之后的本土化历程。

一、五弦琵琶东传朝鲜半岛

高句丽音乐在5—6世纪时传入南北朝，后被隋朝宫廷吸收编入七部伎，名为高丽伎。① 据《隋书·音乐志》载，隋朝宫廷的高丽伎使用了琵琶和五弦，因此学界大都认为曲项琵琶和五弦琵琶在7世纪以前就已经东传韩半岛。但是《隋书》描述的更有可能是作为隋朝宫廷之一的高丽伎，并不能代表韩半岛本土的实际情况，因此五弦琵琶东传朝鲜半岛的确切时间需要根据朝鲜半岛的相关文献和考古材料来进行判断更为客观。

根据目前可确认的考古图像材料，7世纪以前朝鲜半岛出现的琵琶类乐器主要是圆形琵琶，梨形琵琶则在统一新罗时期（676—935）才见于与佛教关联的遗物中。表1罗列的统一新罗时期的梨形琵琶大都为四弦曲项琵琶，只有东国大学博物馆所藏的梵钟上刻画的琵琶可确定为直颈（图1），韩国学者宋芳松认为这便是从中国传入的五弦琵琶。

1114年宋徽宗赐高丽大晟新乐中包含了琵琶四面，五弦两面，② 这是首次记载五弦琵琶登陆朝鲜半岛的史料。但在这之前的文宗三十

① 《旧唐书·卷二十九》："宋世有高丽、百济乐，魏平拓跋，亦得之而未具，周师灭齐，二国献其乐。"《隋书·卷十五》："始开皇初定，令置七部乐：一曰国伎，二曰清商伎，三曰高丽伎。"

② 《高丽史·卷七十》："（宋新赐乐器）睿宗九年六月，今因信使安稷崇回府，赐卿新乐……铁方响五架……石方响五架……琵琶四面……五弦二面……"

一年（1077），高丽的大乐署管弦房有专门的乡·唐琵琶业师。① 再结合《高丽史·乐志》的记载，高丽宫廷有两种琵琶，四弦琵琶用以演奏唐乐，而五弦琵琶用于乡乐的演奏。② 可知1077年以前，朝鲜半岛就已经有五弦的乡琵琶，而且是用来演奏朝鲜本土音乐。

表1　出土7—10世纪朝鲜半岛与梨形琵琶关联的文物

名称	年代	属性	木拨	演奏姿势	其他乐器
碑岩寺癸酉铭全氏阿弥陀佛三尊石像	673年	曲项	有	向左约75度斜抱	腰鼓、琴、笛、排箫、横笛、笙
感恩寺青铜制舍利器	682年	曲项	有	向左约135度斜抱	腰鼓、横笛、铜钹
上院寺梵钟	725年	四弦、直颈	有	向右约145度斜抱	腰鼓、琴、排箫、竖笛、竖箜篌、笙、横笛
东国大学博物馆梵钟	统一新罗	直颈	不详	向右约90度横抱	
国立庆州博物馆砖石	统一新罗	四弦曲项	有	向右约135度斜抱	
实相寺百丈庵三层石塔	统一新罗	直颈?	不详	向左约135度斜抱	竖笛、腰鼓等
双峰寺澈鉴禅师塔	统一新罗	四弦曲项	有	向左约45度斜抱	笙、铜钹、拍板、横笛
凤岩寺智证大师寂照塔	883年	四弦曲项	无	向左约45度斜抱	笙、横笛、竖笛、拍板、铜钹
石造浮屠	10世纪	直颈?	不详	向左约35度斜抱	腰鼓、竖笛、竖箜篌、横笛、铜钹

有关这种乡琵琶最早的文献记载是在《三国史记·乐志》，即

① 《高丽史·卷八十》："诸衙门工匠别赐并以役三百日以上者给之文宗三十年定……太乐管弦房米一科十石（唐舞业兼唱词业一笙业师一唐舞师校尉一），八石（御前两部都厅）七石（琵琶业师校尉阁门使同正），二科八石（杖鼓业师二唐笛业师二乡唐琵琶业师各一……"
② 《高丽史·卷七十一》："唐乐乐器方响（铁十六）、洞箫（孔八）、笛（孔八）、笙篥（孔九）、琵琶（弦四）、牙筝（弦七）、大筝（弦十五）、杖鼓教坊鼓拍（六枚）。""俗乐乐器玄琴（弦六）、琵琶（弦五）、伽倻琴（弦十二）、大琴（孔十三）、杖鼓牙拍（六枚）、无■（有妆饰）、舞鼓嵇琴（弦二）、笙篥（孔七）、中苓（孔十三）、小苓（孔七）、拍（六枚）。"

"新罗乐三竹三弦拍板大鼓歌舞两人……三弦一玄琴二伽倻琴三乡琵琶,三竹一大笒二中笒三小笒";又"乡琵琶与唐制度大同而少异,亦始于新罗,但不知何人所造,其音有三调,一宫调,二七贤调,三凤皇调,共二百一十二曲"。另外,根据旧新罗国遗址出土的两处5—6世纪的弹梨形琵琶乐俑(图2),韩国学者金圣惠认为乡琵琶有可能是源于古代朝鲜半岛的"新罗琵琶"。

但是《三国史记》作于12世纪,而图2刻画的乐器也过于粗糙无法辨认其具体形制,因此笔者认为新罗琵琶的学说还需更多的材料加以证明。7—10世纪朝鲜半岛的图像多次出现四弦曲项琵琶,直颈琵琶也有一处,所以中国的五弦直颈琵琶很有可能和四弦曲项琵琶一起传入了统一新罗,并使其本土化用来演奏朝鲜传统音乐的乡乐,名为乡琵琶。

图1　东国大学博物馆梵钟上的直颈琵琶　　图2　新罗弹梨形琵琶乐俑(5—6世纪)

二、乡琵琶的形制和弦配置

朝鲜世宗时期(1418—1450),唐琵琶是惯习都监的乐工和女妓必学的乐器,乡琵琶也是重要的选修乐器。1493年成书的《乐学轨范》之卷七"乡部乐器图说"里详细描绘了朝鲜宫廷乡琵琶的形制构造和尺寸(图3)。《春官通考》(1788)也有乡琵琶的图示,和《乐学轨范》大同小异,因此乡琵琶的这种构造一直延续到朝鲜末期并无改变。2007年韩国国立国乐院根据《乐学轨范》的记载,用梧桐木、栗木、牛皮等材料复原了一件长102.564cm,宽29.896cm的乡琵琶(图4)。

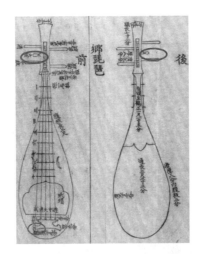

图3 《乐学轨范》的乡琵琶

图4 国立国乐院复原的乡琵琶　　图5 日本正仓院的五弦琵琶

通过对比以上图像可知朝鲜的乡琵琶在外观上和日本正仓院所藏的五弦琵琶（图5）很相似，都是梨形、直颈、五弦的构造，但仔细观察可知乡琵琶在细部构造上有以下几点特殊之处：

第一：五个弦轴中大弦的弦轴呈特殊化，且只有其他轴的一半长。

第二：武弦的通弦孔在覆手的下方。

第三：腹板嵌有玳瑁。

第四：有"柱"无"相"。

《乐学轨范》写到"按照乡琵琶之制，背用栗木，腹板用桐木，棵及装饰木与玄琴同……腹板付以玳瑁，匙用铁杻木"。据此可知朝鲜的乡琵琶用和玄琴一样的匙来挑奏，玄琴是朝鲜半岛代表性的琴筝类乐器（图6）。因此乡琵琶的腹板上嵌有和玄琴造型一样的玳瑁，只是两者执匙的方式不一样（图7）。

图6　《乐学轨范》中的玄琴

图7　乡琵琶（左）和玄琴（右）的执匙图

另外乡琵琶无相只有柱，而同时期的唐琵琶则是有相的。上文所说《乐学轨范》提到乡琵琶的"棵"也和玄琴相同，这里所说的棵就是柱，如图6所示，朝鲜的玄琴有16个固定的柱。也就是说乡琵琶有柱而无相的形制也是受到了玄琴的影响，把相去掉共设10柱。

朝鲜乡琵琶最有别于中国五弦琵琶的特点就是它的弦配置，根据《乐学轨范》的记载："凡五弦，大弦最大，武弦中弦稍细，清弦次之，游弦最细。"如图8所示，乡琵琶中间的大弦最粗，最左边的武

弦和大弦右边的中弦稍细，其次是大弦左边的清弦，最细的是最右边游弦。乡琵琶的这种不规则的弦配置完全不同于五弦琵琶从左至右由粗到细的配置规则，呈现出其特殊性。

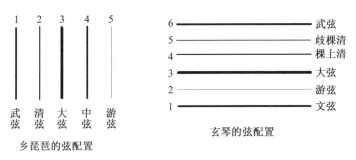

图8 朝鲜乡琵琶和玄琴的弦配置

事实上朝鲜乡琵琶的弦配置应该也是借鉴了玄琴。《乐学轨范》载："（玄琴）凡六弦，大弦最大，文弦武弦次大，棵上清稍细，歧棵清次细，游弦次细。"玄琴的弦配置也是不规则的，最粗的大弦也在中间，最细的也叫游弦，次粗的文弦和武弦在最外面。玄琴的文弦、武弦和歧棵清并不在柱上，而是另设雁足得以固定音高。下文会提到，观察《乐学轨范》上展示的乡琵琶乐调的散行图可知，武弦和清弦并没有按音，而是固定音高，这可能是乡琵琶的武弦没有覆手下方的原因。而中间最粗的大弦，可能因为需要更牢的固定，所以它的弦轴比其他的短小。

三、乡琵琶的调弦法和演奏

《乐学轨范》里记录了乡琵琶的三种乐调——乐时调、羽调、清风体的调弦，详细内容如下：

> 乐时调，一指姑洗宫也，调弦法大弦清弦为姑洗，中弦武弦为南吕，游弦为清大吕并散声，他调仿此；二指仲吕宫也，大弦清弦为仲吕，中弦武弦为无射，游弦为清太簇；三指林钟宫也，大弦清弦为林钟，中弦武弦为黄钟，游弦为姑

洗；横指南吕宫也，大弦清弦为南吕，中弦武弦为太簇，游弦为蕤宾。

羽调，横指南吕宫也，调弦法大弦清弦为姑洗，中弦武弦为南吕，游弦为大吕；羽调应钟宫也，大弦清弦为蕤宾，中弦武弦为应钟，游弦为姑洗；八调清黄钟宫也，大弦清弦为林钟，中弦武弦为黄钟，游弦为仲吕；邀调清太簇宫也，大弦清弦为南吕，中弦武弦为太簇，游弦为林钟。

清风体亦名河临调，或称剩，即姑洗宫也，调弦法，大弦武弦为南吕，中弦为大吕，清弦为姑洗，游弦为蕤宾。

乐时调的韩语原意是"低的调"，羽调则是"高的调"。乐时调（低的调）包含一指、二指、三指、横指（四指），分别以姑洗（E）、仲吕（F）、林钟（G）、南吕（A）为宫。① 根据南相淑的考证，以最粗的大弦为中心，空弦的音程关系是"武弦←（下行五度）—清弦←（上行八度）—大弦—（上行四度）→中弦—（上行三度）→游弦"。② 羽调（高的调）包含横指（四指）、羽调（五指）、八调（六指）、邀调（七指），分别以南吕（A）、应钟（B）、黄钟（c）、太簇（d）为宫。同样以大弦为中心，空弦的音程关系是"武弦←（下行五度）—清弦←（上行八度）—大弦—（上行四度）→中弦—（上行四度）→游弦"。总之，乐时调和羽调的调旋法

① 《乐学轨范》里乡乐的黄钟音高是 C 还是 ᵇE 的问题一直存在争议。认为是 C 的理由主要是玄琴和大弦一指的散形图中黄钟律名对应了工尺谱的"合"；另外有学者认为《乐学轨范》的工尺谱是编撰者的画蛇添足，并没有实际意义，因此当时的乡乐黄钟音高应和现行一样是 ᵇE。南相淑通过分析古乐谱发现最早明确把乡乐黄钟音高定为 ᵇE 的乐谱是 1916 年的《朝鲜音律谱》，也就是说把乡乐黄钟音高定为 ᵇE，据推测应发生在 20 世纪以后，所以《乐学轨范》时期的乡乐黄钟音高应该为 C，另外世祖朝（1455—1468）以后清黄钟宫的《保太平》《正大业》等乡乐，其宫的音高是 C；朴堧（1378—1458）制作的黄钟律管之音高为 C 等也印证了朝鲜时期乡乐黄钟应该是 C 的事实。

② 《乐学轨范》乡琵琶散形中的律字谱并未用 'ㇹ' 和 'イ' 来区分高八度和低八度的音，但观察乐时调三指的散形图，大弦六柱的音是比宫音低一个八度的音，可知大弦空弦音是低两个八度的宫音。并以此推测清弦比大弦的音高八度，而武弦是比清弦低五度，中弦和武弦的空弦音高是一样的。具体可参看南相淑的论文《〈乐学轨范〉清风体的考察》。[韩] 南相淑．《乐学轨范》乐论研究 [M]．首尔：民俗苑，2009：328-329．

中，大弦音最低，清弦比大弦高一个八度，武弦和中弦音高一样，游弦音最高。

现将《乐学轨范》里记录的乡琵琶三种乐调整理如图9所示。

调名	乡乐7调	宫	武弦	清弦	大弦	中弦	游弦
乐时调	一指	姑洗宫	南(A)	姑(E)	姑(E)	南(A)	汏($^\#$C)
	二指	仲吕宫	无($^\flat$B)	仲(F)	仲(F)	无($^\flat$B)	汏(D)
	三指	林钟宫	黄(C)	林(G)	林(G)	黄(C)	姑(E)
	横指(四指)	南吕宫	太(D)	南(A)	南(A)	太(D)	㶌($^\#$F)
	音程关系		纯五	纯八	纯四	大三	
羽调	横指(四指)	南吕宫	南(A)	姑(E)	姑(E)	南(A)	大($^\#$C)
	羽调(五指)	应钟宫	应(B)	㶌($^\#$F)	㶌($^\#$F)	应(B)	姑(E)
	八调(六指)	黄钟宫	黄(C)	林(G)	林(G)	黄(C)	仲(F)
	邈调(七指)	太簇宫	太(D)	南(A)	南(A)	太(D)	林(G)
	音程关系		纯五	纯八	纯四	纯四	
清风体	一指	姑洗宫	南(A)	姑(E)	南(A)	大($^\#$C)	㶌($^\#$F)
	音程关系		纯五	纯四	大三	纯四	

图9 《乐学轨范》乡琵琶调弦法

图9中乐时调、羽调的一指、二指、三指、横指、羽调、八调、邈调构成了《乐学轨范》时期的乡乐七调。乡乐七调来源于单管乐器大笒，其形成背景和原理与中国的工尺七调颇为相似。图9中横指（四指）同时出现在了乐时调和羽调中，《乐学轨范》里解释"横指本乐时调，然弦太急，故今或作羽调而奏之"。要注意这里五指的羽调以及前面"高的调"之羽调，和中国五声调式理论中的羽调是不同的概念，只能看成是乡乐七调中的调名。最后的清风体是一指往上高八度的调，根据图10三指和清风体的散形图可推算，乡琵琶一指和清风体的构成音是一样的，都是姑—㶌—南—应—汏，只是因为调旋法不同所以单独列出。

《乐学轨范》里还仔细记录了三指、羽调（五指）以及清风体三调的音位散形图（图10）。

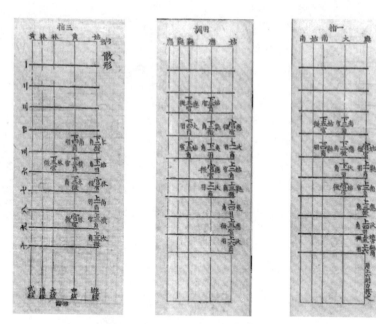

图10 《乐学轨范》乡琵琶之三指、羽调、清风体的散形图

图10中，大弦、中弦、游弦的第3—10柱上分别用五音略谱、时用宫商角徵羽、中国式宫商角徵羽，以及中国律字谱标记了各出现音。这里的五音略谱是朝鲜世祖（1455—1468）发明的记谱法，以宫为中心音，上行高音用上一、上二、上三、上四、上五标记，下行低音用下一、下二、下三、下四、下五标记。时用宫商角徵羽是韩国式宫商角徵羽的表示法，结合五音略谱一起说明的话，从宫开始上一是商、上二是角、上三是徵、上四是羽，以此类推，固定不变。现将《乐学轨范》乡琵琶之三指、羽调、清风体的出现音整理如表2。

表2 《乐学轨范》乡琵琶之三指、羽调、清风体的出现音

五音略谱		下五	下四	下三	下二	下一	宫	上一	上二	上三	上四	上五	上六
时用宫商角徵羽		宫	商	角	徵	羽	宫	商	角	徵	羽	—	—
中国式宫商角徵羽		徵	羽	宫	商	角	徵	羽	宫	商	—	—	—
律字谱	三指	僺G	俌A	黄C	太D	姑E	林G	南A	潢C	汏D	—	—	—
	羽调	㑲B	大#C	姑E	㽔#F	夷#G	应B	汏#C	㴌E	㶋#F	湤#G	㴢B	㶋#C
	清风体	姑E	㽔#F	南A	应B	汏#C	㴌E	㶋#F	湳A	㴢B	㴌#E	㴌E	㶋#F

190

通过表2可知，三指、羽调、清风体的音阶都是中国的五声音阶中的徵调式，在韩国这种音阶被称为平调的乡乐七调。乡琵琶也可演奏界面调的乡乐七调，界面调类似于中国五声音阶中的羽调式。《乐学轨范》里说道："按法界面调，上一、上四、下一、下四于本棵力按之。"力按是朝鲜弦乐器的传统演奏技法，用力按弦以得到高一律的音，与力按相对应的还有轻按。也就是说将三指、羽调和清风体的上一、上四、下一、下四的位置力按的话，可得到以下界面调的音阶：

三　指：林（G）、无（♭B）、黄（C）、太（D）、仲（F）

羽　调：应（B）、太（D）、姑（E）、蕤（#F）、南（A）

清风体：姑（E）、林（G）、南（A）、应（B）、太（D）

针对以上《乐学轨范》中记载的乡琵琶的调弦法和乐调，韩国学者李惠求和南相淑的研究中都认为这在实际弹奏中是不能实现的，最直接的原因是散形图中弦之前和柱之前的音律间隔是不一致的。先以三指的游弦和中弦为例，弦之间和柱之间的律值可整理成图11：

弦/柱		空弦	4	5	6	7	8	9	10
游弦		姑	（黄）	太	姑	林	南	潢	汰
	柱之间的律值		2律	2律	3律	2律	3律	2律	
中弦		黄	（林）	南	黄	太	（姑）	林	
	柱之间的律值		2律	3律	2律	2律	3律	2律	
	弦之前的律值	4律	5律	5律	4律	2律	7律	5律	

图11　《乐学轨范》乡琵琶三指游弦和中弦的弦柱律值差

用乡琵琶演奏三指乐调时，中弦（黄）和游弦（姑）相差四律，而五柱按音的太和黄则相差五律；又如游弦的6—7柱相差3律，而中弦的6—7柱则相差2律。因此南相淑认为《乐学轨范》里的乡琵琶乐调理论和散形图有可能是编者单纯从理论角度出发，把乡乐七调的理论生搬硬套在乡琵琶上，并不能实现实际的演奏。但是近年来有学者揭示《乐学轨范》乡琵琶散形图所示音不是柱的绝对音高，而是乐曲演奏时发出的音，前面也说过乡琵琶在演奏时可以通过力按的手法来改变音高。而且分析散形图还可以发现一些规律，如图11中

游弦和中弦的第6柱都是空弦的高八度音。

但不管乡琵琶能否演奏《乐学轨范》当中所载的乡乐七调，乡琵琶在朝鲜王朝时期明显是被用于演奏的。只是乡琵琶的演奏技法非常单一，只有"挑"而无"勾"。《乐学轨范》的作者成俔（1439—1504）在其著作《慵斋丛话》中说道"（乡琵琶）其调弦捻拨，学者难之，不善鼓则不堪也……今则无能之者"。据此可推测15世纪乡琵琶在民间已逐渐失传。但是乡琵琶一直保留于朝鲜宫廷乐队，用于演奏唐乐、乡乐或乡唐交奏等宫廷音乐，朝鲜后期出版的《俗乐源谱》卷六里面还记有乡琵琶的"击挑之法"。直到19世纪末，乡琵琶只有极少数玄琴演奏家能够弹奏，20世纪初才彻底失传。

结　论

史料上记载了7世纪以前新罗的三弦包含玄琴、伽倻琴，以及"始于新罗"的乡琵琶，古代新罗国也出土了5—6世纪弹梨形琵琶的乐俑。但这不足以证明当时朝鲜南部的古代新罗存在梨形琵琶，因此朝鲜半岛的乡琵琶由新罗的梨形琵琶发展而来的学说还有待深究。12世纪初中国五弦琵琶作为大晟乐的一员登陆朝鲜半岛。但在这之前7—10世纪的统一新罗时期不仅出现了多处四弦曲项琵琶的图像，而且还有一处直颈琵琶，这说明五弦直颈琵琶很有可能跟四弦曲项琵琶一起传入了新罗。11世纪的高丽宫廷已经有四弦的唐琵琶和五弦的乡琵琶，分别用以演奏唐乐和乡乐，其中乡琵琶在外形上和中国五弦琵琶一样，都是五弦、直颈、梨形。因此，朝鲜乡琵琶更有可能是在中国五弦琵琶的基础上发展而来的，而不是所谓的新罗琵琶。

中国的五弦琵琶传到了朝鲜半岛之后，受到了本国传统乐器玄琴的影响，并在15世纪之前完成"本土化"，演变成了具有朝鲜特色的乡琵琶。首先乡琵琶和玄琴一样拥有不规则的弦配置；其次乡琵琶没有相，和玄琴一样只有柱；再次乡琵琶用玄琴的匙演奏，且在覆手上面嵌有玳瑁以供演奏；最后乡琵琶借鉴玄琴不规则的弦配置，即中间的大弦最粗，最左边的武弦和大弦右边的中弦稍细，其次是大弦左

边的清弦，最细的是最右边的游弦，以中间最粗的大弦为轴，清弦和武弦是固定音高的伴奏弦，大弦、中弦、游弦为旋律弦，其基本调弦法是"武弦←（下行五度）—清弦←（上行八度）—大弦—（上行四度）→中弦—（上行大三度/四度）→游弦"。

由中国的五弦琵琶"本土化"演变而成的朝鲜乡琵琶可以演奏平调和界面调的乡乐七调，虽然15世纪末乡琵琶在民间已逐渐失传，但直到19世纪末还用于演奏朝鲜的宫廷音乐，20世纪初才彻底从历史的舞台上消失。

清工尺谱【十二雕栏】与南宋俗字谱【双胜子急】集曲关系研究

于韵菲(上海音乐学院)

摘要：清工尺谱【十二雕栏】集曲由 12 个曲牌集合而成，可见于《新定九宫大成南北词宫谱》记载的《长生殿》曲谱，其采集了【双声子】的首句至第六句。从句式结构、词曲组合、句读划分、谱字对应、集句位置等角度的分析表明，清工尺谱【十二雕栏】与【双声子】的乐句采集关系，可进一步追溯、钩稽清工尺谱【十二雕栏】与南宋俗字谱【双胜子急】的乐句采集关系。

关键字：曲牌音乐；十二雕栏；双声子；双胜子急；集曲关系

一、研究缘起

针对【十二雕栏】的曲牌研究是匮乏的。就笔者掌握的文献而言，未见关于"十二雕栏"专论。为了加以印证，在提交本论文前，笔者还通过中国知网 CNKI 进行了检索，无论是篇名检索，还是关键字检索，还是摘要检索，都是 0 条结果，更不用说再添加"工尺谱""长生殿""昆曲""京剧"等附加条件了！

涉及南宋俗字谱【双胜子急】的创始性研究，以 Rulan Chao Pi-

an 的专著 Song Dynasty Musical Sources and Their Interpretation (1967)① 的出版为标志，后续成果可见于吴钊的《宋元古谱"愿成双"初探》(1983)②，刘崇德的《燕乐新说》(2003)③，杨善武的《宋代唱赚〈愿成双〉谱新译》(2011)④、于韵菲的《〈事林广记〉之〈愿成双·双胜子急〉译解》(2009)⑤、《谈古乐谱中表示反复的汉字术语》(2012)⑥、《〈愿成双·赚〉谱研究——基于南宋〈遏云要诀〉与后世曲谱等文献的记载》(2013)⑦、《〈宋代唱赚〈愿成双〉谱新译〉刍议》(2015)⑧、《南宋【双胜子急】音乐的传承》(2016)⑨等文论。

但是，上述成果只涉及南宋俗字谱【双胜子急】的综合性研究，没有涉及集曲关系研究，笔者的 2 篇专论《〈事林广记〉之〈愿成双·双胜子急〉译解》(2009)、《南宋【双胜子急】音乐的传承》(2016) 也无丝毫涉及。

2016 年 9 月 26—30 日，东亚乐律学会第十一届国际学术研讨会在韩国釜山召开。为了参加此次会议，笔者重新审视了南宋俗字谱，并惊喜地发现了南宋俗字谱【狮子序】的集曲属性特征。基于此，笔者提交并宣读了《南宋俗字谱【狮子序】集曲属性考证》⑩

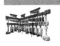

① [美] Rulan Chao Pian. Song Dynasty Musical Sources and Their Interpretation. Cambridge: Harvard University Press, 1967.
② 吴钊. 宋元古谱"愿成双"初探 [J]. 音乐艺术，1983 (3)：1 - 10.
③ 刘崇德. 燕乐新说 [M]. 合肥：黄山书社，2003.
④ 杨善武. 宋代唱赚《愿成双》谱新译 [J]. 中国音乐学，2011 (1)：15 - 27.
⑤ 于韵菲.《事林广记》之《愿成双·双胜子急》译解 [J]. 文化艺术研究，2009 (6)：180 - 185.
⑥ 于韵菲. 谈古乐谱中表示反复的汉字术语 [J]. 文化艺术研究，2012 (2)：105 - 116.
⑦ 于韵菲.《愿成双·赚》谱研究——基于南宋《遏云要诀》与后世曲谱等文献的记载 [D]. 上海音乐学院，2013.
⑧ 于韵菲. 宋代唱赚《愿成双谱新译》刍议 [J]. 中国音乐学，2015 (3)：12 - 18.
⑨ 于韵菲. 南宋【双胜子急】音乐的传承 [J]. 中国音乐学，2016 (3)：64 - 73，144.
⑩ 于韵菲. 南宋俗字谱【狮子序】集曲属性考证 [J]. 音乐文化研究，2018 (1)：84 - 93.

一文。

在《南宋俗字谱【狮子序】集曲属性考证》一文中，笔者已经发现了【狮子序】与【双胜子急】的集曲关系，即【狮子序】对【双胜子急】尾前句（第11句）与尾句（第12句）的采集。

循着这一线索，笔者在申报2017年度国家社会科学基金艺术学一般项目"南宋【双胜子急】音乐研究"时，又挖掘到了南宋俗字谱【双胜子急】与明崇祯年间（1628—1644）汲古阁初印本《绣刻演剧》集曲【十样锦】，以及清《新定九宫大成南北词宫谱》（1746）集曲【十二雕栏】【双声滴】【双声催】【双声台】【双声神杖】的集曲关系。

在东亚乐律学会第十二届国际学术研讨会召开之际，笔者延续之前的研究，先行探讨了清工尺谱【十二雕栏】与南宋俗字谱【双胜子急】的集曲关系，特作此文，以填补当下的研究空白，继而开拓俗字谱、工尺谱、集曲之间的交叉研究。

二、清工尺谱【十二雕栏】

《新定九宫大成南北词宫谱·南吕宫集曲》（卷五十一）记载了《长生殿》【十二雕栏】工尺谱①，具体内容如图1—3及表1所示。

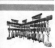

图1　《长生殿》【十二雕栏】曲谱

① [清]周祥钰，[清]邹金生. 新定九宫大成南北词宫谱//王秋桂. 善本戏曲丛刊：第六辑[M]. 据清乾隆内府本影印. 台北：台湾学生书局，1987：4054-4057.

图2 《长生殿》【十二雕栏】曲谱中的所集曲牌

表1 《长生殿》【十二雕栏】所集曲牌集句位置及其唱词一览表

序号	曲牌	集句位置	唱词
①	绣带儿	首至五	春风静宫帘半启_韵 难消日影迟迟_韵 听好鸟犹作欢声_句 睹新花似斗容辉_韵 追悔_韵
②	宜春令	五至末	悔杀咱一划儿粗疏_句 不解他十分的骄奢_韵 枉负了_句 怜香惜玉_句 那些情致_韵
③	降黄龙	首至五	思伊_韵 纵有天上琼浆_句 海外珍馐_读 知他甚般滋味_韵 除非可意_韵 立向跟前_读 方慰调饥_韵
④	醉太平	五至末	想亭际_句 凭阑仍是玉阑干_句 问新妆有谁同倚_韵 知音人逝_韵 他鹍弦绝响_句 我玉笛羞吹_韵
⑤	浣溪沙	首至七	离别悲_句 相思意_韵 两下里抹媚谁知_句 我从旁参透个中机_韵 要打合鸾凤在一处飞_韵 看一带瑶阶依然芳草齐_韵 不见蹴裙裾珠履追随_韵
⑥	啄木儿	五至末	记前宵枕边闻香气_韵 到今朝剪却和愁寄_韵 觑青丝肠断魂迷_韵 一霎里落金刀长辞云髻_韵
⑦	鲍老催	首至七	请休惨凄_韵 春风肯教天上回_韵 名花便从苑外移_韵 乞鉴原_句 赐迎归_句 无淹滞_韵 稳情取一笑愁城自解围_韵
⑧	刮鼓令	三至四	喜得玉人归矣_韵 又愁他惯娇嗔背面啼_韵
⑨	下小楼	四至末	那时将何言语饰前非_句 拼把_句 百般亲媚_韵 酬他半日分离_韵

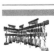

续表

序号	曲牌	集句	
		位置	唱词
⑩	双声子	首至六	香车曳(韵) 香车曳(叠) 穿过了宫槐翠(韵) 纱笼对(韵) 纱笼对(叠) 掩映着宫花丽(韵)
⑪	玉漏迟序	五至六	念臣妾如山罪累(韵) 荷皇恩如天容庇(韵)
⑫	月上海棠令	至末句	今自艾(韵) 愿承鱼贯(读) 敢妒蛾眉(韵)

图3 《长生殿》【十二雕栏】所集曲牌【双声子】部分

三、南宋俗字谱【双胜子急】

于韵菲（2016）[①] 指出，南宋俗字谱【双胜子急】，可考于《事林广记》记载的《愿成双》。南宋俗字谱【双胜子急】的原本，已经失传，不过有元、明时期的各种传本留世，其中，元刻传本以"泰定本"（1325）、"至顺本"（1330—1333）为代表，明刻传本以"永乐本"（1418）及其翻刻"弘治本"（1496）为代表。其中，元刻传本优于明刻传本，且在元刻传本中，"至顺本"又优于"泰定本"。基于上述认识，本文以"至顺本"【双胜子急】（图5）为准。

① 于韵菲. 南宋【双胜子急】音乐的传承 [J]. 中国音乐学，2016（3）：64-73，144.

除了刻本之外，于韵菲（2016）还探讨了南宋俗字谱【双胜子急】的句式、曲牌连缀、词曲组合及传承问题。此不赘述。

图 4　南宋俗字谱《愿成双》（至顺本）

图 5　南宋俗字谱《愿成双》【双胜子急】部分（至顺本）

四、清工尺谱【十二雕栏】与南宋俗字谱【双胜子急】的集曲关系

在清工尺谱《长生殿》【十二雕栏】所集的 12 个曲牌中，倒数第 2 个曲牌【双声子】与南宋俗字谱【双胜子急】关系密切。现简述如下。

1. 句式结构关系

首先，从唱词句式上看，在《长生殿》【十二雕栏】中，【双声子】"香车曳_韵香车曳_叠"中的"叠"，即"叠句"之意，其对应着"ㄥㄌㄈㄨㄥㄌㄈㄨ"中的"巾斗"句，同理，"纱笼对_韵纱笼对_叠"对应着"ㄈㄥㄟㄨㄈㄥㄟㄨ"的记载。其中，关于"巾斗"的含义，可参见于韵菲（2016）的具体论述。

另外，【十二雕栏】中的【双声子】为"叠句+单句+叠句+单句"结构，这也与南宋【双胜子急】存在一一对应关系。

2. 词曲组合关系

"一字一音"，即一唱字对应一谱字，也即一个汉字唱字对应一个俗字谱谱字。于韵菲（2015）① 指出，在宋代俗字谱体系中，一唱字对应一谱字，即"一字一音"的外在特征是鲜明的，该记谱方式既可以从《白石道人歌曲》《小品谱》中直观归纳，也可以从《愿成双》的词曲组合中间接推定。此不赘述。

在《长生殿》【十二雕栏】中，【双声子】的"香车曳_韵香车曳_叠"叠句唱词与"纱笼对_韵纱笼对_叠"叠句唱词与南宋俗字谱【双胜子急】的谱字"ㄥㄌㄈㄨㄥㄌㄈㄨ"与"ㄈㄥㄟㄨㄈㄥㄟㄨ"存在"一字一音"词曲组合关系。

另外，在《长生殿》【十二雕栏】中，相对于叠句，【双声子】有 2 个单句，即"穿过了宫槐翠_韵"与"掩映着宫花丽_韵"，其中，

① 于韵菲. 宋代俗字谱"一字一音"记谱法研究（上）——从外在特征到内在含义的解读［J］. 音乐艺术，2015（2）：165–179.

"了"与"着"可视为"衬字",而非"正字"。如此一来,"穿过宫槐翠(韵)"与"掩映宫花丽(韵)"也与南宋俗字谱【双胜子急】的谱字"リフヽマム丿""フムヽ卜ヽ丿"存在"一字一音"词曲组合关系。

当然,唱字字数与谱字字数的相等,也是"一字一音"词曲组合的结果。

3. 句读划分关系

在《长生殿》【十二雕栏】中,"韵""叠"小字标注,意在提示韵字与叠句,同时,还兼有句读功能,其与南宋俗字谱【双胜子急】中的"丿"的句读功能是一致的,并且,二者也存在对应关系。

4. 谱字对应关系

在《长生殿》【十二雕栏】中,【双声子】唱字"香"配工尺谱字"尺凵工",唱字"车"配工尺谱字"上口",叠句同。这一叠句关系,体现在【双胜子急】工尺谱字"ヽ丿"的反复上。

另外,【双声子】唱字"纱"配工尺谱字"尺凵工",唱字"笼"配工尺谱字"上口尺",叠句同。这一叠句关系,体现在【双胜子急】工尺谱字"フム"的反复上。

5. 记谱法关系

在《长生殿》【十二雕栏】中,【双声子】唱字"车"配工尺谱字"上口",而唱字"笼"配工尺谱字"上口尺",由此可知,"上"是骨干音。

另外,从【双声子】第三乐句结束唱字"翠"配工尺谱字"上口"、第六乐句结束唱字"丽"配工尺谱字"合口上",以及【十二雕栏】全曲结束唱字"眉"配工尺谱字"四口上"可知,"上"是骨干音,也是结声!

上述关于骨干音的辨析,有助于理解于韵菲(2015)[①] 提出的一个观点——宋代俗字谱"一字一音"记谱法是一种"骨干音"记谱

① 于韵菲. 宋代俗字谱"一字一音"记谱法研究(下)——从外在特征到内在含义的解读[J]. 音乐艺术,2015(3):103–109.

法。由于记谱者将一个唱字只记一个骨干音符,而省略了更多细微的音符,因此,宋代俗字谱"一字一音"记谱法所呈现的也只是一个粗略的旋律框架,其虽有"一字"配"一音"的记谱之"名",但在实践中则有"一字"唱"多音"的演唱之"实"。

6. 集句位置关系

在《长生殿》【十二雕栏】中,【双声子】曲牌名称后跟有"首至六"的注语。"首至六",即"首句至第六句"的缩语,的确,其与南宋【双胜子急】音乐的前六句存在一一对应关系。

表2 清工尺谱【十二雕栏·双声子】与南宋俗字谱
【双胜子急】对应关系一览表

曲牌	谱字与唱词				句序
十二雕栏·双声子	尺⌐工	上口	上ヽ六口		①
	香	车	曳	韵	
双胜子急	ㄨ	り	フ	ノ	
十二雕栏·双声子	尺⌐工	上口	尺、		②
	香	车	曳	叠	
双胜子急	ㄨ	り	フ	ノ	
十二雕栏·双声子	上 尺口	上 合	工口合	上口	③
	穿过了	宫	槐	翠 韵	
双胜子急	り フ	ヽ	マ	ム ノ	
十二雕栏·双声子	尺⌐工	上口尺	六、		④
	纱	笼	对	韵	
双胜子急	フ	ム	ヽ	ノ	
十二雕栏·双声子	尺⌐工	上口尺	工、		⑤
	纱	笼	对	叠	
双胜子急	フ	ム	ヽ	ノ	

续表

曲牌	谱字与唱词							句序
十二雕栏·双声子	上	尺ロ上	合、	合ロ四	合ロ上			⑥
	掩	映 着	宫	花	丽		韵	
双胜子急	フ	ム	✓	ß	✓)		
双胜子急	✓	入	フ	✓				⑦
双胜子急	✓	入	フ	✓				⑧
双胜子急	ム	マ	✓)				⑨
双胜子急	ム	マ	✓)				⑩
双胜子急	フ	ß	✓	ß	入			⑪
双胜子急	ム	又	弓	又)		尾	⑫
双胜子急	重行							

五、结束语

通过比对分析可知，《新定九宫大成南北词宫谱·南吕宫集曲》（卷五十一）记载的《长生殿》【十二雕栏】所集的【双声子】曲牌音乐可追溯至南宋时期的【双胜子急】曲牌音乐。这一结论，有谱可依，具体表现在"叠句+单句+叠句+单句"句式结构的一致性、"一字一音"词曲组合的契合性、"叠句"工尺谱字与俗字谱字的吻合性、"首至六"集句位置的可证性等方面。

在《新定九宫大成南北词宫谱》（1746）中，集有【双声子】的集曲还有《永团圆》【双声滴】、《灌园记》【双声催】【双声台】、《奈何天》【神杖双声】等，其中，【双声滴】【双声催】仍旧采集第1—6句，【双声台】采集第1—3句，【神杖双声】采集第7—12句。另外，南宋《愿成双》【狮子序】采集了第11—12句，明崇祯年间（1628—1644）汲古阁初印本《运甓记》【十样锦】采集了第1—3句。

可见，以【十二雕栏】为突破口，以【双声子】为桥梁，以【双胜子急】为缘起，可以窥探明清集曲的集成逻辑。本文只是一个尝试性的个案探讨，后续研究任重道远。

洪大容的音乐思想和乐律论

［韩］金恩智（首尔大学）

一、绪 论

朝鲜时期，儒教礼乐在儒教仪礼上得以实现，是完成儒教形象化的有效手段。这种观念影响下的音乐到了朝鲜后期变得更加具有实用和实践意义。韩国传承至今的传统音乐代表体裁如歌曲、时调、盘索里、竹风流等都在朝鲜后期出现。这一时期的理论研究和音乐开始脱离观念性，转向具有实际效用的实践指向性。

北学派初期的实学先驱洪大容（1731—1783，字德保，号湛轩）出身在书香门第，虽世袭了祖上的官职，却并未长久。由此可见，比起对科学研究的热爱，他对仕途并不关心。洪大容不仅在数学和科学思想领域留下了独特的理论研究成果，还在音乐理论和实践领域颇有建树。他的成果记录在他的文集《湛轩书》，以及其他北学派的人文文集中，朝鲜末期还有记载说洪大容曾居住的村子天安能听到弹洋琴的声音，可知他的后代很好地继承了他的音乐遗产。本文将考察实学先驱洪大容的音乐思想，并试图探究朝鲜后期的乐律论。

二、18世纪文化思想背景

1. 朝鲜中华主义

明朝灭亡之后，满族统治了中国，形成了新的东亚国际秩序。至

此，古朝鲜逐渐脱离中国的影响，开始关注本国的发展。在文化上，18世纪后半叶，突出朝鲜固有特点的"真景时代"开始繁荣。歌颂本国山川的韩文歌词文化很发达，出现了描绘本国土地的《真景山水画》；地图制作也活跃地进行；书法家石峯创立了韩文字体；音乐方面，国家提倡恢复"古乐"，对独特的音乐理论和乐律进行整理，并反映在国家典礼中。

2. 礼论的最大化和实学的兴起

丙子胡乱（1636）之后，朝鲜接受了清朝的赐封，实施君臣的礼遇，加之光海君的中立外交导致了仁祖反正，大臣们纷纷主张北伐论。但是这些大臣并未提出实际有效的方案，只是打着丙子胡乱的幌子，扩散重视性理学次序的气氛。在宫中的葬礼节次上，次子孝宗（1649—1659）被定为长子，但这不符合性理学的礼法，因此产生了争论，加深党派的纷争。如此礼论的过度最大化，使得支撑朝鲜两百年的性理学变成了空谈，成为仲裁礼论的争端和由此导致的政治纷争的手段，儒教的"礼乐的调和"得以再次重视。乐论的必要性在朝鲜中华主义和朝鲜乐律整顿中得以体现，并使古乐恢复的理想更为迫切。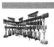

乐是实行礼的道具，是促进社会统一的手段，可以从社会层面进行疏通和整合，并且通过乐可提高个人修养，成为儒教理想化的君子。朝鲜后期乐的功效不仅在社会层面还在个人层面得以扩大。

礼论的最大化导致实学①的兴起。当时的性理学在实际生活中起的只是一种观念作用，是呆板的学问。相反，实学不是研究生活和道理的学问，而是丰富实际生活的学问。以经世致用、利用厚生、实事求是的性格符合时代要求。特别是17世纪以后，尊重自然科学知识和人类独特性的西学传入，与形式主义和虚伪仪式的性理学形成鲜明

① 实学强调学问原本的实用性，与"虚学"相对。最早出现在中国宋代，为了批评道教和佛教的虚无，并把《中庸》称为实学。到了明朝作为"实事求是的学问"，是重视实际生活的一种观念，明清时期意为"实际需要的学问"。这一概念在韩国始于17世纪，18世纪得以扩散，19世纪是明显存在过的思想潮流。只是现今通用意义的实学是直到朝鲜后期才出现的学风之一，20世纪该词才正式出现。

的对比，突出了性理学的局限性，使得朝鲜的知识分子开始探索新思想，扩展了他们的世界观。

3. 北学思想

1765 年，35 岁的湛轩迎来了人生的转折，跟随叔父洪檍作为子弟军官前往燕京。对科学非常关心的洪大容刚刚完成了浑天仪的制作，对中国之行极度期待。当时的朝鲜距离丙子胡乱（1636）已过百年，已无法避免和清朝的实际交流。朝鲜的士大夫们对中华大地有着一定的期待和向往，他们通过燕行逐渐意识到需要向清朝学习新的科学文明和先进文化。洪大容作为北学派初期代表人物，和朴趾源、朴齐家等参与燕行的北学派学者一样，用"北学"的观念代替"北伐"，旨在学习清朝的先进之处。北学派知识人感受到性理学的落后和对探索新学问的期待，他们通过燕行翻开了朝鲜的新时代篇章。

三、湛轩的音乐思想和乐律理论

1. 根据主体音乐观的律管制作

（1）主体音乐观。

探求自然科学真理的洪大容亲自制作了浑天仪，对天文学有着极大的关心。他观察天象后提出"无限宇宙论"的观点，认为宇宙无限大，地球并非宇宙的中心。并以此质疑中华是世界的中心，以及华夷的区分。认为就像宇宙的行星没有等级之分都是平等的，中国也不再是世界的中心。从天空往下看的话，掌管每个国家的王或建城门守护家园的国家，也没有地位高下和里外之分，所谓的中心也是可以改变的。抬高自己国家的王，守护本国的风土，中国和夷族都是一样的。

> 实翁曰：天之所生，地之所养。凡有血气，均是人也。出类拔萃，制治一方，均是君王也。重门深壕，谨守封疆，均是邦国也。章甫委貌，文身雕题，均是习俗也。自天视之，岂有内外之分哉，是以各亲其人。各尊其君、各守其

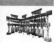

国、各安其俗、华夷一也。①

如此"华夷一也"的思想同样适用于音乐,他批判跟随中国黄钟音高的朴偃,认为没有必要固执于和中国的黄钟统一。他还主张脱离华夷的音乐观,关注以朝鲜为中心的音乐。不同于朴偃以稷为标准,湛轩认为律管的长度并无标准,反驳与中国黄钟统一的观点。朝鲜和中国的风土不同,无法确定哪种长度是准确的,所以一味地跟随中国是不对的,应该有本国自己的黄钟。朴偃提出"天子需统一度量衡,诸侯国不能随心所欲",就算用蜜蜡制成统一的稷长,也应该与中国黄钟统一。湛轩对此进行了批评,提出应该制定自己的黄钟律管。

> 兰溪朴氏堨,东方之号称晓律者也。其言曰:历代制律,用黍不一,高下差异。则今日中国与我东,未知孰得真黍。若不合于中国,则姑从权宜,用他黍求协于中国黄钟云。愚谓中国我东之黍未知孰是,则何可强协于中国之黄钟乎。第因我东黄钟,使明于律数者十分精审,于三分损益,亦不害为一国之正音耶。②

(2)批判不科学的律管制作。

因为黄钟律管制作时很难发声,湛轩否定了当时的律管制作方法。首先,湛轩反对华夷音乐观;其次,他认为以前律管制作法并不科学。当时的律管制作使用的是根据十二月的节气定音律,在竹制律管上放置黍粒,并以此定长度的方法。

> 天地犹古也。万物犹古也。而黄钟独不能合于古。何哉。世之论求黄钟者多矣。大概有三难。一则审声。二则候气。三则累黍以定律管之长短。若长短莫准则无以候气。候气不情则无以审声。而声则固自在于天地之间。又奚有古今

① 洪大容:《湛轩书》内集卷四《医山问答》。
② 洪大容:《湛轩书》外执卷六《笼水阁仪器志》之《黄钟古今异同之疑》。

之异也。特今人之聪明不如古耳。①

朝鲜世宗时期，朴堧以海州生产的黍粒1颗的宽为1分，10粒的长度为1寸，9寸为黄钟律管。洪大容认为用黍粒来定律是不合理的，中国的不一定正确，用来制定朝鲜的黄钟律数更是不可取的。

> 夫声气之元，既不可遽求。则黄钟之真专。责于累黍。而古今之不合。唯此为甚。黍固天地间一物也。岂判然于古今。而岁有丰歉。地有腴瘠。产有小大。随而不同。则古人之以黍求律。亦末也。况于千载之后。欲因不齐之死法。以求自然之正声。可乎。……第因我东黄钟。使明于律数者十分精审。于三分损益。亦不害为一国之正音耶。又汉黍近古。隋黍不协。宋黍亦不中之说。窃有可疑。②

要找到黄钟真实的声音，就不能死板地只用老旧的黍粒法，而是要用三分损益法从黄钟算出准确的数值。

（3）律管数值制作。

湛轩在《律管解》一文中以问答的方式，用三分损益的10进法和分数算出了12律管的长度，并算出了管的直径和周长，乘以管长求出面积。这虽然不是划时代的计算，但还是能看出湛轩用数学知识准确合理地计算律管长度并制作律管的立场。

> 黄钟管长九寸，空围面积九分，问径周及空体积各几何。答曰：径三分三厘八毫五丝强，周一寸零六厘三毫五丝弱，空体积八尺一寸。术曰：求径则一亿为一率，一亿二七三二三九五四为二率，面积为三率，推得四率，平方开之……③

以上问答式求出的12律管尺长度和面积可整理如表1。

① 洪大容：《湛轩书》外执卷六《笼水阁仪器志》之《黄钟古今异同之疑》。
② 洪大容：《湛轩书》外执卷六《筹解需用》之《黄钟古今异同之疑》。
③ 洪大容：《湛轩书》外执卷六《笼水阁仪器志》之《律管解》。

表1　洪大容计算的12律管的长度和面积

12律管尺	长	面积
黄钟尺	9寸	8尺1寸
大吕尺	8寸3分194/243里	7尺5寸8分55/27里
太簇尺	8寸	7尺2寸
夹钟尺	7寸4分9337/2187里	6尺7寸4分294/294里
姑洗尺	7寸1分1/9里	6尺4寸
仲吕尺	6寸6分514005/19683里	5尺9寸9分1883/2187里
蕤宾尺	6寸3分28/81里	5尺8寸8分817/81里
林钟尺	6寸	5尺4寸
夷则尺	5寸6分1631/729里	5尺5分664/81里
南吕尺	53分31/3里	4尺8寸
无射尺	4寸9分91861/6561里	4尺4　9分3403/729里
应钟尺	4寸7分42/27里	4尺

2. 音乐的理解和实践

湛轩作为当时觉醒的思想家，他对音乐的看法也不同于通过音乐修身养性的儒教观念。他的音乐观凸显在对自身想法的实践中，其音乐文化时至今日仍被传承。

（1）对音乐的哲学。

湛轩关注音乐与情感的联系，情动于言，言再成文，再成歌。湛轩认为好的歌曲"舍巧拙忘善恶，依乎自然，发乎天机"。音乐应该抛弃技术和技巧，在音乐中感受上天赋予的气韵，要重视"情"的表现，再重视歌。把善恶从音乐中分离，便是儒教音乐观的一种脱离，体现出认识音乐本质的近代音乐观。而且百姓在乡村巷里唱的歌谣，蕴含了当时人们自然的心声，有教化和讽刺社会功能的歌曲就是好的歌谣。

歌者言其情也。情动于言，言成于文，谓之歌。舍巧拙忘善恶，依乎自然，发乎天机，歌之善也。故《诗》之

《国风》，多从里歌巷谣，或圄涵泳之化，亦有讽刺之意。虽有逊于康衢谣之尽善尽美，固皆出于当世性情之正也。①

据此，追求没有装饰的、自然的声音的湛轩收集民间歌曲并编撰了歌曲集《大东风谣》，并在序文中叙述了他对歌曲的想法。

顾里巷歌谣之作，出于自然之音响节族，腔拍虽间于华夷，邪正多从其风俗。分章叶韵而感物形言者，固异曲同工，而所谓今之乐犹古之乐也。乃以其文不师古，词理鄙俗也。邦国不陈，太师不采。使当时无有比音律献天子，则后世无以考治乱得失之迹。盖诗教之亡，于是乎极矣。朝鲜固东方之夷也，风气褊浅，方音侏离，诗律之工，固已远不及中华而辞藻之体，益无闻焉。……其所谓歌者，皆缀以俚谚而间杂文字。士大夫好古者，往往不屑为之。而多成于愚夫愚妇之手，则乃以其言之浅俗而君子皆无取焉。虽然，诗之所谓风者，固是谣俗之恒谈。则当时之听之者，安知不如以今人而听今人之歌耶。唯其信口成腔而言出衷曲，不容安排，而天真呈露。则樵歌农讴，亦出于自然者。反复胜于士大夫之点窜敲推，言则古昔而适足以斲丧其天机也。苟善观者不泥于迹而以意逆志，则其使人欢欣感发而要归于作民成俗之义者，初无古今之殊焉。②

据此，里巷歌谣一定会包含风俗和文化，会出现让士大夫不屑的俚语。君子常常会认为这是肤浅庸俗的，是不可取的。但是《诗经》里也有歌唱当时风俗的歌曲——"风"，那么这会是当代人不能听的歌曲吗？因此，洪大容认为比起士大夫矫揉造作的歌谣，农夫愚妇的歌曲反而更好。这与"乐而不淫、哀而不伤"不同，强调重视一直以来被遏制的感情。就算没有技巧，心里流淌出的声音，通过嘴巴唱出就是最自然的声音；就算不合曲调，真情流露，有感

① 洪大容：《湛轩书》内集卷三《大东风谣·序》。
② 洪大容：《湛轩书》内集卷三《大东风谣·序》。

而发的声音，也是最重要的。这类似于今天的艺术哲学，即在艺术中折射出艺术家的身影。他认为上天赋予的最自然、最深情的声音便是好的歌曲。

（2）留春坞乐会活动。

湛轩还将其音乐思想付诸实践。朝鲜时代乐是六艺之一，君子必将习乐以修身养性。湛轩在其位于南山的"留春坞"别墅中，通过"乐会"的聚会，亲自演奏乐器并作曲，宣扬风流房的音乐文化。试图用实事求是的科学方式探索音乐，以追求乐的存在意义，提高自身的修养，促进了朝鲜后期新音乐文化的发展。

> 洪湛轩大容置伽倻琴，洪圣景景性操玄琴，李京山汉镇袖洞箫，金檍挈西洋琴，乐院工普安亦国手也，奏笙簧，会于湛轩之留春坞。俞圣习学中，侑之以歌。嘐嘐金公用谦，以年德临高坐，芳酒微醺，众乐交作。园深昼静，落花盈阶，宫羽递进，调入幽眇。金公忽下席而拜，众皆惊起避之。公曰：诸君勿怪，禹拜昌言，此匀天广乐也，老夫何惜一拜。洪太和元燮亦与其会，为余道之如此。湛轩舍世之翌年，记。①

洪大容弹伽倻琴，洪景性弹玄琴，李汉镇吹洞箫，金檍击洋琴，掌乐院乐工普安奏笙簧，俞学中歌唱，听众有金用谦和洪元燮。他们聚集在湛轩山里的别墅，享受风流音乐。此时，音乐不是道德修养的手段，只是为了单纯的享受。他们自发地聚在一起，而且他们中的大部分都不是专门从事音乐的人，但是能和掌乐院乐工合奏，说明他们的演奏水平并不低。听音乐的长辈金用谦评价这是"匀天广乐"，就是对当时演奏水平的感叹和赞美。这场聚会中有两班贵族、庶人和中人，以及掌乐院乐工等多种身份阶层的人，他们不拘泥于身份和年龄的限制，用音乐来建立友谊。

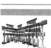

① 成大中：《青城集·卷六》。

3. 洋琴的受容和律准的提出

（1）洋琴的受容。

留春坞的风流音乐会中可以看到洋琴的身影。北学派人士的燕行成为接触西方新事物的通路，洋琴就是18世纪通过中国传入朝鲜的。当时中国称洋琴为天琴、番琴，朝鲜则称为"西洋琴"。最初传入朝鲜的时候，人们不知道演奏法，只是作为装饰书房的物件，洪大容根据伽倻琴将其调律成适用于乡土的乐调①，以演奏朝鲜音乐，使之成为风流房必不可少的乐器。

> 欧逻铁弦琴，吾东谓之西洋琴，西洋人称天琴，中国人称番琴，亦称天琴。此器之出我东，未知何时。而其以土调解曲，始于洪德保，乾隆壬辰六月十八日。余坐洪轩，酉刻立见其解此琴也。概见洪之敏于审音，而虽小艺，既系创始，故余详录其日时，其传遂广。于今九年之间，诸琴师无不会弹。吴郡冯时可，始至京得之。利玛窦以铜铁丝为弦，不用指弹，只以小板案，其声更清越云。又自鸣钟，仅如小香盒，精金为之，一日十二时，凡十二次，鸣亦异云云，并见《篷窗续录》。盖此两器，皇明万历时，始入中国也。余山中所有洋琴，背烙印五音舒记，制颇精好。故今来中国，为人应求。遍览所谓五音舒，而竟未得。②

（2）洋琴作为律准的提出。

湛轩曾说"居今之世，欲求正律，舍此琴而奚以哉"，提出适合当代的律准是洋琴。黍粒的大小很难统一，但洋琴弦的粗细很好控制，调弦也容易。洋琴的前身杜西莫琴发展成为击弦古钢琴。

> 今有不差之考准，西洋琴是尔……近加二弦，即变宫变徵，则十二律四清声，了然于三品。且调弦甚便，相生分

① 朴趾源的儿子朴宗采在《过庭录》一书中记载了朴趾源将洋琴按照伽倻琴调律，但是有夸赞其父之嫌，洪大容调律的记载更为可信。

② 朴趾源：《热河日记》之《东兰涉笔》。

明。虽有忽微之小错，辄致散乖而不合。非比他黍之小大，丝之粗细难于均一也。居今之世，欲求正律，舍此琴而奚以哉。盖圆从智率而极精，历自汤法而无差。此无乃智率阳历之创论也，琴制亦在其时耶。必有所评说者矣，祈闻于博雅之君子。①

四、结论

考察湛轩生活的时代背景和学术思想及其和音乐的关系，可知他的音乐哲学不拘泥于传统，具有划时代的意义。他看重表现人类本能情感的歌曲，认为音乐并非手段，而是可以带有目的地去享受的东西。并主张用科学的方法制作符合本国风土的律管。在尊重律管的主体性和客观性的同时，大胆地提出把可以准确计算、引领时代潮流金属弦的"西洋琴"作为律准的方案。洋琴成为两班贵族和中人等知识分子群体中不可缺少的风流房乐器，并传承至今。在西方，洋琴的前身发展成了钢琴，比起中国扬琴的庞大和多样化改良，韩国的洋琴和传入之初并无太大差异。当代风流房音乐虽然有乐曲分化的发展趋势，但演奏样式并无太大的改变，仍呈现出洋琴传来之始的样子。我们所熟知的当代传统音乐，便是洪大容的音乐思想传承至今的一种表现，是朝鲜后期音乐的主干，是传统音乐文化框架，这些都是洪大容音乐实践的意义。

参考文献

一、典籍

洪大容：《湛轩书》

朴趾源：《热河日记》

成大中：《青城集》

① 洪大容：《湛轩书》外执卷《筹解需用》之《黄钟古今异同之疑》。

古籍翻译院 db　http：∥db.itkc.or.kr/

二、论文

金宇振.洋琴受容过程的研究［J］.韩国音乐研究（第46辑），2009.

孙泰龙.湛轩洪大容的音乐思想［J］.韩国音乐史学报（第1辑），1988.

宋智源.湛轩洪大容和他的风流［J］.文献和解说（第48辑），2009.

赵友熙.朝鲜后期实学者的自主音乐思想［J］.bogosa book，2011.

<p style="text-align:right">翻译：钟芳芳（温州大学）</p>

朱载堉"中声说""清浊四声说"探微

谷 杰（武汉音乐学院）

摘要：朱载堉的"中声说"和"清浊四声说"见于《律吕精义》外篇诸卷，主要针对历代造律得失与旋宫兴废所引发的辨析和评论，其中注重吸收前世经典的合理成分，将"以人声定律"的观点贯穿论辩之中，提出"倍半之律则未尝无""四清声不可废""应钟之上非无清声，黄钟之下非无浊声"等一系列有价值的观点，系统地阐述其"中声说"与"清浊四声说"，并以现存的太常乐谱加以验证。在上述论辩中朱载堉历数了隋以来旋宫理论所经历的曲折史实，其中涉及隋"唯奏黄钟一宫"之缘由、宋以来"四清声之争"等诸多疑难问题。为我们深入了解历史上旋宫诸说的是非曲直提供了重要的线索。

关键词：朱载堉；律吕精义；中声；四清声；四浊声；旋宫

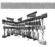

黄翔鹏先生在他的《乐问》中给我们留下了一个重要乐律问题："中声焉系？神瞽焉量？……'中声'之说是先验的呢，还是有其自然的物质的根据呢？"[①] 对于这一问题，明代朱载堉在他所处的时代和条件下提出了独立的见解。他的"中声说"以及"清浊四声说"见于《律吕精义》外篇卷数之中，在相关问题的一系列辨析之中，他系统梳理和评析了前世乐律经典学说，提出了"倍半之律则未尝无""四清声不可废""应钟之上非无清声，黄钟之下非无浊声"等

① 黄翔鹏. 乐问 [M]. 北京：中央音乐学院学报社，2000：8.

一系列有价值的观点。为我们澄清"中声说""清浊四声说"以及旋宫历史上的诸多问题带来重要的启示。

一、"中声"

中声也称"中和之声"。见于《左传·昭公元年》:"先王之乐,所以节百事也,故有五节,迟速本末以相及,中声以降,五降之后,不容弹矣。杜预注:此谓先王之乐得中声,声成五降而息也,降,罢退。孔颖达正义:……乐有五声之节,为声有迟有速,从本至末,缓急相及,使得中和之声。其曲既了,以此罢退。五声既成中和,罢退之后,谓为曲已了,不容更复弹作,以为烦手淫声,郑卫之曲也。"①《国语·周语下》亦云,"古之神瞽考中声而量之以制"② 等。以上有关"中声"的出处及注疏、正义,大都将"中声"解为宫商角徵羽五声,并称之为"中和之声"——可以理解为"适中之声"和"有节制之声",而中声以下则有失平和,有涉郑卫,不容再弹。

在古代乐律学中"定中声"是制律的起点。蔡元定《律吕新书·黄钟篇》云:"古者考声候气,皆以声之清浊、气之先后求黄钟也。夫律长则声浊而气先至,律短则声清而气后至,极长极短则不成声而气不应。今欲求声气之中,而莫适为准,莫若且多截竹以拟黄钟之管,或极其短,或极其长,长短之内,每差一分而为一管,皆即以其长权为九寸,而度围径如黄钟之法焉。更迭以吹,则中声可得;浅深以列,则中气可验。苟声和气应,则黄钟之为黄钟者信矣。"③ 朱熹曰:"律管只吹得中声为定。……不得中声,终不是。大抵声太高则焦杀,低则盎缓。"又云:"音律如尖塔样,阔者浊声,尖者清声。

① 春秋左传正义 附校勘记:下·卷四十一 [M].[晋] 杜预,注.[唐] 孔颖达,等,正义. 黄侃,经文句读. 上海:上海古籍出版社,1990:708.
② 国语·卷三 [M]. 上海师范大学古籍整理组,校点. 上海:上海古籍出版社,1978:132.
③ [元] 脱脱,等. 宋史·卷一百三十一·志第八十四·乐六 [M]. 北京:中华书局,1977:3057.

宫以下则太浊，羽以上则太轻，皆不可为乐，惟五声者中声也。"①

从上述诸言可见，"中声"或为乐音音高标准的概念。"中声"与黄钟标准音高相须为命，而其中又含有两层意思：其一是指乐音音高上合适的起点（如正律黄钟）；其二是指由黄钟起排列而成的音高合适的音阶或音列。就乐音所在的音域来说，"中声"的概念强调合宜而有节制，不能太高或太低。

此外，传统文献中还有将"中声"（中音）与"中德"——君王的平和中正之德相联系，如《国语·周语下》曰："夫有和平之声，则有蕃殖之财，于是乎道之以中德，咏之以中音，德音不愆，以合神人，神是以宁，民是以德。……"②"中声"的概念又往往与天下太平之势相关联，如朱熹言及中声与乐德关系曰："律管只吹得中声为定。……唐太宗所定乐及本朝乐，皆平和，所以世祚久长。"③

二、朱载堉"中声之辨"

古代乐律学强调"求中声，须得律"④。朱载堉在《律吕精义》内篇·卷一就辨析历代候气造律之失。如曰："王莽伪作原非至善，而历代善之，以为定制，根本不正，其失一也；刘歆伪辞全无可取，而历代取之，以为定说，考据不明，其失二也；三分损益旧率疏舛，而历代守之，以为定法，算术不精，其失三也。"⑤（以下简称"三失"）在《律吕精义》（外篇·卷二·古今乐律杂说并附录）中，他又提出宋代制律存在的一系列问题："但李照范镇之徒，惑于京房、刘歆之谬说，而不达淮南、太史公之妙论，……而致乐律之乖。……

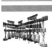

① ［宋］黎靖德. 朱子语类·卷九十二·乐古今 [M]. 王星贤，点校. 北京：中华书局，1988：2336.
② 国语·卷三 [M]. 上海师范大学古籍整理组，校点. 上海：上海古籍出版社，1978：130.
③ ［宋］黎靖德. 朱子语类·卷九十二·乐古今 [M]. 王星贤，点校. 北京：中华书局，1988：2336.
④ 朱载堉. 律吕精义 [M]. 冯文慈，点注. 北京：人民音乐出版社，2006：851.
⑤ 朱载堉. 律吕精义 [M]. 冯文慈，点注. 北京：人民音乐出版社，2006：1.

夫朴之乐，照已讥之矣，而照之乐不免于讥。何也？岂高者失之清，下者失之浊，皆非中正和平之乐欤？"① 这里朱载堉指出宋人乐律乖谬的原因，正是在于没能确定合适的中声之位。

接着朱载堉引入俗乐确定音域之法，探求中声之道："患在律学诸儒不知而作，非理变乱之耳。若夫俗乐则不然也。初无绳准之拘，由人取便，求其所安，使歌声虽高不至于气竭，虽低不至于声咽，自然而然，此正古人所谓中声者也。礼失求诸野，其斯之谓乎！儒者于乐则异于是。盖为律度所拘，不以人声为恤。"② 朱载堉此言字字珠玑，"既不惑于凤鸣幽怪之说，亦不流于候气狂诞之为"③，主张"礼失求诸野"——以当时俗乐歌者自然形成的音域范围作为参照依据，揭示古乐定中声的自然之理，摒弃拘守律度、作茧自缚的做法。

朱载堉的"中声说"见于《律吕精义》（外篇·卷二·古今乐律杂说并附录）中，他引徐充言对张敔的"中声说"进行评析，"《书》曰：'诗言志，歌咏言，声依咏，律和声。'言因人声而制律也。……先生（徐充指张敔）听察洞微，断以人之最低一声为黄钟，下更欲低无声也，高亦如之。故最低者即黄钟之宫，最高者即应钟之变宫也。……窃尝献疑：南北风气强弱不同，人侅眇肥瘠老幼，声无不同者，胡敢谓然"④。

张敔认为："人声最低声者即黄钟之宫，最高者即应钟之变宫。"这显然将中声范围限制在十二正律范围。对此朱载堉予以敏锐地批评："人侅眇肥瘠老幼形形色色，声无不同者"，指出"黄钟之下非无浊声，应钟之上非无清声"；并以当时神乐观雅乐笙的实际音域作验证，如曰："神乐观雅乐所吹笙，以合字为黄钟正律，合字之下有大凡为应钟倍律，大凡之下有大工为南吕倍律，大工之下有大尺为林钟倍律。以此证之，则知黄钟正律之下非无低声也。合字之上有四字为太簇正律，……小工之上有小凡为应钟正律，小凡之上有小六为黄钟半律，

① 朱载堉. 律吕精义［M］. 冯文慈, 点注. 北京: 人民音乐出版社, 2006: 843.
② 朱载堉. 律吕精义［M］. 冯文慈, 点注. 北京: 人民音乐出版社, 2006: 844.
③ 朱载堉. 律吕精义［M］. 冯文慈, 点注. 北京: 人民音乐出版社, 2006: 862.
④ 朱载堉. 律吕精义［M］. 冯文慈, 点注. 北京: 人民音乐出版社, 2006: 871.

小六之上有小五为太簇半律。以此证之，则知应钟正律之上非无高声也，盖笙与律，其理无二，以证张敔之失，亦昭然矣。"① 在此朱载堉以活生生的乐器实物作证据，证实张敔之谬，其实证精神显而易见。

不过，朱载堉汲取了张敔观点的合理成分，以"因人声而制律"的观点作为他的"中声说"的思维起点。此外，朱载堉还引张载言（《张子全书·卷五·礼乐》），论及"中声"与古乐教化功能的关系："律吕有可求之理，德性淳厚者必能知之……古乐所以养人德性、中和之气。……歌亦不可以太高，亦不可以太下；太高则入于噍杀，太下则入于啴缓。盖穷本知变，乐之情也。"② 这些都反映出他选择性地汲取前人有益之处的学术态度和作为。

接着朱载堉提出他的"中声说"："夫何为中声耶？歌出自然，虽高而不至于揭不起，虽低而不至于咽不出，此所谓中声也。"③ 朱载堉认为"圣人之制作也，律以和歌声"④。在他看来"中声"是一个相对的音域范围，它应该符合人的嗓音的自然音域，其中的最高音其相对位置应该是"歌出自然虽高而不至于揭不起"；它的最低音其相对位置应该是"虽低而不至于咽不出"。这一学说，既迎合了先秦礼乐合德的思想，又将"定中声"引向合理可求的途径。

三、"四清声"之辨

朱载堉针对张敔的观点指出："彼谓黄钟最低，其下更无低者，应钟最高，其上更无高者，不知律吕有倍半之理也。"⑤ 从逻辑上看，若黄钟不为最低，应钟不为最高，这势必要牵涉到十二正律之外倍律、半律的运用而与旋宫相涉。

"半律"这一概念当指"清声"（正律的高八度音），在今天来

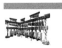

① 朱载堉. 律吕精义 [M]. 冯文慈，点注. 北京：人民音乐出版社，2006：897.
② 朱载堉. 律吕精义 [M]. 冯文慈，点注. 北京：人民音乐出版社，2006：852.
③ 朱载堉. 律吕精义 [M]. 冯文慈，点注. 北京：人民音乐出版社，2006：872.
④ 朱载堉. 律吕精义 [M]. 冯文慈，点注. 北京：人民音乐出版社，2006：861.
⑤ 朱载堉. 律吕精义 [M]. 冯文慈，点注. 北京：人民音乐出版社，2006：861.

看没有什么疑义。可为何在朱载堉所处的时代还需要理论一番呢？这一话题由宋至明争议颇多，因为它涉及礼乐所强调的伦理。

"半律"在唐代杜佑《通典》中叫作"子声"，如云："……又制十二钟准，为十二律之正声也。凫氏为钟，以律计自倍半。半者，准半正声之半，以为十二子律，制为十二子声。比正声为倍，则以正声于子声为倍；以正声比子声，则子声为半。但先儒释用倍声，自有二义：一义云，半以十二正律，为十子声之钟；二义云，从于中宫之管寸数，以三分益一，上生黄钟，以所得管之寸数然半之，以为子声之钟。"又如："其正管长者为均之时，则通自用正声五音；正管短者为均之时，则通用子声为五音。"① 等。

"半律"在宋代多称作"清声"。《宋史·乐志》有关"四清声"的讨论，其焦点就是站在礼乐合德的立场上争辩雅乐编悬要不要采用"四清声"。陈旸等人反对采用清声，冯元等人主张采用"清声"。而二者的目的都是在维护礼乐所强调的等级与伦理。

从传统礼乐的音高观念来说，乐声要中正平和而不宜过高，过高则失之轻佻。如《朱子语类》有云："乐声不可太高……乐中上声，便是郑卫。"② 又如《律吕精义》中所言"故数多管长……有持重深沉之意焉……数少管短，……有飞越轻佻之意焉"③ 等。此外，礼乐强调"五音"的尊卑等级，如《史记·乐书》云："宫为君，商为臣，角为民，徵为事，羽为物……五音皆乱，迭相陵，谓之慢。如此，则国之灭亡无日矣。"④ 宋人延续了这一传统，如曰："不相凌谓之正，迭相凌谓之慢……声重浊者为尊，轻清者为卑，卑者不可加于尊。"⑤

① ［唐］杜佑．通典·卷一百四十三·乐三［M］．王文锦，等，点注．北京：中华书局，1984：3642－3644．

② ［宋］黎靖德．朱子语类·卷九十二·乐古今［M］．王星贤，点校．北京：中华书局，1988：2339．

③ 朱载堉．律吕精义［M］．冯文慈，点注．北京：人民音乐出版社，2006：866．

④ ［汉］司马迁．史记∥邱琼荪．历代乐志律志校释：第一分册［M］．北京：人民音乐出版社，1999：12－13．

⑤ ［元］脱脱．宋史·卷一百二十六·志第七十九·乐一［M］．北京：中华书局，1976：2950．

这就是所谓的"五音尊卑说",它将五音次序与君、臣、民、事、物的等级对应起来,甚至将五音次序牵扯到血亲伦理与国家兴亡之上。

在五音的尊卑次序中宫商角(君、臣、民)三者是其核心,三者的尊卑次序(由高到低的排列)不可动摇。而徵羽二声代表"事"与"物"不具有伦理等级的意义。关于这一点,沈括曾说:"其余徵、羽,自是事、物用变声,过于君声无嫌。"① 冯元也说:"故列声之尊卑者,事与物不与焉。何则?事为君治,物为君用,不能尊于君故也。"②

正是由于受"五音尊卑说"的影响,反对采用清声的陈旸也好,主张采用"清声"的冯元也好,都将"五音尊卑说"视为圭臬,不敢越其雷池。但他们的作为却相反:陈旸主张去清声以避五音凌犯;而冯元等人则强调要用"四清声",以确保十二律均回避五音之凌犯。那么冯元为何限定清声只用四个呢?这当然与"五音尊卑说"有关。具体地说来,在六十调的黄钟至林钟的八个宫调中,它们宫商角的次序是由浊至清排列的,符合尊卑之义,而从夷则至应钟的四个宫调中,它们的宫商角的排列则出现商浊于宫或角浊于宫,而有失尊卑。不过只要在应钟之上加(黄、大、太、夹)清声,就能保证夷则至应钟四宫中宫商角的尊卑次序。这就是冯元等人主张只用四个清声的道理。正如《宋史》中所云:"四清声之设,正谓臣民相避以为尊卑也。"③

对于宋人有关编悬四清声的争议,朱载堉鲜明地提出"四清声不可废"。从表面上看,他与冯元等人的观点是完全一致的,其实不然。朱载堉更偏重对旋宫乐学规律的揭示。这在他对"五音尊卑"问题的有关论述中可见一斑。

《律吕精义·外篇》(卷三·辨李文察、刘濂之失第三)曰:"旋宫者,每篇各为一宫,非每句各为一宫也。文察不晓此理,其所撰谱

① [宋]沈括. 梦溪笔谈·补笔谈·乐律[M]. 北京:中华书局,1957:294.
② [元]脱脱,等. 宋史·卷一百二十六·志第七十九·乐一[M]. 北京:中华书局,1977:2950.
③ [元]脱脱,等. 宋史·卷一百二十六·志第七十九·乐一[M]. 北京:中华书局,1977:2950.

每句各为一宫,遂致宫商角徵羽五者皆错乱,正古人所谓'迭相陵'者也。乐记曰:'五者皆乱,迭相陵,谓之慢。如此,则国之灭亡无日矣。'此之谓也。或曰:'信如乐记之说,果有吉凶之感应乎?'曰:'不然也。'何瑭尝辨之曰:'若此者,以其象言之耳。盖乐之有宫商角徵羽,犹国之有君臣民事物。……非谓君臣民事物之失道,真由于宫商角徵羽之乱也。'曰:'然则何以为声音之道与政通?'曰:'治世之音安以乐,其政和,乱世之音怨以怒,其政乖;亡国之音哀以思,其民困。所谓声音之道与政通者,此也,非宫商角徵羽之谓也。'"①

朱载堉借何瑭之说,道出了先秦"五音尊卑说"的本质。他认为《乐记》中所谓"声音之道与政通"之说,仅仅是将音乐与政治比拟的一种说法,实际上君臣民事物之失道并非是由宫商角徵羽之乱而引起。这不过是在强调:宫商角徵羽乱则不可以为荣,犹君臣民事物乱则不可以为国。所以朱载堉说:"(二者)其道相似,故以为比。"显然朱载堉对《乐记》中"五音尊卑说"的看法,远远比宋人的观点要放达而深刻。

由此可知,朱载堉与冯元均主张采用"清声",但二者的思想不尽相同。冯元主张编悬设四清声,是为保证旋宫之中宫商角的尊卑次序合于古典的传统;而朱载堉提出"四清声不可废",虽然也与传统的五音尊卑说吻合,但是它的重点却关注着旋宫理论的自洽以及乐律学的系统性。

四、朱载堉"四浊声"之说

"四浊声"的提出与"四清声"一样,是前文中朱载堉"应钟之上非无清声,黄钟之下非无浊声"之观点的延续。在朱载堉之前宋人只提旋宫之中的四清声,还未见有人提到四浊声。即使更早的杜佑《通典》也仅仅是提到十二正声与十二子声。在朱载堉看来,旋宫所用音域由"中声"十二正律向两端拓展,不仅有清声还应有浊声,

① 朱载堉. 律吕精义 [M]. 冯文慈,点注. 北京:人民音乐出版社,2006:904.

他还进一步提出"清声、浊声各止于四"。前文宋人已提及"四清声"及其"臣民相避以为尊卑"的道理,那么朱载堉是否因袭宋人的"四清",而对应提出"四浊"呢?以下我们来看看他提出的清、浊四声的依据。《律吕精义》云:

> 尝以人声验之,十二正律由浊而清,黄大太夹姑仲蕤林夷南无应,皆自然也。继以半律黄大太夹,虽清可歌。至于姑仲,则声益高而揭不起,或强揭起,非自然矣。十二正律由清而浊,应无南夷林蕤仲姑夹太大黄,皆自然也。继以倍律应无南夷,虽浊可歌。至于林蕤,则声益低而咽不出,或强歌出,非自然矣。中声止于十二,此非难知之事,不待知音者,众庶可知也。①

由上文可见,对于清声为四的原因,他指出清声黄、大、太、夹四律,虽清可歌。如果音域再往上至姑、仲,声过高而难以唱出或勉强唱出,声音就不自然甚至不可歌,所以清声止用四律,显然这相比宋代冯元"四清声说"多出了科学验证的手段;对于浊声,他指出浊声应、无、南、夷四律,虽浊可歌。如果音域再往下至林、蕤,则声音过低而难以唱出或勉强唱出,声音就不自然,所以浊声止用四律。总之,这是依据歌者自然音域与非自然音域的界限来酌情考虑清声和浊声数量的。

上段引言中"中声止于十二"一语,可以看作是朱载堉对中声的相对概念的说明。如果联系他在前文所述的相关内容,我们可知他所谓"中声",有两层意思。其一,古来十二正律即为中声的相对范围;其二,中声存在于人声的自然音域中。

尽管朱载堉的上述认识有他主观经验的成分,但也不失为对前人"律以和歌声""言因人声而制律"的一个合理诠释。而更可贵的是,接下来朱载堉以太常的四首乐谱为例,来验证他的清声与浊声之说,同时批评张敔之失。现列举其中一首乐谱阐明其意。②(表1)

① 朱载堉. 律吕精义[M]. 冯文慈,点注. 北京:人民音乐出版社,2006:872.
② 朱载堉. 律吕精义[M]. 冯文慈,点注. 北京:人民音乐出版社,2006:873-882.

表 1　明代太常乐谱之三

歌词	百	王	崇	师	生	民	物	轨	瞻	之	洋	洋	神	其	宁	止	酌	彼	金	罍	惟	清	且	旨	登	献	惟	三	于	嘻	为	礼
谱字	上	工	尺	上	尺	上	四	合	六	工	尺	上	尺	上	四	合	四	合	尺	上	工	尺	四	上	上	四	尺	上	六	工	尺	上
律名	仲	南	林	仲	林	仲	大	黄	黄	南	林	仲	林	仲	大	黄	大	黄	林	仲	南	林	大	仲	仲	大	林	仲	黄	南	林	仲
阶名	宫	角	商	宫	商	宫	羽	徵	徵	角	商	宫	商	宫	羽	徵	羽	徵	商	宫	角	商	羽	宫	宫	羽	商	宫	徵	角	商	宫
原注	仲吕之宫，仲吕起调			中声之宫，声高于羽		中声之宫，声高于羽	中声之羽，声低于宫	中声之徵，声低于宫	清声之徵，声高于宫			中声之宫，声高于羽		中声之宫，声高于羽	中声之羽，声低于宫	中声之徵，声低于宫	中声之羽，声低于宫	中声之徵，声低于宫		中声之宫，声高于羽			中声之羽，声低于宫	中声之宫，声高于羽	中声之宫，声高于羽	中声之羽，声低于宫		中声之宫，声高于羽	清声之徵，声高于宫			仲吕之宫，仲吕毕曲

朱载堉对乐谱（太常乐谱之三）的用声进行了统计："右谱八句，共计三十二字。其间用中声之宫者九字，用中声之商者八字，用中声之角者四字，用中声之徵者三字，用清声之徵一字，用中声之羽者七字。"他特别对乐谱所用宫、徵、羽乐音处加文字说明，验证"徵羽与宫商角无所陵犯"（见上引沈括之言）。此外，在这首乐谱所用的"六"字（黄钟清声）处，朱载堉也特意标注了文字："清声之徵，声高于宫"；在其他两首太常乐谱所用"低工"字（倍南吕）处他也特意标注了文字："浊声之羽，声低于宫"，用以证张敔之失，强调"应钟之上非无清声，黄钟之下非无浊声"。朱载堉曰："宫清而徵羽浊，实理之自然也。间或用清亦无不可，泥于用清以避陵犯，不亦谬乎？"① 从学术研究的价值来看，朱载堉是在用一个活的证据来验证前人观点的是非曲直。

从这段太常乐谱（太常乐谱之三）中我们还可以发现一个有趣的现象。这八句乐谱中宫、商、角自始至终采用正律中声，其中宫用字为"上"、用律为"仲吕"；商用字为"尺"、用律为"林钟"；角用字为"工"、用律为"南吕"。宫、商、角这样排列完全符合传统的"五音尊卑说"。类似的乐谱在《律吕精义》外篇卷之二中一共列出四个谱例。在其他三首太常乐谱中，除了个别处采用了他清声说可以容许的"六"字（黄钟清宫）之外，乐谱其他宫商角音的谱字，均是由低至高的排列，与"五音尊卑说"相吻合。所以朱载堉在这首乐谱注解的最后说："以今审之，未见其所谓陵犯也。"②

基于上述的论证，朱载堉系统阐述了旋宫之中"清、浊四声说"，提出相关的一系列观点，如"倍半之律则未尝无""四清声不可废""应钟之上非无清声，黄钟之下非无浊声"等。

此外，从上文中我们可以见到朱载堉认为五音之中宫、商、角与君、臣、民的联系，不过是"其道相似，故以为比"而已，这一点反映出他卓尔不群的洞察力。但是，当我们通观他的"清浊四声说"

① 朱载堉. 律吕精义 [M]. 冯文慈，点注. 北京：人民音乐出版社，2006：883.
② 朱载堉. 律吕精义 [M]. 冯文慈，点注. 北京：人民音乐出版社，2006：881.

便不难发现，朱载堉所提出的清、浊各四声，无论是四清声也好，还是四浊声也好，都与传统的五音尊卑说不相忤逆。他在论辩中也较多引用五音尊卑之说。这应该是时代带给学者的局限性所致。这里我们不妨按照从古至今旋宫止于十二宫的原则，将他的四清声、四浊声分别列为"十二律四清声五音旋宫表"和"十二律四浊声五音旋宫表"，从中观察其结果。（表2、表3）

表2　十二律四清声五音旋宫表

十二律及四清声	黄	大	太	夹	姑	仲	蕤	林	夷	南	无	应	清黄	清大	清太	清夹
黄钟均	宫		商		角			徵		羽						
大吕均		宫		商		角			徵		羽					
太簇均			宫		商		角			徵		羽				
夹钟均	羽			宫		商		角			徵					
姑洗均		羽			宫		商		角			徵				
仲吕均	徵		羽			宫		商		角						
蕤宾均		徵		羽			宫		商		角					
林钟均			徵		羽			宫		商		角				
夷则均	角			徵		羽			宫		商					
南吕均		角			徵		羽			宫		商				
无射均	商		角			徵		羽			宫					
应钟均		商		角			徵		羽			宫				

表3　十二律四浊声五音旋宫表

十二律及四浊声	浊夷	浊南	浊无	浊应	黄	大	太	夹	姑	仲	蕤	林	夷	南	无	应
浊夷均	宫		商		角			徵		羽						
浊南均		宫		商		角			徵		羽					
浊无均			宫		商		角			徵		羽				
浊应均				宫		商		角			徵		羽			
黄钟均					宫		商		角			徵		羽		
大吕均						宫		商		角			徵		羽	
太簇均							宫		商		角			徵		羽
夹钟均	羽							宫		商		角			徵	
姑洗均		羽							宫		商		角			徵
仲吕均	徵		羽							宫		商		角		
蕤宾均		徵		羽							宫		商		角	
林钟均			徵		羽							宫		商		角

　　以上的表2、表3涉及编悬中宫、商、角的次序有一个共同之处，即在"十二律四清声"和"十二律四浊声"编悬设置中，由于加了四浊声与四清声便可确保宫、商、角的尊卑次序。清声与浊声各止于四，倘若清声或浊声如果多用一个，就会出现某一律上的重复旋宫。因此，我们可以说五音尊卑说在乐学逻辑上对清声与浊声的数量造成一种制约，而必然导致清声或浊声各止于四的结果。

朱载堉在上述论辨之后，又列举前世文献，历数了隋以来旋宫理论所经历的曲折史实，以明辨其是非曲直。其具体陈述的大意为：隋何妥耻己不逮译等，巧言取悦高帝，但作黄钟一宫，五钟哑钟设而不击，遂使古乐尽废；唐祖孝孙、张文收考正雅乐，而旋宫八十四调复见于时。安史之乱至黄巢之余，工器俱尽，文记亦忘；逮乎伪梁后唐，编钟编磬徒悬而已。北宋宫廷面临五代之后乐之缺坏，八十四调泯灭之实，阮逸为穷以律吕旋宫之法推出所谓"编钟四清声谱法"，于是"四清声"之争激起轩然大波……①

朱载堉通过对旋宫历史评析，既为其"清、浊四声说"扫清了障碍，也给我们正确认识旋宫史实带来重要的启示。

实际上宋人提出的四清声说，其本质是在调和先秦五音尊卑说与十二律旋宫的矛盾。当编悬限用十二正律，旋宫于夷则至应钟四律上必然出现对宫、商、角（君臣民）的凌犯，故无法穷尽十二律旋宫之法。而云："四清声之设，正谓臣民相避以为尊卑。"宋人的"四清声"虽说是权宜之计。但客观地来说，这是在当时的条件下对于穷尽十二律旋宫的一种有益的探索。

如果说宋人"四清声之设"是打破唯奏黄钟一宫之僵局的一次解围，那么唐祖孝孙、张文收恢复八十四调、王朴"十二变而复黄钟"则是度越诸家、着实解决旋宫问题的伟大作为。而直到朱载堉，当他提出的"中声说""清浊四声说""新法密率"诞生之后，宋人所面临的"五音尊卑说"与十二律旋宫的矛盾自然不复存在，而使旋宫理论从旧说的束缚中真正解放出来。

然而，通观朱载堉的"中声说""清浊四声说"便不难发现，他虽然崇古但不盲从。他虽以"五音尊卑"评析诸说，但不落宋人的俗套。他将"以人声定律"的观点贯穿其辨析之中，系统地阐述其"中声"与"清浊四声"学说，并以见存太常乐谱加以验证。从而提出"倍半之律则未尝无""四清声不可废""应钟之上非无

① 此段根据朱载堉．律吕精义［M］．冯文慈，点注．北京：人民音乐出版社，2006：930-939 的材料整理。

清声，黄钟之下非无浊声"等一系列有价值的观点。从其思维逻辑线索来看，他重视对前人学说的检验，善于提取前世经典的合理成分，且更注重理论与实践的联系，侧重对音乐自身规律的把握。这一切均显示出其研究的合理与严谨，这是宋儒对相关问题的研究所远不能及的。

（本文原发表于《南京艺术学院学报·音乐与表演版》2018 年第 2 期，略有改动）

再论管子法五音构建

孙克仁（云南大学民族音乐学研究中心）

摘 要：《管子·地员》记载的管子法五音其实并非由三分损益算法所构建，而是弦法也即均法的构建。这是动用两具"一弦之均"① 为工具，参照弦节实音来演绎的五个听觉音高。故史料中"九九"，"百有八"两个律数本不存在，为后人穿凿添加的嫌疑很重。先秦，乐律的主要构建手段承前启后地实施过弦法与算法。算法演绎抽象律数；弦法则凭弦节演绎音乐律的听觉音高。弦法的消亡很可能发端于公元前239年稍前的秦国，被全面替代于公元前211年秦始皇统一六国之后。鉴于管子弦法包含了三分损益及"四分损一"的程序操作，其三分损益程序很可能是三分损益算法诞生的基础。

关键词：算法；今五音；弦法；小素；四分损一；三分损益。

一、管子法属弦法还是算法构建

《管子·地员》对宫徵商羽角五音构建的全程留有如下记述："凡将起五音凡首，先主一而三之，四开以合九九。以是生黄钟小素之首，以成宫。三分而益之以一，为百有八，为徵。不无有三分而去其乘，适足，以是生商。有三分，而复于其所，以是成羽。有三分，去其乘，适足，以是成角。"② 此即以后的"管子法"。鉴于史料陈

① ［明］方以智："古有一弦之均，以均众声。"载文渊阁《四库全书·通雅》，第857 册，第590 页。

② 管子［M］.［唐］房玄龄，注. 上海：上海古籍出版社，1989：173.

述逻辑严谨,且黄钟宫"九九……以成宫";林钟徵"百有八为徵"两个律数也历历在案。故长期以来,管子法一直被解读为三分损益算法也顺理成章。但问题是先秦时期其实存在过管法、弦法与算法三大乐律构建系统,并在《吕氏春秋》中有详细记述。《吕氏春秋·圜道》还隐伏了算法何时产生的重要线索。这些对判断管子法的性质有重要意义。

据考《吕氏春秋》约成书于公元前239年稍前,即嬴政八年稍前。①《吕氏春秋·古乐》一章中记载了管法的基本操作,其中"黄钟皆可生之"一句,表明了这是取吹奏管谐音的方法。《吕氏春秋·音律》一章则陈述了三分损益算法的十二律演绎全程。② 而十二律的律数则出现在"天水放马滩秦简"。1986年天水放马滩秦一号墓出土的秦简,上有"嬴政八年"③ 的落笔,以及"黄钟八十一""林钟五十四"④ 等律数。经整理的译文可见图1。

而《吕氏春秋》中对五音构建的交代却非常隐讳,采取了抄录《礼记·月令》的格局将五音中各音的构建分插于十二纪篇首的方式,导致这一重要内容被后世忽略了两千多年。其唯一结论今可简示于下。(图2、图3)

① 赵年苏:"故《吕氏春秋》(包括《八览》《六论》《十二纪》)成于秦王(嬴政)八年,即公元前239年。"赵年苏. 关于《吕氏春秋》成书年代之我见[J]. 苏州大学学报(哲学社会科学版),1987(3).

② 《吕氏春秋·音律》:"二曰黄钟生林钟;林钟生太簇;太簇生南吕;南吕生姑洗;姑洗生应钟;应钟生蕤宾;蕤宾生大吕;大吕生夷则;夷则生夹钟;夹钟生无射。无射生仲吕。三分所生,益之一分以上生;三分所生。去其一分以下生。黄钟、大吕、太簇、夹钟、姑洗、仲吕、蕤宾为上;林钟、夷则、南吕、无射、应钟为下。"[战国]吕不韦. 吕氏春秋[M]. [汉]高诱,注. 上海:上海古籍出版社,1989:47.

③ 《天水放马滩秦简·墓葬发掘报告》:"一号秦墓《志怪故事》第一简有纪年'八年八月己已'为秦始皇(前二三九年)。"甘肃省文物考古研究所. 天水放马滩秦简[M]. 北京:中华书局,2009:128.

④ 《天水放马滩秦简·墓葬发掘报告》:"《律书》三十五条抄于168至205简中、下栏,记述十二律相生律数。"甘肃省文物考古研究所. 天水放马滩秦简[M]. 北京:中华书局,2009:126.

图1 "天水放马滩秦简"所载十二律数据释文

□平旦九徵水	三安食大辰八	黄钟下生林钟	黄钟八十一课山
日出八宫水	三蚕食□□五	林钟生太簇	大吕七十六□山
蚕食七栩火	三人寞中鸣六	太簇生南吕	太簇七十二参阿
莫食六角火	三夜半后鸣五	南吕生姑洗	夹钟六十八参阿
东中五土	三日出日失八	姑洗生应钟	姑洗六十四阳谷
日中五宫土	三食时市日七	应钟生蕤宾	仲吕六十俗山
西中九商土	三过中夕时六	蕤宾生大吕	蕤宾五十七鬼都
昏市八商金	三日中人夕五	大吕生夷则	林钟五十四俗山
□莫中七羽金	□□□□□□	夷则生夹钟	夷则四十八俗山
夕中六角水	三安食大晨八	夹钟生无射	南吕四十五昏阳
日人五□	三夜半后鸣五	无射生仲吕	无射四十五昏阳
莫食后鸣七			应钟四十三并阁

《吕氏春秋》十二纪五音构建史料

"孟春纪第一""其音角，律中太簇，其数八。"
"仲春纪第二""其音角，律中夹钟，其数八。"
"季春纪第三""其音角，律中姑洗，其数八。"

"孟夏纪第四""其音徵，律中中吕，其数七。"
"仲夏纪第五""其音徵，律中蕤宾，其数七。"
"季夏纪第六""其音徵，律中林钟，其数七。"

"中央土，其音宫，律中黄钟之宫，其数五。"

"孟秋纪第七""其音商，律中夷则，其数九。"
"仲秋纪第八""其音商，律中南吕，其数九。"
"季秋纪第九""其音商，律中无射，其数九。"

"孟冬纪十""其音羽，律中应钟，其数六。"
"仲冬纪十一""其音羽，律中黄钟，其数六。"
"季冬纪十二""其音羽，律中大吕，其数六。"

图2 《吕氏春秋》十二纪五音构建史料

弦节点比	4/5	3/4	2/3	3/5	1/2
七弦琴徽位	十一徽	十徽	九徽	八徽	七徽
月令"其数"序	其数九	其数八	其数七	其数六	其数五
泛音（harmonlcs）律中姑洗	#g-28	e-14 姑洗角	b-12 变宫	#g-28	e-14 姑洗角
实音 律中黄钟之宫	e-14 角	f-2 和	g+2 徵林钟	a-16 羽南吕	C 宫黄钟
泛音（harmonlcs）律中无射	d-18 太簇商	♭b-4	f-2	d-18	♭b-4 无射
《月令》记载	其音商 律中无射 其数九	其音角 律中姑洗 其数八	其音徵 律中林钟 其数七	其音羽 律中黄钟 其数六	其音宫 律中黄钟 其数五 （中央土）
调姑洗弦参照		实音386音分			
调无射弦参照		实音204音分			

图3 《吕氏春秋》十二纪记载弦法五音构建示意图

《吕氏春秋·圜道》宣扬君、臣、百姓的等级理念；复而百姓、臣、君循环传递，并认为此附和天道寰转，并举"今五音"的周始循环为喻，褒扬了此三分损益算法五音的先进之处："今五音之无不应也，其分审也。宫徵商羽角，各处其处，音皆调均，不可以相违。此所以无不受也。"① 由于"今"界定了"今五音"应为《吕氏春秋》著者生平期即公元前239年稍前的事物，故这一界定已将《管子·地员》述及的管子法五音划出了算法的构建范畴。

作为一部合著的秦朝建国大纲，《吕氏春秋》对算法五音与弦法五音一褒一隐的交代方式，很可能透露了历史上举算法废弦法，为秦国变法的一项举措。十八年后秦朝建立，统一度量衡制度。由于乐律涉及律数尺度表述，故三分损益算法必会被颁布天下。这使算法全面取代弦法含有某种突发性。当然，从事物变换的内因来讲，三分损益算法要比弦法更简捷、精确，科学含量更高，更易普及。而弦法操作在先秦只掌控在瞽师的手中。"人去楼空"的概率本身就较大。

《管子》一书为战国法家士人收集的春秋齐国上卿管仲（约前

① ［战国］吕不韦. 吕氏春秋［M］.［汉］高诱，注. 上海：上海古籍出版社，1989：31.

723—前 645)的言行录,其间的一些记载要远早于《吕氏春秋》的成书时间。据推测,《管子》的原载中本不存在"九九""百有八"之数。这些很可能是汉刘向在注《管子》时添入的。在汉代独尊儒家的社会氛围中,汉儒对幸存的诸子典籍曾加入不少穿凿因素。《管子》一书如不经后世代代学者的校勘,几成废书。

二、史料措辞折射的信息

先秦乐律弦法与算法的程序逻辑几乎相合如一,但也各具特点,这些特点在先辈记事的措词及笔触下,留下了相应的痕迹,比如:

(1)弦法具有听觉演绎的性质,类七弦琴调弦,因此受弦条件的制约;算法则行抽象运算不存在操作的累赘。

(2)弦一旦被弦枕裁定,有效弦长就不能再超越延伸。因此要在弦上做损益切割,只能实施于有效弦长之内;算法则无此顾忌。

(3)弦法运作须首先确立基音,关键是处理弦的张度而非长度,这使弦法具备不变基长却能改变基音的特性;而算法一律一数的函数关联,意味着一旦律数长度改变则律数音高也随之改变。因此《管子·地员》中出现的定语性措辞,如"四开""小素""以成宫""复其所"等词义很值得推敲,这些可帮助澄清管子法的具体性质。

笔者认为"小素"在先秦应指弦节(徽位)。"素"在先秦指白丝,如《诗·唐风·扬之水》:"素衣朱绣,从子于鹄。"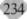而"以是生黄钟小素之首,以成宫"则赋"小素"有调音的意味,这些都指明"小素"为涉弦却非弦的事物。如果"小素"指基弦,则史料中"三分益一为徵"的程序,无法在基弦长度之外施展,而另立新弦则仍逃不过调弦一关。可见"小素"只能解读为弦节的通称,与基弦"大素"对应。

据上,史料"凡将起五音,凡首,先主一而三之四开"中的

① 诗经集传·扬之水[M]. 朱熹, 注. 上海: 上海古籍出版社, 1987: 47.

"四开"二字只能作将弦四等分的解读。首先"开"在金文中作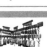①,寓"分"的象形。后来诸如"功过三七开""纸张十六开"以至中国古代数学术语中的"开方"等都具划分的字义。吴南薰先生在《律学会通》中依《正字通》训"开"为"条陈"②,也即"分陈"。据此,"主一而三之四开"应是对基弦作三等分(主三)、四等分(四开)两个操作层面的交代。据此"小素"可确认为在弦的3/4弦节位(相当于琴弦的十徽),因只有将此节的落指实音调为黄钟宫,才能提指奏散弦收获林钟徵基音音高。可见,管子法第一程序离不开"四分损一",可示意如图4,而在算法中这一程序是没有必要的。

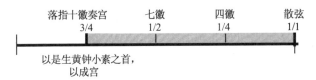

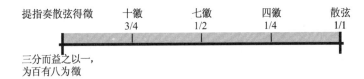

图4 生徵示意图

在林钟徵的基弦上,行三分损一即落指2/3弦节奏实音,才能"不无有三分而去其乘,适足,以是生商",示意如图5。

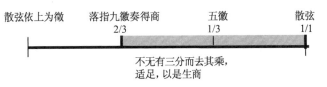

图5 生商示意图

① [汉]许慎. 说文解字[M]. 北京:中华书局,1963:248.
② 吴南薰. 律学会通·中国简律数学定律法[M]. 北京:科学出版社,1964:66.

（4）获商音后，紧接的程序是"有三分而复其所，适足，以是成羽"。"复其所"的含义要说得通，只能理解为回归前序把 3/4 弦节处实音改调为商。只有如此，才能"有三分"即行三分益一"以是成羽"收获南吕羽的散弦音高，可示意如图 6。

图 6　生羽示意图

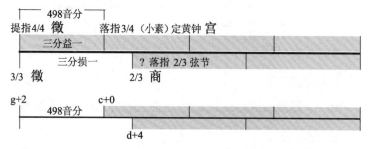

"凡首，先主一而之四开""以是生黄钟小素以成宫：三分而益之一""为徵"
"不无有三分而去其乘，适足，以是成商"

图 7　生宫、徵、商示意图

据图 7，可澄清管子法五音应成于弦法而非算法。这里再次强调以下四点：① 算法只凭运算，无须借助硬件操作；弦法则相反。② 律数直接凭程序一槌算定，无须调节；弦法的基音调定则不可或缺。③ 算法律数的损益推演不受有效弦长的约束；弦法却必须约束于有效弦长之内。④ 算法循"主三"（三分损益）足够，无须"四开"（供四分损一）；弦法则必须起步于 3/4 弦节的落指调音。故《吕氏春秋·音律》《淮南子·天文》有关的三分损益算法全程表述，都不存在类似"四开""小素为首""复其所"之类的定语。

三、管子弦法全程

中国古人斫琴，有借"折纸法"来平分弦长的经验，以确定徽位（弦节）。① 如对折两次（四开）可划分出四个 1/4 等长；而折为三（主三）则得三个 1/3 等长。这些折点也是弦节位的泛奏触弦点。在管子法的五音构建中，落指 3/4 节点（即小素，琴十徽实音落指点）把实音调为黄钟宫，则抬指奏散弦行"三分益一"获徵。继而落指此散弦的 2/3 节点奏实音（琴九徽实音）行"三分损一"得商。只须动用两个"一弦之均"为工具，就可无阻碍地依照史料记载的程序奏全宫徵商羽角的听觉音高，全程可示为图 8。

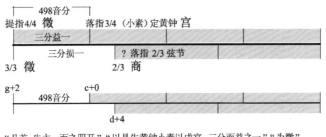

"凡首，先主一而之四开""以是生黄钟小素以成宫；三分而益之一""为徵"
"不无有三分而去其乘，适足，以是成商"

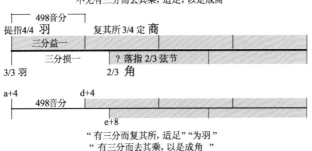

"有三分而复其所，适足""为羽"
"有三分而去其乘，以是成角"

图 8 奏全宫徵商羽角听觉音高的全程

① 朱载堉《律学新说》卷一："盖琴家自岳山至龙龈二者间，用纸一条作为四折，以定四徽、七徽、十徽；作为五折，以定三徽、六徽、八徽、十一徽；作为六折，以定二徽、五徽、七徽、九徽、十二徽。首末两徽乃四徽折半也，此法最为简易。"［明］朱载堉. 律学新说［M］. 冯文慈，点注. 北京：人民音乐出版社，1986：71. 岳山、龙龈为琴两端的弦枕，中国琴家对此的古称。——笔者注。

先秦管子法的真相,明代朱载堉对此曾有感悟。他在《律学新说·密率律度相求第三》卷一中称:"臣尝宗朱熹之说,依古三分损益之法以求琴之律位,见律位与琴音不相协而疑之。① 昼夜思索,穷究此理。一旦豁然有悟,始知古四种律皆近似之音耳。② 此乃两千年间言律学者之所未觉,惟琴家安徽,其法四折去一,三折去一,俗工口传,莫知从来。疑必古人遗法如此,特未记载于文字耳?"③ 这段文字表明这位十二平均律的首创者,已发现七弦琴的三分损益调弦法与琴家所取的三分、四分损益调弦存在音高上的听觉差异(图9)。

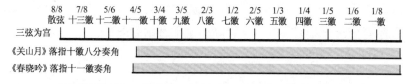

图9 琴三分损益调弦:三分、四分损益调弦举例

四、管子法与三分损益律的因果

上述考证揭示了一个意味深长的事实,即三分损益律十二律的全部听觉音高都可用六个"一弦之均"予以奏全,如图10所示。

① 冯文慈点注:"七弦琴徽位上的按音或泛音,有的和三分损益律一致,有的不一致。朱载堉似指琴律与三分损益律的矛盾。"[明]朱载堉. 律学新说[M]. 冯文慈,点注. 北京:人民音乐出版社,1986:19.

② 冯文慈点注:"古四种律,据《律吕精义·内篇卷四·新旧法参校第六》,第一种律出自《史记·律书·生钟分》,黄钟十寸,每寸十分,计百分;第二种律出自《汉书·历律志上》,黄钟九寸,每寸十分,计九十分;第三种律出自《淮南子》《晋书》《宋书》,黄钟八寸一分;第四种律出自《续汉书·律历志上》注引《礼记·礼运篇》古注,黄钟九寸,每寸九分,计八十一分。按:这里古四种律的区别,并非指律制的区别,主要是黄钟律长基数的区别。"[明]朱载堉. 律学新说[M]. 冯文慈,点注. 北京:人民音乐出版社,1986:19.

③ [明]朱载堉. 乐学新说[M]. 冯文慈,点注. 北京:人民音乐出版社,1986:18.

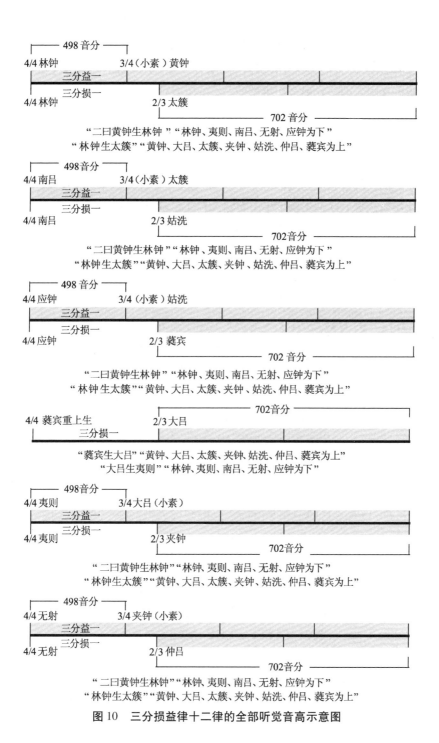

图10　三分损益律十二律的全部听觉音高示意图

上述的损益函数构架,应是抽象运算程序得以启示的基础。据此管子弦法堪称三分损益算法之母。在先秦,这次升华极有可能发生在战国末的秦国,即公元前239年稍前。《吕氏春秋》在近代被归纳为杂家著作,是一部在审视百家论述基础上撰写的秦的建国大纲,作为法家言论的代表作《管子》必将之列入参考之列。秦国本是西北边陲一个资源相对贫乏的养马诸侯国。自商鞅变法后,得益于能坚决执行的律法及力求量化的统筹等,成为战国七雄中最具创新精神和执行效率的政权。故这次举算法废弦法的举措发生于秦国,有其客观与主观的导因与条件。

五、管子法为何演止五音

管子法的演绎为何止于五音而不及十二律?原因不外乎于附会"五行"的需要。《管子·地员》记载:"五施①,五七三十五尺而至于泉,呼音中角";"四施,四七二十八尺而至于泉,呼音中商";"三施,三七二十一尺而至于泉,呼音中宫";"再施,二七十四尺而至于泉,呼音中羽";"一施,七尺而至于泉,呼音中徵"。"凡听徵,如负猪豕觉而骇;凡听羽,如鸣马在野;凡听宫,如牛鸣窌中;凡听商如离群羊;凡听角,如雉登木以鸣,音疾以清。"② 井具管型,故当时每挖到地下水露头的深度,有凭回声来辨认音高的习俗,以附会五行之道。凭回声辨五音本属牵强,欲及十二律则仅仅是妄图。上述史料把长度与音高的关系颠倒了,故须以校勘,见图11、12。

文献记载	见水深度	比喻	所合五行
一施,七尺而至于泉,呼音中徵	七尺	徵 如负猪豕觉而骇	火
再施,二七十四至于泉,呼音中羽	十四尺	羽 如鸣马在野	水
三施,三七二十一尺而至于泉,呼音中宫	二十七尺	宫 如牛鸣窌中	土
四施,四七二十八尺而至于泉,呼音中商	二十八尺	商 如离群羊	金
五施,五七三十五尺而至于泉,呼音中角	三十五尺	角 如雉登木以鸣	木

图11 《管子·地员》中长度与音高的关系

① 《管子》:"夫管仲之匡天下也,其施七尺。"[唐]房玄龄注:"施者,大尺之名也。其长七尺。"[唐]房玄龄,注. 管子[M]. 上海:上海古籍出版社,1989:172.
② 管子[M].[唐]房玄龄,注. 上海:上海古籍出版社,1989:172 – 173.

对原载的校勘展示如图 12。

一施，七尺而至于泉，呼音中角	七尺	角 如雉登木以鸣音疾以清	木
再施，二七十四至于泉，呼音中商	十四尺	商 如离群羊	金
三施，三七二十一而至于泉，呼音中宫	二十一尺	宫 如牛鸣窑中	土
四施，四七二十八而至于泉，呼音中羽	二十八尺	羽 如鸣马在野	水
五施，五七三十五而至于泉，呼音中徵	三十五尺	徵 如负猪豕觉而骇	火

图 12　《管子·地员》校勘后长度与音高的关系

六、关于四分损益法的存在

中国古代四分损益法的端倪，见载于《宋书·律历志》的注。西晋泰始十年（274），中书监荀勖制作十二律笛时，借两根筒音为下徵；徵的律管结合弦法获取管口校正量的"四分益一"弦法表达。对此，《宋书·律历志》有如下具体记述："黄钟之笛，正声应黄钟，下徵应林钟，长二尺八寸四厘有奇。"南朝梁沈约等注："正声调法，以黄钟为宫，则姑洗为角，翕笛之声应姑洗，故以四角之长为黄钟之笛也。其宫声正而不倍，故曰正声。"① 就是说以姑洗律长的律管，吹出的筒音却不是姑洗角而是黄钟宫的音高，也即存在被表达为"一角"之长的校正差距（今可称纯律大三度的差距）。据此，黄钟正宫音高的有效气柱长（即史料所述"笛体中声"）也据此被界定为合"五角"（管口校正量一角 + 姑洗本管长四角 = 黄钟宫有效气柱长五角），被原注注为"体用四角，故四分益一"借用了一个弦法构建的概念，简示如图 13。

① ［梁］沈约. 宋书：1［M］. 北京：中华书局，2000：143.

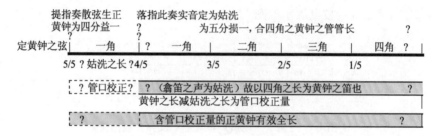

正声调法,以黄钟为宫,则姑洗为角,龠笛之声应姑洗,故以四角之长为黄钟之笛也。其宫声正而不倍,故曰正声。

图 13　御府正声下徵管管口校正量提取及管法九四比示意图

陈应时先生曾以《论四分损益律》一文论述除三分损益法之外,中国古代还存在四分损益的乐律构建方式,他认为:"'四分损一'的原理同'三分损一',将发音体(亦以琴弦为例)等分四段,再减去一段(成三段),就产生原四段之弦上方纯四度。……'四分益一'的结果成五段,'五分损一'的结果成四段。'四分益一'生出下方的'四分损益律'大三度音。"① 陈先生将上述"四分损益"稍加整理,本文谨配图 14 用以示意。

1. 四分损一,以下生上方的纯四度音
 还原:三分益一,以上生下方的纯四度音
2. 四分益一,以上生下方的大三度音
 还原:五分损一,以下生上方的大三度音
3. 四分益二,以上生下方的纯五度音
 还原:五分损一,以下生上方的纯五度音
4. 四分益二,等于"四分益一"后,再"五分益一"

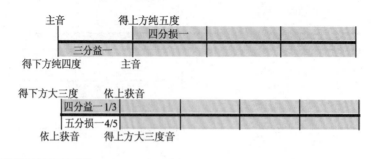

① 陈应时. 论四分损益律 [J]. 中国音乐学, 1984 (3).

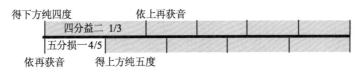

图 14 四分损益示意图

以运算的方式，上述四分损益律完全可以成立。但依弦法构建则必须在有效弦长之内进行操作，因涉及对弦五等分、六等分的运算，若使所获结论与管子弦法相同，程序却烦琐得多。以中华民族坚韧的实践品格，四分损益法很可能在先秦就已有过尝试。因此《宋书》中"四分益一"表述的出现，不排除是此类实践的一个缩影。

七、管子弦法与乐律的"左旋""右旋"

黄翔鹏先生在1981年第一期《音乐学丛刊》发表了《旋宫古法中的随月用律问题和左旋、右旋》一文，提出应重视古代"左旋""右旋"概念的存在，并依据《宋史·乐志》《乐律全书》等记载，主张古代"旋宫"的顺序应循黄钟→应钟→无射……→大吕的"右旋"为"顺"的旋进，具体可见图15（a）。王誉声、杨善武、陈应时三位先生则持相反的意见，认为应按黄钟→大吕→太簇……→应钟的顺序旋进，即"左旋"为"顺"的程序。① 具体可见图15（b）与（c）。

(a) 黄翔鹏随月用律右旋图

(b) [元]熊朋来《瑟谱》左旋图

(c) [唐]《乐书要录》十二律还相图

图 15 左旋与右旋图

① 杨善武. 旋宫图与左、右旋[J]. 中国音乐, 2014 (4): 23–26.

从律数的视角来考察上述分歧，黄翔鹏先生主张的以"右旋"为"顺"的见解可被理解为由长及短的旋进。而王誉声、杨善武、陈应时三位先生主张的以"左旋"为"顺"则为由短及长的旋进。笔者认为"右旋"与"左旋"孰为"顺"，可放眼于更广的视野来考证。

"旋宫"的实践要远早于《乐律全书》一书的记载，如《吕氏春秋·音律》中就很清楚地提及："大圣至理之世，天地之气，合而生风，日至则月钟其风，以生十二律。仲冬日短至，则生黄钟，季冬生大吕，孟春生太簇，仲春生夹钟，季春生姑洗，孟夏生仲吕，仲夏日长至，则生蕤宾，季夏生林钟，孟秋生夷则，仲秋生南吕，季秋生无射，孟冬生应钟。天地之风气正，则十二律定矣。"① 这由短及长的排序，其实已含有以"左旋"为"顺"的逻辑。而管子弦法五音的演绎因涉及掘井由浅及深，音高由"清"及"浊"的过程，也正合《吕氏春秋·音律》中将音律由短及长的排序逻辑。

"左旋""右旋"的提出，意图主要在于探究音律与天象的关联。但问题是音乐作为听觉艺术，决定乐律的本质是乐音音高的标准体系。天上会发出标准的乐音音高吗？地球的引力波振动我们能听得到吗？2013年11月在温州大学音乐学院举行的第八届东亚乐律学国际学术研讨会上，榧木亨君提交的论文中，提及了日本江户时代的中村惕斋（1629—1702），他是一位研究蔡元定《律吕新书》的著名学者。他曾亲自求验"候气术"。中村惕斋在他的《读〈律吕新书〉记》一书篇末，留下了如下记述："又按，以候气之法观中气，律管不应，俟翌年再试之，亦不应。如此数回，终不知如何？"②

笔者觉得辩证"左旋""右旋"的重要之处在于帮助对"调性"的认识。"调性"应感悟于人类的具体音乐实践，出于协调音乐行为与人声、乐器音域限度之需。《国语·周语下》称："臣闻之，琴瑟

① ［战国］吕不韦. 吕氏春秋［M］. ［汉］高诱，注. 上海：上海古籍出版社，1989：47.

② ［日］中村惕斋. 日本的《律吕新书》研究——以候气术为中心//第八届东亚乐律学国际研讨会论文集，2018：110.

尚宫，钟尚羽，石尚角，匏竹利制，大不踰宫，细不过羽，……"堪称对此很古老的一种表达。

汝州中山寨遗址出土的7900年前的骨笛，证明了中国先民很早就实践了"旋宫"操作。此笛指孔的分布格局，反映了它包含有两个把位，堵上上三孔就可启用下六孔来演奏。

贾湖遗址出土的公元前6000—7000多年前的多支骨笛，音阶已相当成熟，但还未确立绝对音高。这些都揭示了音乐"调性"的实践可能要远早于律制的概念。

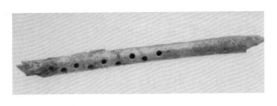

图16　汝州市中山寨遗址下层出土骨笛

图17　贾湖遗址出土形态较完善的骨笛

八、结　语

上述考证，澄清了中国的三分损益律曾具备两种构建方式。其一为弦法，其二为算法。前者演绎十二律的听觉音高；后者演绎十二律

律数。揭示了乐律从启蒙进化到律制所涉及的中间环节。原始乐器包括自然管、口弓或口弦，而最早的音高模板选自泛音。1943年日本音乐学家黑泽龙朝在考察我国台湾日据时期高山族布农人的传统音乐时，发现当地口弓发出的泛音音阶与该族的歌谣音阶完全相符。由此得出了"音乐产生自乐器"，也即音律始于模拟泛音这一结论。1953年，黑泽龙朝将《布农族的弓琴及其对五声音阶产生的启示》一文以及相关录音资料，发表于在法国巴黎举行的第六届国际民俗音乐协会研讨会上，引起了国际学术界的关注，后来这一观点成为世界现代音乐学界的主流认识。

《书经·舜典》记载了舜担任首领时，曾通过音乐来培养青少年精英，"帝曰：'夔，命汝典乐。教胄子，直而温，宽而栗，刚而无虐，简而无傲。诗言志，歌永言，声依永，律和声，八音克谐，无相夺伦，神人以和。'"①。当时的音乐学习包括诗文、歌唱、发声、音准等技能训练。史料中"律和声"而非"声和律"的表述，揭示了当时的音高标准参照乐器（八音）乐声。可见，正是原始乐器，启示了音阶及后来的音律概念。

在距今3000多年前的商代，口弓（乐弓）就有演奏。甲骨文中 、 、 和后来的 高、弘等字形，都描绘了口弓的演奏特征。卜辞"贞，生一月，帝不其 令雷"②，则记录了一条禁奏 以免引发雷鸣惊吓婴儿的卜辞。故 后被赋予"大音"的含义。

周代，弦法成为乐律构建的主要手段，在今存先秦文献《礼记·月令》《国语·周语下》《礼记·大司乐》《吕氏春秋》《上海博物馆藏楚竹书·采风目录》等中都对此有相当确凿的记述或表达，《管子·地员》只是其中的一例。③ 但这些史料因历史的原因以及汉儒的曲解而被隐蔽了很久。

① 书经[M]. 蔡沈，注. 上海：上海古籍出版社，1989：9.
② 于省吾. 甲骨文字诂林：第三册[M]. 北京：中华书局，1996：2604.
③ 上述的考证可见孙克仁. 先秦乐律考拾[M]. 上海：中西书局，2017.

图18　高山族口弓及其演奏

算法使音律被折算为抽象的律数或律数尺度，但音乐的实践又需要现实的听觉音高。如此才出现了律器或乐器的设置，以还原标准的乐音听觉音高存在。如：

（1）京房（公元前77—前37）设"准"为律器，主弦下刻有六十律的长度；基音一经校定，就可依划奏音。

（2）梁武帝萧衍（464—549）增设"通"，十二弦下有弦品。将弦都调黄钟律，则按弦于品可奏示十二律的具体音高。

（3）宫廷、民间各种乐器的调音、演奏反馈。所谓"钟律""琴律""笛律"不外乎都是乐律制度听觉音高的拓本。

所谓乐律的构建，其实都包含了一个因果轮回过程：乐器启示了音高概念的形成，乐器又演示这些具体听觉音高，形成管法、弦法、算法的乐律构建。最终，抽象的律数还得凭乐器或律器来回归他们必须具备的听觉音高。管子弦法就是这一轮回中的一个环节。

附录　管子法考证诸说选摘

《管子·地员》："凡将起五音，凡首，先主一而三之。四开，以合九九。"唐房玄龄注："一而三之即四也，以是四开合于五音九也，又九九之为八十一也。"[1]

现代，如《律学会通·古今律学详说》称"《管子·地员》云：'凡将起五音，凡首，先主一而三之。四开，以合九九'"。"凡律之

[1]　管子［M］.［唐］房玄龄，注. 上海：上海古籍出版社，1989：173.

音为首时,都用黄钟音之数准,《正字通》训'开'为'条陈',可说计算此数的程序,应是分列四个'三'后,两'三'各自相乘,以合九九,再以九跟九相乘,便成八十一,而为黄钟之宫的律数。"①

《中国古代音乐史·奴隶制社会的音乐》:"音乐理论的第一件事是五声的确立。五声是宫商角徵羽,最先见于《管子·地员篇》,用算式可以表示如下:$1×3×3×3×3=9×9=81$(宫)。"②

《中国音乐史论述稿·上古期的律与音阶》中认为"《管子·地员》说:'凡将起五音……'这其实即是三分损益法,不过先定宫音的数为八十一,然后先向上生,三分益一得一〇八,是为下徵"③。

《音律学·三分损益律和五度相生律》:"在弦乐器的调弦过程中人们发现,徵音与宫音的弦长比是四比三,换句话说,把宫音的弦增长三分之一,称三分益一,即为徵音。"④

《简明中国音乐史·周代的音乐》:"我国的乐律学在周代已有高度的发展。在春秋时期管仲的著作《管子·地员》中就有'三分损益法'的记载,这是以数学的方法求得五声、七声音阶和十二律的理论。"⑤

① 吴南薰. 律学会通 [M]. 北京:科学出版社,1964:65-66.
② 廖辅叔. 中国古代音乐史 [M]. 北京:音乐出版社,1964:18.
③ 张世彬. 中国音乐史论述稿 [M]. 北京:友联出版社,1971:57.
④ 陈其翔. 音律学——基础知识问答 [M]. 北京:人民音乐出版社,2008:45.
⑤ 田可文. 中国音乐史与名作赏析 [M]. 北京:人民音乐出版社,2007:20.

古琴、笛箫和编钟音乐作品鉴赏课的教学设计

胡企平（澳门理工学院音乐课部）

论文摘要：笔者在中国高校音乐学专业的中国古代音乐史教学中，讲授"中国古代音乐史之律学暨律种学"这一单元时，针对大学生的认知特点与规律，紧密围绕音乐声学（musical acoustics）的教学特点与方法，对我国历代乐律学家在"以耳齐其声"的音乐文化大背景下，如何运用数学手段对琴律（弦律）律种学［弦鸣振动（chordophone）］、管律律种学［气鸣振动（aerophone）］和钟律律种学［体鸣振动（idiophone）］所进行的律学探索与研究成果进行了梳理，并与我国改革开放以来的古代音乐考古学研究成果紧相结合，精心设计成 6 课时的三个教案。

从易到难的教学计划安排，以及每次课后古琴、笛箫和编钟等相关乐器音乐作品鉴赏的安排，都是"提高'文化自觉'理性程度"的最佳教学实践。

引 言

笔者对中国音乐史课程中的"中国古代音乐史之律学暨律种学"（以下简称"律学暨律种学"）这一单元的教学计划是 6 课时，内容包括：琴律、管律和钟律，它们的名称既和古代乐器的材质及其发声循律的器具密切相关，又分别代表着上述三类各自不同的发音体及其振动方式，由于教学内容牵涉音乐声学的声律方法与声律公式，难免

使音乐教育和音乐表演专业的学生感到枯燥、乏味。

教学参考资料主要是相关的文献资料。随着20世纪下半叶中国音乐考古学的发展，尤其是1978年湖北省随县曾侯乙墓64枚编钟、琴和瑟等共计125件古乐器的出土，以及1986年河南省舞阳县贾湖村新石器时代早期遗址中一批用鹤胫骨制成的"骨笛"的出土，考古学家和音乐学家对这些古代乐器的相关考证、测试和模拟演奏等，为丰富这6课时的教学内容提供了大量的声学原理数据和演奏视频，也为"律学暨律种学"教学过程的数据化和可感性增色不少。

当然，教师还需对整个教学过程进行缜密的教案设计，再加上教学法的充分运用，才能使"律学暨律种学"教学目标的实现成为可能。

本单元的教学目的为：

（1）通过本单元的学习，学生了解琴律、笛律和钟律三种律学各自不同的发音体及其声律振动方式，以及它们的振动图像及其音乐声学公式，以提高他们理解和分析音乐声学基础知识和相关的计算能力。

（2）笔者设计的三个教案分别是：

① 琴律律种学教学与鉴赏（2课时）；

② 管律律种学教学与鉴赏（2课时）；

③ 钟律律种学教学与鉴赏（2课时）。

教案一　弦律律种学之教学与鉴赏

律的计算种类很多，最基本的有弦长比和频率比两种计算方法，其他的计算方法，都是在这两种计算方法的基础上派生出来的。其中，弦长比是以各振动弦长为依据来求各音与宫音，以及各音之间的音高关系。弦长比计算法的优点是可以通过直接测量琴弦振动部分的长度，在不必测量其振动频率的情况下，即可求出音阶各音之间的音高比例关系。因此，我国古代弦律律种学的计算，基本上都是沿用弦长比的计算方法。

（一）古代弦长比的计算方法

1. 《管子》的"三分损益法"

关于生律法的记载，最早见于春秋时代管仲（卒于前645）所传的《管子》一书，此书的《地员》篇中说明了如何用"三分损益法"来生律。

所谓"三分损益法"，就是先将弦振动发音体的长度三等分，"三分损一"，即舍去其三分之一，取其三分之二 $\left(1 \times \dfrac{2}{3} = \dfrac{2}{3}\right)$，以生其上方的纯五度音；"三分益一"，即增其三分之一，成其三分之四 $\left(1 \times \dfrac{4}{3} = \dfrac{4}{3}\right)$，以生其下方的纯四度音。《管子》设"宫"（do）的律数为 $3^4 = 81$，先"三分益一"，再"三分损一"，生律四次，得五律，详见图1。

$3^4 = 81$（宫,Do）

81（三分益一）$\times \dfrac{4}{3} = 108$（徵,sol）

108（三分损一）$\times \dfrac{2}{3} = 72$（商,re）

72（三分益一）$\times \dfrac{4}{3} = 96$（羽,la）

96（三分损一）$\times \dfrac{2}{3} = 64$（角,mi）

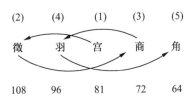

图1 《管子·地员》"三分损益法"的生律顺序

2. 《吕氏春秋》的"三分损益法"

由于用"三分损益法"所生的五律已构成五声音阶，所以《管子》的律学计算只止于五律。但仅此五律的律数不能满足十二律的

需要，故《吕氏春秋》（前239年）在《管子》生五律的基础上，继续用"三分损益法"再生七律，合为十二律。（图2）

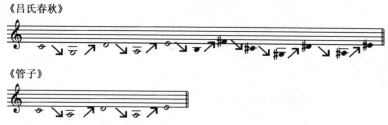

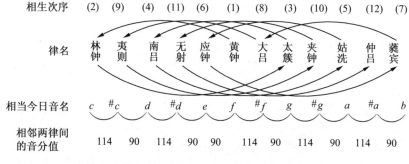

图2　《吕氏春秋》"三分损益法"的生律顺序

3. 《淮南鸿烈》的"律数"生成法

《吕氏春秋》虽然记载了如何用"三分损益法"生十二律，但没有像《管子》那样标明每一律的律数。因此，汉代刘安（前179—前122）主持编写的《淮南鸿烈》曾尝试用《管子》所定的81为黄钟（c）的律数（其生律法改用先"三分损一"生上方的纯五度音），但发现从第五次生"应钟"（b）起就得不到整数的律数，所以又另立了 $3^{11} = 177,147$ 为黄钟（c）的律数；这样，其所得的三分损益十二律数就全成整数了。

此外，司马迁（前145—前89?）的《史记·律书》在计算三分损益十二律时，采用了分数的形式。他设黄钟（c）的律数为1，则其他十一律的律数全是分数。

4. "三分损益律"与"毕达哥拉斯律"的比较

用"三分损益法"产生的律制在中国就称"三分损益律"。这种

律制的基本原理与古希腊同样运用弦长比计算的"毕达哥拉斯律"（Pythagorean intonation）是相通的。所以，有些学者也称中国的"三分损益律"为"毕达哥拉斯律"。但仔细比较，其实不然，两者还是有区别的。

由于"三分损益律"采用"三分损一"和"三分益一"的生律方法，所以只造成了向上方纯五度、向下方纯四度的生律结果；而"毕达哥拉斯律"是以向上方纯五度或向下方纯五度生律，因此，其"五度圈"中的十二律除了六律与"三分损益律"相同之外，其他六律是不相同的。请看下面表1的比较。

表1 "三分损益律"与"毕达哥拉斯律"的比较表

三分损益律			毕达哥拉斯律		
十二律	律数	音分	十二律	律数	音分
黄钟 c	1	0	c	1	0
大吕 #c	2048/2187	114	♭d	243/256	90
太簇 d	8/9	204	D	8/9	204
夹钟 #d	16384/19683	318	♭e	27/32	294
姑洗 e	64/81	408	E	64/81	408
仲吕 #e	131072/177147	522	F	3/4	498
蕤宾 #f	512/729	612	♭g	729/1024	588
林钟 g	2/3	702	G	2/3	702
夷则 #g	4096/6561	816	♭a	81/128	792
南吕 a	16/27	906	A	16/27	906
无射 #a	32768/59048	1020	♭b	9/16	996
应钟 b	128/243	1110	B	128/243	1110

通过表1的比较可知，"三分损益律"中的变化音都带升记号（#），"仲吕"律也只能是 #e。"毕达哥拉斯律"因可以由 c 生下方纯五度的 F，转位后成 f，其他变化音由此都带降号（♭），故两者同样的七声音阶中，其第四度音就有 #e 和 f 的区别。这就表明了"三分损

益律"和"毕达哥拉斯律"之间是不能画上等号的。

(二) 七弦琴、十三徽位与徽法律

1. 七弦琴早期形制

无柱的乐器在周代泛称"琴"。关于其弦数,当时曾有"琴本五弦,文王、武王加二弦"的传说;但从出土的情况来看,弦数不一。现今所能见到的最早的琴是曾侯乙墓出土的一张五弦琴与一张十弦琴。而图3则为湖北荆门郭店出土的一张七弦琴,此琴为现今考古发现最早的七弦琴实物,其形制与曾侯乙墓出土的十弦琴较为接近。

图3　湖北荆门郭店出土的七弦琴

图4为曾侯乙墓出土的一张十弦琴。木质。由琴身与一活动底板构成。活动底板垫于琴身下,底板内存有4个琴轸。全器通体髹黑漆。无琴徽。两者应有同源关系。

图4　曾侯乙墓出土的十弦琴

2. 七弦十三徽形制的确定

两汉三国时期,古琴七弦十三徽的形制逐渐确定下来。尽管至今尚未发现具有琴徽的汉代古琴实物,但从两汉三国的文献中还是隐约可见琴徽的影子,如:西汉枚乘《七发》中提及的可能是琴徽的"九寡之珥以为约";汉刘安(公元前179—前122)《淮南鸿烈·修务训》中描写盲人弹琴的"参弹复徽";魏末嵇康(223—262)《琴

赋》中所提及徽的材料及其作用的"徽以中山之玉""弦长故徽鸣"等语。

到了南北朝时期,"琴"受到文人音乐家的格外推崇,古琴独奏艺术迅速发展,琴乐也因此而有了很大的发展。突出的一例即是目前仅见的一首以文字记谱的琴曲——《碣石调·幽兰》。

《碣石调·幽兰》的琴谱为唐人手抄本,现藏于日本东京国立博物馆。据谱前小序:"丘公字明,会稽人也,梁末隐于九嶷山。妙绝楚调,于《幽兰》一曲尤特精绝。"此曲为南朝梁丘明(494—590)所传。《古琴曲集》中存有管平湖据《古逸丛书》本的译谱。全曲共分四段,节奏变化较多,十三徽位上的泛音都有用到,还保留了一些古老的演奏指法。从《碣石调·幽兰》的琴谱不难看出,当时的古琴不仅具备了七弦十三徽的形制,且记谱法也已是相当精细,这说明我国古琴艺术在南北朝时期已经发展到了相当高的程度。

《碣石调·幽兰》采用了徽法律的定弦法,以"正调"定弦,七条弦散音完全合乎徽法律的五声音阶,琴上具有固定比例关系的泛音徽位和按音,以及用长度和徽名间记录的徽间音都合乎徽法律。

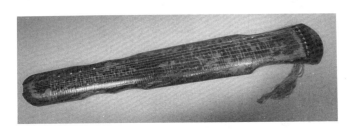

图5 存留于世的唐制"伏羲式"之"九霄环佩琴"

3. 徽法律和西方纯律的相同点

(1)从律制的形成来看,双方都是基于泛音列原理来构成的,而从音阶来看,徽法律五声音阶和纯律五声音阶是相同的。

(2)徽法律五声加清角和变宫的七声音阶和纯律大调七声音阶也是相同的。现列表2比较如下。

表 2　徽法律、纯律音阶比较表

徽法律五声	下徵	下羽	宫	商	角		徵	羽	
纯律五声			do	re	mi		sol	la	
音分	-498	-316	0	204	386		702	884	
徽法律七声			宫	商	角	清角	徵	羽	变宫
纯律七声			do	re	mi	fa	sol	la	si
音分	-498	-316	0	204	386	498	702	884	1088

（3）从音程结构来看，由于双方所用的音阶相同，故双方具有的特殊音程也是相同的。

① 全音音程有大、小之分：大全音 204 音分（如宫和商之间、清角和徵之间、羽和变宫之间），小全音 182 音分（商和角之间、徵和羽之间）；

② 四度音程有纯、宽之分：纯四度 498 音分（如宫和清角之间、角和羽之间），宽四度 520 音分（如下羽和商之间）；

③ 五度音程有纯、窄之分：纯五度 702 音分（如下徵和商之间、下羽和角之间、宫和徵之间、角和变宫之间），窄五度 680 音分（如商和羽之间）。

上述音程之大小、纯宽、纯窄的区别，都各相差一个"普通音差"（22 音分）。

4. 徽法律和纯律相异点

（1）从生律法角度来看，纯律用基于泛音列中的八度、五度和大三度音程生律；徽法律不仅同样可以应用基于泛音列产生的八度（七徽）、五度（九徽）、大三度（三、六、八、十一徽）音程生律，而且还可以用琴上十三徽中的大六度（八徽）、纯四度（十徽）、大三度（十一徽）、小三度（十二徽）按音直接生律，更为简便。

（2）从旋宫转调来看，因为此种音阶相邻音有大小全音之别，故纯律在键盘乐器上使用时，凡遇到转调就很难保持纯律音准的一致，故不得不采用加键的办法，但徽法律仅在七弦琴上使用，演奏旋宫转调的乐曲并无困难。

（3）从律制应用时间来看，徽法律音阶至迟已在 6 世纪南北朝梁代琴家丘明所传的琴曲《碣石调·幽兰》中得到应用；而纯律大调音阶到了 16 世纪才由意大利著名音乐理论家查里诺（Giosephe Zarlino，1517—1590）提出，两者先后相差了约十个世纪。

5. 朱载堉与新法密率（即十二平均律）

16 世纪的明代，朱元璋皇帝的第九孙朱载堉（1536—1611）在总结前人律学研究成果的基础上，完成了十二平均律的数理计算，他称这种律制为"新法密率"。

朱载堉发现了三分损益十二律之所以不能还生"黄钟"本律和实现像天体运行那样"周而复始"的转调，因为"三分损益法"用"三分损一"产生的五度音程太宽，用"三分益一"产生的四度音程太窄。于是他在《律历融通》（1581）中首先公布了改变"三分损益法"的新方法：把"三分损一"（$1 \times \frac{2}{3} = \frac{2}{3}$）的分母缩小，即把 $\frac{2}{3}$ 变成 $\frac{500000000}{750000000}$，然后调整成 $\frac{500000000}{749153538}$。这样，原来的"三分益一"就成了 $\frac{1000000000}{749153538}$。朱载堉用这两个数取代了"三分损一"和"三分益一"，并仍沿用"三分损益法"的生律顺序，取得了"仲吕"还生"黄钟"本律的结果。其所生的十二律，即今之十二平均律。在该书中朱载堉还公布了另一种反生法，即先由"黄钟"生上方的四度音"仲吕"，再由"仲吕"生下方五度音"无射"，如此往返生律，最后由"林钟"还生"黄钟"本律。其方法：生上方四度音时乘 $\frac{500000000}{667419927}$；生下方五度音时乘 $\frac{1000000000}{667419927}$。这样生律的结果，其十二律也一样是十二平均律。

朱载堉在《律吕精义》（1596 年作序）中又公布了另两种"新法密率"的生律方法：

（1）由"黄钟"（c）连续小二度生律至"黄钟"的高八度音"黄钟半律"（c^1），每次乘 $\frac{500000000}{529731547}$。

(2) 由"黄钟半律"（c^1）连续小二度生律至"黄钟半律"的低八度音"黄钟"（c），每次乘$\frac{1000000000}{943874312}$。

朱载堉在该书中解释了上述四种生律方法的构成原理。他先设"黄钟"（c）的律数为 2（尺），开平方得"蕤宾"（#f）：$\sqrt[2]{2}$ = 1.41421356237095048801689（尺）；然后再将"蕤宾"之数开平方，就得"南吕"（a）：$\sqrt[2]{1 \times \sqrt[2]{2}} = \sqrt[4]{2}$ = 1.18920711500272106671750（尺）；再用此"南吕"的律数开立方，就得"应钟"（b）的律数：$\sqrt[3]{1 \times 1 \times \sqrt[4]{2}} = \sqrt[12]{2}$ = 1.05946309435929526456182500（尺）。朱载堉得到了"应钟"的律数，就求出"新法密率"十二律中一律的比值，因此，他指出欲求得高一律的律数，只要将低律的律数除以这个律的比值数即可得。如前"大吕"（#c）：

"黄钟"（c）2 ÷ 1.05946309435929526456182500 = "大吕"（#c）1.88774862536338699328382600

朱载堉在《律吕精义》中详细地开列了用这种方法计算出来的十二律律数。为表示其精确起见，每一律的律数都长达二十五位数字（不足者小数点后补以 0，如"南吕"后有两个 0）。有了这些律数，当然可以派生出前述各种各样的十二平均律生律法。

朱载堉在完成十二平均律数学计算的同时，在《律学新说》（1584 年作序）中又设计了一台以实验他"新法密率"的十二弦"准"，他称之为"均准"。"准"上的十二弦代表十二律，在"准"的面板上，中间设有按十二平均律计算出来的标记，并以此和"三分损益律"的律度做比较。按照准面上的十二平均律标记，在"准"上可以调出十二平均律的定弦来。

这里，对朱载堉发明十二平均律的年代尚需做补充说明：朱载堉为《律历融通》一书作序的日期是公元 1581 年 2 月 6 日。这表明在这个日期之前朱载堉已经完成了十二平均律的数学计算。但他在此书中未详列计算公式，仅在书中写道："其详则见诸《律吕精义》云。"由此可见，《律吕精义》完成于《律历融通》之前。因为在 1595 年 8

月朝廷曾向朱载堉征诏律书，故朱载堉就将已经完成的《律吕精义》做了修订，并于 1596 年 1 月 29 日作序。因此，朱载堉发明十二平均律的时间，应该算为公元 1581 年 2 月 6 日之前。

6. 鉴赏曲目

（1）琴曲《碣石调·幽兰》，管平湖据《古逸丛书》定谱，土逢记谱，管平湖演奏。

（2）琴箫合奏《梅花三弄》，刘丽演奏古琴，陈涛演奏箫。

（3）琴曲《流水》（视频），李祥庭演奏，广东电视台"一曲难忘"摄制组制作。

教案二　管律律种学教学与鉴赏

（一）管律律种之气鸣乐器的发音与空气柱振动状态分类

就气鸣乐器发音的空气柱振动状态而言，可以分为以下三类：

① 吹口锐边振动（如长笛、竖笛、竹笛、箫和埙等）；

② 簧振动（如单簧管、双簧管、唢呐、笙、口琴、手风琴和簧风琴等）；

③ 唇振动（如小号、长号等）。

朱载堉认为，律管之吹口"状如箫口，形似洞门，俗名洞箫以此"。因此，律管属气鸣乐器中的吹口锐边振动类，其振动如箫。

（二）吹口锐边振动的特性分析

（1）就吹口锐边振动的特性而言，在吹口锐边振动的管乐器中，空气柱原理构成其振动的特性。所谓空气柱振动是当管中空气柱被激发后，会产生纵向（与管长方向一致）的振动与横向（与管长垂直）的振动。因为空气是流体弹性物质，所以空气柱振动同弦的振动相反，以全长纵振动为主，它决定了振动的基频和一系列泛音的频率。与此同时，横振动会分为二节、三节、四节、五节等，产生高次泛音（即所谓的柱面波）。正是由于空气柱振动中不同份量的纵振动和横

振动的叠加构成复合音,从而形成了吹管乐器的不同音色特点。

（2）空气柱振动的另一特点是,管子越长、越宽（直径越大）,则频率越低;反之亦然。此外,气柱振动如果运用"超吹"（overbrowing）（例如,在律管上运用缩紧嘴唇、使劲送入气息的吹奏法）,可以使同一长度的气柱产生高八度、高十二度乃至高两个八度等较高的音。

（三）吹口锐边振动的结构分类与分析

就吹口锐边振动的结构而言,又可分为开管和闭管两类。

吹口锐边振动乐器上所用的空气柱因管的结构不同可分为开管与闭管两种,两端开口的管叫作开管（open pipe）,一端关闭的管叫作闭管（closed pipe）。它们的振动特点亦有差异。

1. 开管发音的振动结构分析

两端开口的管叫开管。开管的开口处,空气由密入疏,空气分子的振动最为剧烈,开管空气柱的振动波从管的一端出发,到达管的另一端又被反射回来,当这个反射波回到原处后如果恰和下次振动所引起的波相位完全重合,就形成驻波,然后又一起向另一端出发,这时,波振动幅才能得到加强,获得最大音量。因此,开管空气柱在振动时,两端都是振动的波腹,在管的 $\frac{1}{2}$ 处（中段）是基频的波节,在管的 $\frac{1}{4}$、$\frac{3}{4}$ 处形成第一泛音的节,在管的 $\frac{1}{6}$ 和 $\frac{5}{6}$,以及 $\frac{1}{2}$ 处形成第二泛音的节……

由此可知,开管基频的波长等于管长的2倍,第一泛音的波长等于管长,第二泛音的波长等于管长的 $\frac{2}{3}$ ……它们的比例是 $1:\frac{1}{2}:\frac{1}{3}$ ……。它们的音高分别是基音、高八度、高十二度和高两个八度等。因此,开管可以产生所有的奇数和偶数的泛音,即可以发生所有的倍音。开管基础音频率公式可表示为:

$$f = \frac{c}{\lambda} = \frac{c}{2L}$$

其中，f = 基频，$\frac{c}{\lambda} = \frac{管中的声速}{波长}$，L = 管长

（详见图 6 a1—a4：开管空气柱振动示意图）

（1）a1 表示 $\frac{1}{2}\lambda$ 开管发音时气柱振动的状态；中心 $\frac{1}{2}$ 处为节点，两头的开口端各为波腹点。

（2）a2 表明振动驻波有两个波节和三个波峰，显示 $\frac{2}{2}\lambda$ 开管发二倍音时气柱振动的状态。

（3）a3 表明振动驻波有三个波节和四个波峰，显示 $\frac{3}{2}\lambda$ 开管发三倍音时气柱振动的状态。

（4）a4 表明振动驻波有四个波节和五个波峰，显示 $\frac{4}{2}\lambda$ 开管发四倍音时气柱振动的状态。（倍数更多时不一一列举。）

图 6　开管空气柱及闭管空气柱振动示意图

2. 闭管发音的振动结构分析

一端开口而一端闭塞的管叫闭管。闭管空气柱振动时，其开口端是振动波的腹，而闭管末端的空气是不振动的，因此，闭端的空气对于空气柱的振动来说，这里永远是波的节。

对于闭管空气柱来说，它的振动波需要往返两次，才能使反射波

与再次发生的波相位重合，其周期为 $\frac{4L}{C}$。此外，闭管的空气柱振动还有一个特点，即只能产生基础音上方的第二、四、六、八等偶数泛音，而不能产生基础音上方的第一、三、五、七、九等奇数泛音。因此，当闭管的空气柱振动时，其基础音上方的第二、四、六、八等偶数泛音的波节至波腹的长度比例分别是 $1 : \frac{1}{3} : \frac{1}{5} : \frac{1}{7}$，它们的音高分别是基音、高十二度和高二个八度又大三度等。因此，闭管只能发生奇数次的倍音。

闭管基础音频率公式可表示为：$f = \frac{c}{\lambda} = \frac{c}{4L}$

其中，f = 基频，$\frac{c}{\lambda} = \frac{管中的声速}{波长}$，$L$ = 管长

（详见图 6b1—b4：闭管空气柱振动示意图）

在图 6b1—b4 中：

（1）b1 表示 $\frac{1}{4}\lambda$ 闭管发生基音时气柱振动的状态；闭口端处为波节点，开口端处为波腹点。

（2）b2 表示 $\frac{3}{4}\lambda$ 闭管发三倍音时气柱振动的状态，显示出有两个波节和两个波腹。

（3）b3 表示 $\frac{5}{4}\lambda$ 闭管发五倍音时气柱振动的状态，显示出三个波节和三个波腹。

（4）b4 表示 $\frac{7}{4}\lambda$ 闭管发五倍音时气柱振动的状态，显示出四个波节和四个波腹。

我们从以上所示气柱振动状态的示意图中可看到：在开管示意图中，每例的腹点至节点的长度，要比闭管示意图例中的短一半。所以，在一般情况下，对于同样材质、同样长度和同一围径的吹管来说，开管的固有频率比闭管的固有频率高一个八度。

此外，就内膛没有锥度、无节阻且相对均匀、平整的圆柱形律管

而言，只有当细管管长在管内径的 8 倍以上，粗管的管内径与管长之比值不超过 $\frac{1}{40}$ 时，即在长短、粗细适当的情况下，上述的开管（或闭管）的基础音频率公式才能适用。这是因为：管中不仅有空气柱的纵向振动，即沿管长方向往返运动的纵波，还有沿管径方向振动的横波；当管子太细时，管中振动空气与管壁之间摩擦对空气振动的影响增加。摩擦的影响是使得空气的动能变成热能而消耗，最后造成管截面上各点运动情况有差异。通常，乐音由管中空气柱振动的纵波所产生，在管子不过粗或不过细时，这种纵波才能被看作是沿管长方向的平面波，这时在管截面上各点的空气分子振动速度基本相同。

缪天瑞先生在他所著《律学》第一章导论中认为，大多数的管乐器，如竹笛、双簧管和大管等的管子，都属于开管；中国的律管、排箫和福建南音中的福笛等吹管，都属于闭管。

（四）吹口锐边振动的原理

就吹口锐边振动的原理而言，《声学手册》上告诉我们，（边棱音），窄缝中冲击的喷柱遇到正对着的棱时所发的声音。就整个吹口锐边振动的过程而言，梁广程在《乐声的奥秘》中告诉我们，边棱音发声过程是这样的：当一股气流射向管口尖锐的入口处（边棱）时，气流即分为两股，形成上下两列分离的涡旋，这时涡旋之间出现了空吸现象。由于管口的压强低于大气压而使两列涡旋相互吸引，产生碰撞而振动发声。

此外，赵松庭在《横笛频率计算与应用》一文中告诉我们，笛，横吹的开管乐器，通过人体吹气并经过唇部的控制，使气流成一束，以斜面角度射入管的吹端，从而产生边棱振动，在管内形成驻波，发出与管长对应的频率。凡是属于这一类振动发声的都可称为笛。如果是加上簧片振动发音的，如笙、双簧管、单簧管，就不能称为笛。笛与箫可以不分，因为它们的振动原理一模一样，箫也是斜吹的，不然就不会发声。但是笛与管一定要分。单簧管与双簧管也一定要分，因为单簧管是闭管，而双簧管与唢呐就不一定要分，因为它们性质完全

一样。音乐辞典上把单簧管称为"竖笛",这是概念模糊。为了尊重习惯,箫和笛子这两个概念可以拟竖吹和横吹来区分。凡是竖吹的,性质和笛子一样的乐器,我们称它为箫。凡是横吹的则称为笛子。

赵松庭先生上述对于笛子等吹口锐边振动过程的描述和界定,对我们认识竖吹但不开孔的律管乐器有着触类旁通的积极意义。

(五) 管律律种学之滥觞

我国古代管律律种的产生以及发展史,至少已有八千多年了。古代律管在距今 7000—9000 年的史前社会时期已初露端倪。

1984 年 10 月,由时任河南省文物研究所第一研究室副主任的张居中带领考古队,前往河南舞阳县贾湖村新石器时代早期遗址,他们发现了一批"骨笛",用碳同位素碳 14 测定,其形成年代距今约 7800—9000 年。

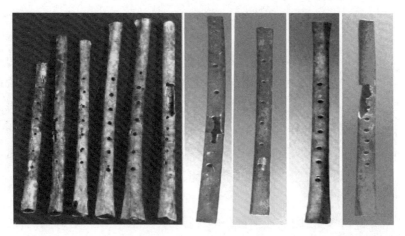

贾湖骨笛的形制有五孔、六孔、七孔、八孔等多种,其中,包括:

① 前期五孔笛、六孔笛各 1 支,距今约 8600—9000 年。

② 中期七孔笛 16 支(其中 2 支已残,七孔不全),距今约 8200—8600 年。

③ 晚期七孔笛 2 支、八孔笛 1 支(余 4 支已残),距今约 7800—8200 年。

在这批骨笛中，中、晚期骨笛的笛孔口大都存有挖孔前留下的刻度。这些刻度表明，骨笛上的孔位并不是随意开挖的，而是经过先测算定位，然后按刻度开孔。不仅如此，有的骨笛还在开孔过程中对原设计的孔位一再修正。

而在这批骨笛中，出土编号为 M282：20 的骨笛最完整。此笛有七个圆音孔，在第二、三、七孔旁有设计时留下的未钻透小圆点。第七孔上端开有一个小孔，可作调整第七音孔发音之用（小孔的开或闭，会使第七孔音稍有高低的不同）。

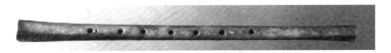

图 7　贾湖骨笛 M282：20 号骨笛

张居中和另外几位考古专家立刻带着最完整、最具代表性的 M282 号墓中的 20 号骨笛（图 7）专程来到北京。他们首先找到了中国艺术研究院音乐研究所的萧兴华先生。萧兴华一见到这只骨器便大吃一惊。萧兴华说，骨管的构造与笛子尽管很相像，但有一个重要的不同，这就是骨管两端开口，没有吹孔。尽管骨管没有吹孔，但仍然是吹奏乐器。塔吉克族的鹰骨笛、哈萨克族的斯布斯额，都是用笛子的一端作为吹口的，只是吹奏时要将笛子斜持，使吹口与嘴唇形成 45 度的倾斜角，利用声波的震荡，使乐管的边棱发音。

尤其重要的是，至今还在河南民间流传的吹奏器竹筹，也是两端开口的。萧兴华当即便带着他们一行来到中央民族乐团找到刘文金团长。刘文金听了考古专家们的简单介绍之后，便召集管乐声部的好几位同志来试奏。笛子演奏家宁保生首先用斜吹的方法吹出了它的基本音阶，这一结果使所有在场的人都受到了很大的鼓舞。此后不久，萧兴华又和另外几个人携带 stroboconn 闪光频谱测音仪，专程前往郑州，对 M282 号墓中的 20 号骨笛进行了音序测试。

经测音得知，此笛的筒音和七孔音的大体音高如表 3。

表3　贾湖 M282：20 号骨笛的测音数据

孔别 Aperture	筒音 Sound	七孔 7th	六孔 6th	五孔 5th	四孔 4th	三孔 3rd	二孔 2nd	一孔 4th
音高 Pitch	$^{\#}f^{2}-10$	$^{\#}g^{2}+40$	$^{\#}a^{2}+18$	$c^{3}-30$	$d^{3}-30$	$e^{3}-30$	$^{\#}f^{3}-30$	$a^{3}-30$

萧兴华和另一位音乐研究者分别用斜吹的方法吹奏了上行和下行的音序，又分别吹奏了河北民歌《小白菜》的曲调，相当准确的音高和坚实而又嘹亮的音色，使在场的人都大为震惊！

后来，萧兴华又对下列骨笛进行了试吹：

① M341：1 号五孔骨管：能吹出 do mi sol la 四声音阶。
② M341：2 号六孔骨管：能吹出 do re mi sol la 五声音阶。
③ M282：20 号七孔骨管：能吹出 do re mi sol la si 六声音阶。
④ M253：4 号八孔骨管：能够完整吹出 do re mi fa sol la si 七声音阶。

考古学家们锲而不舍，他们对贾湖遗址分别采用释证、补证、参证、反证，以及吹管验声等方法进行了考古工作，其精神令人钦佩。

河南博物院副院长李宏说："人们习惯将中华文明起源与三皇五帝的传说时代联系起来。音乐的起源和乐器的发明也是这样。而距今近八千多年骨笛的出土，将整个中国音乐史的起源，由文献所记载的三皇五帝时的五千年提前了三千多年，改写了中华音乐文明起源时间，这是了不起的奇迹！"

（六）荀勖"管口校正法"

古代律学基本上都是以弦长作为计算依据，故诸律制的律数，一般都适用于弦律。而律管的用途在于定标准音，在标准音确定之后，再用弦律计算，据弦律来定其他律管的音高。但因管是三维的空气柱振动，其实际长度并不等于管的实际长度，在计算管乐器不同的音高所对应的管的长度时，必须把气柱的长度与管长之间的差数考虑在内，这个差数就是所谓的"管口校正"数（mouth correction）。

东晋光禄大夫荀勖的"管口校正法"是我国律学史上的一大成

就。据《晋书·律历志》的记载，东晋荀勖（卒于289）曾于泰始十年制成十二笛以应十二律，他考证音律所得出的管口校正数是：一支律管的长度与另一较高四律的律管长度的差数。为此荀勖所制"十二笛"的管长严格按"三分损益法"计算，定"黄钟"（c）为九寸，"黄钟"笛之长为四个"姑洗"（e）之长（[9寸 × $\left(\frac{2}{3}\right)^2$ × $\left(\frac{4}{3}\right)^2$] × 4 = 28$\frac{4}{9}$寸），称"四角之长"，其他十一笛亦如此。但在笛上开六孔（一笛吹七音）时，荀勖发现，"黄钟"笛上的宫音（do）孔，不是距吹口为18寸，而是"黄钟"（9寸）和"姑洗"（7$\frac{1}{9}$寸）之和（16$\frac{1}{9}$寸）。

这说明荀勖已经发现了管身的长度不等于管内空气柱振动的长度，因此要做"管口校正"，其校正数即"黄钟"和"姑洗"两律律数之差。他以这一原则制作了十二笛，而荀勖十二律笛之正声各有其对应律笛之笛体中声（倍正），如：黄钟律笛之宫音（宫穴到笛首的距离为1.611尺），与其对应的夷则之笛（四角之长为0.9尺×4 = 3.6尺）的笛体中声倍宫音为三分律八度关系，由3.6尺：1.611尺，进一步推算它们之间的管长比，约为9：4。

笔者分别整理了另外十一律笛之宫声与其对应律笛之笛体中声（倍正）的管长，现一并列入表4中。

表4 荀勖十二律笛的各笛宫音与其对应笛之笛体中声9：4管长比分析表

荀勖十二律笛名称	三分律各律之长（晋前尺）	加该管律上四律长（晋前尺）	求得该宫穴至笛首之律长（晋前尺）	与之对应之笛	该笛长度（晋前尺）	笛体中声	两支同径管倍半相生管长比9：4的平均律理论值	笛体中声管长与对应律笛宫穴至笛首管长三分律八度实际值
黄钟之笛	0.900	+0.711	=1.611	夷则之笛	3.600	黄钟	3.600：1.611	3.600：1.611
→								
大吕之笛	0.842	+0.666	=1.508	南吕之笛	3.371	大吕	3.371：1.508	3.371：1.508

续表

荀勖十二律笛名称	三分律各律之长（晋前尺）	加该管律上四律长（晋前尺）	求得该宫穴至笛首之律长（晋前尺）	与之对应之笛	该笛长度（晋前尺）	笛体中声	两支同径管倍半相生管长比9∶4的平均律理论值	笛体中声管长与对应律笛宫穴至笛首管长三分律八度实际值
太簇之笛	0.800	+0.632	→ = 1.432	无射之笛	3.200	太簇	3.200∶1.432	3.200∶1.432
夹钟之笛	0.749	+0.600	→ = 1.349	应钟之笛	2.996	夹钟	2.996∶1.349	2.996∶1.349
姑洗之笛	0.711	+0.562	→ = 1.273	黄钟之笛	2.844	姑洗	2.844∶1.273	2.844∶1.273
仲吕之笛	0.666	+0.533	→ = 1.199	大吕之笛	2.663	仲吕	2.663∶1.199	2.663∶1.199
蕤宾之笛	0.632	+0.499	→ = 1.131	太簇之笛	2.528	蕤宾	2.528∶1.131	2.528∶1.131
林钟之笛	0.600	+0.474	→ = 1.074	夹钟之笛	2.400	林钟	2.400∶1.074	2.400∶1.074
夷则之笛	0.562	+0.900/2	→ = 1.012	姑洗之笛	2.247	夷则	2.247∶1.012 *2	2.247∶1.012 *2
南吕之笛	0.533	+0.843/2	= 0.955	仲吕之笛	2.133	南吕	2.133∶0.955 *2	2.133∶0.955 *2
无射之笛	0.499	+0.800/2	= 0.899	蕤宾之笛	3.995	无射	3.995∶0.899 *2	3.995∶0.899 *2
应钟之笛	0.474	+0.749/2	= 0.849	林钟之笛	3.792	应钟	3.792∶0.849 *2	3.792∶0.849 *2

这样，我们可以说，至少在289年以前，荀勖便创建了管律上的八度比值为9∶4。由于荀勖设计制作的律笛材料是"下粗上细的自

然之竹",因此,荀勖在开笛孔时,还是借助了七弦琴作为辅助工具。因此,他的管律仍然是建立在弦律基础之上的。

为配合荀勖所创建的同径律管上八度比值为9∶4的经验值公式,笔者为探究9∶4的真相,曾制作了四组黄铜管律管,而后到声学实验室进行了验声。

表5　四组8支黄铜管同径开管9∶4音高比较表(室温24度)

同径 9∶4	吹口 半径 mm	外直径 mm	内直径 mm	管长 mm	实测 Hz/图	音高 分析	相邻两律 间音 分值比	八度音 分值差
第1组	5＊3.5	16	12.64	336.5	465 图077	#a^{1-4}	0∶1200	0
				149.5	930 图078	#a^{2-4}		
第2组	5＊30	14	9.64	251.2	640 图079	#d^{2+49}	0∶1213	13
				111.6	1290 图080	e^{3-38}		
第3组	5＊2.2	10	7.85	199.4	815 图081	#g^{2-33}	0∶1221	21
				88.6	1650 图084	#g^{3-12}		
第4组	5＊3	12	9.64	251.20	645 图089	e^{2-38}	0∶1227	27
				111.64	1310 图090	e^{3-11}		

此外,在讲到荀勖率先创建了同径律管上八度比9∶4的经验值公式时,笔者拿出这四组律管,让学生在我的示范吹奏中一一鉴别比较。

(七) 朱载堉的异径管律

另外,明代朱载堉在发明"新法密率"(十二平均律)的同时,在《律吕精义》一书中又提出了合乎十二平均律的"异径管律",以解决"管口校正"的问题。

朱载堉从弦律研究中发现,弦上的不同音高变化,除了弦的长度

不同之外，同样长度和松紧度的弦，若粗细不同，其所发出的音高亦不同。因此他认为管律除了注意管身长度之外，还必须注意管身的内径和外径。朱载堉对"新法密率"的管律提出了两种最基本的生律方法：

① 律管由低到高按半音关系递进时，以 $\sqrt[12]{2}$ （= 1.059463094）为除数，每次以低律之长除以 $\sqrt[12]{2}$ 即得高半音的律管长度。

② 律管的内径、外径，以 $\sqrt[24]{2}$ （= 1.029302236）为除数，每次以低律之内径和外径之长除以 $\sqrt[24]{2}$，即得高半音律管的内径和外径之长。

③ 朱载堉以二尺之长的律管作起点（内径作 2 尺 ÷ 40 = 0.05 尺，外径作 $\sqrt[2]{(2 \text{尺} \div 40)^2 \times 2} = 0.070771067$ 尺），计算了三组共三十六根律管的长度、内径、外径等各种数值。实际上他只是在"新法密率"弦律的基础上，用 $\sqrt[24]{2}$ 作为律管内径、外径的公比数，构成了三十六根律管之间的等比数列，以此来解决"新法密率"管律中的"管口校正"问题。

（八）鉴赏曲目

（1）萧兴华用骨笛吹奏的河北民歌《小白菜》。

（2）《鹧鸪飞》（曲笛与乐队），张维良演奏。

（3）《三五七》（笛子独奏），陈涛演奏。

（4）福建南曲《八骏马》，据清咸丰七年（1857）厦门刊印的《文焕堂初刻指谱》中的《走马》定谱，福建泉州市南音团演奏。

教案三　钟律律种学之教学与鉴赏

（一）曾侯乙墓出土乐器

1977 年 9 月，解放军某空军雷达修理所因扩建厂房，偶然在湖北随县擂鼓墩发现了一座特大型古墓，考古学家从 1978 年 5 月 11 日开始发掘，至 6 月 28 日发掘结束，这座古墓后来经专家考证是战国

时期即公元前 433 年 5 月 3 日落葬的曾侯乙墓。

该墓共出土文物 15000 余件。其中乐器为 9 种 125 件，中室的编钟占据两面，编磬占一面，符合"诸侯轩悬"的周朝等级制度规定。其中共 64 件的一套编钟（除去一件楚惠王赠送的镈钟），每钟可发二音（42 钟各发小三度音程，22 钟各发大三度音程）。

图 8　曾侯乙编钟

（二）曾侯乙编钟

在 64 件编钟中。分三层、八组悬于钟架上。最上层是纽钟，共 19 件，分三组悬挂于上层 3 根横梁上。有甬（长柄）者为甬钟，共 45 件，分中层三组、下层二组，各钟均刻有"曾侯乙作持"铭文。

编钟音域宽广，达五个八度又一音，最低音是大字组的 C，最高音是小字四组的 d^4，频率范围为 64.8—2329.1 赫兹，比现代钢琴高低音域各差一个八度。中心音域十二律完备，半音阶基本齐全。现将各钟按钟架从左向右的排列顺序分别列出音高，每钟双音，左边音高指正鼓音，右边音高指侧鼓音。

表 6　曾侯乙编钟各钟音高

上层一组六钟	$^\#b^3—d^4$, $f^3—a^3$, $^\#c^3—f^3$, $^\#f^2—^\#a^2$, $e^2—g^2$, $c^2—^\#d^2$
上层二组六钟	$f^3—^\#g^3$, $c^3—e^3$, $^\#g^2—b^2$, $f—g^2$, $c^2—e^2$, $^\#g^1—b^1$
上层三组七钟	$a^3—c^4$, $^\#d^3—^\#f^3$, $^\#a^2—^\#c^2$, $^\#f^2—a^2$, $^\#d^2—f^2$, $^\#a^1—d^2$, $f^2—a^2$

续表

中层一组十一钟	a^3-c^4, e^3-g^3, d^3-f^3, a^2-c^3, e^2-g^2, d^2-f^2, $c^2-{}^\#d^2$, $a^1-{}^\#c^2$, g^1-b^1, $e^1-{}^\#g^1$, d^1-f^1
中层二组十二钟	a^3-c^4, e^3-g^3, d^3-f^3, a^2-c^3, e^2-g^2, d^2-f^2, $c^2-{}^\#d^2$, $a^1-{}^\#c^2$, g^1-b^1, $e^1-{}^\#g^1$, ${}^\#f^1-{}^\#a^1$, d^1-f^1
中层三组十钟	a^2-c^3, ${}^\#f^2-{}^\#a^2$, e^2-g^2, d^2-f^2, a^1-c^2, e^1-g^1, ${}^\#d^1-f^1$, ${}^\#c^1-e^1$, ${}^\#a-{}^\#c^1$, ${}^\#g-c^1$
下层一组三钟	$C-{}^\#D$, $D-F$, $B-{}^\#d$
下层二组十钟	$g-b$, ${}^\#f-{}^\#a$, $e-{}^\#g$, $d-f$, $c-{}^\#d$, 镈钟（${}^\#F-{}^\#G$）, $A-{}^\#c$, $G-B$, $E-{}^\#G$, $D-F$

（三）在钟体下部正中部位敲出的音叫正鼓音，在钟体左右两侧敲出的音称侧鼓音，正鼓与侧鼓可单独发音，也可同时发音

正鼓音与侧鼓音构成大小三度的音程关系。如此奇妙的发音缘于编钟钟体不是360度，而是呈"合瓦形"，敲击它的两个部位，可发出不同音高的频率，其声学原理以下层一组三钟的中间钟 D—F 为例：

当敲击正鼓部时，四根黑粗的节线（即非振动区）在侧面，所击发出来的音频是正鼓音 D；而当敲击侧鼓部时，四根黑粗的节线（即非振动区）在正面，所击发出来的音频当然就是侧鼓音 F 了①。（图9）

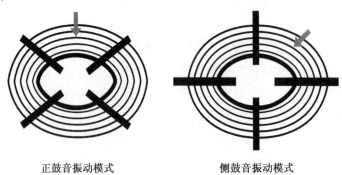

正鼓音振动模式　　　　侧鼓音振动模式

图9　曾侯乙编钟正鼓音与侧鼓音的振动模式

① 详见中国唱片总公司出品《曾侯乙墓·编钟》视频之激光实验报告。

(四) 鉴赏曲目

(1)《楚商》(曾侯乙编钟与乐队),王原平编配,湖北编钟乐团演奏。

(2)《屈原问渡》(曾侯乙编钟与乐队),王原平、黄讯舫编配,湖北编钟乐团演奏。

本单元六课时的教学总结

随着现代音响学和音乐声学等自然科学知识的普及,人们对于律学暨律种学的认识也在不断深化。我们知道,音由物体的振动而生,而物体振动的状态则根据振动物体(包括发音体和共鸣体)的性质和形状等而各异。从我国周代根据制造乐器的材质(金、石、土、丝、革、木、匏、竹)所确立的"八音"分类法,到德国音乐学家萨克斯(Curt Sachs, 1881—1959)依据乐器鸣响的振动性质所确定的分类法,它们分别是:弦鸣振动(chordophone)、气鸣振动(aerophone)、膜鸣振动(membranophone)、体鸣振动(idiophone)和电鸣振动(electrophone)等五大类。上述以发音体及其振动方式来区分的五大类,各有其自身的特点。

而中国古代的律学研究,如果从春秋时代管仲(卒于前645)的《管子·地员》开始算起,大约走过了两千八百多年的历程,无论是在中国古代文献中,还是在音乐考古发现中,弦律、管律和钟律三种律学都留下了它的轨迹。

难能可贵的是,历代乐律学家在当时并无任何测音仪器的情况下,他们"以耳齐其声",凭着顽强的毅力、不厌其烦地比对和数学运算,创造了音乐声学上的奇迹。在这个过程中,虽然出现了七弦琴这一乐器,融会了对于自然律的研究,制定了徽法律;而后朱载堉发明了"十二平均律";由于对律管的应用,导致了荀勖对于"管口校正"和朱载堉对于异径管律的研究;而曾侯乙编钟作为铸造于公元前433年的艺术瑰宝,以其精湛的铸造工艺和非凡的音乐性能,显示

了二千四百多年前的古人在乐器制作上的聪明才智：每枚"合瓦形"钟能击发出相隔三度的两个音，十二个半音齐全，而且有跨越五个八度又一音的"钢琴"音域，并可以自如地转调奏乐，它那细微的音色变化和钟鼓齐鸣的合奏形式，以及钟体上2800多个内容丰富的错金篆体乐律铭文，再一次证明了曾侯乙编钟不仅是楚文化民族乐器中的典型代表，更是华夏音乐源远流长的象征。

在20世纪，英国音乐学家埃利斯（A. Ellis，1814—1890）在比较诸民族的音阶时，首创了音分制。这种把一个八度分成1200音分的制度，是根植于十二平均律基础之上的，埃利斯把十二平均律发展成1200音分，从而可以用这种音分制来量度各种各样的律制。

本单元的整个教学过程安排，由于音乐声学数据翔实、数据充分，不但培养了学生的逻辑思维能力，也培养了他们的社会情感（即道德和审美情感），使学生在"三律"的音乐声学体验中，不断深化"文化自觉"① 的观念，亦使学生的心理状态由"注意"到"分散"，再到"集中"，有利于学生张弛结合、消除疲劳，提高了六个课时的教学效果。

参考文献

1. 陈应时. 琴律学［M］. 上海：上海音乐学院出版社，2015.

2. 陈应时，陈聆群. 中国音乐简史［M］. 北京：高等教育出版社，2006.

3. 胡企平. 中国传统管律文化通论［M］. 上海：上海音乐出版社，2003.

① 已故社会学家费孝通先生在其译著《文化论》的"总绪论"中强调指出"生活在一定文化中的人对其文化应有自知之明"，要"明白它的来历，形成的过程，所具有的特色和它发展的趋向"，即"提高'文化自觉'的理性程度"。他呼吁："在21世纪，我们需要更多的'文化自觉'。"摘自［英］马凌诺斯基. 文化论［M］. 费孝通，译. 北京：华夏出版社，2002：3.